동시대 이후: 시간—경험—이미지

이 책은 한국문화예술위원회의 후원을 받아 제작되었습니다.

동시대 이후:
시간—경험—이미지

●●●●A 서동진 지음

– 「반ANTI-비IN-미학AESTHETICS:
랑시에르의 미학주의적 기획의 한계」:
"미학, 반미학, 비미학: 자크
랑시에르의 미학주의에
관하여" 발표문, 월간평론 N.1,
망원사회과학연구실, 2017.

– 「"서정시와 사회", 어게인」:
«문학동네» 2017년 여름호(통권
92호), 문학동네, 2017.

– 「인터내셔널!: 어느 노래에 대한 역사적
반/기억」: ‹문화과학› 2017년 여름호
(통권 제90호), 문화과학사, 2017.

– 「참여라는 헛소동」: «문화연구» 제4권
제1호, 한국문화연구학회,
2016(「다중, 대중, 군중: 관객성의
분석을 위한 몇 가지 주장」이라는
제목으로 기고).

– 「플래시백의 1990년대: 반기억의
역사와 이미지」: «영상예술연구» 통권
25호, 영상예술학회, 2014.

– 「차이와 반복 – 한국의 1990년대
미술」: 『2017 SeMA-하나 평론상/
한국 현대미술비평 집담회』,
서울시립미술관, 2017.

– 「포스트-스펙터클 시대의 미술의
문화적 논리: 금융자본주의 혹은
미술의 금융화」: «진보평론» 2009년
겨울호(제42호), 메이데이, 2009.

– 「목격-경험으로서의 다큐멘터리:
자오량의 ‹고소›에 관하여」:
다큐매거진 ‹도킹› 6호,
SJM문화재단, 2017.

– 제목 표기 시 국문 논문과
단행본 장 제목은 「」로, 국문 단행본
제목은 『 』로, 노래 제목과
전시명, 영화명, 방송 프로그램명은
‹ ›로, 신문 및 잡지명, 학술지명은
« »로 표기했다. 또한 영문 논문
제목은 " "로, 영문 단행본 제목은
이탤릭체로 표기했다.

– 「사진의 궤적 그리고 변증법적
이미지」: ‹우리가 알던 도시› 전시
도록, 국립현대미술관, 2015.

– 「사진이 사물이 될 때, 사진을 대하는
하나의 자세」: ‹The Stone of the
Monster 괴물의 돌 – 염중호▦›(2016)
전시 평론.

– 외국 인명 표기는 국립국어원에서
펴낸 외래어 표기법을 준수하되,
국내에서 널리 사용되는 인명은
관행을 따랐다.

[서문:

껍새채기로서의 비평]

낌새채기로서의 비평

혁명은 TV로 생중계되지 않을 것이다

1971년 미국의 시인이자 음악가인 질 스콧 헤론GIL SCOTT-HERON은 〈혁명은 TV로 방송되지 않을 것이다REVOLUTION WILL NOT BE TELEVISED〉란 곡을 발표하였다. 그것을 딱히 곡이라고 말하기는 어렵다. 힙합이 탄생하기 훨씬 이전이고 슬램SLAM이 유행하기도 한참이나 오래전이었던 그해, 그가 녹음한 시는 흔히 알던 시 낭송에 머물지 않았다. 그것은 훗날의 음악을 튼튼히 잠재하고 있었다. 타악기 두 대만을 이용한 사운드의 풍경 속에서 스콧 헤론은 흑인 급진주의 무장투쟁 단체인 검은표범당BLACK PANTHER PARTY의 당원처럼 뜨겁게 반복하였다. 혁명은 TV로 방송되지 않을 것이라고. 그가 이렇게 뇌었던 말은 여러 가지로 풀이해볼 수 있다. 당신이 맞이하게 될 혁명은 TV가 중계하는 스펙터클 따위와는 거리가 멀 것이다, 혁명은 우리가 열광하는 대중문화 스타 같은 이들에 의해 일어나는 일은 아닐 것이다, 혁명은 TV 방송국을 점거하는 것이기에 중계될 수 없을 것이다, 혁명은 달콤하지 않을 것이다 운운.

그런데 스콧 헤론의 선언과 달리 혁명은, 만약 그런 것이 일어나게 된다면, 어쩌면 중계될지도 모를 일이다. 2016년 겨울 주말마다 촛불집회가 열렸다. '민중총궐기'로 시작한 싸움은 곧 시민들이 참여하면서 다시 촛불집회로 돌아갔다. 민주노총이 주도하여 시작된 반정부적인 정치투쟁은 곧 시민사회의 압력을 전달하며 정치의 바깥에서 정치를 압박하는, 광우병 촛불집회 이후 되풀이되었던 어떤 노선路線 혹은 어떤 끈질긴 정치의 형식을 최종적으로 완성하는 것처럼 보였다. 촛불집회는 자유민주주의적 대의제를 복원하고 '현실 정치를 정상화'하는 과정, 그러니까 광우병 이후 반복된 민주주의 투쟁의 타성적인 규칙을 되풀이하였다. 저항은 변화보다는 안정과 회복을 위한 핑계처럼 보였다. 흔히들 '87년 체제'라고 부르는 정치체제 아래에서 저항의 끈질긴 한계는 이제 돌이킬 수 없는 모습이 되는 듯싶었다. 몇 번째 촛불집회였던가? 주최 측은 연인원 1000만 명이 촛불광장에 집결했다고 선언했다. 그리고 현실정치는 "촛불시민의 뜻을 받들어" 조기 대선을 치르고 정권교체를 이루었다.

어찌 보면 촛불집회는 정치적 격변이 어떻게 시간과 관계 맺을 수 있는지를 잘 보여주는 정치 퍼포먼스의 사례라고 할 수 있다. 수많은 시민들이 결집한 집회 현장은 이것이 어떻게 내일을 구성하는 행위가 될 것인가 보다 오늘 여기에 모인 우리를 자기반영적으로 점검하고 즐기는 이들의 몸짓, 신체적 연행演行으로 충만하였기 때문이다. 사람들은 휴대전화의 실시간 뉴스피드를 보며 지금 현재 여기에 모인 우리는 모두 몇 명인가를 셈하며 뿌듯해하고 또 감격했다. 오늘의 싸움이 어떤 불안한 그러나 전혀 다른 내일을 만들지 예상하는 이는, 서글픈 일이지만, 아마도 거의 없었을 것이다. 마치 전광판의 모니터와 경기 중인 선수들의 모습 사이로 분주히 시선을 옮기는 스포츠 경기의 관람객처럼 우리 역시 휴대전화의 스크린과 주변의 흥미로운 풍경들 사이로 시선을 움직였다. 사람들은 오늘의 싸움에 대한 오늘의 평가에 촉

낌새채기로서의 비평]

각을 곤두세우곤 했다. 페이스북을 비롯한 소셜미디어는 오늘의 싸움, 지금의 현장을 중계하는 이미지와 짧은 메시지들로 넘쳐났다. 어떤 예기치 않은 우연도 물샐틈없이 차단하겠다는 듯이, 자신들의 시민적 덕에 스스로 세례를 베풀거나 하는 듯이, 우리는 자신이 지금 느끼는 소감을 해시태그#로 전하기에 여념이 없었을지도 모른다. #촛불, #촛불집회…. 마치 미국에서의 '해시태그 오큐파이#OCCUPY'가 그랬듯이 말이다. 이는 '지금'이라는 시간이, 역사적 시간성의 표면 위에 승리의 서명을 남기는 순간이었을지도 모른다. 그렇기에 우리는 오늘날 시간이 어떤 위기 상태에 처한 것은 아닌지 궁금해하지 않을 수 없다. 여기에 실린 글에서 우리는 그런 시간의 표류와 혼란을 탐색하려 한다. 물론 그러한 시간의 경험이 함유하는 경험의 현상학적인 해부 역시 소홀히 하지 않을 것이다. 다만 여기에서 그 분석과 반성의 대상은 오늘날의 시각예술의 면모들이다.

2016년 광주비엔날레가 내건 제목은 "제8기후대(예술은 무엇을 하는가?)"였다. '제8기후대'란 현실에 없는 기후이자 미래에 인간에 의해 만들어질 어떤 기후를 위해 마련된 이름이라고 한다. 어쩌면 점성술에서 비롯된 신비한 말 같기도 하면서 시적인 서정을 얼마간 머금은 듯 들리는 이 문구는, 전시감독의 말에 따르자면 "예술가들이 사회변화를 예측하고 예술에 대한 잠재력과 미래에 대한 투시력을 끌어내 예술을 무대 중앙에 놓자"는 포부를 담고 있다고 한다. 하필 '역사적인' 도시인 광주였던 탓일까. 전시를 아우르는 생각을 전하는 글 속엔, 역사와 시간을 의식하는, 동시대 미술에서는 적잖이 기피되거나 묵살당하는 개념들이 기입되어 있었다. 사회변화, 미래, 예술 같은 낱말들이 한자리에 놓이는 것은, 적어도 지난 얼마 동안의 시간을 떠올려본다면 드문 일임이 분명하다. 미래나 새로움이라는 시간이 오늘날의 예술에서 얼마나 진지한 대접을 받지 못하는 신세가 되었는지는, '동시대 예술'이라는 이름 속에 끼어든 '동시대THE CONTEMPORARY/CONTEMPORANE-

ITY'란 낱말 자체가 잘 말해준다. 동시대란 대관절 어떤 시대일까. 그것은 어떤 시기 혹은 시간을 가리킬까. 동시대란 말은 어제도 오늘도 내일도 모두 '동시대'라고 부르는 몸짓을 반복한다. 그렇다면 동시대란 말은 시간을 반성하는 어떤 접근이라기보다는 시간 없는 시간, 또는 이렇게 말해도 좋다면 언제나 자신이 지금 여기에 있다는 현기증 나는 망상 속에 비친 희한한 시간을 표지하는 낱말이라 여겨도 좋을 것이다.

이는 지난날의 예술이 의식하곤 했던 시간, 시간성TEMPORALITY과 대조하면 매우 아찔한 차이를 드러낸다. 미래주의든 모더니즘이든 고전주의든 그 모든 이름들은 시간을 의식하고 자신의 미적 행위 속에 시간에 대한 반성 혹은 의식을 집어넣는다. 신고전주의란 것이 이상적인 과거를 모방하거나 그것을 쫓는 것이라면 모더니즘은 그것의 반대편에 선다. 많은 이들이 곧잘 우려먹는 마르크스의 경구,『공산당 선언』에 나오는 "견고한 모든 것은 대기 속으로 녹아버린다"는 말이 웅변하듯, 모더니즘은 오늘의 새로움의 충격, 그리고 새로움을 향해 나아가야만 하는 압력을 승인하거나 비판하는 몸짓으로 부산스러웠다. 그리고 포스트모더니즘을 끝으로 시간과 역사는 예술 속에서 이상한 운명에 처하게 되었다. 과거는 이제 자신의 입맛대로 수장고나 자료실에서 찾아내어 진열되고 각색되며 조정될 수 있는 것처럼 간주된다. 그것은 과거라기보다는 오늘의 취미와 관심을 위해 발굴되고 수집된 사물들에 가깝다. 아카이빙ARCHIVING이라고 불리는 동시대 예술이 애호하는 방법론은 대개 이러한 과거 재현의 전략을 쫓는 듯 보인다. 물론 이때의 과거는 종래 우리가 쥐고 있던 그 과거와는 다른 것을 가리킨다. 이렇게 변형된 과거는 역사적인 과거로부터 멀리 떨어진 과거, (일본과 한국에서 자주 사용되는 용어이면서, 동시에 '진실과 화해 위원회'와 같이 지난날의 잔학한 폭력을 경험한 이들의 고통과 피해를 해결하는 과정에서 고안된 독특한 용어로서의) '과거사', 혹은 기억에 의해 상기된 주관적 경험으로서의 과거 같은 것으로 자리 잡게 되었다

끔새채기로서의 비평]

고 말할 수 있다. 나아가 이는 기억하기의 역설 또는 이율배반이라 불러도 좋을 결과를 초래한다. 아카이빙은 무엇이라도 누락되어선 안 된다는 듯이 집요하게 자료와 문서, 이미지, 흔적, 목소리 들을 추적한다. 그리고 미처 말해지지 않은 언어와 이미지들을 발굴하고 또 표상하겠다는 다짐을 되뇐다. 혹은 더 과격한 이는 재현할 수 없는 것이 있음을 상기하면서 재현할 수 없는 것으로서의 과거, 형언할 수 없는 고통에 대한 윤리적인 예의이자 준칙으로서 과거의 고통과 외상을 상연上演하는 부러진 말들, 제대로 끝을 맺지 못하는 말들, 방황하는 이미지들에 높은 윤리적, 정치적 가치를 부여하기까지 한다.[1] 그러나 아카이브는 그러한 분주함과 성실함에도 불구하고 역설적으로 기억상실에 깊이 가담한다.

그러므로 모든 것을 기억하겠다는 야심을 보여주는 듯한 유튜브YOUTUBE의 현기증 나는 이미지들은 토탈리콜TOTAL RECALL을 향한 열정을 보여주는 오늘날의 증거일지도 모른다. 우리는 무한히 증대하는 것처럼 보이는 과거에 파묻혀 있다. 과거는 가장 인기 있는 상품이 되었다. 기억산업 MEMORY BUSINESS 혹은 유산산업 HERITAGE BUSINESS이 팔아치우는 스펙터클-상품이든 아니면 상품의 새로운 심미적 가치로 부각된

1. 이런 점에서 과거의 재현과 이미지의 윤리학을 결합하며 현상학적인 이미지 비평의 귀환을 알리는 디디 위베르만의 명성과 인기는 의미심장하지 않을 수 없다. 그는 이미 한국에서도 적잖은 이들로부터 컬트적인 숭배를 받고 있다. 그러나 그의 숨 막힐 듯한 윤리적인 세심함은 놀라우리만치 투박한 역사적인 시간에 관한 의식과 대조된다. 그럼에도 이러한 비판적인 곁눈질이 고통, 상처의 회상과 이미지의 현존성의 깊은 유대를 증언하는 그의 글쓰기의 광휘를 반감시키지는 않을 것이다. 나아가 그가 집요한 관심을 기울이며 재평가를 요청하는 아비 바르부르크의 귀환은, 또한 미술사적 비평, 즉 역사주의적인 비평에 적잖은 위협이 될 것이다. 조르주 디디 위베르만, 『모든 것을 무릅쓴 이미지들: 아우슈비츠에서 온 네 장의 사진』, 오윤성 옮김, 레베카, 2017; 조르주 디디 위베르만, 『어둠에서 벗어나기』, 이나라 옮김, 만일, 2016; 조르주 디디 위베르만, 『반딧불의 잔존: 이미지의 정치학』, 김홍기 옮김, 길, 2012; Georges Didi-Huberman, "The Surviving Image: Aby Warburg and Tylorian Anthropology," *Oxford Art Journal*, Vol. 25, No. 1, 2002.

[서문

향수NOSTALGIA, 레트로RETRO, 빈티지VINTAGE 등이든 사정은 별반 다르지 않다. 이와 같은 일은 학술적 담론의 자장 안에서도 똑같이 벌어지고 있다. 역사학HISTORIOGRAPHY을 대신할 수 있다고 으름장을 놓는 기억학 혹은 기억연구MEMORY STUDIES는 기억과 경험을 오늘날 역사 이후의 역사 쓰기가 상대할 유일한 대상인 것처럼 간주한다. '기억'이란 꼬리표를 단 책들이 꾸준히 간행되고 기억에 관한 크고 작은 학술 프로그램이

2. 이러한 추세는 오늘날의 대중문화나 예술에 국한되지 않는다. 미술관의 크고 작은 전시를 가득 채우고 있는 작품들은 모두 기억을 자신의 재료로 삼는다. 그럴수록 그것은 진보적이거나 비판적인 미술이라는 후광을 얻는다. 그러나 오늘날 성행하는 기억은 진보적, 비판적인 미적 의식과 경험으로부터 멀리 떨어진 것이라는 의심을 떨치기 어렵다. 예를 들자면 임민욱, 박찬경, 임흥순, 노순택, 조해준, 송상희 등의 작업은 한국 현대사의 깊은 곡절을 대면하지만 그것은 기억된 과거로서의 세계와 마주하는 데 머문다는 혐의에서 자유롭지 못하다. 그리고 기억을 통해 기존의 역사적 재현의 한계를 문제 삼는다고 할지라도 그것은 역사를 나쁜 기억으로 치환하고 그에 맞서 대항기억을 내세울 뿐이다. 그것은 지배적인 역사적 재현에 스며 있는 잘못을 비난하려 하지만 '역사적 비판'으로 이어지는 것은 아니다. 역사적 부정으로서의 변화(변혁)를 대신해 과거사 청산 혹은 그와 연관된 쟁점들로서의 애도MOURNING, 기억(투쟁), 트라우마, 화해, 치유 등으로 이어지는 정치적 실천의 레퍼토리는 주관적인 기억의 경험으로 환원할 수 없는 자본주의와 제국주의의 지배를 간과하거나 무시한다.

나 연구 프로젝트가 꼬리를 잇는다. 기억은 초라한 역사적 과학의 자리를 대신하고 있다. 그러나 이는 역사학이라는 분과학문에 한정되지 않는다. 기억의 사회학, 기억의 문화연구, 기억의 인류학 등으로 기억은 모든 학문영역을 자신의 품 안으로 끌어넣는다.[2]

뒤에서 다시 보겠지만, ‹응답하라›란 이름 뒤에 연도를 붙여 연속 방영되었던 어느 TV 드라마 시리즈는 오늘날 기억과 시간의 관계가 어떻게 조립되고 있는지를 여실히 보여준다. 거기에서 우리는 놀라우리만치 세심하고 치밀한 시간의 고증을 만난다. 해당 시기의 일상적 생활 풍경을 재현하기 위해, 제작진은 시청자들의 찬사와 지지를 받으며 유행과 풍속을 상징하는 소품과 의상, 말투, 실내 인테리어 따위를

[김새채기로서의 비평]

'깨알같이' 동원한다. 이를테면 그것은 미술 전시에서 흔하게 보던 바와 전연 다름없는 솜씨와 재주로 1994년과 1997년을, 혹은 1988년을 '아카이빙'한다. 그래서 우리는 매번 드라마를 볼 때마다 마치 그날의 시간을 완벽하고 투명하게 제시하려는 강박적인 충동이 무대화된 인물들을 만난다. 그러나 이 드라마가 시간을 다루는 것이 아니라 시간이 완벽하게 사라진 자리를 다루고 있음을, 시간의 종말 이후에 등장한 독특한 시간경험, 즉 공간회된 시간을 가리키고 있음을 눈치 채는 이들은 거의 없다. 공간이 되어버린 시간은 그럴수록 더욱 시간의 자리를 차지한다. 시간이 하나의 무대 배경처럼 될 때 그를 배경으로 어떤 서사도 인물도 가능하게 된다. 과거라는 시간은 자신의 무게를 모두 박탈당하고 오늘의 시간경험을 위한 재료로 이바지한다. 이런 현상을, 어떤 학자가 고안한 개념을 빌자면 시간의 '박물관화MUSEALIZATION'라 부를 수 있을 것이다.[3] 이는 시간을 공간적으로 펼쳐놓아 관람할 수 있는 대상으로 만들어내는 실천적 전략을 말하는 것으로 시간 자체가 점차 심미화AESTHETICIZATION되어가는 것을 말해준다. 마치 패션을 말할 때나 아니면 수집가들이 말할 때처럼 과거는 점차 '빈티지VINTAGE'로 취급된다.[4] 사이먼 레이놀즈의 책 『레트로 마니아』는

3. 이 개념의 박물관학에서의 수용에 대해서는 다음을 참조하라. André Desvallées and François Mairesse eds., *Key Concepts of Museology*(Paris: Armand Colin, 2010).

4. Elizabeth E. Guffey, *Retro: The Culture of Revival*(London: Reaktion Books, 2006).

5. 사이먼 레이놀즈, 『레트로 마니아: 과거에 중독된 대중문화』, 최성민 옮김, 작업실유령, 2014.

6. 이런 점에서 전사라는 중세적, 영웅적, 예외적인 주체와 투사라는 근대적 익명, 무명의 대중적 주체 사이의 차이를 살피면서, 근대성과 정치적 주체의 관계를 사색하는 바디우의 비범한 에세이를 참조하는 것도 좋을 것이다. 그의 주장을 지지하는가의 여부와 상관없이, 그의 시도는 이례적이면서도 희귀한 접근을 보여준다. 그는 상처, 고통, 피해, 외상 등을 통해 역사적 시간 속의 주체를 비추려는 시도가 범람하는 오늘날, 투쟁하는 주체의 형상을 고집하고 그것을 대담하게 일반화한다. 알랭 바디우, 『투사를 위한 철학』, 서용순 옮김, 오월의봄, 2013.

[서문]

이런 과거 아닌 과거를 소비하는 방식에 대한 고통스러운 비평을 보여준다.[5] 그는 영미 대중음악에서 성행하는 기억하기의 형태를 통렬하게 고발한다. '펑크 이후' 세대인 그에게, 즉 과거에 대한 부정으로서 음악을 경험하고 기억했던 그에게, 기억상실증에 걸려 있으면서도 기억비대중에 걸린 것처럼 시늉하는 '동시대' 대중음악의 습속이 얼마나 역겨웠을지 쉬이 짐작할 수 있다.

　한편 이런 기억하기의 형식과 더불어 기억에 등장하는 인물들의 특성 역시 현저하게 바뀐다. 그들은 더 이상 과거 소설이나 드라마에서 마주하던 인물이 아니다. 거칠게 말해 과거 소설이나 영화에서 주인공이 자신이 재현하는 시대를 알레고리화하는 '역사적인 개인'이었다고 할 수 있다면, 오늘날의 주인공이나 배역들은 역사의 증언 혹은 증거 자체인 듯 나타난다. 캐릭터는 시간의 표징으로 사물화되기 일쑤이다. 그 결과 인물이 겪는 개인적 경험과 사건들은 더 이상 중요하지 않게 된다. 인물들은 시간 속에 있지 않고 시간을 배경으로 한 채 분리되어 있다. 그래서 이제 우리는 어떤 시간을 참조하더라도 역사물 아닌 역사물을 만들 수 있다. 그리고 인물들은 대개 멜로드라마와 같은 상투적인 이야기 속에서 화면에 등장하는 사물이나 배경과 거의 다를 바 없는 서사적인 비중을 차지하게 된다. 역사적 시간을 향해 눈짓을 보내는 영화나 영상 작품들 속에서 인물들의 모습 역시 상투화된다. 이들은 대개 '피해자VICTIM'라는 인물형(그것의 다른 이름은 유태인, 디아스포라, 위안부, 성폭력 피해자 등으로 끊임없이 증대된다) 속에 고정된다. 줄여 말하자면, 역사적인 갈등 속에 놓인, 그래서 역사적 시간의 객관성과 그것에 연루되어 투쟁하는 주체성이 포개어진 인물들을 가리키는 것일 투사, 전사, 열사 등의 주체적 형상은 자리할 곳이 없어진다.[6] 그런 점에서 피해자는 고통의 수인囚人, 고통의 드라마에 갇힌 현재의 인물이다.

　이러한 기억하기의 한계는 그 두 번째 형태를 통해 더욱 적나라해

김새채기로서의 비평]

진다. 우리는 이를 기억의 '자기-반영성'이라 부를 수 있을 것이다. 기억하기는 '진후前後'의 의미체계와 떼어놓을 수 없다. '프랑스 혁명 이전과 이후'라든가 '광주항쟁 이전과 이후' 같은 이전과 이후의 '가르기' 혹은 '분할'은, 기억하기의 대상인 역사를 '변화'의 원근법 속에 자리하도록 한다. 그리고 기억하기는 그러한 이전과 이후의 차이를 기념, 축하, 애도 등을 위해 기념식이나 기념물을 마련함은 물론 다양한 의례, 행사, 관습적 행위 등을 조직하기도 하였다. 그것은 국가적인 행사가 될 수도 있고, 사회주의적 정치조직이나 게릴라 집단의 행사가 될 수도 있을 것이다. 오늘날 우리는 거의 모든 날들이 기념일(발렌타인데이, 암의 날, 저축의 날, 철도의 날, 발명의 날, 장애인의 날 등등)로 넘쳐난다. 무엇무엇의 날이란 이름으로 마련된 기념일들은 어떤 역사적인 전/후의 격변을 기억한다기보다는 차라리 오늘 각각의 다양한 정체성을 가진 사람들이 살아가며 쏟는 관심과 소망을 두루 망라하고 전시한다.

그와 더불어 시간은 언제나 전/후의 차이 없이, 혹은 과거도 미래도 없이 현재의 연속으로서 나타난다. 시간의 고요하고 따분한 흐름 속에 점점이 박혀 있는 기념일은 '○○주년'이란 이름으로 과거와 현재를 잇는 선을 긋는다. 그리고 비록 아무리 진부하고 상투적인 말로 치장되어 있다 해도 시간의 원근법을 이야기로 직조한다. 그러나 오늘날 기억되는 시간은 과거의 흔적이나 미래의 약속이나 징후와는 아무런 관계를 맺을 필요가 없다. 그것은 그저 시간을 표지하는 증거들, 거의 '물신화'되었다 해도 좋을 시간을 증빙하는 대상들을 전시하는 시간에 관해 모든 것을 말했다는 듯이 시치미를 뗀다. 그런 점에서 그날의 시간은 그날의 시간이고 오늘의 시간은 오늘의 시간일 뿐이다. 이러한 몸짓은 각각의 시간들이 자신을 지시하고 반영하는 것으로 충분하다는 터무니없는 폐소공포증적인 시간으로 우리를 이끈다.

그 밖에도 우리는 아카이브적 기억하기로 불러도 좋을 기억의 형식에 딸린 한계를 수두룩하게 짚어볼 수 있을 것이다. 그러나 무엇보

다 우리를 쓰라리게 만드는 것은, 시간을 둘러싼 변화를 가리키는 '이행'이나 '변화'라는 관념이 아카이브적인 기억 속에서는 자리할 곳이 없다는 것이다. 다시 말해 아카이브적 기억은 전례 없이 기억의 정치를 강변하지만 그것은 자신이 약속한 만큼의 선물을 가져다주지 않는다. 사적인 기억, 정체성의 기억을 기억의 저장고 속에 담음으로써 더없이 기억을 풍부하게 만들어내겠다고 하지만 그것이 제 목적을 이루는 경우는 드물다. 그것은 기억하기의 즐거움에 탐닉한 채 비판적인 기억을 통해 상대하고자 했던 나쁜 기억의 형식에 도전하는 것을 소홀히 하거나 잊어버리기 일쑤이다. 기억은 자발적이거나 불가항력적인 의식 이전의 어떤 것으로 추어올려지고, 그것의 소재지는 더 이상 마음이나 정신이 아니라 신체 아니면 두뇌로 지목된다. 말 그대로 몸이 기억하거나 정신이 아닌 뇌의 어떤 곳에 의해 기억은 보관되고 역류한다. 그러므로 기억은 주체의 자연인 듯 가정되며 기억의 사회적 성격을 역설한다고 하더라도, 기억의 집합적 구성을 강변한다고 하더라도 기억은 마치 자연인 것처럼 간주된다. 그리 보면 기억에 연연하는 이들이 진화심리학이나 신경과학의 어휘와 문제의식을 암암리에 참조하는 것도 무리는 아닐 것이다.

삭제되거나 추방되었던 기억을 복원하고 발굴하는 것은 기억의 폭력에 대한 싸움이어야 한다. 그렇지 않다면 그것은 자신에게도 과거가 있었다며 흐뭇하게 자족한 채 기억의 폭력을 잊는 짓이 된다. "좋았던 과거의 것들이 아니라 나쁜 오늘의 것들에서 시작해야 한다." 이는 벤야민과의 대화를 통해 알려진 브레히트의 유명한 경구이다. 이 말에서 영감을 얻어 할 포스터HAL FOSTER는 『나쁜 새로운 날들BAD NEW DAYS』이란 책을 썼다. 이 책에서 그는 이른바 동시대 예술이라고 부를 수 있을 예술의 역사적 흔적을 기억하고자 한다. 이때 '나쁜 새로운 날'이란 말은 이중적이라 할 수 있다. 이는 성에 차지 않는 오늘의 예술적 실천에 비해 장밋빛으로 보이기만 하는 지난 예술에 대한 향수에 빠지고

껌새채기로서의 비평]

픈 충동을 예방하려는 선제적인 몸짓을 가리킨다. 동시에 그것은 아방가르드의 죽음 이후 예술에서 점차 희박해져가고 있는 시간을 상대하는 방식, 즉 '비판성CRITICALITY'을 만회하려는 몸짓이기도 하다. 설령 그것이 기대하지 않았던 나쁜 내일이라고 할지라도, 내일을 기약하며 오늘의 현실에 깃든 모순을 상대하는 예술은 곧 비판이 될 수밖에 없다. 그런 비판을 뺀 채 시간을 상대하는 것은 "오늘을 즐겨라CARPE DIEM"라는 슬로건에 넋을 잃은 채 시간의 진실을 손아귀에서 스르르 놓아버리는 것에 다름 아닐 것이다.

1980년 개념주의 미술의 급진적 모더니즘을 대표하던 영국의 작가 그룹 '예술과 언어ART & LANGUAGE'는 '모자를 쓴 V. I. 레닌, 잭슨 폴록 스타일로PORTRAIT OF V. I. LENIN WITH CAP, IN THE STYLE OF JACKSON POL-LOCK' 연작을 발표한다. 왜 하필 레닌과 폴록일까. 추상표현주의자인 폴록이 레닌과 만나기는 할 수 있는 걸까. 나는 이 작품을 모더니즘이 자신의 역사-시간에 대한 자의식을 분해하고 시간의 역사적 규정을 초월하는 어떤 초과, 과잉, 잔여를 환영하는 작품으로서, 그리고 모더니즘의 기념비적인 시간 의식이 종료되었음을 알리는 뜻밖의 계기로서 생각해보고자 한다. '예술과 언어' 그룹이 개념주의자의 공적이자 형식적 모더니즘의 화신이었을 잭슨 폴록으로 회심한 이유는 무엇일까. 한때 새로운 미학주의NEW AESTHETICISM라는 흐름, 혹은 미학적 전환이라는 어떤 심상찮은 흐름이 두각을 나타내는 것을 의식하며 영국의 비평가와 작가들 사이에서는 설전이 벌어진 바 있었다.[7] 그 자리에서 평론가들은 새로운 미학주의를 이론적, 비평적으로 기소하였다. 그러면서 그들은 자신들이 개탄한 이러한 변화의 흐름에서 가장 중요한 에피소드로서 이 작품을 적시했다. 아마 거기에는 영국적인 맥락이 있을 것이다. 영국의 미술 이론을 주도했던 개방대학교OPEN UNIVERSITY의 미술 분야 교수진이었던 '예술과 언어' 그룹 멤버들은 인터뷰나 회고담에서 혹은 자신들이 서술하고 편집한 교재들에서 돌연 미적 경험

의 자율성을 옹호하는 입장으로 선회하였다. 따라서 그들의 생각은 비단 그들의 개인적인 변덕이 아니라 하나의 시대적 표지인 듯 여겨졌다. 그들은 바로 미술교육과 창작, 비평에서 벌어지는 전환의 순간을 기록했기 때문이다. '예술과 언어'를 이끌었던 핵심 멤버 가운데 한 명인 찰스 해리슨CHARLES HARRISON은 그러한 전환의 순간을 증언한 것이, 즉 미적 전율이 현현하는 것EPIPHANY을 감지하게 했던 기적 체험(?)(그 자신의 말을 빌자면 '구원에 가까운 개인적 경험')이 바로 이 작품을 제작했을 때였다고 술회한다.

비평가 아서 단토는 어느 자리에선가 지난 수십 년간 현대미술의 비평적 신조 가운데 하나였던 것은 미BEAUTY에 대한 혐오였다고 툭 내뱉었다.[8] 미라니? 왜 미일까. 미에 관한 오늘날의 언표는 다음과 같다. 작품을 둘러싼 판단에 앞서 작품의 질을 생각해야 한다는 것, 예술의 사회적 규정을 드러낼 것이 아니라 예술의 자율성을 식별하여야 한다는 것, 아름다움에 관한 언어들을 장악한 좌파 비평가와 작가들에게 윤리적, 정치적 책임을 제기해야 한다는 것 등등. 미학을 되돌리는 것, 감성적인 것을 만회하는 것, 아름다움을 말하는 것을 감히 부끄러워하지 않는 것, 이러한 새로운 미학주의적 언표들은 오늘날 피할 수 없는 흐름이 되어가고 있다. 근대사회에서 미적인 것의 자율성을 부정하고자 하는 반-미학은 미학주의의 기세등등한 반격에 직면하고 있는 것이다. 그리고 미적인 것은 시간을 알지 못한다는 것, 예술이 가지고 있는 시간은 오직 현재THE PRESENT 혹은 순간성SUDDENESS 일뿐이라는 독일의 새로운 낭만주의적 미학 이론가들

7. 데이브 비치DAVE BEECH와 존 로버츠 JOHN ROBERTS의 「미학의 유령들SPECTRES OF THE AESTHETIC」이란 글이 『뉴 레프트리뷰』에 실리며 촉발된 논쟁은 그들이 공격했던 주요 비평가들과 작가들로부터 잇달아 반론이 제기되면서 확대되었다. 이들 사이의 논쟁은 훗날 『속물 논쟁THE PHILISTINE CONTROVERSY』이란 책으로 묶였다. Dave Beech and John Roberts, *The Philistine Controversy*(London; Verso, 2002).

8. 아서 단토, 『미를 욕보이다』, 김한영 옮김, 바다출판사, 2017.

껌새채기로서의 비평]

(칼 하인츠 보러, 한스 울리히 굼브레히트 등)은 오늘날 가장 주목받는 예술 이론으로 득세하는 듯 보인다.[9] 적어도 1960년대 이후 신자유주의적 자본주의가 등장하던 시기 이전까지 비평의 주도적 흐름이었던 미술사 혹은 미술의 사회사는 완패한 듯 싶다. 그것을 미학이나 미술비평 이론의 소동일 뿐이라고 가볍게 무시해도 상관없을지 모른다. 그러나 새로운 미학주의가 예술로 하여금 시간을 대하는 태도를 구성하고 지휘한다면 그것을 무시하기란 어렵다. 현재주의PRESENTISM는 동시대 예술이라는 시간 없는 세계의 시간 속에 놓인 우리의 현재를 가리킨다. 그것은 은밀하게 미학주의를 은폐하는 것인지도 모른다. 그러나 그렇다고 해서 이를 지난 세기말의 심미주의와 같은 것으로 간주할 수는 없다. 19세기 말의 유미주의자들은 산업자본주의의 추악함에 맞서 심미주의를 내세웠다. 그것은 장인이나 솜씨 좋은 공예가의 손길일 수도 있고, 자족적인 삶의 세계의 충만함 속에 깃든 삶의 정취일 수도 있고, 교환가치로 환원할 수 없는 생산물의 고유한 낱낱의 감흥일 수도 있다. 그런 점에서 그때의 유미주의는 얼마간의 역사적인 객관성을 지니고 있었고 비판으로서의 효험을 발휘하였다. 그렇지만 이제 모든 것은 상품으로 생산된다. 추억도, 고향도, 아늑함도, 시골도, 원시도, 자연도 모두 상품으로 생산되고 조작되며 소비된다. 인공낙원과도 같은 리조트에서 잠시 시간을 잊은 듯 현재에 탐닉하는 "오늘을 즐겨라"라는 윤리는 이벤트를 조직하는 플랫폼이 되어버린 오늘날의 미술관에

9. 이 가운데 국내에 소개된 것은 카를 하인츠 보러의 상대적으로 홀대받은 저작인『절대적 현존』뿐이다. 그는 미학의 핵심적인 대상으로 미적 경험('미적 의식'이 아님에 주의하자)을 내세우면서 미학의 기원이 곧 전율, 충격 등의 지금-여기의 시간적 경험으로서 역사적 의식과 지각에 대립하는 곳에 있음을 강조한다. 이러한 관점은 굼브레히트의 저서들에서도 동일하게 나타난다. 칼 하인츠 보러,『절대적 현존』, 최문규 옮김, 문학동네, 1998; Hans Ulrich Gumbrecht, *Production of Presence: What Meaning Cannot Convey*(Stanford: Stanford University Press, 2004); Hans Ulrich Gumbrecht, *Our Broad Present: Time and Contemporary Culture*(New York: Columbia University Press, 2014).

[서문:

불가역적이고 깊숙하게 기입되어 있을 것이다. 별난 인물들의 기벽에 가까운 것이었던 미식의 취미, 맛의 유미주의는 오늘날 모두의 취미가 되었다. 아마 누군가는 이러한 미식의 민주화를 찬양할지 모른다.[10] 그러나 사정이 그렇게 되었을 때, 유미주의는 모든 것을 하나의 미적 대상으로 즐기고 파헤치는 헤게모니적 소비문화의 알리바이일 뿐이다. 상품은 경험과 체험, 스타일 자체를 제공하여야 한다는 세계적인 경영학자와 스타 저자들의 주장을 천박한 소음으로 무시하지 않는다면, 오늘날 유미주의를 환영하는 비평가들의 주장을 따르기는 어렵다.

'기억과 역사'에서 역사적 유물론으로?

이 책에 실린 글들은 오늘날 시간을 둘러싼 미적 경험과 이를 표현하려는 다양한 시각예술의 사례를 상대한다. 직접 시간과 대면하지 않는 경우라 하더라도 시간을 둘러싼 오늘날의 지각과 경험, 인식에 깊이 연루되어 있는 대상들을 다룬다. 그 가운데 가장 두드러진 것은 경험, 체험에 몰두하는 사례들이라 할 수 있다. 시간과 경험은 이미 서로를 넘나들며 자신이 마주하고 있는 개념을 변모시킨다. 경험으로서의 시간(트라우마, 충격, 목격, 감정이입, 공감, 증언 등이 오늘날 과거를 운반하는 일차적인 중계자임을 떠올려보라)은 역사를 기억으로 전환한다. 시간으로서의 경험은 역사를 주관화하며 역사 이후의 시간을 내세운다. 그리고 시간과 경험은 서로 패를 이루어 역사(적 시간)를 매장하거나 퇴장시키는 데 기여하고 만다. 우리는 기억으로 변이된 역사, 경험이 되어버린 역사에 이의를 제기하고자 한다. 이것이 섣부른 도식화라고 항의하는 이도 있을지 모른다. 오늘날 기억이 학술시장에서 거두고 있는 전무후무한 흥행 실적, 그것이 누리는 윤리적 명예와

10. 아마 이 분야에서 가장 흥미로운 저자는 신자유주의에 세련된 철학적, 미학적 외피를 선사하는 질 리포베츠키일 것이다. 그가 쓴 일련의 저작은 자유주의적 민주주의와 미적인 것, 취미의 관계를 일관되게 추적한다. 질 리포베츠키, 『패션의 제국』, 이득재 옮김, 문예출판사, 1999.

껌새채기로서의 비평]

후광(자신을 역사에서 온당하게 재현하지 못한 자들의 기억과 고통에 함께하고 있다는 도덕적 자긍심) 그리고 이를 뒷받침하는 대중적인 호응과 다른 영역의 담론으로의 전환(시각예술에서의 기억의 범람과 아카이브의 성행, 소비문화에서 기억의 마케팅과 상품화 등) 등을 염두에 둔다면, 기억 담론에 반격하는 것은 손쉬운 일이 아닐 것이다. 무엇보다 반역사(대항-역사COUNTER-HISTORY)를 자처하는 기억과 대결하는 일이 기억 자제를 거부하는 터무니없는 일로 이어져서는 안 되기 때문이다.

기억을 옹호하는 이유는 단순하다. 먼저 역사는 역사를 주어진 객관적 사실로 환원함으로써 주관적인 경험의 차이와 다양성을 식별할 수 없었다는 것이다(객관적 사실로서의 역사 대 주관적 경험으로서의 기억). 다음으로 역사는 능동적인 경험의 투여를 가로막고 역사의 주체를 수동적인 관조 혹은 관찰의 자세에 머물게 한다(악명 높은 알튀세르의 어법을 빌자면, 주체 없는 역사 대 주관적 참여로서의 기억). 세 번째로 역사는 지배자, 승자의 역사로서 그에 의해 억압당하고 배제되었던 여성, 소수자, 피식민지 주체를 침묵시킨다. 따라서 역사의 외부에서 서 있던 자들의 목소리와 증언, 경험은 대항-역사적인 것으로서의 기억이다(지배자의 과학으로서의 역사 대 소수자의 서사로서의 기억).[11] 네 번째로 역사와 기억이 표

11. "역사가 권력자의 이해관계를 대변하는 이데올로기라면 기억은 억압되고 잊힌 진실에 해당한다." 전진성, 『역사가 기억을 말하다: 이론과 실천을 위한 기억의 문화사』, 휴머니스트, 2005, 15쪽.

12. 이를 부연하면 이럴 것이다. 역사는 객관적인 관찰과 사실로서의 자료를 수집하고 분석하며 문자를 기억에 우선시한다. 반면 기억은 주관적인 경험과 상기, 회상을 중시하며 무엇보다 역사가로 하여금 전이TRANSFERENCE와 감정이입[오늘날 더 유행하는 표현을 빌자면 공감(共感, EMPATHY)]을 통한 참여를 소중하게 생각한다. 이럴 경우 기억에 있어 과거는 대개 고통과 외상, 피해 등으로 시달리는 타자들의 폭력, 외상, 학대 등으로 재현된다 등등. 이에 관한 보다 자세한 비평에 대해서는 다음의 글을 참조하라. Kerwin Lee Klein, "On the Emergence of Memory in Historical Discourse," *From History to Theory*(Berkeley: University of California Press, 2011), pp. 112~137.

[서문:

상되는 공정을 언급할 수 있다(의식으로서의 역사 대 감정이입으로서의 기억).[12] 특히 마지막의 것, 전이와 감정이입으로서의 기억은 미적 경험과 재현으로서의 시각예술과 깊은 관련이 있다.

역사와 역사적 의식, 역사적 비판, 역사적 유물론을 옹호한답시고 기억을 부인하거나 제거하는 것은 백치와 같은 짓임에 분명하다. 기억 연구를 대표하는 어느 학자의 말처럼 기억은 역사의 적敵이 아니라 역사의 동지일 것이기 때문이다.[13] 그러나 기억이 풍요롭다 못해 질식할 듯이 범람하는 세계에서, 기억이 역사 자체를 대체할 수 있다는 주장들 앞에 주저하며 역사와 기억 사이의 우애를 역설하는 것으로는 충분하지 않을 것이다. 그것은 기억의 장점과 역사의 장점을 두루 망라하는, 그래서 기억에도 좋지 않고 역사에도 좋지 않은 최악의 절충으로 귀착될 것이다. 그런 잘못을 저지르지 않으려면 두 가지가 모두 함께 이뤄져야 한다. 즉 기억에 대한 비판과 역사에 대한 비판이 모두 이뤄져야 한다. 먼저 기억에 의한 역사 비판을 더욱 급진화해야 한다. 기존의 기억의 담론과 기억의 주변을 맴도는 예술적 실천은 기억을 역사로부터 빼내려고 한다. 또 기억의 시간과 역사적 시간 사이에 장벽을 세우려 한다. 그러나 역사란 담론이 지닌 한계를 기억을 통해 구제할 수 있는 것은 아니다. 기억은 역사의 바깥에 놓인 것이 아니다. 오히려 기억은 역사를 재구성하고 재조직한다. 그리고 언제부터인가 기억은 시간성에 대한 특별한 관념, 재현, 장치를 만들어내는 역사의 현재적인 종이 되었다. 그러므로 기억은 역사적 의식과 경험을 저지하도록 할 것이 아니라 그것의 한계를 식별하고 감독하는 역할을 맡도록 해야 할 것이다.

기억인가, 역사인가? 이런 질문은 시간성에 관한 경험, 인식,

13. Susannah Radstone and Bill Schwarz eds. *Memory: Histories, Theories, Debates*(New York: Fordham University Press, 2010), p. 9. 한편 역사와 기억의 대립을 조정하여야 한다는 래드스톤의 견해는 다음의 글에서 살펴볼 수 있다. Susannah Radstone, "Memory Studies: For and Against," *Memory Studies*, Vol. 1, No. 1, 2008.

낌새채기로서의 비평]

재현을 둘러싸고 끈질기게 제기되는 위협적인 물음이다. 물론 이러한 기억이란 담론에 기울 때 그것이 역사적 담론과 경험을 후퇴시키게 된다는 것을 의식하지 못한 채 기억이란 낱말에 막연히 호감을 느끼는 이들이 더 많을 것이다. 또 기억이 불러일으키는 직관적인 호소력에, 무엇보다 기억하는 주체의 고통, 외상, 흔적, 저항 등이 듣는 이에게 불러일으키는 윤리적 압력 때문에 기억에 후한 윤리적, 심미적 가치를 두는 경우가 많을 것이다. 누가 홀로코스트의, 전쟁 폭력의, 고문의, 강간의 고통을 기억하는 이들 앞에서 숨을 고르며 기억의 한계와 부정성을 자각하라고 호통칠 수 있겠는가. 그리고 고통스럽고 억압된 기억을 지닌 이들 앞에서 홀로코스트는 없었다거나 위안부는 없었다고 조롱하는 수정주의적 역사 담론의 악마적인 모습을 생각하면 더욱 피해자 혹은 희생자의 기억 앞에서 경건해야 할 필요를 느낄지도 모른다. 그러나 사정이 그렇다고 해도 기억이 어떤 비판적인 질의로부터 면제되는 통행증을 가질 수 있는 것은 아니다.

무엇보다 기억 담론이 충분치 못하다고 따져야 할 이유는 그것이 역사를 비판했다는 것 자체가 아니라 외려 역사를 불철저하게 비판했다는 것에서 찾아야 한다. 객관적 사실로서의 실증주의적 역사 인식을 비판한다는 이유로 역사의 객관성을 부정하는 것은 곤란하다. 역사가 '사실'이 아니라는 주장에는 충분히 수긍할 점이 있다. 그러나 역사적 사실들을 수집하고 검증함으로써 주관적인 기억에 의해 오염되거나 편향되지 않는 사실적 객관성을 통해 역사 서술을 하려던 실증주의적 역사 쓰기(만약 그런 것이 있었다고 가정할 수 있다면)를 비판하려는 것이 역사의 객관성 자체를 희생시키는 것으로 비약할 수 있도록 허용하는 것은 아니다. 그렇다면 기억은 주관주의라는 혐의 앞에서 기억을 통한 역사 쓰기의 비판적 효과를 스스로 단념하고 말아버리기 때문이다. 그것이 제아무리 문화적 기억, 사회적 기억, 집합적 기억, 공적 기억 등의 이름을 붙여가며 기억의 주관적 성격을 제한할 수 있다고 큰

14.　"우리는 스스로를 집단의 관점에 위치 지음으로써 개인이 무언가를 기억한다고 말할 수 있다. 그러나 우리는 또한 집단의 기억은 개인의 기억 속에서 자신을 실현하고 표명한다는 것도 인정할 수 있다." Maurice Halbwachs, edited, translated, and with an introduction by Lewis A. Coser, *On Collective Memory*(Chicago: University of Chicago Press, 1992), p. 40.

15.　알라이다 아스만, 『기억의 공간: 문화적 기억의 형식과 변천』, 변학수·채연숙 옮김, 그린비, 2011. 이러한 입장을 적극 지지하는 국내 연구로는 앞서 언급한 전진성의 작업이 있다. 또한 기억과 역사 사이의 대립이 아닌 양자의 상보성을 주장하는 입장으로는 안병직의 글을 참고할 수 있다. "기억과 역사를 더 이상 대립적인 것으로 생각해서는 아니 된다. 다른 무엇보다도 구술사의 성과가 분명히 보여주듯이 기억은 역사의 훌륭한 파트너가 될 수 있으며, 역사와 기억은 상호 의존적이며 보완적이라 할 수 있다. 그럼에도 양자의 관계가 생산적인 것이 되기 위해서는 안정과 균형이 아니라 긴장과 견제가 필요하며, 역사는 바로 그런 관점에서 기억에 접근해야 한다." 안병직, 「한국사회에서의 '기억'과 '역사'」, 《역사학보》 193호, 역사학회, 2007, 300쪽.

16.　이와 관련한 숱한 주장들을 이 글에서 망라하고 비평한다는 것은 불가능하다. 기억연구의 폭발 그리고 사회학, 역사학, 인류학, 문화연구, 예술사, 예술비평 등에서의 주류화는 이 자리에서 상세하게 언급하고 비평하기 어려울 정도로 증대하여왔다. 기억연구를 위한 입문적인 교재들은 기억연구의 추이와 영향력을 헤아리는 데 도움을 줄 것이다. Susannah Radstone

소리친다고 해도, 그러한 분주한 접두어들은 기억의 주관성이라는 한계가 쉽사리 넘어설 수 없음을 방증할 뿐이다. 그러므로 집합적, 사회적 등의 말들을 붙여 기억이 개인적 주관성 이상의 것이라는 점, 개인의 기억은 이미 사회적인 것에 의해 중재된다고 역설하는 것은 그러한 주장들의 한계를 더욱 두드러져 보이게 할 뿐이다. 이러한 주장을 내세우는 이들은 기억의 개인성, 심리적 주관성이라는 혐의를 애써 피하고자 기억사회학의 기원인 모리스 알박스 MAURICE HALBWACHS의 '기억의 사회학'[14]을 들먹이거나 독일의 얀 아스만JAN ASSMANN, 알라이다 아스만ALEIDA ASSMANN 부부의 '문화적 기억'을 참조한다.[15] 그밖에도 집합적, 공적 기억을 강조하는 주장들 역시 기억연구의 상투어가 되었다 해도 과언이 아니다.[16]

그러나 기억이란 개념 앞에 사회적이고 집합적인 무엇을 추가한다고 해서 기억의 개인성과 심리적 특성을 극복할 수 있는 것은 아니다. 그것은 사회와 개

김새채기로서의 비평]

인 사이의 모순적 변증법에서 벗어난 채 사회와 개인 사이의 상동성 HOMOLOGY을 되풀이하여 환기시킬 뿐이다. 따라서 기억이 사회적으로 매개되었다고 이야기함으로써 기억을 충분히 개인적 주관성으로부터 떼어놓았다고 자부하는 것은 이중적인 잘못을 저지른다. 즉 그것은 개인의 '내부'인 사회를 무시한다. 그리고 개인의 내부에서의 객관적·심적 욕동을 제거한 채 개인적인 기억을 직접적으로 사회적 기억의 표현으로 간주한다. 그 결과 개인은 사회의 표현이나 연장延長일 뿐 그들이 사회적 규정을 개별적으로 처리하는 과정에서 겪게 되는 갈등은 무시된다. 다시 말해 이때 사회는 개인의 기억 속에 자리 잡은 것이 아니라 개인에 대하여 외재적인 것으로 간주된다. 이는 정신분석학과 사회심리학이 개인과 사회를 다루는 방식에서 드러내는 차이와 비교할 수 있다. 정신분석학에서 억압, 기억, 외상外傷 등의 개념은 사회적 사실과 경험 등의 직접적인 효과를 가리키지 않는다. 정신분석학이 부르주아적인 사회관계를 개인과 관련시킬 때 그것은 개인의 심적 역동 안에서 일어나는 개인(화)의 투쟁에 연루된 여러 심급審級들(이를테면 이드-자아-초자아 혹은 무의식과 의식)로 전환된다.

이는 사회를 개인의 외부에 놓인 것이 아니라 개인의 내부에서 작동하는 것으로 고려한다. 이는 기억 담론에서의 접근과는 사뭇 다른 것이다. 대다수의 기억연구는 개인적인 기억이라는 제약을 피한다는 구실로 개인과 사회의 외재적 대립이라는 기능주의적인 주류 사회(과)학의 이데올로기를 그대로 답습한다. 그렇기 때

and Bill Schwarz eds., op. cit.; Jeffrey K. Olick, Vered Vinitzky-Seroussi, and Daniel Levy eds., *The Collective Memory Reader*(New York; Oxford University Press, 2011); Sheila E. R. Watson ed., *Museums and their Communities*(London & New York; Routledge, 2007). «기억연구MEMORY STUDIES»라는 저널의 글들 역시 기억연구의 추이와 연구분야를 엿보는 데 도움이 될 것이다. 국내에서는 기억연구의 공과를 소개하며 이를 균형감 있게 비평하는 다음의 책이 참조할 가치가 있다. 황보영조, 『기억의 정치와 역사』, 역락, 2017. 또한 이 책에는 국내의 대표적인 기억연구의 성과들 역시 간략히 정리되어 있다.

문에 기억 담론은 예상할 수 있는 것과는 달리 개인을 소홀하게 취급한다. 자신들이야말로 개인과 주관성을 우대한다고 우쭐대지만, 정작이는 개인과 주관성을 상투적인 이데올로기에 따라 처리하고 만다.[17]

나아가 기억을 시간을 둘러싼 사회적, 역사적 경험과 직접 연결할수 있다는 생각 역시 그다지 신뢰하기 어렵다. 무엇보다 기억을 애호하는 이들은 개인적, 심리적인 기억으로 환원할 수 없는 역사적인 시간의자율성과 물질성에 대하여 눈을 감고 만다. 장황하게 덧붙이지 않고 말하자면 자본주의적 사회관계에서 시간의 추상성, 경험을 초과하는 특성 등은 기억의 담론에서 빠져나간다. 그런 탓에 기억을 옹호하는 이들이 현상학적인 철학적 사유에 깊이 의지한다는 것은 당연한 일이다. 물론 이는 부쩍 관심을 끄는 정동 이론의 철학적인 비밀이기도 하다. 사회적인 추상을 거부하는 것은 낭만주의 이래 되풀이되는 철학적, 미학적인 주제이다. 그러므로 상징적인 질서에 의해 매개되지 않은 진정한 삶, 본래적인 세계로 돌아가겠다는 낭만적 신화라는 근대성(비판)의 독특한 레퍼토리에 대한 비판은 기억 비판에서도 연장될 수 있을 것이다. 정신분석학에서 상징적인 질서에 등록되지 않은 궁극적인 실재와의 만남이 온전히 상징적인 질서 자체에 의해 구성된 환영적인 대상이자 상징적인 질서의 불가능성/모순이 치환되어 있는 것임을 감안

17. 트라우마를 기억연구의 주도적인 개념으로 내세우며 전이나 감정이입과 같은 정신분석학의 개념을 통해 역사적 재현으로 환원할 수 없는 기억을 역설하는 일련의 저자들(대표적인 저자로 라카프라와 카루쓰 등)은 사회 대 개인의 외재적인 대립이라는 전제를 공유한다. 이들은 사회심리학적 담론을 정신분석학의 개념에 덮어씌운다. 이는 사회와 개인의 대립이 개인의 내적인 심적 갈등으로 전치되었음을 집요하게 강조하는 정신분석학의 원리와 매우 거리가 먼 것이다. 트라우마 개념의 남용에 대한 비판 역시 다양하게 이뤄졌다. 최근의 주목할 만한 비평으로는 루스 레이스의 글이 발군이라 할 수 있다. Ruth Leys, *Trauma: A Genealogy*(Chicago; University of Chicago Press, 2000). 트라우마 개념과 기억연구의 관계를 보여주는 대표적 연구성과는 다음의 책에서 참고할 수 있다. Cathy Caruth ed., *Trauma: Explorations in Memory*(Baltimore; Johns Hopkins University Press, 1995).

[김새채기로서의 비평]

한다면, 기억의 역사적 시간에서 벗어난 직접적이고 생생한 시간 경험은 이데올로기적인 것에 가깝다. 그렇기에 기억에 대한 강조는 경험, 외상, 기억의 구체성과 경험적으로 주어지지 않는 역사적 시간의 추상성, 물신성 사이에 놓인 간극을 더욱 벌여놓고 또 둘이 매개될 수 있는 가능성을 가로막는다. 프로이트의 어법으로 말하자면 기억과 역사의 관계는 '다른 장OTHER SCENE'에서의 관계라고 볼 수 있다.[18] 이는 둘이 직접적인 영향 관계에 있는 것이 아니라 아무런 경험적인 관계 없이, 비-관계로서의 관계를 맺고 있음을 가리킨다. 따라서 역사를 기억의 내용 속으로 끌어들이려 발버둥 칠 것이 아니라 역사의 녹립성과 자율성을 온전히 받아들일 수 있어야 한다. 그리고 역사의 다른 장에서의 효과로서 기억/망각의 자율성 역시 지지하여야 한다. 둘을 어설프게 연결해 역사를 단순히 기억의 재료 정도로 축소할 때, 자신이 비판한다고 으스대는 사실적 객관성으로서의 역사 못잖게 기억 담론 역시 역사적 시간을 실증적인 것으로 취급하고 만다.

한편 현실사회주의의 붕괴 이후 계급정치에서 정체성정치로의 이행 역시 기억의 범람을 이끈 동인으로 볼 수 있다. 그런 점에서 역사에서 기억으로의 전환은 해방적 정치가 쇠잔해지고 유토피아적인 미래를 둘러싼 급진적 기획이 위기에 처한 상황에서 비롯되었다고 볼 수도 있다. 기억의 주체는 대개 정체성의 주체인 민족, 종족 등을 비롯한 정체성에 따라 구성된 사회적 주체를 가리킨다. 특히 피에르 노라는 이를 '역사의

18. 그런 점에서 프로이트의 다른 장 개념을 마르크스주의적 정치 분석의 모델로 원용하는 에티엔 발리바르의 접근을 참고하는 것도 좋으리라 본다. 그는 정치의 피규정성, 즉 정치의 자율성을 온전히 인정하면서도 경제에 의한 타율적 규정을 인식할 수 있는 방법으로 프로이트의 다른 장 개념을 빌린다. 역사의 현실적인 장에서는 어떤 목표와 관념을 가진 이들 사이의 갈등과 투쟁을 발견할 수 있을 뿐이다. 그러나 그것은 자본주의의 역사적인 발전과 계급투쟁의 구조에 의해 규정된다는 점에서 다른 장에 의한 규정이지 않을 수 없다. Étienne Balibar, Christine Jones et al. and trans, *Politics and the Other Scene*(London; Verso, 2002), pp. xii~xiv.

민주화'로서 공식적인 국가 역사와는 다른 다양한 역사 쓰기를 기억의 담론이 부상하게 된 요인 가운데 하나로 꼽는다. 역사가 가진 자들이나 지배하는 자들의 주관적인 의식이나 의도, 이해에 따라 자연적인 사실로서 잘못 재현되었기 때문에, 억압된 자들의 의도와 의식, 이해를 통해 다시 재현되거나 옳게 재현되어야 한다는 의견은 윤리적으로 솔깃하게 들린다. 그러나 이는 안이한 생각이다. 그것은 관점주의PERSPECTIVISM라는 관념론적인 한계로부터 한 치도 벗어나지 못한다. 상품생산이 지배하는 자본주의적 사회관계를 물질주의적인 가치에 대한 비판으로 대체할 수 있다고 허세를 부리는 것은 자본주의의 객관성을 무시하는 만용이다. 제아무리 소비자본주의의 욕망과 물화된 감성과 심리학적 자질을 고발하고 푸념해봤자 그것은 문화비평KULTURKRITIK을 넘어서지 못한다.[19] 그것은 역사에 대한 비판을 포기한 채 역사를 추상적으로 초월하려는 의지를 피력하는 데 머물고 말기 때문이다.

물화物化나 물신주의, 소외에 대한 비판을 한다면서 주체와 객체의 화해, 본래성이나 진정성을 예찬하는 존재론적인 충동으로 이어지는 것은 비판이 아니라 전前-비판적인 것에 불과하다.[20] 그것이 전-비판적인 까닭은 바로 화해하고 지양되어야 할 주체와 객체의 분리의 역사적 필연성을 손쉽게 사고나 정신적 행위를 통해 극복할 수 있는 것으로 간주하기

19. 문화비평이라는 주제THEMATICS는 자본주의적 문화, 예술에 대한 추상적인 비판을 가리키는 약어略語로서 아도르노의 문화이론을 대표하는 개념 가운데 하나이다. 아울러 이는 프레드릭 제임슨이 여러 글에서 문화의 객관적인 규정을 무시한 채 그것을 의식, 심리, 지각 자체의 내적 변화로서 이해하고자 하는 경향을 경멸적으로 힐난하기 위해 사용하는 용어기도 하다. 테오도르 W. 아도르노, 「문화비평과 사회」, 『프리즘』, 홍승용 옮김, 문학동네, 2004; 프레드릭 제임슨, 「단독성의 미학」, 《문학과 사회》 제30권 제1호(통권 제117호), 박진철 옮김, 문학과지성사, 2017.

20. 오늘날 새로운 현상학적 사유의 후속판으로 등장하는 정동이론이나, 존재론적 전환 이후의 철학들인 신유물론, 객체지향철학 등은 모두 주체와 객체의 분리를 넘어설 것을 강변한다는 점에서 공통적이다. 또한 그 같은 철학적 비판은 모든 사유, 감각, 경험의 역사적인 객관성을 무시한다는 점에서도 일치한다. 우리는 이러

껌새채기로서의 비평]

때문이다. 주체와 객체의 분리는 주체의 편에서 이뤄진 실수나 오류 때문에 이뤄진 것이 아니다. 이는 그러한 분리를 필연적인 것으로 강요하는 사회적 관계의 규정 때문이다. 그런 이유로, 오랜 헤겔적 어법을 빌려 말하자면, 주체와 객체의 분리를 철학적으로 부정하겠다고 생각하는 것은 '규정적인 부정'이 아니라 '추상적인 부정'에 그친다.[21] 그렇기 때문에 기억과 역사의 양립불가능한 대립은 허위적인 것이라 히지 않을 수 없다. 역사인가 기억인가란 논쟁은 주체인가 객체인가란 논쟁을 연장한다. 기억의 편에서 보았을 때 역사는 실증적인 사실이나 객관성을 고수하면서 역사가 기억이라는 주관적인 행위를 통해 구성됨을 깨닫지 못한다고 힐난받는다. 한편 역사의 편에서 보았을 때 기억은 역사의 실재성을 부인한 채 개인의 제한적인 경험과 회상을 통해 역사를 구성하려 한다는 점에서 역사의 객관성을 제거한다는 의심을 받는다. 그러나 그러한 대립은 주체와 객체의 동일성, 즉 주체는 객체이며 객체는 주체라는 것을 인식하지 못한다.

자본주의적 생산양식이 지배하는 세계에서 이러한 주체/객체의 분화와 대립은 필연적이다. 그

한 '너무나 철학적인' 담론적 추세들이 인식과 경험의 사회적, 역사적 성격 즉 객관성을 간과하고 무시한다는 점에서, 그들이 제아무리 경험과 지각, 직접성, 현재를 강조한다 할지라도 추상적이며 관념적이라는 것을 고발하지 않을 수 없다. 아울러 오늘날 성행하는 철학적 충동과 대비되는 철학 비판으로서의 급진적 전통, 특히 마르크스주의의 철학 비판을 다시금 강조하지 않을 수 없다. 비철학으로서의 마르크스주의는 알튀세르를 비롯한 다양한 저자들이 역설해왔다. 이에 관해서는 일단 다음의 글을 참고할 수 있을 것이다. 에티엔 발리바르, 『마르크스의 철학, 마르크스의 정치』, 윤소영 옮김, 문화과학사, 1995.

21. 마르크스가 말하듯이 상품이 객체이면서 또한 '대상적 사유형태'로서의 주체이기도 하다는 점을 생각해볼 수도 있을 것이다. 상품은 객체인가, 주체인가? 마르크스는 평범한 감각적 대상이면서도 가치를 지닌 신비한 사물로서의 상품에 관하여 말하면서 그것이 얼마나 형이상학적이면서 신학적인가를 역설한다. 상품은 가치라는 (관념적) 추상을 담지하는 사물이란 점에서 의식의 바깥에 있는 순수한 객체가 아니며 그렇다고 주체 자체도 아니라는 점에서 주체-객체이다. 이를 요약하는 마르크스의 용어는 물론 '물신주의'다.

[서문:

것은 정신노동과 육체노동의 분업이 필연적인 탓이기도 하다. 정신노동과 육체노동의 분업은 경제와 정치의 분리, 국가와 시민사회의 분리, 토대와 상부구조의 분리 등으로 다양하게 표현할 수 있다. 주관적인 이성의 자율성과 독립성은 데카르트나 칸트와 같은 철학자의 담론에서 비롯된 것이 아니라 자유와 평등, 안녕 등의 이념에 따라 사회를 관리하고 통치하고자 하는 국가의 자율화에서 비롯되는 것으로 볼 수도 있다. 따라서 주체와 객체의 분리를 비판하고자 하면서 국가를 비판하지 않는 것은 허위적이다.[22] 나아가 상품이나 화폐가 지배한다는 것은 개인적인 노동생산물을 사회화하는 생산관계의 객관적 규정을 인정한다는 것이다. 그러므로 노동생산물을 개인의 감수성이나 창의성의

표현으로 보는 것은 그것이 사회적인 정체성을 갖기 위해 감수해야 하는 역사적, 사회적 규정을 부인한다는 점에서 어이없는 것이다. 마찬가지로 철학이나 예술을 역사적 사회관계의 외부에 위치시키고 인식과 경험 자체의 한계를 철학과 예술 내부에서 극복할 수 있다고 믿는 것은 오만한 짓일 뿐만 아니라 허위적인 것이라 할 수 있다.[23]

이미 말했듯 주체와 객체의 분리를 간단히 머릿속에서 혹은 사유를 통해 극복할 수 있다고 말하는 것은 정신노동과 육체노동의 분리라는 역사적인 현실을 정신노동을 통해 극복하겠다고 말

22. 이와 같은 분석을 가능케 한 이는 이데올로기 비판이라는 주제를 개척하면서 마르크스주의에 대한 독특한 관점을 개진한 알뛰세일 것이다. 그의 이데올로기적 국가장치에 대한 비판이 또한 철학 비판임을 읽지 못한다면 그의 이데올로기 비판을 호도하는 셈이다. 이데올로기란 무엇보다 관념의 객관성을 가리키는 것으로서 근대 자본주의 사회에서 관념의 객관성을 대표하는 것은 국가이기 때문이다. 법률과 정책, 관료적인 장치들은 무엇보다 '객관적인 관념'이다. 루이 알뛰세르, 「이데올로기와 이데올로기적 국가 기구」, 『레닌과 철학』, 이진수 옮김, 백의, 1991.

23. 이러한 사유는 비판이론으로 알려진 프랑크푸르트 학파의 집요한 이론적 사색을 통해 전개된 것이다. 안타깝게도 이러한 비판이론의 핵심적인 질문을 주의 깊게 살피는 이는 드물다. 아도르노가 『부정변증법』과 『미학이론』이라는 대표적인 저서들에서 주장하듯이 그는 '객관성의 우위'라는 관점을 집요하게 견지하면서 주체와

껌새채기로서의 비평]

하는 것에 다름 아니다. 하이데거가 말하는 것처럼 기존의 역사학의 역사HISTORIE가 아닌 사건, 개시로서의 역사GESCHICHTE나, 기존의 역사적 시간성으로서의 역사성HISTORICALITY/HISTORIZITÄT과는 다른 현존재의 역사성HISTORICITY/GESCHICHTLICHKEIT 같은 개념에 의지하면서 역사의 객관성을 거부하는 것은 인식과 경험의 주체 역시 객체이며 객관적으로 매개된 것이라는 점을 잊고야 만다.[24] 이런 점에서 주체와 객체를 분리시키는 것을 비판하는 데 서두르느라 그것이 왜 근대 자본주의 사회에서 피할 수 없는 일인지를 놓치는 이들을 향한 아도르노의 지적은 경청할 가치가 충분하다.

사유, 경험의 '객관성'을 파헤친다. 의식, 경험, 욕망에서 오직 주체만을 바라보는 하이데거의 기초존재론과 후기낭만주의적 철학의 경향에 대한 아도르노의 이론적인 심문審問은 오늘날의 철학적 유행을 반성하는 데 있어 매우 중요하다. 그리고 이는 알프레드 존 레텔의 전설적 저서인 『육체노동과 정신노동』의 문제의식을 계승하는 것임을 간과할 수 없다. 주체와 객체를 화해시키고자 한다면 자본주의 생산양식을 폐지함을 통해서만 가능하다고 역설한 아도르노보다는 경험, 기억, 현재시간을 열정적으로 주장하는 벤야민에 쏠린 근년의 철학적, 미학적인 유행은 매우 유감스러운 것이라 할 수 있다. 이러한 쟁점에 대한 보다 자세한 비평은 다른 글을 통해 이뤄질 것이다. 서동진, 『역사유물론 연습』(가제), 문학과지성사, 2018(출간 예정).

24. 이에 대한 가장 흥미로운 비판은 아도르노의 것일지 모른다. 적지 않은 부분에서 하이데거를 오해하였다는 비판에도 불구하고 그의 하이데거 비판은 오늘날 기억과 역사를 둘러싼 논쟁 지형에서 더욱 가치가 크다고 할 수 있다. 테오도르 W. 아도르노, 『부정변증법』, 홍승용 옮김, 한길사, 1999.

[서문:

주체와 객체의 분리는 실제적이면서도 환영적이다. 먼저 인식 영역COGNITIVE REALM 안에서의 실제적 분리, 인간 조건의 이원성DICHOTOMY, 강압적 발전을 표현한다는 점에서 그건 옳다. 또한 그것은 그른데 이는 그렇게 귀결된 분리가 실체화되어서는 안 되며, 불변항AN INVARIANT으로 마술처럼 변형되어서도 안 되기 때문이다. 이러한 주체와 객체 분리 내의 모순은 인식론으로 전달된다. 그들은 분리된 것처럼 사유될 수는 없을지라도 분리된 그 유사물들PSEUDOS은 상호 매개된 채 드러난다. — 주체가 매개하는 객체 그리고 더욱더 각이한 방식 속에서 객체가 매개하는 주체. 분리가 매개 없이 직접적으로 수립되자마자 그것은 이데올로기가 되어버린다. 이야말로 이데올로기의 통상적인 형태NORMAL FORM다. 그 결과 정신은 절대적으로 독립적인 것으로 지위를 찬탈하게 되지만 이는 그런 것이 아니다. 독립성을 주장하는 것은 지배를 할 것이라는 주장을 예고한다. 일단 객체로부터 근본적으로 분리되면서, 주체는 객체를 자신의 수단으로 축소시킨다. 주체는 자신이 얼마나 객체 자체인지를 잊은 채, 객체를 삼켜버린다.

주체와 객체의 행복한 동일성이라는 시간적이면서도 초시간적인 원상태ORIGINAL STATE라는 상PICTURE은 낭만적이지만 — 때로는 소망 투사WISHFUL PROJECTION이며 이것은 오늘날 단지 거짓말에 불과하다. 주체 형성 이전의 미분화된 상태는 자연이라는 맹목적인 그물에 대한 공포이자 신화에 대한 공포였다. 위대한 종교들이 진리내용을 가진 것은 바로 이에 대한 저항 속에서였다. 플라톤의 변증법에서조차 통일성은 그를 이루는 다양한 항들을 요구한다. 통일성을 보기 위해 살아가는 이들에게 분리의 새로운 공포는 혼돈이라는 옛 공포를 변모시킬 것이다. — 양자는 언제나 동일한 것이다. 따분한 무의미성에

낌새채기로서의 비평]

대한 두려움은 그 옛날 두려워했던 그 공포를 잊도록 만든다. 즉 에피쿠로스 유물론과 기독교적인 '두려움 없음FEAR NOT'이 인류로 하여금 벗어나도록 하고자 했던 복수심에 찬 신들에 대한 공포. 이를 이룰 수 있는 유일한 길은 주체를 통해서이다. 보다 고차적인 형태에서 지양되기보다 청산된다면, 그 결과는 퇴행이 될 것이다. — 의식의 퇴행일 뿐 아니라 실제적인 야만주의로의 퇴행.

운명과 신화에서 나타나는 자연에의 속박은 전적으로 사회의 후견에 이끌리고 자기반성을 통한 어떤 사기도 이룰 수 없었던 시대, 주체가 아직 존재하지 않는 시대로부터 유래한다. 그 시대를 되돌리는 주문을 외는 집합적 실천 대신에 미분화된 상태라는 오랜 주문을 없애버려야 한다. 이를 연장하는 것은 자신의 이미지 속에서 타자를 억압적으로 형상화하는 정신의 동일성이다. 화해 상태에 대한 사변이 허락된다면, 객체와 주체의 무차별적인 통일성도 그것의 상반된 적대성도 그 안에서 파악하지 못할 것이다.[25]

방금 인용한 글에서 아도르노는 그의 서명과도 같은 어법일 수사적인 이율배반, 모순의 수사학을 동원한다. 이를테면 주체와 객체의 대립은 필연적인 것이라고 말하면서 동시에 (역사적으로) 우연적인 것이라는 식이다. 혹은 주체와 객체의 대립은 잘못이지만 또한 옳은 것이기도 하다는 식이다. 주체와 객체의 분리는 우리의 주관적인 착각에서 비롯된 것이 아니라 역사적인 사회적 관계에 의한 규정이다. 그리고 주체와 객체가 분리된 것으로 여겨져야만 사회적 관계가 가

25. Theodore W. Adorno, "Subject and Object," Brian O'Connor ed., *The Adorno Reader*(Oxford, UK and Malden, Mass.; Blackwell, 2000), pp. 139~140.

26. 올라프 스태플든, 『스타메이커』, 유윤한 옮김, 오멜라스, 2009.

27. 알라이다 아스만, 앞의 책, 30쪽.

[서문:

능하다는 점에서 필연적이고 참이다. 그러나 그것은 특정한 역사적인 시대에서만 가능한 것이란 점에서 우연적이고 또 그로 인해 불가피하게 불행과 고통이 초래된다는 점에서 잘못이다. 그러므로 주체와 객체 간의 대립을 폐지하고자 한다면 그러한 분리, 대립을 필연화하는 사회적 관계를 폐지하여야 한다. 물론 이러한 진단이 주체와 객체가 폐지된 세계의 모습을 예언할 수 있는 것은 아니다. 유토피아는 미래의 청사진이 아니다. 유토피아적 충동은 오늘의 세계와 다른 세계에 대한 꿈이지, 과학적인 예언과 다른 것이기 때문이다. 그러나 그럴수록 유토피아적인 미래가 취할 모습을 상상하는 것은 장려되어야 한다. 미래에 관한 신화적인 서사나 공상과학적인 서사는 이러한 가능성을 스스럼 없이 표현하곤 한다. 이를테면 올라프 스태플든OLAF STAPLEDON의 소설 『스타메이커』는 놀랍게도 1인칭 개인 주체를 가리키는 대명사가 사라진 세계를 보여준다.[26] 물론 우리는 '나'라는 개인 주체가 사라진 세계를 거의 상상하기 어렵다. 그러나 개인적 경험과 사회적 경험 사이의 간극을 폐지하고자 하는 유토피아적 욕망을 부정하는 것은 옳지 않을 것이다. 무엇보다 예술은 개인의 경험을 통해 사회의 경험을 드러내고 밝힘으로써 개인의 경험과 사회적 경험 사이의 불화를 고통스럽게 고발하려는 시도 자체일지도 모르기 때문이다.

현재적 경험으로서의 역사성, 역사에 관한 재현, 언어, 코드의 역사적 변화를 들먹이며 역사라는 영속적인 객관성이 없다고 말할 때, 우리는 역사와 역사적 재현, 역사와 주체의 관계에 잘못된 죄목을 들씌움으로써 그것의 진짜 죄에 대해서는 눈감아주고 있을지도 모를 일이다. "모든 길은 로마로 통한다는 말처럼 모든 길은 기억으로 통한다. 이 말은 신학, 철학, 의학, 심리학, 역사학, 사회학, 문학, 예술학, 매체학의 모든 길들이 바로 기억으로 통한다는 뜻이다."[27] 이런 주장은 기억을 절대화한다. 그러나 백번 양보하여 기억과 역사를 화해시키고 둘 사이를 중재할 방법을 찾는다고 해서 사정이 달라지는 것은 아니다.

낌새채기로서의 비평]

기억을 역사와 다른 것이라고 전제하는 순간, 이미 그것은 주관적 기억과 객관적 역사라는 대립을 승인하는 것이기 때문이다. 오히려 우리는 주체-객체로서의 역사를, 그리하여 기억을 역사로부터 빼내 역사의 잘못으로부터 구제된 기억이 있다고 환호성을 지를 필요가 없는 역사 담론을 창안해야 할지 모른다. 이는 기억을 거부하거나 부인하는 것이 아니다. 오히려 오늘날 성행하는 기억 담론이 어떻게 기억을 가공하고 주조하는지 분별하고 그것의 한계를 비판하는 것이다. 기억을 강변하는 주장들은 근대성(모더니티) 비판과 많이 닮아 있다. 근대성 비판을 옹호하는 이들은 무엇을 가리키는지 알 수 없는 근대성의 죄목을 열거한다. 선형적·목적론적·종말론적 시간관, 보편적 진리의 옹호, 저자나 주체라는 가공의 관념을 향한 의지 등. 아마 그 말고도 많은 것들이 있을 것이다. 기억 역시 가공의 적으로서의 역사(과학)를 규탄한다. 이는 마치 역사를 표상하고 제시하는 권력과 제도, 서술에 대해 어떤 격렬한 토론과 논쟁도 없었던 것처럼 가정한다. 민족사나 민중사, 계급투쟁으로서의 역사 등의 담론은 역사에 대한 표상이 전연 일관적이고 조화로운 표상에 이를 수 없음을 알려준다. 그것은 역사에 대한 객관적인 표상이 언제나 주관적인 것에 의해 매개되어 있음을 집요하게 폭로한다. 계급은 착취적인 사회관계에 의해 만들어지는 객관적인 사실을 가리키는 것이지만, 또한 그러한 구조적인 위치에서 비롯되는 주관적인 인식과 경험 역시 가리킨다. 그런 점에서 계급적 관점에서의 역사 재현은 객관적인 것이면서도 주관적인 것이다. 그러나 기억과 역사를 대립시키는 관점은 주관적인 기억과 객관적인 역사라는 도식에 머물고 만다.

낌새를 챈다는 것

이 책에 실린 글들은 크게 두 개의 핵심적인 개념을 중심으로 구성되어 있다. 그것은 시각예술이나 시각문화를 지배하는 두 가지 강박관념

인 기억과 경험에 해당된다. 기억은 오늘날 시간과 역사를 둘러싼 미적 상상력을 망라하는 개념이다. 기억이란 말이 알려주듯이 그것은 무엇보다 과거에 애착을 품고 또 그것에 몰두하는 태도를 포함한다. 그러나 기억이란 개념은 시간으로서의 과거를 심각하게 비튼다. 기억 대 역사의 논쟁은 상당한 범위에 걸쳐 진행되어왔다. 이 글에서 그러한 논쟁들을 소개하거나 요약하며 나아가 꼼꼼하게 비평을 한다는 것은 불가능한 일이다. 이는 이론적인 사색을 보다 자유롭게 허용하는 다른 책을 통해 해결할 예정이다. 여기에서 나는 단지 앞에서 오늘날 기억과 역사라는 두 개의 관념 사이에 놓인 관계를 간략히 요약하고 점검하며 둘 사이의 대립을 극복할 수 있는 가능성을 암시할 수 있을 뿐이다. 여기에 실린 글들은 기억의 매혹과 역사에 대한 충성심 사이에서 동요하면서, 또 전자를 완강하게 반성하면서 동시에 후자에 대한 의심을 꺼뜨리지 않으려는 착잡하고 초조한 몸짓을 담고 있다. 여기에 실린 글들은 몇 편을 제외하면 시간, 역사, 경험을 다루거나 재현하거나 경험케 한 시각예술, 시각문화의 사례들을 다룬다. 그것은 제법 몇 년에 이르는 시간을 망라한다. 한자리에 모아놓고 다시 손을 보며 다른 글들을 덧붙이는 지금에 이르러서야 나는 문득 그간 눈치 채지 못한 채 어떤 주제의 주변을 선회하고 있었음을 깨닫게 되었다. 그것은 시간, 역사, 경험이다.

그때 그 자리에서 그것을 의식했든 않았든, 나는 제법 많은 이들이 '시간성의 종말'이라는 주장을 통해 사색했던 것을 극장과 미술관, 텔레비전 화면과 같은 이런저런 다른 자리에서 똑같이 경험하고 반성했던 것인지도 모른다. 이는 시간성의 종말이라는 상황에 완강히 그러나 무력하게 저항하면서, 또 한편으로는 기억이라는 '시간 없는 시간'의 도래를 단순히 거부하지 않으려는 몸짓이기도 했다. 지금 우리가 소비하는 시간 경험과 시간 의식을 단순히 잘못이라고 핀잔하는 것이 아니라 그러한 경험과 의식이 현상하게 되는 필연성을 헤아리고 비

낌새채기로서의 비평]

평하는 것. 이는 내재적이면서 변증법적인 비판을 가동하는 것에 해당될 것이다. 그러나 그러한 비판의 실천이 여기에 실린 글들에서 충분히 실행되었을 것이라고 자부하지 않는다. 여기에 실린 글들은 간과할 수 없었던 어떤 작품, 작가, 전시, 텍스트에 오래 머물면서 왜 그것에 이상한 낌새를 느끼게 되었는지를 밝히고 있을 뿐이다. 낌새를 채고 그러한 낌새의 정체를 깊이 새겨보는 것은 비평이라기보다는 비평에 이르는 예비적인 반성에 불과한 것이다.

그런 누추한 글들을 세상에 내놓는 것이 부끄럽지만, 이것으로 비평에 이르는 길을 더 명료하게 자각할 수 있게 되었다고 변명해보고자 한다. 이미 다른 곳에 실었던 글과 이 책을 준비하며 쓴 글들을 함께 엮는 과정에서 제법 산만한 구성이 되어버렸다. 더 많은 여유가 있었다면 다시 쓸 엄두를 내고 싶은 부분이 한두 곳이 아니었지만 일단 글을 쓸 즈음의 자세를 보전하기로 했다. 물론 잘못된 곳이나 어긋난 부분은 바로잡을 수 있는 만큼 바로잡았다. 아울러 이 글에서 비평의 대상이 되는 작품들의 이미지를 싣는 문제를 두고 고심을 한 끝에 모두 싣지 않기로 했다. 그것은 참고하고 인용할 이미지를 하나하나 찾고 저작권을 따지는 복잡한 문제가 부담이 큰 일이기도 했지만 다른 이유도 있었다. 오늘날 이미지가 처한 누추한 운명에 가담하고 싶지 않다는 생각이 있었다. 잠깐의 일별도 받지 못하는 시각적인 이미지의 포화상태 속에 마음껏 가용하고 처분할 수 있는 무엇처럼 지면에 보기 좋게 자리한 이미지를 볼 때마다, 나는 환멸감을 느끼곤 했다. 이 글에서 다룬 작품들의 이미지는 실은 손쉽게 찾아볼 수 있는 것들이다. 그렇게 찾아낸 이미지를 독자들이 깊이 주시하길 기대한다.

이 책이 나오는 데 도움을 준 한국문화예술위원회 시각예술창작산실의 관계자 여러분들에게 고마움을 전한다. 특히 러시아 혁명 100주년을 맞이하여 오늘날의 시간성의 경험과 의식에 개입하는 전시를 하겠다고 포부를 밝히며 훌륭하게 전시를 마친 계원예술대학교의 제

[서문:

자들(이제는 나의 친구가 된 이들은 김나영, 안준형, 이민성, 장영민, 정강산, 주현욱이다)이야말로 이 책의 산파라고 감히 말할 수 있다. 그들의 의지를 전해 듣지 않았다면 아마 이 책을 낼 엄두도 내지 못했을 것이다. 그리고 여느 책과 달리 성가신 많은 문제들을 묵묵히 참아내며 심지어 더딘 마감으로 속을 태웠을 현실문화의 모든 분들에게 감사한다는 말을 전한다. 무엇보다 촉박한 시간에 꼼꼼히 글을 읽으며 숱한 실수와 잘못을 바로잡아준 김주원 씨에게 큰 고마움을 전한다.

낌새채기로서의 비평]

인터내셔널!:
어느 노래에 대한
역사적 반/기억

사회적 긴장관계들의 저 건너편에서 존재론적인
즉자존재로서 자신을 주장하는 한, 음악은 이데올로기이다.[1]

1. 테오도르 W. 아도르노, 『신음악의
 철학』, 문병호·김방현 옮김, 세창출판사,
 2012, 185쪽.

[인터내셔널!

노래하지 않는 역사

1980년대 후반, 종로나 영등포의 거리로 뛰쳐나온 대학생들은 시위에 참여할 이들을 부르는 구호를 외치고 곧 노래를 불렀다. 그러면 근처에서 딴전 피우듯 눈길을 던지던 이들은 노래를 이어 부르며 슬그머니 움직이기 시작했다. 그때 으레 부르던 노래가 "와서 모여 함께 하나가 되자, 와서 모여 함께 하나가 되자, 물가에 심어진 나무 같이 흔들리지 않게"로 시작되는 〈흔들리지 않게〉였다. 그 노래는 어쩌면 연행될지 모를 불안, 미리 누설된 정보로 들이닥칠 경찰에 대한 염려, 그리고 무엇보다 오늘 이 순간에도 계속되어야 할 투쟁에 대한 다짐을 전송하고 있었다. 그것은 여기에 모인 그들의 노래였으며, 미래의 누군가와 함께 하나가 되는 것을 예언하는 노래였으며, 놀라운 눈길로 그들을 쳐다보는 이들에게 투쟁을 간청하는 노래였다.

2016년 우리는 어김없이 토요일이면 광화문 광장과 그 주변을 찾았다. 그렇지만 함께 부르는 노래는 없었다. 대신 수십만의 군중을 위해 마련된 거대한 전광 스크린과 엄청난 소리를 증폭하는 스피커를 통해 듣게 된 뮤지션들의 노래가 있었다. 우리는 노래를 부르기보다는 촛불을 흔들며 혹은 물결처럼 어깨를 흔들며 때로는 그들을 사랑하는 팬들의 열광적인 외침을 물끄러미 들으며 먼발치의 무대를 쳐다보고는 했다. 2016년 11월 26일, 촛불집회가 정점에 이른 5차 집회에 이르렀을 때, 우리는 합창단이 부르는 〈레미제라블〉의 〈민중의 노래〉를 들었다. 뮤지컬을 이미 보았던 이들은 환호성을 질렀고, "너는 듣고 있는가"를 부르는 대목에서 뮤지컬 배우들이 일제히 청와대를 손짓하는 향해 손짓했다는 이야기가 다음 날 신문 기사와 인터넷을 통해 널리 회자되었다. 그날도 마찬가지로 나는 집회에 참여한 것인지 집회를 관전하러 온 것인지 모를 엉거주춤한 모습으로 세종문화회관 근처에서 이따금 까치발을 세우며 무대를 쳐다보고는 했다. 그 어느 때인가부터 익숙해진 몸짓이었다. 싸움의 내부에 있으면서도 외부에 있는 듯한 어

[어느 노래에 대한 역사적 반/기억]

색한 자세. 그리고 우리는 전혀 다른 정치적 동원과 투쟁의 사운드스케이프SOUNDSCAPE로 이동했음을 실감했다.

그리고 연인원 1000만 명이 참여했다는 그 집회는 대통령의 탄핵을 이끌어냈고 조기 대선이 시작되었다. 마침내 인양된 세월호의 내부 조사가 시작되었다는 기사가 대선 후보들의 공방을 전달하는 소식들 사이에서 얼룩처럼 등장했다. '장미 대선'이라고 능청맞게 이름 붙은 선거가 시작되었을 즈음, 한 주 늦게 개화한 벚꽃은 눈 깜짝할 사이에 시야에서 사라졌다. 그해는 2017년이었고, 먼 나라 미국에서는 도널드 트럼프라는 괴물 같은 기업가가 대통령이 되었고, 극우 정치인인 마리 르펜이 이끄는 국민전선이 어김없이 대통령 선거에서 선전할 것이라는 프랑스의 대선 소식이 이곳저곳에서 들려오고 있었다. 그해는 또한 얄궂게도 러시아 혁명 100주년이 되는 해였다. 그 어느 누구도 흥분시킬 힘을 잃은 1세기 전의 사태는 시간, 기억, 역사, 미래, 정치, 혁명 등으로 이어지는 숱한 낱말들이 어떻게 마비되었는지를 증언하며 역사의 명부冥府에서 서성인다. 힘을 가누며 그것을 기억하기에 이미 세계는 그것이 쉼 없이 예고하고 과시했던 역사적 시간을 부인한 지 오래다.

미국의 문화평론가 프레드릭 제임슨은 최근에 쓴 「단독성의 미학」이란 글에서, 세계화 이후 또는 금융화 이후 후기자본주의의 미학적 원리를 '단독성의 미학'으로 정의하면서, 그것의 바탕에 놓인 시간에 대한 태도를 순간, 찰나, 현재만이 있는 세계로 정의한다.[2] 우리는 오늘의 현재와 내일의 현재로 이어지는 현재의 연속 위에서 살아간다. 미래? 아마 그것은 '미래에셋'이라는 어느 금융업체의 이름 속에 버젓이 고개를 내민 미래, 당신의 노후와 다가올 소득의 장래를 준비하기 위해 기약된 시간을

2. 프레드릭 제임슨, 「단독성의 미학」, 《문학과 사회》 제30권 제1호(통권 제117호), 박진철 옮김, 문학과지성사, 2017.

3. 마르틴 하이데거, 『철학에의 기여』, 이선일 옮김, 새물결, 2015.

4. 발터 벤야민, 「역사의 개념에 대하여」, 『역사의 개념에 대하여 / 폭력비판을 위하여 / 초현실주의 외』, 최성만 옮김, 길, 2008.

가리키는 이름 따위에 불과할 것이다. 아니면 근거리에 닥친 새로운 기술적 미래이자 불안한 일자리를 가리키는 섬뜩한 개념인 '4차 산업혁명'이 도래한 혹은 도래할 시대로서의 미래가 우리가 기껏 궁리한 미래일 것이다. 아무튼 100세 시대의 노후나 자잘한 기술적 도구의 장점을 가리키는 자리에나 등장하는 맥이 빠질 대로 빠진 이름으로서의 미래는, 미래라는 개념을 증오했던 모든 철학적 사변을 무색하게 한다. 목적론적 미래의 담론은 철학적 비판에 의해 청산되기에 앞서 이미 현실에서 결산을 마친 듯 보인다. 현존재DASEIN나 세계-내-존재BEING-IN-THE WORLD라는 개념을 내걸고 존재자로 환원된 세계의 시간으로서의 미래를 힐난하고, 찰나와 순간의 현존을 요청하는 하이데거의 희한한 개념인 '역사성HISTORICITY'이든,[3] 아니면 자동적이면서도 기계적인 진보의 역사를 꿈꾸는 형이상학에 사로잡힌 역사유물론을 비판하며 메시아적인 중지의 시간을 역설했던 벤야민의 저 유명한 유토피아적인 지금-시간JETZTZEIT/NOW-TIME이든[4] 맹렬하게 되찾고자 했던 현재의 시간은 오늘날 악몽과도 같은 시간으로 변전했다. 우리는 현재의 순간을 황홀한 눈길로 바라보는 시간의 맹인이 된 채 불안과 두려움 속에서 미래란 말을 되뇐다.

우리는 현재를 꾸미기 위해 각자 마음대로 찾아낸 과거, 나의 행운과 불행을 가늠하기 위해 점성술사 같은 재무설계사가 차트를 통해 보여주는 시간이 되어버린 미래 사이에서 휘청대며, 현재라는 시간의 힘에 압도당하고 있다. 그런 점에서, 시간을 현재화하지만 그것을 과거와 연결하고 나아가 미래를 위한 역사적이면서도 집합적인 기획에 연결하는 매체였던 음악에 주목하지 않을 수 없다. 무엇보다 노래가 그런 역할을 담지한다. 노래는 음악에 속하지만 그것을 능가한다. 〈콘서트 7080〉에서 선별되어 되풀이되는 노래들은 노래이기에 앞서 행복한 과거라는 환상을 증언해주는 객체로서 동원된다. 예외 없이 그 노래를 청취하는 방청객을 훑는 TV 카메라의 시선은 그 노래에 홀린 낯을 비

어느 노래에 대한 역사적 반/기억]

추면서 동시에 노래가 과거를 얼마나 아름답게 채색하는 능력을 지녔는지를 증언한다. 경기도 인근의 어느 통기타 카페에서 라이브 연주를 들으며 '그때'의 행복을 회상하는 이들에게 노래는 기억의 매체이자, 시간을 경험하는 방식을 조율하는 힘이다.

그런데 그 노래가 〈인터내셔널가〉라면 어떨까. 그것이 어느 유행가처럼 나에게도 역시 행복한 과거가 있었음을 보장해주고 또 증명해주는 구실을 하지 않은 채, 과거와 미래를 잇는다면 어떨까. 그 노래가 오늘날 모두가 유혹당한 시간의 경험으로부터 분리되도록 이끄는 시간의 어떤 경첩이 될 수 있다면 어떨까. 우리는 이 글에서 그런 생각을 바탕 삼아 동시대 예술에서 〈인터내셔널가〉를 영유하고자 하는 다양한 시도를 살펴보고자 한다. 이는 필자 자신에게는 러시아 혁명 100주년이라는 연대기적 시간의 좌표 속에 오늘의 역사적·정치적 시간을 반성하도록 이끄는 매개항이다. 따라서 이 글은 〈인터내셔널가〉를 경유하면서 시간의 현상학으로 환원할 수 없는 시간경험의 역사적이고 정치적인 특성을 사유하려는 시도로 여겨질 수도 있을 것이다.

〈인터내셔널가〉를 기억하기, 혁명을 기억하기

몇 해 전 그러니까 2014년, 〈귀신, 간첩, 할머니〉라는 제목을 내걸고 서울미디어시티비엔날레가 개최되었다. 전시장 입구에는 아무도 크게 주의를 기울이지 않는 작품 하나가 TV 패널 위에서 전시되고 있었다. 서둘러 전시를 보러 허둥댔더라면 나 역시 건성으로 스쳐 지났을 공산이 컸다. 늦은 오후 함께 전시를 볼 이들을 기다리기 위해 전시장 입구에 놓인 의자에 기대 나는 한눈을 팔고 있었다. 그때 내게 아주 낯익으면서도 기괴한 사운드가 들려왔다. 먼저 내게 들린 것은 친숙한, 어디서 듣더라도 잠시 주의를 가다듬었을 어떤 악기, 바로 테레민THEREMIN이었다. 그렇지만 그것은 〈팀 버튼의 화성침공〉(1996)에서 듣던 것과 같은 사운드는 아니었다. 그것은 미국의 B급영화에서 흔히 듣던 키치

48

[인터내셔널!

한 우주의 사운드 따위와는 거리가 멀었다. 그리고 잠시 귀를 기울이던 나는 순간 놀라고 말았다. 주의를 집중해 귓속으로 더듬던 사운드가 놀랍게도 ‹인터내셔널가›의 멜로디였던 것이다. ‹인터내셔널가›. 미국인들은 ‹인터내셔낼레›라고 부르고, 중국인들은 ‹중국공산당가›라고 부르기도 했던, 사회주의자나 공산주의자, 무정부주의자의 송가로 알려진, 그리고 우리도 역시 노동자의 날을 즈음해 곧잘 부르곤 했던 그 ‹인터내셔널가›. 그 노래를 연주하는 기괴한 사운드는 작품의 제목이 가리키듯 오후의 볕이 기울던 환한 미술관을 떠돌고 있었다.

연주가 진행된 작품은 제시 존스JESSE JONES의 ‹유령과 영역THE SPECTRE AND THE SPHERE›이었다. 화면에서 테레민을 연주하는 중년의 여성은 테레민을 만든 그 레온 테레민LEON THEREMIN의 질녀인 리디아 카비나LYDIA KAVINA다. 희귀할 대로 희귀한 이 테레민 연주자는 레온 테레민에게서 직접 테레민 연주를 배웠다. 그리고 자신이 살던 모스크바를 떠나 영국으로 이주한 후 오늘도 세계 각국에서 연주를 하고 녹음을 한다. 팀 버튼의 영화인 ‹에드 우드›(1994)와 ‹화성침공›의 사운드 트랙에서 들을 수 있는 기괴한 전자악기의 음향은 모두 그녀가 연주한 것이었다. 그녀는 사멸할 위기에 놓인 화석 같은 유토피아적인 악기에 연명할 숨을 불어넣어왔다. 그러나 그녀가 제시 존스의 작품에서 테레민을 연주할 때, 글리산도와 바이브레이션을 통해 조음하는 그 악기는 ‹인터내셔널가›를 문자 그대로 유령과 같은 사운드로 바꾸어버린다. 그렇지만 여기에서 우리가 듣는 그 유령 같음은 단지 하나의 의미로 새길 수 없다. 먼저 우리는 두터운 붉은 커튼을 배경으로 우아한 모습으로 연주를 하는 그녀의 손길 주변으로 환영처럼 일렁이는 ‹인터내셔널가›의 사운드에서 분명 ‘좌파 멜랑콜리LEFT-WING MELANCHOLY’라 불러 마땅할 것이 재현되고 있다고 말할 수 있을 것이다. 여기에서 전자음악의 출발점이자 전력화電力化 — “공산주의는 사회주의 더하기 전력과 같다”는 신경제정책 시기 레닌의 선언을 우리는 잊지 않고 있다 — 라는

어느 노래에 대한 역사적 반/기억]

슬로건을 따라 전개된 사회주의적 경제 건설의 어떤 총아처럼 간주되는 테레민의 사운드를 통해 ‹인터내셔널가›를 듣는다. 몰락한 (현실)사회주의를 상징화하는 키치처럼 보이던 그 악기는 갑자기 음울한 신음처럼 ‹인터내셔널가›를 토해낸다.

이는 웬디 브라운WENDY BROWN이 어느 글에서 좌파 멜랑콜리라고 칭했던 것을 물질적으로 상징화한다고 말할 수 있지 않을까. 그녀는 오늘날 사회주의적 이상이 좌절되고 현실적인 사회 전환의 전망이 불가능해 보이는 시대에 좌파들이 스스로를 바라보는 눈길을 좌파 멜랑콜리라고 부르며 질타한다. 그녀는 이렇게 말한다. "아마도 디욱 곤혹스러운 점은, 자신의 잠재적인 성취보다 자신의 불가능성에 더욱 애착하게 된 것이 바로 좌파라는 것이다. 희망이 아니라 자신의 주변성과 실패에서 가장 안온해 하는 좌파, 자신의 죽은 과거로부터의 어떤 중압에 대한 멜랑콜리한 애착에 갇힌 좌파. 그 좌파의 정신이란 유령과도 같고 그 좌파의 욕망의 구조란 것은 퇴영적이며 또한 책망이다."[5] 유령과도 같은 좌파의 정신? 퇴영적이며 스스로를 꾸짖는 것에 더 달콤한 쾌락을 느끼는 좌파의 욕망?

이때 ‹인터내셔널가›는 무엇보다 상실된 혁명적인 이상을 물질화하는 사물 혹은 객체일지 모른다. 그것은 자신이 욕망하고 사랑했던 것, 즉 혁명적 사회 변화의 꿈과 전망, 투쟁이 사멸했음을 비통해 한다. 그리고 그런 잃어버린 꿈, 상실된 투쟁을 만회하거나 그것을 동시대의 꿈으로 재건하기보다는 그러한 상실 그 자체와 사랑에 빠진다. 좌절한 자의 침울하고 가눌 길 없이 비통한 낮의

5. Wendy Brown, "Resisting Left Melancholy," *Boundary 2*, Vol. 26, No. 3, 1999, p. 26.
6. Vladimir I. Lenin, "Eugène Pottier, The 25th anniversary of his death," *Pravda*, No. 2(January 3, 1913); V. I. 레닌, 『레닌의 문학예술론』, 이길주 옮김, 논장, 1988, 120쪽(번역은 필자가 수정하였다). 이 글은 인터넷에서도 찾아볼 수 있다. "EUGÈNE POTTIER: THE 25TH ANNIVERSARY OF HIS DEATH," Marxists Internet Archive, https://www.marxists.org/archive/lenin/works/1913/jan/03a.htm

[인터내셔널!:

뒤에는, 그러나 그러한 상실에서 비롯되는 어떤 은밀한 쾌락을 유지하려는 끈질긴 욕망이 흘러 다닌다. 그리고 우리는 갑자기 과거의 공산주의운동을 환기시키는 붉은 커튼을 배경으로 어느 테레민 연주자가 손끝에서 마법처럼 반향하는 〈인터내셔널가〉의 사운드스케이프가 터무니없이 환하고 안온한 공간을 만들어내고 있음을 눈치채게 된다. 이는 어쩌면, 혁명적인 비전과 실천이 더 이상 불가능하게 되었음을 확인하지만 그러한 쓰라린 상실로부터 고통스러운 우울과, 더불어 야릇한 안도감과 애상적인 쾌감을 얻고 있음을 생생하게 상연하고 있는 것 아니냐는 의심을 부추길 만하다.

그러나 좌파 멜랑콜리라는 퇴폐적인 욕망을 물질화하는 사운드로서 그것을 청취하는 것만이 이를 듣는 유일한 방식은 아닐 것이다. 1913년 1월 3일 레닌은 《프라우다PRAVDA》에 〈인터내셔널가〉의 작사가 외젠 포티에EUGÈNE POTTIER의 서거 25주년을 기념하며 애도의 글을 쓴다. 그 글에서 포티에가 세상에 남긴 노래, 〈인터내셔널가〉를 두고 레닌은 이렇게 말한다. "그 어느 나라에서도 계급의식적인 노동자라면 어떤 운명이 밀어닥쳐도, 스스로 이방인이라 느낄지라도, 언어도 벗들도 없고 자신의 조국으로부터 멀어져 있을지라도 자신들을 알아본다. 그는 〈인터내셔널가〉의 친숙한 후렴을 통해 동지들과 벗들이 있음을 깨달을 수 있다."[6] 레닌은 여기에서 어쩌면 오늘 어디에서도 식별할 수 없게 된 혁명과 음악의 부정적否定的 대수학을 일깨운다. 그의 말처럼 〈인터내셔널가〉는 혁명의 이상을 실현하는 주체로서 지정된 (계급의식적) 노동자의 보편성을 체화한다. 그것은 멜랑콜리한 상실의 대상을 물질화하는 것이 아니라 언제 어디서나 자신들이 존재함을, 자신들에게 가해진 착취와 억압에 저항하는 힘이 버티고 있음을 고지한다. 그는 외롭게 홀로 있더라도 그 노래의 후렴구에서 벗과 동지들이 있음을 느낀다. 이제 〈인터내셔널가〉는 어떤 구체적이고 물질적인 증거로도 부인하거나 억제할 수 없는 보편적인 충동을 물질화한다. 그것은 멜랑콜

어느 노래에 대한 역사적 반/기억]

리가 아니다. 그것이 들려오는 소리를 들을 때 나는 가망 없는 슬픔에 빠진 나를 목도하는 것이 아니라 그 어떤 물질적인 부재도 아랑곳 않는 힘과 마주하게 된다. 그렇지만 그렇게 ‹인터내셔널가›를 만날 수 있다면 그 장소는 어디인가. 그것을 그렇게 만나는 이는 누구인가.

우연히 인터넷을 검색하다 마주친 네마냐 스뱌노비치NEMANJA CVI-JANOVIĆ의 작품 ‹인터내셔널가의 이상을 향한 기억에 바치는 기념비*THE MONUMENT TO THE MEMORY OF THE IDEA OF THE INTERNATIONALE*›는 2012년 벨기에의 구 광산도시 헹크GENK에서 열린 마니페스타 9MANIFESTA 9 비엔날레에서 공개된 작품이었다. 이 작품은 매우 도식석이라 하리만치 인터랙티브 미디어INTERACTIVE MEDIA 작업을 선보인다. 일단 관람자는 불과 몇 센티미터밖에 되지 않을 작은 크기의 뮤직 박스와 마주하게 된다. 관람자가 뮤직 박스의 핸들을 돌리면 그것은 영롱한 소리로 ‹인터내셔널가›를 들려준다. 그렇게 흘러나온 사운드는 마이크를 통해 증폭되고, 다시 그 사운드는 방을 거치며 스피커로 증폭되고, 또다시 다른 방에 설치된 마이크를 통해 증폭되기를 되풀이한다. 그리고 그렇게 전달된 사운드는 전시장 외부에 피라미드처럼 쌓여 있는 대형 스피커를 통해 울려 퍼진다.[7] 여기에서 크로아티아 출신의 작가 네마냐는 추억과 향수를 응축하는 작은 골동품이 되어버린 뮤직 박스라는 매체를 집어든다.

마치 오슨 웰스ORSON WELLS의 영화 ‹시민 케인›(1941)에 등장하는 저 유명한 스노볼처럼 이 작은 장난감 같은 기계는 자신이 만들어내는 사운드를 향수의 대상으로 만들어버린다. 그를 통해 재생되는 사운드를 거의 자동적으로 추억의 선율로 만들어버리는 이 왜소한 기계를, 작가는 의도적으로 선택했을 것이다. 뮤직 박스의 태엽이 돌아가며 만들어내는 사운드는 또한 개인의 귀를 향해 제공된다. 핸들을 돌릴 때, 우리는 자신의 손놀

7. 이 작품 역시 유튜브를 통해 볼 수 있다. https://www.youtube.com/watch?v=j5KmDeIIgPc.

[인터내셔널!:

림에 반응하여 흘러나오는 소리를 수여받는다. 그 소리는 나를 위해 허락된 사운드이며, 개인적 침잠을 위해 나지막한 소리의 자장을 만들 어낸다. 그렇다면 작가는 자그마한 뮤직 박스로부터 울려 퍼지는 ‹인 터내셔널가›의 사운드를, 부유하는 그러나 사라지지 않은 채 끈질기게 소멸에 저항하는 기억의 알레고리로 여기고 있는 것일까. 그도 그럴 것 이 뮤직 박스라는 장난감에 입력된 사운드는 대개 과거의 유행가이거 나 환하게 기억을 상기시키는 멜로디이기 마련이다. 그런 점에서 뮤직 박스는 회상의 미디어이자 상기의 매체다.

그러나 그것이 매우 사적인 매체인 듯 보이지만 그것이 재생하는 사운드, 여기에서라면 ‹인터내셔널가›라는 사운드가 운반하는 기억은 사적인 추억으로만 축소할 수 있는 것은 아니다. 그 점에서 전시장이라 는 공공장소에 설치된 그 매체는 각별한 것이 된다. 과거 탄광도시의 어느 공장을 개조한 전시장에서, 뮤직 박스가 놓인 공간은 ‹인터내셔 널가›라는 노래가 반복적으로 배회하는 곳이 된다. 또한 그곳에 놓인 뮤직 박스와 그것에서 흘러나오는 사운드를 중계하고 증폭하는 케이 블과 마이크는 사적인 기억과 집합적이면서 공적인 삶을 증언하는 역 사적 흔적이 공존하는 정황을 암시한다. 관람자는 전시장의 바깥으로 걸음을 옮겼을 때, 누군가가 들려주는 ‹인터내셔널가›가 여러 중계 과 정을 거치며 뭉툭하고 커다란 볼륨으로 울려 퍼지는 것을 들을 수 있 다. 그것은 전시장이라는 공적 공간을 찾은 이들을 동일한 듣기의 주 체, 청취의 대중으로 불러 세운다. 그런 점에서 작가는 이중적인 난관 에 맞서고 있다. 먼저 이 작품은 집합적인 기억을 위한 가능성을 물질 화하는 의례(이를테면 시위, 기념식, 합창 등)가 위축되거나 사라진 세 계에서, 즉 TV와 휴대전화 아니면 다른 휴대용 플레이어와 같은 개별 화된 매체를 통해 음악을 청취하며 개인적인 사운드스케이프에 갇힌 오늘날의 사람들을 거슬러 ‘공적인 사운드스케이프’를 제안한다. 그렇 지만 또 다른 시점에 설 때, 이 작품이 생산하는 사운드스케이프는 쇼

어느 노래에 대한 역사적 반/기억]

핑몰이나 백화점, 체인점화된 식당 같은 곳에서 흘러나오는 음악들이 만들어내는 것과 닮아 있기도 하다. 이런 점에서 공적인 사운드스케이프는 또한 동시에 전적으로 사적이기도 하다. 그것은 소비자에게 더 많은 소비를 부추기기 위해 마련된 허위적인 공적 사운드스케이프일 것이다. 따라서 작가는 그런 그릇된 공적 사운드스케이프 역시 비판하면서 비판적인 공적 사운드스케이프를 조성하고자 하였을 것이다.

〈인터내셔널가〉의 기원적 장면: 유토피아적 인간학

1871년 5월 21일부터 28일, 훗날 코뮈나르COMMUNARDS라는 이름으로 불리게 될 파리의 노동자와 민중은 베르사이유의 군대에 의해 무참하게 학살당하며 진압된다. 프로이센 군대의 침입으로부터 파리를 지키기 위해 노동자들에게 무기를 지급했던 프랑스의 지배계급은 이제 자신들의 유토피아적인 세계를 창설한 노동자와 민중을 폭력으로 탄압했고 적어도 6만여 명 이상이 학살당했다. 그렇지만 파리코뮌은 불가능한 가능성으로서 여전히 맥동을 유지하고 있다. 당시 파리코뮌에 참여해 예술가동맹을 창설하고 열성적으로 활동했던, 직물장인이며 동시에 시인이기도 했던 독학자 혁명가 외젠 포티에는 〈인터내셔널가〉로 알려질 노래의 가사를 시로 남겼다. 고작 〈인터내셔널가〉의 작사자로 알려진 포티에의 삶은 그리 상세히 알려진 적이 없는 듯하다. 그에 관한 위키피디아 항목에서는 그를 〈인터내셔널가〉의 작사자로서만 소개한다. 그러나 그는 제1인터내셔널의 회원이었으며 아버지가 경영하는 직물 공장에서 디자인을 배우고 익힌 노동자였다. 그리고 훗날 파리에서 스스로 아버지가 운영하던 작업장을 맡아, 영국의 예술공예운동을 이끈 윌리엄 모리스WILLIAM MORRIS를 예고하듯 직물, 벽지, 디자인, 도기 등 분야의 여러 장인·노동자들과 함께 일했다.

　파리코뮌에 관한 급진적 비평과 해석을 위해 노력한 몇 안 되는 지식인 중 한 명인 크리스틴 로스KRISTIN ROSS는 2016년 『공동의 유복

[인터내셔널!:

COMMUNAL LUXURY』이라는 책을 출간하며, 포티에의 글에서 따온 구절을 책의 제목으로 삼았다.[8] '공동의 유복'이란 포티에가 창립에 관여했던 예술가동맹의 선언문에 나오는 말로 "우리는 우리의 부활, 공동의 유복함의 탄생, 미래의 후손들과 보편 공화국을 위해 함께 일할 것이다"에서 비롯된다.[9] 그녀는 파리코뮌에 대한 그간의 해석 — 사회주의 정치 프로그램의 기원으로 여겼던 마르크스주의의 입장은 물론, 프랑스 공화주의의 역사적 여정 속에 코뮌을 위치시키려 했던 프랑스 식 공화주의 역사학의 입장 등 — 과 갈라선다. 그리고 파리코뮌을 이해하는 데 있어 새로운 서사적 주제를 도입하려는 시도에서 결정적 모티프로 포티에에 주목한다. 이렇게 접근한 데에는 최근 국내에서도 잇달아 번역되며 큰 관심을 끌었던 자크 랑시에르JACQUES RANCIÈRE의 영향이 컸을 것이다. 랑시에르는 19세기 중반 노동자-예술가의 아카이브와 그들의 자기교육 혹은 보편교육 실천에 관한 일련의 저서들을 펴냈다. 심미적 노동자주의라고 할 만한 것을 제시한 빛나는 저서『프롤레타리아트의 밤』, 그리고 코뮌에서 활동하다 망명지 루뱅에서 혁명적인 페다고지 PEDAGOGY를 실행한 자코토JOSEPH JACOTOT에 관한 책인『무지한 스승』은 역시 파리코뮌에서 열정적으로 투쟁하고 망명을 떠나 보스턴에서 활동했던 포티에를 이해하기 위한 나침반 역할을 한다. 로스는 자신의 책에서 자코토와 포티에가 같은 부류의 인물이었음을 강조한다.

그녀는 감성을 조직하고 분배하는 일이 혁명적 정치 그 자체임을 역설한다. 이와 관련되어 프리드리히 실러FRIEDRICH SCHILLER의『미적 교육에 관한 편지』로부터 비롯된 미학적 정치의 경향은, 헤르베르트 마르쿠제HERBERT MARCUSE를 비롯하여 앙리 르페브르HENRI LEFEBVRE와 상황주의자, 문자주의자 들의 실천으로 지속되었다. 랑시에르는 이러한 전통에 참여하면서 (자본주의적) 신비화MYSTIFICATION에

8. Kristin Ross, *Communal Luxury: The Political Imaginary of the Paris Commune*(London & New York: Verso, 2016).

9. Ibid., p. 65.

어느 노래에 대한 역사적 반/기억]

대한 비판으로서 과학을 우선시하는 마르크스주의의 어떤 경향을 거부한다. 랑시에르가 지목하고 부정하는 비판으로서의 마르크스주의란 과학과 이데올로기를 분할하고 노동자들의 자발성과 경험, 체험을 무시하거나 호도하는 사유이다. 랑시에르의 반지성주의에 대한 시비는 차치하더라도, 로스가 지식노동과 육체노동의 분할이라는 자본주의적 노동분업을 비판하면서 노동과 교육을 둘러싼 파리코뮌의 눈부신 혁명적 기획을 칭송했던 것은 새길 만하다. 그리고 이는 노동자-시인-혁명가인 포티에의 시「인터내셔널」을 기억하려는 시도에 새로운 빛을 던진다.

그것은 한때 국제적으로 공인된 노동자운동의 찬가였던 〈인터내셔널가〉가 아니라 유럽 어느 나라의 지역적이면서도 역사적으로 일시적이었던 파리코뮌이라는 사태를 유토피아적 정치의 상수常數로서 상기시킨다. 이는 육체노동과 지식노동의 분화를 폐지하려는 것이며 예술과 기술의 분할을 제거하려는 것이다. 또한 그것은 부르주아지와 프롤레타리아트의 계급적 분화를 폐지하고 노동분업을 폐지하려는 것이다. 이것을 통섭이니 융합이니 하는 이름으로, 혹은 스페셜리스트가 아니라 제너럴리스트가 되어야 한다고 설레발치면서 예술과 기술의 혼용, 지식과 실무의 통합을 외치는 신자유주의적 교육의 슬로건과 혼동해서는 안 된다. 포티에가 통합교육INTEGRAL EDUCATION이나 폴리테크닉 교육을 주장했을 때, 그것은 인문학과 기술의 아름다운 통합을 요구하는 것이 아니었다. 로스가 말하듯이, 보통교육을 실행했던 공화주의적 교육은 부자와 빈자 사이에 최소한의 공동세계로서 교육의 공동체를 상정하고 능력 있는 이들로 하여금 교육을 통해 계급적 지위 상승을 꿈꾸게 하는 것이었다고 한다면, 공산주의자였던 포티에는 이러한 최소 공동체 자체를 최대 공동체로 전화하고자 했다.

따라서 〈인터내셔널가〉의 역사적 실존을 기억하기 위해 포티에를 떠올리는 것은 중요한 일이 된다. 이 노래가 프랑스 혁명의 송가였던

[인터내셔널!

〈라 마르세예즈〉를 제치고 가장 영향력 있는 정치적 선전의 노래가 되었다는, 어느 백과사전에 수록되어 유명해진 신화이자 전설이 있다. 그러나 〈인터내셔널가〉의 국제적 보급의 역사는 단순히 노동자운동과 사회주의의 확장된 영향으로 환원할 수 없다. 노래의 작사, 작곡 그리고 유행과 확산의 역사로 환원하기 불가능한 계기가 이미 이 노래의 기원과 사후의 역사에 존재하기 때문이다. 그 계기란 바로, 포티에와 작곡자 피에르 드제이테PIERRE DE GEYTER에게서도 확인할 수 있듯 예술가-노동자-투사라는 인물의 출현이다. 이 노래는 자유로운 개인들의 연합으로서의 공산주의라는 마르크스의 희귀한 유토피아적 주장을 현실화하는 작은 조각이며, 이때 연합에 앞서는 것은 자유로운 개인이다. 여기에서 자유로움이란 타율적인 강제나 속박에서 자유롭다는 것을 가리키는 것이 아니다. 착취의 굴레와 지배의 사슬로부터의 자유는 당연히 필수적이다. 그러나 여기에서의 자유로운 개인에서의 자유로움이란 또한 속박과 억압으로부터의 자유라는 소극적 자유를 넘어서는 자유에 의해 보충되어야 한다. 이행 이후의 세계를 선취하는 개인, 한때 악명 높은 이름으로 알려졌던 '새로운 인간NEW MAN'이라는 모델은 바로 그러한 자유로운 개인을 만들어내기 위한 모델이라 할 수 있다. 그 새로운 인간이란 스탈린주의 시대의 노동영웅이나 현실사회주의에서 흔히 발견하는 애국적인 투사로서의 인간은 아닐 것이다. 오히려 그 새로운 인간이란, 포티에와 드제이테라는 시인 겸 작사가, 작곡가의 면모에서 볼 수 있듯 전례 없는 '유토피아적인 인간학'을 통해 나타난다. 바로 생산과 분배의 평등한 사회화와 함께하는 새로운 개인화다. 그것은 사회적 소유의 주체와 자유로운 개인으로의 (재)개인화의 변증법을 요청하며, 〈인터내셔널가〉는 그러한 변증법의 흔적이다.

그것이 수많은 나라(위키피디아에 따르면 이 노래는 약 100여 개가 넘는 나라의 언어로 번안되어 불린다)의 노동자운동과 반자본주의 운동에서 불렸을 때, 그 노래는 다시금 번역되고 번안되며 편곡된다.

어느 노래에 대한 역사적 반/기억]

노동자들은 자신들의 역사적 경험에 호응하는 말로 노래를 번안하고 자신들의 음성과 의례, 싸움에 맞는 방식으로 편곡해 연주했을 것이다. 또한 계급적 연대이자 국제적인 연대의 노래를 둘러싼 퍼포먼스에 참여할 때 많은 노동자들은 자유로운 개인으로 자신을 주체화해야 한다. 그렇기 때문에 노동자운동의 '물질문화'는 지식노동과 육체노동의 분업을 넘어서면서, 시인이자 음악가이고 또한 노동자인 새로운 개인들의 연대를 이끌어낸다. 그러나 이러한 일련의 과정이 같은 모습으로 진행되었을 것이라고 보기는 어려울 것이다. 〈인터내셔널가〉가 불렸던 장면들을 돌아볼 때, 그것은 외부로부터 도입된 공식적인 관료기구의 노래로서 불렸을 수도 있으며, 따분한 국가적인 의례나 정치적인 행사에서 식순에 따라 불렸을 수도 있다. 하지만 〈인터내셔널가〉가 그러한 운명에 갇히는 것이 그 노래에 기재된 역사적 기억을, 새로운 개인이 실천한 노동과 예술의 결합이라는 흔적을 제거할 수는 없을 것이다. 그러므로 〈인터내셔널가〉를 기억하고 반복한다는 것은 어느 노래의 연대기적 역사로만 환원되지 않는다. 새로운 개인이 출현하고 그들이 자신들의 자유로운 개인으로서의 삶을 제약하는 조건과 투쟁하며 사회적인 결속과 연대를 창출할 때 우리는 〈인터내셔널가〉와 다시 조우하게 될 것이다.

"브람스의 자장가보다 달콤한"

영국의 포크 록 뮤지션 빌리 브래그BILLY BRAGG는 1990년 〈인터내셔널 *THE INTERNATIONALE*〉이란 앨범을 발표했다. 기존의 〈인터내셔널가〉를 변화된 시대의 경험과 감각을 담지 못하는 구시대적인 것으로 간주하고 이를 현대적인 버전으로 개작한 앨범이다. 미국의 저항적 포크 운동의 선구자였던 피트 시거PETE SEGER와 함께 주역으로 등장하는 다큐멘터리 〈인터내셔널〉(2000)에서 그는 〈인터내셔널가〉를 현대화하고자 했던 자신의 의지를 보여준다. 그가 개작하여 선보인 가사는 이런 것이다.[10]

[인터내셔널!

모든 억압의 희생자들이여 일어나라
너희의 힘에 폭압자들은 떨리라
가진 것에 집착하지 말지니
권리가 없다면 아무것도 가진 것이 없으리라
인종주의적 무지를 끝장내라
존중은 제국을 무너뜨릴 것이다
모두가 누릴 수 없다면
자유란 단지 늘어난 특권일 뿐이다

Stand up all victims of oppression
For the tyrants fear your might
Don't cling so hard to your possessions
For you have nothing if you have no rights
Let racist ignorance be ended
For respect makes the empires fall
Freedom is merely privilege extended
Unless enjoyed by one and all

[합창]
형제·누이들이여 일어나라
투쟁은 계속되리니
인터내셔널은 노래 속에서
세계를 통일하리라
그러니 동지들이여 단결하라
지금이야말로 그때이자 그곳이다.

10. Billy Bragg, *The Internationale*,
Utility Records, 1990.

어느 노래에 대한 역사적 반/기억]

인터내셔널의 이상은 인류를
통일시킨다.

[CHORUS]

So come brothers and sisters
For the struggle carries on
The internationale
Unites the world in song
So comrades come rally
For this is the time and place
The international ideal
Unites the human race

그 누구라도 우리를 분열시킬 벽을 쌓지 못한다
다가와 새벽을 환영하라 그리고 곁에 서라
그들이 주었던 세상을 받아들여야만 했던 자들
착취로 병든 세상에서 우리는
함께 살거나 아니면 외로이 죽을 것이다
하여 민족들의 오만함을 끝장내라
우리에겐 함께 살아갈 하나의 세상이 있을 뿐이다

Let no one build walls to divide us
Walls of hatred nor walls of stone
Come greet the dawn and stand beside us
We'll live together or we'll die alone
In our world poisoned by exploitation
Those who have taken now they must give
And end the vanity of nations
We've but one earth on which to live

60

그리고 거리와 들녘에서

최후의 극을 시작하라

우리는 그들의 무기 앞에서 무릎 꿇지 않고 일어선다

그들의 공격에 맞서 싸울 때

우리는 그들의 총과 방패에 대적한다

사랑으로 영혼을 일깨우자

그들이 비록 물러설지라도

변화는 위로부터 오지 않을 터이니

And so begins the final drama
In the streets and in the fields
We stand unbowed before their armor
We defy their guns and shields
When we fight provoked by their aggression
Let us be inspired by like and love
For though they offer us concessions
Change will not come from above.

〈인터내셔널가〉가 자본주의 세계를 변혁하는 자들을 위한 송가로 기여하기를 희구하는 그의 의지는 칭송받아 마땅하다. 그러나 가사를 바꾸어 쓰는 것만으로 그 노래의 쇠잔한 효력을 쇄신할 수 있으리라는 그의 욕망을 선뜻 인정하기란 어렵다. 잔인하게도, 그의 노고를 조롱이라도 하듯 훗날의 변화는 주관적 의지를 압도하는 현실의 변화에 따라 움직인다.[11] 그가

11. 빌리 브래그의 새로운 가사 쓰기에 대한 흥미로운 평론이 있다. 저자들은 계급적인 차이와 갈등을 분절하는 데 기여하는 것이 아니라 모호한 단결과 소속을 강조하는 가사의 내용을 지적하면서, 브래그의 새로운 가사가 관념론적이면서도 포퓰리즘적인 텍스트에 불과하다고 혹평한다. Dana L. Cloud and Kathleen E. Feyh, "Reason in Revolt: Emotional Fidelity and Working Class Standpoint in the "Internationale"," *Rhetoric Society Quarterly*, Vol. 45, No. 4, 2015, pp. 301~311.

어느 노래에 대한 역사적 반/기억]

부인했던 현실은 자체의 맹목적인 논리에 따라 스스로를 추진한다. 이는 꿈과 현실의 간극을 새롭게 벌려놓으며 현실에 추월당한 꿈으로 하여금 보다 철저하고 신속한 꿈을 꾸도록 강제한다. 그러나 미래를 향한 꿈은 수치스러우리만치 창백하고 희미하다. 연대기적 시간의 눈금 위에 기재된 '이후AFTER'라는 시간으로서의 미래만 있는 것은 아니다. 미래는 다양한 양태를 취할 수 있다. 예를 들자면 이제는 익숙할 대로 익숙해진, 현재의 시간적 계좌로 이체된 미래에 가까운 벤야민 식의 미래가 한 가지 양태일 수 있다. 다시 말해 "역사의 연속체를 폭파"하며 "경과하는 시간이 아니라 그 속에서 시간이 멈춰서 정지해버린 현재라는 개념"을 통해 장악된 미래,[12] '메시아적 정지'를 통해 더 이상 미래로 셈할 수 없는 전혀 다른 현재로 둔갑한 미래.[13] 어쩌면 이것이 미래라는 시간에 관해 오늘날 가장 영향력 있는 급진적 버전일 것이다.

하이데거적인 역사성HISTORICITY을 연상시키는 벤야민의 계시啓示적 시간 개념은 널리 지지를 받지만 그에 대한 의구심을 떨치기는 어렵다. 그것이 충분히 자본주의의 역사적 시간성에 개입할 수 있는지, 그로부터 발발하는 정치적 투쟁과 이행의 시간성을 포착할 수 있는지 의문을 품을 수밖에 없기 때문이다. 다른 세계를 향해 발을 딛는 정치적 행위는 과연 사건이나 기적 혹은 은총처럼 예기치 않은 것인가. 우리가 어떤 저항과 반란의 행위나 사태에 직면했을 때 그것을 인과적인 사슬의 논리 속에 놓는 것이 아니라 아무런 토대나 근거 없이 온전히 받아들여야 할까. 우리가 소유하고 있는 언어로는 현재의 사건을 규정하고 확인할 수 없음을 자인하고, 이 사건이 새로운 시작임을 적극 인정해야 할까. 지젝이 진정한 변화를 가리키는 개념으로서 '사건'을 제시하며 "사건 속에서 사태가 변화하는 것만 있는 건 아

12. 발터 벤야민, 앞의 글, 347쪽.

13. 같은 글, 348쪽.

14. Slavoj Žižek, *Event: A Philosophical Journey through a Concept*(Brooklyn; Melville House, 2014), p. 159.

15. Peter Miller, *The Internationale*, Icarus Films, 2000.

[인터내셔널]

니다. 우리가 변화한 사실들을 측정하는 패러미터 자체, 사실들이 나타나는 전체 지평을 변화시키는 전환점이 변화한다"라고 말하듯이 말이다.[14] 알랭 바디우의 사건과 충실성 개념 또한 벤야민의 시간성에 대한 사유와 공명하면서, 마르크스보다는 하이데거에 가까운 시간의 이미지 속으로 뛰어든다. 그렇지만 자유주의적 대의민주주의는 고작해야 몇 년에 한 번 정치지도자를 교체하는 것으로 정치의 시간성을 감금하고 있다. 정기적인 선거와 그 선거에서의 경쟁적 승리를 위해 주기적 발작처럼 펼쳐지는 홍보와 캠페인의 홍수 때문에 이례적인 시간의 개시 혹은 새로운 시작으로서의 미래라는 시간은 까마득한 기억으로 밀려나버렸다. 이제 사람들은 더 이상 그 시간이란 것이 있기는 한 것인지 궁금해 할 지경이 되었다.

그렇다면 시간에 부응하는, 즉 동시대적인 시간의 경험에 맞춰진 변화와 개조는 미래를 향한 길을 닦는 것이 아니라 오히려 미래를 현재로 축소하는 몸짓이 된다. 앞서 말했던 현재의 반복으로서의 폐소공포증적 시간성은 계절에 따라 혹은 분기에 따라 새로운 상품을 내놓고 홍보와 할인판매를 하는 시장의 시간을 점점 닮아간다. 〈인터내셔널가〉를 둘러싼 기억 역시 이런 쟁점을 던진다. 이 노래는 미래를 향한 도정 속에 놓여 있다. 그것은 과거의 억압과 착취에서 벗어나 노동자와 민중이 미래의 세계를 창립하고자 하는 투쟁과 저항에 나서도록 고무한다. 그러나 더없는 곤경에 처한 미래의 시간 속에서 〈인터내셔널가〉가 그러한 수행적인 효과를 발휘할 것이라고 기대하는 것은 억지다. 그렇다면 그 노래는 어떻게 우리가 시간과 상관하도록 도와줄 수 있을까. 그런 점에서 〈인터내셔널가〉의 역사에 관한 다큐멘터리 영화 〈인터내셔널〉에서 가장 인상적인 장면인 마리나 펠레오 곤잘레스 MARINA FELEO-GONZALEZ의 회상을 눈여겨보아도 좋을 것이다.[15]

그녀는 탄압을 피해 필리핀에서 미국으로 이주한 쓰라린 기억을 간직한 여성 극작가다. 그녀는 이 영화에서, 교사이면서 6만 명이 넘는

농민들을 조직해 지주에 맞선 투쟁을 조직했던 자신의 아버지를 떠올린다. 그리고 아버지가 농민들과 함께 부르기 위해 가사를 필리핀 말로 번역하여 노래를 가르치고, 틈틈이 잠자리에 드는 어린 딸을 위해 자장가처럼 불러주던 시절을 상기한다. 그녀는 ‹인터내셔널가›가 "브람스의 자장가보다 훨씬 더 좋았다"라며 따뜻하고 또렷한 미소와 함께 말한다. 여기에서 우리는 뜻하지 않은 자리에 놓인 ‹인터내셔널가›를 만난다. 그것은 조직과 투쟁의 노래로서의 ‹인터내셔널가›가 아니라 자장가로서의 ‹인터내셔널가›다. 그리고 여기에서 우리는 미래를 향한 노래로서 ‹인터내셔널가›의 자리를 지키는 방식 가운데 하나에 이른다. 그것은 스펙터클한 공식적 투쟁의 찬가로서의 ‹인터내셔널가›가 과거와 상관하는 방식과 단절하는 것이다. ‹인터내셔널가›는 과거의 위엄 있고 열정적인 정치적 사태 속에서 그 투쟁에 참여했던 이들을 충전시킨 희망과 열정, 정동적인 공동체를 만들어내는 에너지로서 기념되었다. 러시아 혁명, 스페인 내전, 1912년 매사추세츠 로렌스 파업, 1968년의 파리의 운동, 1989년의 천안문 광장 등. 그러나 '정치 시사時事'를 방불케 하는 사건의 연표들 위에서 메아리치는 ‹인터내셔널가›는 이미 공식적인 기념의 서사 속에 화석처럼 응고되어 버린 노래일 것이다.

곤잘레스가 기억하는 ‹인터내셔널가›는 가족의 앨범 속에 머물러 있는 기억이지만 또한 그것은 공식적인 기록영화 속에 붙박인 ‹인터내셔널가›보다 더욱 강렬하게 역사적인 기억을 운반한다. 그것은 집합적인 기억이 더 중요하다고 강변하지만 이를 스펙터클한 공식적인 아카이브 속에 밀폐하며 역사적 과거를 구경거리로 우려먹는 사이비 역사적 기억보다 더 강인하게 기억을 지켜낸다. 이는 오늘날 사회적이거나 집단적인 것을 둘러싼 이데올로기적 가상을 떠올려보면 쉽게 설명될 것이다. 오늘날 사회적인 것은 사교적인 것과 크게 다르지 않다. 이를테면 '소셜미디어SOCIAL MEDIA'라는 이름을 단 인터넷 매체가 '소셜(사회적인)'을 참칭할 때 그것은 마치 콘서트장이나 극장, 스포츠 이벤트

에 모여든 사람들 사이에 맺는 사회성과 크게 다르지 않다. 소셜미디어에서 사회란 대립과 불화에 의해 규정된 모순적 전체로서의 사회가 아니라 욕망과 열정을 함께하는 공동체로서의 사회다. 따라서 '팔로우 FOLLOW'와 '리트윗RE-TWEET'으로 중계되고 연결되어 구성되는 사회라는 가상假像이 지배적일 때, 사회는 더 이상 저항과 투쟁의 기억을 위한 무대로서 기여하기 어렵다. 이 대목에서 어쩌면 「서정시와 사회」에서의 아도르노의 주장을 떠올려보아도 좋을 듯싶다. 그는 서정시가 사회학적으로 현실을 직접적으로 지시하는 여느 문학 장르의 서사보다 더 사회적이며, 서정시인이라는 개인이 자신의 시적 언어에 더욱 몰입하면 할수록 더 많이 사회를 포함시키게 된다고 역설한 바 있다.[16]

그렇다면 브람스 자장가보다 더 좋은 자장가로서의 ‹인터내셔널가›는 공식적인 기억의 서사 속에 수장된 ‹인터내셔널가›보다 더 많은 함량의 역사적 기억을 갖고 있을지 모른다. 오늘날 역사적인 기억은 '아카이브'라는 기억의 대상에 대한 물신주의에 의해서나, 자의적으로 마음껏 발화되고 구성되는 서사적 실천의 효과라는 주관주의에 의해서나 매우 위태로운 지경에 이른 것이 사실이다. 이제 '노스탤지어'와 '레트로'는 오늘날 과거를 기억하는 주된 방식으로 자리 잡았다. 자장가로서의 ‹인터내셔널가›는 사적인 것이지만 더 역사적이다. 그것은 집요하게 반복되고 버티는 기억을 통해 역사적인 시간의 지속을 등록한다. 그것은 유튜브를 통해 시간여행을 다니며 'ㅇㅇ년대' 풍의 세계의 경관을 관람하는 것 따위와는 매우 다른 것이다. 그것은 역사적 시간, 사회적 투쟁을 사이비 사회성과 역사성의 이데올로기가 훼손하지 않도록 그것을 빼내어 개인의 기억 속에 보관한다. 이때 기억하는 개인은 사회의 대립항이거나 역사의 잔여분이 아니다. 사회적 실천이 역사적 총체성을 매개하는 기능을 더 이상 수행하지 못할 때, 집

16. Theodore W. Adorno, "Lyric Poetry and Society," Brian O'Connor ed., *The Adorno Reader*(Oxford and Malden; Blackwell, 2000), p. 211~229.

어느 노래에 대한 역사적 반/기억]

단적인 역사적 기억이 기억을 표류시키고 과거의 자료더미를 파헤치며 유희를 즐기는 데 탐닉할 때, 개인의 기억과 노래는 역사적 총체성을 사유하고 경험하는 대피소가 될지도 모른다.

2016년 겨울 파주 타이포그라피학교의 마치 버려진 주차장처럼 황량한 지하 공간의 어느 전시에서 한국의 작가 강신대 역시 〈인터내셔널가〉를 끄집어냈다. 매우 냉소적이고 심지어 자학적이기까지 한 이름의 밴드에 의해 '리메이크'된 곡으로 제시된 그 〈인터내셔널가〉는, 〈본격 시대정신 밴드 컨템포러리 – 인터내셔널가(하즈X펄펄 Ver.)〉란 제목의 뮤직비디오로 가공되었다. 작가는 작가노트에서 "미래가 위기에 처했을 때 과거 역시 안전하지 않을 것이란 발터 벤야민의 표현은 현실이 되었다. 90년대, 00년대 등 (근)과거적 레트로 감성에 점령된 문화가 보여주듯이 시대적 맥락에서 고려되어야 할 개념은 스타일이 되었고 역사적인 기억과 회상은 투쟁해야 할 문제가 아니라 기념과 향수할 수 있는 놀이가 되었다"고 고통스럽게 말한다. 그리고 자신의 작품을 "미래에 대한 암울한 예견이자 동시대-문화에 대한 코스프레"라고 적고 있다.

그 유사類似 뮤직비디오는 그리 멀지 않은 어느 시대에 유행했을 법한 통속적인 선율로 편곡되었지만 동시에 그것이 과거라는 시간의 스타일을 갖고 유희를 벌이고 있음을 고지하는 전자음악의 반주, 그리고 한국의 발라드 뮤직비디오에서 보았던 듯한 기시감을 불러일으키려는 듯이 거리와 들판을 누비며 걷는 소녀의 클리셰CLICHÉ로 이뤄져 있다. 작가는 안간힘을 다해 기억하려 할 때 우리가 과거로부터 기억의 재료로 물려받는 것은 이러한 상투적이고 양식화된 스타일의 단편들뿐이지 않느냐는 물음을 던진다. 그런데 그렇게 기억해야 하는 대상이 바로 〈인터내셔널가〉라는 노래를 통해 전송되는 역사적 시간이 될때, 그러한 몸짓은 풍자적 패러디가 되어 웃음을 자아내는 것이 아니라 쓰디 쓴 멜랑콜리를 자아낸다. 우리가 멍한 시선으로 응시하며 듣

[인터내셔널!:

고 보는 이 〈인터내셔널가〉는 더없이 정직하게 역사적 시간의 빈자貧者로서 살아가는 우리를 비춘다.

그러나 이 작품은 우리에게 그 이상의 것을 암시하고 있기도 하다. 작가는 마비된 시간에 취한 우리의 멍한 시간의 경험을 힐난하지만, 또한 동시에 우리가 그것을 지각할 수 있다는 '비판'의 입김을 불어넣는다. 그리고 그 비판의 몸짓은 바로 동시대의 시간으로부터 벗어나는 어떤 틈새를 도입하는 〈인터내셔널가〉를 통해 마련된다. 그런 점에서 이 작품은 아마 어딘가에서 이어폰을 낀 채 컴퓨터의 모니터나 휴대전화의 화면을 쳐다보는 고독한 관람자에게, 집합적인 정치적 투쟁의 세계에서 벗어나 있는 그 두절된 개인에게, 오늘날의 지배적인 시간의 이데올로기를 동요시키는 자극을 전달한다. 사정이야 어떻든 우리가 어느 날 이 노래를 듣고 나지막이 흥얼거릴 때, 그것은 오늘날 우리를 덮친 시간의 이데올로기를 동요시키는 가시가 될 것이다. 그 가시는 우리를 펄쩍 뛰게 하지는 않을 것이다. 그러나 그것은 마음속 어딘가에 보이지 않게 박힌 채 다른 시간의 별자리를 만들어줄 것이다.

어느 노래에 대한 역사적 반/기억]

깨어라 노동자의 군대 굴레를 벗어 던져라
정의는 분화구의 불길처럼 힘차게 타온다
대지의 저주받은 땅에 새 세계를 펼칠 때
어떠한 낡은 쇠사슬도 우리를 막지 못해

들어라 최후 결전 투쟁의 외침을
민중이여 해방의 깃발 아래 서자
역사의 참된 주인 승리를 위하여
참자유 평등 그 길로 힘차게 나가자

어떠한 높으신 양반 고귀한 이념도
허공에 매인 십자가도 우릴 구원 못하네
우리 것을 되찾는 것은 강철 같은 우리 손
노예의 쇠사슬을 끊어내고 해방으로 나가자

들어라 최후 결전 투쟁의 외침을
민중이여 해방의 깃발 아래 서자
역사의 참된 주인 승리를 위하여
참자유 평등 그 길로 힘차게 나가자

[인터내셔널!

억세고 못 박혀 굳은 두 손 우리의 무기다
나약한 노예의 근성 모두 쓸어버리자
무너진 폐허의 땅에 평등의 꽃 피울 때
우리의 붉은 새 태양은 지평선에 떠온다

들어라 최후 결전 투쟁의 외침을
민중이여 해방의 깃발 아래 서자
역사의 참된 주인 승리를 위하여
참자유 평등 그 길로 힘차게 나가자
인터내셔널 깃발 아래 전진 또 전진

어느 노래에 대한 역사적 반/기억]

플래시백의 1990년대:
반기억의 역사와 이미지

시작이라고 알려진 부산물

〈응답하라 1997〉과 〈응답하라 1994〉 〈응답하라 1988〉 연작 드라마 시리즈는 어쨌거나 '리얼리즘'이 처한 야릇한 형국을 말해주는 데 손색이 없을 사례일 것이다. 그것을 리얼리즘이라 불러도 좋다면 말이다. 예술론에서 흔히 리얼리즘이라고 일컫는 미적 정치의 규범을 〈응답하라〉 시리즈에서 발견할 수 있는 리얼리즘과 대응시킬 수는 없을 것이다. 여기에서 말하는 리얼리즘이란 문학이론이나 미학사에서 말하는 그 리얼리즘과는 사뭇 다른 것이기 때문이다. 회화의 역사에서 말하는 리얼리즘, 그러니까 인상주의 이후 현대 회화의 혁명을 일컬을 때 그것의 전사前史로서 말하는 원근법적인 환영에 근거한 리얼리즘 같은 것을 말할 때의 그런 리얼리즘은 아니다. 혹은 문학에서 3인칭 객관적 시점에 근거하여 사태를 제시하는 근대적 소설의 리얼리즘을 비난하며 반-소설이나 누보로망에서 성토했던 그 리얼리즘을 말하는 것 역시 아니다.

차라리 여기에서 나는 리얼리즘을 역사적인 미적 상징화 양식으로서가 아니라 현실을 상징적으로 총체화하려는 모든 미적 기획 그 자체로서 간주하고 싶다. 그렇게 생각할 때 리얼리즘이란 특정한 역사적 단계에 성행하고 소멸하거나 쇠퇴한 미적 조류나 스타일이 아니다. 내가 생각하기에 리얼리즘은 절대로 마다하지 않고 이뤄야 할 목표이다. 현실을 표상하지 않은 채 그것을 인식하고 또 개입하는 일은 불가능하기 때문이다. 그런 점에서 나는 마르크스주의 문학이론가들이 이데올로기라는 개념을 이용해 리얼리즘을 파악하려고 하는 시도를 떠올린다. 이데올로기를 제거하면 벌거벗은 현실이 드러나는 것이 아니라 현실 역시 사라질 것이다. 그러므로 이데올로기의 영도는 곧 리얼리즘의 영도일 것이다.

이런 식으로 리얼리즘을 생각하는 것은 영화를 이해할 때 특히 쓸모 있을 것이다. 음모론적 SF 영화는 반리얼리즘의 극치인 것처럼 보

반기억의 역사와 이미지]

이지만, 현실을 전체화하고 그것을 서사적인 시간 속에서 재현하려는 리얼리즘적인 충동을 떠난 채 이해할 수는 없을 것이다.[1] 그런 점에서 그를 두고 리얼리즘적인 몸짓이 아니라고 말할 수 없다. ‹응답하라› 시리즈 역시 그럴 것이다. 그것은 1990년대라는 시대를 회상하고 기억하는 시늉을 하며 역사적 시간의 리얼리티를 제조하려 진력한다. 그리고 ‹응답하라›의 성공은 우리가 채택하고 즐기는 기억의 양식에 대하여 적지 않은 질문을 던지도록 이끈다. 많은 이들은 한국사회에서 근본적인 감각적 전환이 나타난 시기를 1990년대로 상정한다. 본격적인 소비문화의 형성, 개성을 존중하는 적극적 자기표현의 증대, 기율적·가장적인 권위에 대한 저항 등을 언급하며 민주화 이후의 감성혁명을 역설하는 것은 상식으로 자리 잡았다. 그렇지만 과연 그럴까.

먼저 이런 물음을 떠올려보자. 진정으로 감각적 전환을 촉발한 단절적 시점은 1980년대 아니었을까. 1990년대가 가진 진정한 효과라 한다면 감각적인 것과 정치적인 것의 관계를 인식하는 데 있어 1980년대의 효과를 제거하거나 억압한 데 있지 않을까. 그리고 감각적인 전환의 시대의 출현을 나타내는 범례로서의 ‹응답하라› 시리즈에서 발견하는 감각적인 것은 실은 감각적인 것의 몰락 혹은 부패를 가리키는 것이지 않을까. 바꿔 말해 1990년대의 감성 혁명이란 감성적인 것과 공동체의 관계를 제거하거나 억압함으로써 생성된 부산물이 아닐까. 그렇게 생각할 때 1990년대의 감성혁명, 주체의 발견 운운은 실은 감각적인 것이 불모화不毛化되고 말았음을 보여주는 증후이자, 감각적인 것을 주체화할 수 없게 되었음을 말해주는 표지라고 생각할 수 있을 것이다. 뒤에서 다시 살펴보겠지만, 랑시에르로부터 배울 수 있듯이 감각적인 것과 정치적인 것의 관계는 공동체의 분할과 적대라는 차원과 분리할 수 없다. 만약

1. 두말할 것 없이, 이런 접근을 대표하는 이는 프레드릭 제임슨일 것이다. Fredric Jameson, *Archaeologies of the Future: The Desire Called Utopia and Other Science Fictions*(New York; Verso, 2005).

[플래시백의 1990년대:

그런 차원과 분리된 채 감각적인 것만이 남게 될 때, 그것은 유행 혹은 패션에 머무르고 만다.

대중잡지에 실린 화보들은 유행을 제시한다. 그것은 최신의 감각, 미의 감각, 가치 있는 감각을 뽐낸다. 그러나 이런 유행의 주체는 특정화될 수 없다. 그것을 선택하거나 무시하는 다양한 개인들이 있을 뿐이다. 유행, 패션의 주체란 말은 멍청하고 동어반복적인 표현이다. 패션이란 패션의 주체가 듣고, 보고, 입고, 즐기는 것이며, 패션의 주체란 그것을 듣고, 보고, 입고, 즐기는 사람이란 말이다. 둘은 서로를 환원적으로 규정하며 주체(화)의 여지를 갖지 않는다. 감각은 주체의 자연스러운 속성이 아니다. 다른 감각적 경험을 획득하는 것은 동시에 전연 다른 주체성으로 전환하는 것과 같다. 그렇지 않다면 감각적 경험은 동일한 주체의 반복된 형태일 것이다. 따라서 감성의 전환은 언제나 새로운 주체성을 상기시켜준다. 패션이라는 취향의 세계, 습속의 우주 속에 사는 주체를 부를 이름이 있다면 '개인'일 것이다. 이 개성적인 취향의 주체로서의 개인이란 가짜 주체는 감각적인 것을 주체화하는 데 실패한 주체들을 부르는 다른 이름이라 해도 좋을 것이다. 그것은 자신을 다른 방식으로 주체화하지 못한 채 자신의 감각적 경험으로부터 소외되어 있다.

그러므로 우리는 기꺼이 1980년대와의 단절이자 새로운 시작으로서의 1990년대라는 시각은 착시에 불과하며, 외려 1990년대는 1980년대의 연속이자 그 효과로서의 찌꺼기라고 주장할 수 있을 것이다. 나는 1980년대에 등장했던 항의의 공동체가 습속과 취향의 동일성에 대한 비판을 통해 감각적인 것을 마침내 의식적인 고려이자 비판의 대상으로 삼았다는 것, 그리고 새로운 방식으로 감각적인 것의 폭발을 초래했다고 생각한다. 시의 시대라는 전무후무한 문학의 성행, 민중미술로 대표되는 한국 현대미술의 급진적 단절, 영화운동의 출현을 비롯해 마당극과 소극장 연극운동으로 대표되는 새로운 연행예술의 분출

반기억의 역사와 이미지]

등을 떠올려도 좋을 것이다. 그런 점에서 1980년대는 감각적인 것에 대한 반성과 비판이 극적으로 등장한 시대이자, 감각적인 것은 곧 정치적인 것이라는 것이 거의 모두에게 직관적으로 승인되었던 시대였다고 말할 수 있다. 그러나 정치적인 것, 즉 적대적 차이의 질서를 감각적인 것으로 외재화하려는 충동은 1980년대의 급진정치가 퇴락하고 신자유주의적 전환이 이뤄지는 과정에서 쇠락하거나 소멸하였다.

그러나 1980년대에 활성화되었던 감각적인 것을 통해 사회적 현실을 변별하고 구분하려는 심미적 삶의 형식도 함께 그런 운명을 겪었을까. 아마 그렇지 않았을 것이다. 1990년대라는 시대가 하나의 단절로 보이는 것은 실은 그 시대가 소실매개자로서 기능하고 있었기 때문이라 짐작할 수 있다. 감각적인 것 혹은 미적인 것을 현실과 역사적 시간을 식별하는 일차적인 매체로서 정립한 것은 1980년대였다. 그러나 1990년대에 이르러 감성을 자율화하며 이를 역사적 시간을 분별하고 재현하는 원리로서 자리 잡도록 하는 의식적인 반성이 출현한다. 1980년대에 자생한 감각적인 것의 혁명은 1990년대에 접어들며 의식적인 고려와 반성의 대상이 되었던 것이다. 물론 이는 더 이상 예술이라고 칭해지던 영역에서의 몫은 아니었다. 이를 떠맡은 것은 외려 대중문화를 비롯한 소비문화 자체였다. 그런 연유로 1980년대를 어떻게 재현할 것인가 하는 쟁점이야말로 문제가 되지 않을 수 없다. 1980년대를 1990년대 이후에나 형성된 감수성SENSIBILITY을 통해 환원적으로 재현하는 것, 아마 이것이 2000년대에 제작된 한국영화가 고통스럽게 이뤄낸 성과일 것이다.

이 글에서 나는 이런 가정을 떠올리며 2000년대의 몇몇 한국영화를 다뤄보려 한다. 그 사례에 대해 제기하는 질문은 이런 것이다. 첫번째로 풍속 혹은 습속의 역사로서 시간 혹은 시대를 구성하는 새로운 역사 드라마의 리얼리즘적인 특징을 분석해보자는 것이다. 두 번째로 그런 역사 드라마가 어떤 미적 형식을 통해 자신의 기획을 조직하

[플래시백의 1990년대

는지 따져보는 것이다. 마지막으로 그러한 역사 드라마의 리얼리즘이 반동적인 것까지는 아니더라도 어떻게 '데카당트'한 리얼리즘을 생산하며 역사적 시간과 이미지의 관계를 조직하는지 살펴보는 것이다. 그리고 이는 동시에 1990년대의 미술이라는 한국 현대미술사의 독특한 시대, 시기 구분을 곤란케 하는 어떤 기이한 시간대, 즉 아카데미즘과 식민적인 모더니즘과 그에 대한 민중미술의 비판과 바로 그 뒤에 만개한 동시대 미술 사이에서, 등재될 수 없는 이물질과도 같은 현대미술의 풍경을 규정할 수 있는 실마리를 찾고자 하는 시도라고 할 수 있다.

"밤과 음악 사이": 노스텔지어와 상기想起 사이에서

"마음은 그곳을 달려가고 있지만 가슴이 떨려오네." 비트가 빨라진다. 20년 전처럼 가슴은 떨리지 않지만 대신 심장이 뛴다. 음악이 무지막지한 수준의 데시벨로 고막을 울려대고 엉덩이를 두드리는 덕분이다. 옆 테이블의 사람들은 벌써 흔들기 시작했다. 이상우의 '피노키오춤'이 저렇게 박자가 빠른 줄 예전엔 몰랐다. 20년 전의 심장박동 수를 만들어내는 이곳은 서울 홍익대 앞 '밤과 음악 사이'다. 음악이 '서태지와 아이들'의 〈하여가〉로 바뀌자 환호가 터졌다. 서태지가 목 놓아 '떼창'하는 손님들을 본다면 골든벨을 울리고 싶겠다. 어차피 대화가 불가능한 데시벨이다. 하나둘 춤추기 시작했다. 밤 10시를 넘어서자 '밤과 음악 사이'는 디스코장으로 바뀌었다. 방금 비행을 마치고 돌아온 듯 항공사 승무원 제복을 단정히 입은 여성도, 양복에 넥타이를 맨 차림의 회사원도, 넓은 챙 모자를 눌러쓴 '홍대족'도 자리에서 일어나 함께 들썩인다. 패티김의 젊은 시절 사진이 걸려 있고 '뽀빠이 과자'가 기본 안주로 나오는 이곳은 '7080'을 안주 삼아 1990년대의 음악을 들이켜는 곳이다.

1층에서는 비교적 점잖은 가요를, 지하층에서는 댄스곡 위주의 가요 리믹스를 틀지만, 그래봤자 소용없다. 1층 좁은 홀에서도 손님들은 노래 〈담다디〉를 핑계 삼아 '이상은 춤'을 춘다.[2]

1970년대산, 1990년대 세대, 소비의 신인류 운운. 그들은 기억의 주체이다. 그리고 이제 그들은 자신이 살았던 역사적 시기를 기억한다. 그 기억에서 역사적 시간은 인용한 기사에서 오롯이 드러난다. "'7080'을 안주 삼아 1990년대의 음악을 들이키는" 것. 이때 70년대와 80년대는 안주 삼기 좋은 그 시대의 풍속이다. 그것은 그 시대에 풍미했던 유행가와 패션, 헤어스타일, 군것질거리 그리고 상품의 디자인 같은 것이다. 90년대 역시 다르지 않다. 그들이 기억하는 90년대란 바로 그 시대의 대중음악의 풍경이다. 이런 식으로 시대를 기억하는 것이 기억하기의 관례로 굳어졌다는 것을 굳이 지적할 필요는 없을 것이다. '7080'이라고 말하는 역사적 시간과 1990년대라는 역사적 시간은 '밤과 음악 사이'라는 공간을 채운 이들에게 분명한 것처럼 보인다. 그것은 '패티김'과 '하여가' '뽀빠이과자' 그리고 '담다디' '피노키오춤' 같은 잡동사니의 물렁한 덩어리이다. 그들이 기억하는 시간은 이런 유행과 습속의 집적集積이다. 따라서 기억은 그때 무엇을 들었나, 무엇을 입었나, 무엇을 가지고 놀았나, 그때의 베스트셀러는 무엇이었나 따위일 것이다. 〈응답하라〉 시리즈를 둘러싼 소감 가운데 대표적인 것이 '디테일의 정수'라는 것도 전연 이상할 것이 없다. 그러므로 이런 디테일의 리얼리즘을 포토-리얼리즘의 반-리얼리즘과 짝을 지워도 무리가 없을 것이다. 너무나 세부적이지만 그 세밀함은 실은 상투적인 관념으로 대상화된 대상의 세밀함이라는 것.

이제 우리는 하루키적 리얼리즘이라 불러도 좋을 리얼리즘의 기괴한 풍경으로 이동하게 된다. 풍경은 특정한 역사적인 시대의 삶을 상징화하는 도식이라고 불러도 좋을 것이다. 그런 점에서 특정한 역사적

시대는 스스로를 '풍경'으로서 심미적으로 제시할 수 있어야 한다. 이를테면 홍상수 영화에서처럼 삽화적인 사건을 위해 마련된 가장 적절한 장소로서의 풍경일 수도 있을 것이고, 이창동의 영화에서처럼 시대를 환기하기 위한 설정 숏이나 장면의 분할 면에서의 풍경일 수도 있을 것이다. 혹은 아예 풍경을 제시하는 것의 곤란을 말하는 듯 그로테스크한 외적 세계의 환유로서의 풍경을 제시하는 봉준호의 일부 영화에서 풍경을 상기할 수도 있을 것이다. 그렇지만 그러한 시각적인 이미지로서 대상화되는 풍경만이 여기에서 거론하는 풍경은 아닐 것이다. 무엇보다 풍경은 개념이자 도식이기 때문이다. 따라서 풍경이란 주체가 상대하기 위해 재현되는 현실, 그리고 그렇게 그것을 주조하는 감각적인 매개의 원리 그 자체라고 말해도 좋을 것이다.

미술평론가 케네스 클라크가 근대적 풍경화에 대하여 이야기하면서 "오늘날에도 농업노동자는 자연미에 열광하지 않는 거의 유일한 사회집단"이라고 지적할 때,[3] 그는 근대 세계에 특유한 시각적 이상理想으로서의 풍경을 역설한다. 영어 낱말에 존재하지 않았던 '랜드스케이프 LANDSCAPE'라는 어색한 어휘는 네덜란드 풍경화와 그런 화풍에 따라 그려진 그림을 가리키기 위해 고안된 신조어라고 알려져 있다.[4] 매일 마주하는 삶의 세계로서의 외적 실재를 미적인 관조의 대상으로 구성할 수 있을 때 풍경이란 것은 존재할 수 있기 때문이다. 그를 가능케 하는 요인은 쉽게 떠올려볼 수 있다. 여가활동으로서의 여행의 등장, 자본주의적 도시화에 따른 목가적인 전원이라는 장소에 관한 심미적 이미지의 대두 같은 것을 말이다. 그러나 이러한 사회학적인 설명에 더해 가라타니 고진을 좇아 근대적인 원근법과 언문일치

2. "돌아온 3040, 젊음의 행진", 《한겨레21》 제901호(2012년 3월 12일).

3. Kenneth Clark, *Landscape into Art*(London: Penguin Books. 1956), p. 196[이효덕, 『표상 공간의 근대』, 박성관 옮김, 소명출판, 2002, 85쪽에서 재인용].

4. '역사적으로 구조화된 지각양태'로서의 풍경에 대한 눈길이 등장한 과정을 개관한 것으로는 이효덕의 글을 참조하라. 이효덕, 같은 책, 81~88쪽.

(지적 언어와 세속어의 일치)의 출현에 따른 전환과 이를 매개한 자본주의의 출현을 생각할 수도 있을 것이다.[5] 그렇지만 이러한 근대적인 초월론적 원근법이 등장하며 풍경이란 이름으로 대상화되는 실재가 출현했다는 것이, 동시대의 풍경에 대한 논의에 어떤 의미가 있을까. 마땅히 우리는 이런 근대적 풍경이 역사적으로 변용되었으리라 짐작하고서 풍경의 후기근대적인 도상과 코드를 상정해볼 수 있을 것이다. 그리고 그런 작업을 위한 야심적인 시도로서 기 드보르의 『스펙터클의 사회』나 장 보드리야르의 여러 역작을 반추할 수 있을 것이다.

그렇지만 우리가 여기에서 관심을 두는 것은 역사적 시대의 풍경을 조직하고 그것을 상(像, VISION)으로서 표상하도록 하는 매개자로서의 기억이다. 기억은 지나간 시간을 이미지로서 그러모으고 그것에 초점을 부여한다. 그리고 그것을 바라보는 이의 시점을 생산한다. 그러므로 그것은 대상화하는 동시에 주관화하는 과정이라 할 수 있다. 그렇다면 <응답하라> 시리즈를 통해 사례화된, 그렇지만 1990년대부터 이미 실행되고 또 진화하여온 이러한 (반)역사적 기억하기의 방식이란 무엇일까. 이에 답하기 위해 기억하기를 역사적 의식과 경험의 퇴행으로 보고자 한 프레드릭 제임슨의 '노스탤지어' 영화 분석을 들춰보는 것도 좋을 것이다. 알다시피 제임슨은 『포스트모더니즘, 혹은 후기자본주의의 문화적 논리』라는 저작에서 노스탤지어 영화를 분석하며 향수를 역사적 기억의 코드이자 미적 담론AESTHETIC DISCOURSE으로 정의한다.

그가 향수영화가 채용하고 전개하는 역사적 표상의 특징으로 꼽는 것을 요약하면 이럴 것이다. 향수란 과거라는 역사적 시대를 '유행FASHION의 변화'와 '세

5. 가라타니 고진, 『근대문학의 종언』, 조영일 옮김, 도서출판b, 2006.

6. <박하사탕>의 제작년도가 1999년이었음을 감안하면 1990년대 후반 이후의 영화라고 불러도 좋겠지만 여기에서는 편의상 2000년대의 영화라고 부르기로 한다.

7. Fredric Jameson, *Postmodernism, or, The Cultural Logic of Late Capitalism*(Durham: Duke University Press, 1991), pp. 19~22.

대'라는 이데올로기를 통해 굴절시키면서 혼성모방PASTICHE에 집합적·
사회적 차원의 표상의 자격을 부여한다. 그리고 이는 역사적 내용의
표상에는 전연 관심을 기울이지 않은 채 양식적인 함축STYLISTIC CON-
NOTATION을 통해 과거성PASTNESS이라는 것을 '1930년대스러움' 혹은
'1950년대스러움'과 같은 번지르르한 특성들을 통해 접근한다. 이렇게
될 때 미적 양식의 역사는 실제REAL 역사를 대체하면서 과거성과 사이
비 역사적인 깊이감을 만들어내는 작인으로서 기능하게 되고, 이로써
상호텍스트성INTERTEXUTALITY이란 것이 주된 미적 코드로 자리 잡게
된다. 그런데 조지 루카스와 로만 폴란스키, 프란시스 코폴라 등의 감
독을 겨냥해 말하는 향수영화의 미학적인 양식을 2000년대 이후[6] 한
국영화에 대해서도 동일하게 말할 수 있지 않을까.[7]

　　이를테면 이창동의 ‹박하사탕›(1999)과 봉준호의 ‹살인의 추
억›(2003), ‹괴물›(2006)에 대해서도 우리는 같은 이야기를 할 수 있을
것이다. 금방 떠오르는 몇 가지만을 열거하자면 이렇다. 먼저 이 영화
들은 1980년대라는 외상적인 역사적 시대를 기억하고자 시도한다. 그
렇다면 1980년대의 역사적인 내용은 무엇일까. 두 감독은 모두 1980년
의 광주항쟁과 민주화운동 혹은 그것의 이면으로서의 88올림픽을 역
사적 시기의 내용으로서 인용한다. 그런데 이들 영화에서 공통된 점은
1980년대라는 낱말 속에 응축된 정치적 격변이 다른 역사적 사태들
을 서사적으로 규정하는 힘을 발휘하지 못한다는 데 있다. 광주항쟁이
나 민주화운동은 1980년대에 등장한 다양한 사회적 사실들 가운데 하
나로 그친다. 많은 이들이 믿고 싶어 하는 것처럼 ‹살인의 추억›에서 연
쇄살인이라는 알레고리는 역사적인 시대를 표상하기 위한 적극적인 장
치로서 기능한다고 말할 수 있을까. 그러나 영구미제 사건에 머물고 만
그 사건을 시대 자체의 알레고리라고 보기는 어려울 것이다. 그것은 시
대의 알레고리를 표상하기 위해 제시된 서사적인 장치라기보다는 스릴
러라는 장르적 형식의 쾌락을 위해 동원된 순수하게 형식적인 수단에

가깝다고 할 것이다. 그리고 이러한 서사적인 쾌락을 위해 1980년대의 역사적 사건들은 다른 사회적 사실들과 같은 수준으로 조정된다.

〈박하사탕〉에 대해서도 우리는 똑같은 것을 말할 수 있을 것이다. 이 영화를 역사적 시대의 외상적 경험을 멜로와 결합하는 서사로 볼 때 우리는 그것이 켄 로치의 멜로(?) 영화인 〈랜드 앤 프리덤〉(1995)과 〈칼라 송〉(1996) 같은 영화와 사뭇 다른 방식을 취한다는 걸 볼 수 있다. 각각 스페인 내전과 니카라과 내전 시기에 조우한 남녀의 사랑이라는 얼개를 좇는 두 영화에서 사랑과 내전이라는 역사적 경험은 도식적이리만치 서로에게 기입되어 있다. 반면 광주항쟁 진압과 1980년대 학생운동가의 고문 경관의 체험을 상기하는 〈박하사탕〉의 주인공 김영호(설경구 분)에게 사랑과 역사적 사태는 썩 효과적으로 이어지지 않는다. 물론 영화는 광주항쟁 진압군이 되었다가 고문을 강요받으며 짐승 같은 자로 변신해 자신의 사랑 앞에서 수치스러워하는 김영호의 이야기를 좇는다. 그가 상기하는 1980년대는 잇따른 플래시백을 통해 세부적으로 재현되지만, 그 시대는 일종의 상투형, 즉 저널리즘에서 반복적으로 재현하는 민주화의 시대로서의 1980년대라는 서사적인 풍경을 반복하는 것에 가깝다고 할 수 있다. 물론 주인공 김영호는 섬세하고 정교하게 1980년대를 기억한다. 그러나 흥미롭게도 그 1980년대는 널리 알려진 의견, 다시 앞서 언급한 프레드릭 제임슨이 즐겨 인용하는 루카치 식의 표현을 빌자면, '대상화된 정신'으로서의 1980년대를 재현할 뿐이다.

다시 말해 과거로서의 1980년대는 의견이나 고정관념으로 고착된 1980년대(국가폭력, 군사독재 운운)에 불과할 뿐이다. 그러나 이때 중요한 것은 상기되는 장면, 플래시백이라는 장치를 통해 재현되는 과거의 시간이 정박할 주체를 가지고 있지 않다는 점이다. 그런 점에서 방금 말했던 "김영호는 섬세하고 정교하게 1980년대를 기억한다"는 표현은 잘못인 셈이다. 그것은 기억하는 주체로서의 주관적인 개인에 의

한 회상이 아니다. 그것은 누구에게나 똑같을, 아니 더 심하게 말하자면 기억하는 주체가 누구더라도 상관없는 현실REALITY이다. 이는 봉준호의 영화에서도 동일하다. ⟨괴물⟩의 경우를 보자. 그것은 숏제 캐릭터의 주관적인 심상으로 이바지하는 것을 포기한 듯이 보이는 서울 올림픽 전후의 서울의 한강변 풍경과 괴물의 세계를 제시한다. 이것이 누구에게도 속하지 않는, 그렇지만 동시에 대중문화가 상투적으로 정형화한 이미지들을 열거하고 있을 뿐임은 두말할 나위 없다. 이는 역시 화성 인근의 쇠락한 산업도시와 그 주변의 농촌 풍경을 탐미적으로 묘사하는 ⟨살인의 추억⟩에서도 동일하다.

한편 두 감독의 영화에서 흥미로운 점은 1980년대를 기억하는 세부적인 묘사의 테크닉에 있다 할 것이다. 특히 이들 감독의 영화에서 흥미로운 점은 사운드트랙을 사용하는 방식에 있다 할 수 있다. ⟨박하사탕⟩의 마지막 야유회 장면으로 돌아가는 플래시백에서의 정겨운 노동자들의 합창이나, 강요에 못 이겨 마침내 학생운동가를 잔인하게 고문하고 난 이후 룸살롱에서 희번덕거리는 교활한 미소로 마침내 짐승 같아진 자신을 인정하는 김영호가 김수철의 ⟨내일⟩을 부르는 장면 등은, 사운드트랙을 사용함으로써 1980년대를 제시하는 방법을 반복한다. 마치 1980년대를 가장 생생하게 상기하는 장면, 시대의 외상外傷으로부터 영향받은 개인을 드러내기 위해 당시 유행했던 노래가 불가피하다는 듯이 말이다. 물론 여기에서 초점은 그것이 단순한 노래가 아니라 '유행하는 노래'였다는 점이다. 그것은 영화 속의 인물들이 서사 속에서 자신을 상징화하는 부담을 외부화한다. 주관적인 기억의 바깥에서 시대를 환유하는 자질구레한 유행의 품목들이 시대를 상징화하는 데 힘을 발휘하기 때문이다.

아마 이런 면에서 두드러진 예는 ⟨살인의 추억⟩에서 찾아볼 수 있을 것이다. 이 영화에서 유재하의 ⟨우울한 편지⟩가 시위 장면보다 1980년대라는 시대를 더욱 강하게 상기시키는 장치라는 것을 부인하기는

반기억의 역사와 이미지]

어려울 것이다. 한편 시위 장면에서 빨래를 걷는 이중인화된 장면으로 전환하고 다시 빗길을 걷는 여자의 모습으로 이어지는 저 유명한 장면도 떠올려볼 수 있다. 이 신은 〈살인의 추억〉이 1980년대라는 서사적 시간성을 구성하는 가장 두드러진 장면 가운데 하나이다. 이때 우리는 1980년대를 응축하는 두 개의 사태(시위와 살인사건)를 중재하는 장면에서 화면 외부로부터 장현의 〈빗속의 여인〉을 듣게 된다. 물론 우리는 곧 빗속에서 한적히 길을 걷게 될 여인을 만나게 될 터이다. 그렇지만 가사가 화면의 내용을 지시하는 것처럼 보이는 이러한 사운드트랙의 사용은 장난스런 유머일 수도 있겠지만 또한 예의주시할 징후이기도 하다. 유머는 실은 1980년대라는 역사적 시대를 표상하기 위해 봉준호 감독이 선택한 방식이다. 이 서사적으로 무의미하기까지 한 장치는 이렇게 말하는 것은 아닐까. 그때는 아무 일도 일어나지 않았거나 거의 모든 일이 일어났지만 무엇인지 알 수 없다는 것. 이때의 시간은 잡다하고 다양한 사건들이 혼잡스럽게 뒤엉킨 시간대이지만 그것을 총체화하기는 어렵다는 것.

그렇지만 그 시대를 기억하는 데 어려움을 겪는 감독과 관객은 이미 1990년대의 편에 와 있는 이들의 입장에 서 있다. 그들에게 1980년대라는 역사적 시대는 1990년대라는 역사적 시대의 평면 위에서 다시금 시기구분되어야 한다. 1980년대는 광주항쟁과 이를 잇는 민주화운동이라는 정치적, 사회적 갈등을 통해 그 이전과 이후의 시대와 이어져 있다. 따라서 그것은 연대기화할 수 있는 시간대가 아니다. 이를테면 4.19 시대, 긴급조치 시대, 계엄령 시대 등의 시대 역시 연도年度라는 역사적인 시점을 가지고 있다. 그러나 우리는 그것을 1960년대나 1970년대라는 시기구분을 통해 기억하지는 않는다. 10년 단위로 시대를 구분하고 그것을 풍부하고 경험적인 세부사항의 내용으로 목록화하는 것은 1990년대 이후의 일이기 때문이다. 이는 앞서 인용한 제임슨의 노스탤지어의 또 다른 특징, 즉 세대라는 주체가 시간의 주인으

로 대두하여 생산하는 시간과 다르지 않은 것이라 할 수 있다.

그러므로 앞에서 말한 영화들은 1990년대를 통해 기억하기의 미학적 양식을 세공하는 작업을 시도한 것으로 여겨도 좋을지 모를 일이다. 봉준호 감독의 영화를 두고 어느 관객이 자신의 블로그에서 '봉테일'이라고 지칭하며 1980년대를 완벽하게 재현하고 있다고 혀를 내두르며 칭찬할 때, 실은 그가 감탄한 1980년대의 풍부한 재현이란 배역들의 절묘한 80년대 풍의 의상, ‹수사반장› 등과 같은 당시 TV 드라마의 인용, 무엇보다 그 수사반장에 출연했던 배우들을 영화의 배역으로 기용하는(변희봉의 캐스팅), 말 그대로 혼성모방에 있다고 할 수 있다. 물론 그러한 기억하기의 심미적인 양식화는 '1990년대를 기억하기'라는 작업을 통해 일반화된다. 그리고 이제 기억하기의 주체는 본격적으로 '세대화'된다. 제임슨의 말처럼 향수라는 기억하기 방식이 역사적 시대를 유행 변화와 세대라는 이데올로기를 통해 굴절하는 것이라고 한다면 우리는 유행과 세대라는 두 가지 방식, 즉 역사적 시대를 대상화하는 방식(유행으로서의 시간)과 주체화하는 방식(세대로서의 주체) 모두를 똑같이 찾아볼 수 있는 셈이다.

1980년대의 실패로서의 1990년대

그런데 여기에서 우리는 2000년대의 한국영화들이 왜 1980년대를 경유하여야 하였는지 따져볼 필요가 있다. ‹응답하라› 시리즈는 아무런 저항감 없이 1990년대를 기억한다. 그것은 이미 역사적 시간을 재현하기 위해서는 어떤 미적 양식이 필요한가를 애써 의식할 필요로부터 면제되었음을 말해준다. 우리는 1990년대를 재현하는 데 삐삐, 농구, 박광수 만화나 꼬깔콘, 빼빼로, 밀키스, 서주우유 등의 군것질, 486컴퓨터 등이면 충분하다는 것을 알고 있다. 따라서 그것이 얼마나 사실적인 재현인가를 말하기 위해 우리는 이른바 고증적 재현의 오점, 이른바 '옥의 티'를 지적하는 것으로 충분하게 된다. 당시에는 아직 쿼터제

반기억의 역사와 이미지]

가 도입되기 전이었는데 전후반제뿐이었던 당시 농구 경기를 쿼터제로 묘사하고 있다는 둥,『슬램덩크 31권』은 한참 뒤에 나왔는데 극중 주인공이 훨씬 전에 보고 있다는 둥과 같은 것이다. 누군가 '디테일의 정수'라고 말한 이 기이한 디테일은 물론 역사적인 기억에서 세부사항을 다루는 것과는 전연 다른 방식이다. 흔히 근대 문학이나 현대 영화에서 우리가 세부라고 생각했던 것들, 수사적 양식이나 시점, 장르적 서사의 코드 같은 것은 이제 더 이상 아무런 관심사가 되지 못한다. 그도 그럴 것이 그러한 세부는 서사적 공간 안에 주체의 강력한 현존을 염두에 둘 때에나 가능한 것이기 때문이다. 따라서 그 주체가 무엇을 세계로부터 경험하고 또 그것과 대면하느냐는 물음은 그러한 세부들에 의해 조정되고 심각하게 영향을 받지 않을 수 없다. 그렇지만 〈응답하라〉 시리즈는 그런 구속으로부터 벗어난다. 그것은 더 이상 이를 주관화主觀化할 수 있는 주체를 필요로 하지 않기 때문이다.

한때 일본의 문학이론가인 가라타니 고진이 발표한「근대문학의 종언」이란 글이 입소문에 오르내린 적이 있었다. 그가 자신의 글에서 한국문학의 처지를 두고 직접 언급한 대목 탓에 그 글은 더욱 많은 이들을 솔깃하게 만들었을 것이다. 그가 그 글을 보다 확장하여 일본 현대 문학의 궤적을 주파하면서 쓴「근대일본에서의 역사와 반복」은 직접적으로 두 명의 일본 소설가인 오에 겐자부로와 무라카미 하루키를 대조하며 문학의 종언이라는 주제를 언급한다.[8] 그가 말하는 문학의 종언은 물론 문학이 끝났다는 것이다. 그러나 그것은 오락이나 취미의 소비 행위로서의 문학이 끝났다는 말은 아닐 것이다. 사실은 정반대로 나타나고 있는 듯이 보이기 때문이다. 장르소설은 더욱 유행이고 사람들은 이제 전과 같이 주눅 든 채 소설을 읽거나 할 필요가 없어졌다. 이제 우리는 어느 와인, 커피를 마실 것인가를 고르는 것과 같은 가벼운 기분으로 소설을 골라 읽을 수 있게 되었다. 고진이「근대문학의 종언」에서 말했던 것처럼, 지적이고 도덕적인 행위로서의 소설 쓰기와 읽

[플래시백의 1990년대:

기를 할 필요가 없어졌기 때문이다. 더 이상 문학은 그러한 역할을 떠맡을 필요가 없어졌다. 만약 그런 역할을 계속하고 싶다면, 고진은 주저 없이 문학을 단념하고 아룬다티 로이처럼 사회운동에 참여하는 것이 낫다고 말한다. 적잖이 충격적인 그의 단언은 강한 인상을 주지만 충분한 설득력을 가지고 있는 것은 아니었다. 이런 미진함을 보충하는 흥미로운 분석이 오에 겐자부로와 무라카미 하루키의 소설을 대조적으로 읽는 「근대일본에서의 역사와 반복」에 들어 있다고 할 수 있다.

고진이 분석하는 겐자부로와 하루키의 소설은 묘한 대조를 이루는 제목을 가지고 있다. 한 편은 『만엔 원년의 풋볼』이고[9] 다른 한 편은 『1973년의 핀볼』이다.[10] 이 두 소설을 대조하며 고진은 이렇게 말한다. "무라카미 하루키가 이것을(『1973년의 핀볼』— 인용자) 오에 겐자부로의 『만엔 원년의 풋볼』의 패러디로서 의식하고 이름을 붙였는지 어떤지는 아무래도 좋다. 사실로서 그렇게 된 것에 주의하고, 양자의 비교가 무엇을 명백하게 드러내는지를 보면 된다."[11] 그리고 그는 두 소설이 어떻게 풍경과 주관의 관계를 구축하는지 세심하게 분석한다. 이 자리에서 그의 분석을 되풀이해 이야기할 필요는 없을 것이다. 다만 이 글에서의 논의를 위해 하루키적 리얼리즘의 면모와 관련한 고진의 분석을 간략히 참고하고자 한다. 고진은 하루키 소설에서 고유명이 없다는 것에 유의한다. 그것은 말 그대로 "나(私) 따위는 없다"는 것이다.[12] 하루키 소설은 얼핏 보면 사소설처럼 보이지만 실은 그렇지 않다고 고진은 말한다. "사소설이 전제하고 있는 경험적인 '나'가 부정되고 있기 때문"이라는 것이다. 그의 소설에서 "'나'는 어지러이 흐트러져 있다. 그러나 여기에는 그렇게 어지러이 흐트러져 있는 '나'를 냉정하게 주시하는 초월론

8. 가라타니 고진, 「2부 근대일본에서의 역사와 반복」, 『역사와 반복』, 조영일 옮김, 도서출판b, 2008.

9. 오에 겐자부로, 『만엔 원년의 풋볼』, 박유하 옮김, 웅진지식하우스, 2007.

10. 무라카미 하루키, 『1973년의 핀볼』, 김난주 옮김, 열림원, 1997.

11. 가라타니 고진, 『역사와 반복』, 140쪽.

12. 같은 책, 142쪽.

반기억의 역사와 이미지]

적 자기가 있다." 그러나 이러한 특성은 하루키에 의해 출현한 것이 아니다. 그것은 일본 근대문학의 원형적 장면들에서 이미 시작된 것이었다.[13] 이런 '나'의 발생은 당연히 풍경의 발생과 상관이 있다. 그때의 풍경이란 아이러니의 발현으로서 외적인 풍경과 대립하는 인간의 내면이라 할 수 있다. 따라서 풍경이란 것은 이러한 초월론적 주관과 짝을 이루게 된다.

그러나 그 같은 풍경은 하루키에게는 다른 모습으로 나타난다. 경험적 자아와 초월론적 주관 사이의 거리(라캉 식 어법을 빌어 말하자면 상상적 자아와 상징적 주체 사이의 거리)를 통해 내면이라는 세계를 가지게 된 주체에게, 풍경이란 항상 초월론적 주관의 타자인 것이다. 그런데 그 타자로서의 풍경이 더 이상 아이러니의 의미를 가지지 않게 될 때, 하루키 소설에서 드러나는 풍경은 역사의식의 "공무화(空無化)" "역사의 종언"을 가리키게 된다.[14] 그리고 시간의식과 경험 역시 변화한다. 그의 소설들에서 1961년은 리키 넬슨RICKY NELSON이 〈헬로 마리 루HELLO MARY LOU〉를 부른 해이고, 1973년은 지상에 세 대밖에 없는 최고의 핀볼 기계가 만들어진 해이며, 1960년은 보비 비BOBBY VEE가 〈러버 볼RUBBER BALL〉을 부른 해일뿐이다. 그리고 이는 하루키 식의 리얼리즘, 즉 독아론적인 자기만이 존재하는 세계에서의 풍경이다. 또는 "경험적 자기는 '축소'되지만 그것을 바라보고 있는 초월론적 자기는 극단적으로 비대해진" 세계의 풍경이라 할 수 있을 것이다.[15] 이는 더 이상 자신과 대면하는 낯선 세계를 갖지 못한 채 자신의 욕망과 환영이 투사된 세계만이 넘실대는 주체, 정신분석학자들이 말하는 후기자본주의에서의 나르시시즘적인 주체와 같은 것일지도 모른다. 아무튼 이것이 〈응답하라〉 시리즈에서 표상되는 통속적 풍경과 크게 다르지 않다는 것은 굳이 말할 필요가 없다.

13. 보다 자세한 내용에 대해서는 다음을 보라. 가라타니 고진,『일본근대문학의 기원』, 박유하 옮김, 민음사, 1997.
14. 가라타니 고진,『역사와 반복』, 151쪽.
15. 같은 책, 159쪽.

[플래시백의 1990년대:

그렇지만 하루키에게서 주된 배경으로 등장하는 1960~70년대를 한국의 1980년대와 대조하는 것은 어떨까. 고진은 학원투쟁의 시기였으며 똑같이 『만엔 원년의 풋볼』과 『1973년의 핀볼』의 배경이었던 일본의 역사적 시대를 지적한다. 그런데 그는 하루키에게는 역사적 시간이 제거되고 겐자부로에게는 알레고리로서 현전한다고 말할 뿐, 그것이 어떻게 초월론적 자기가 대면하는 풍경을 초래하는지 상세히 말하지 않는다. 그러나 그것을 주목하지 않은 채 넘어가기란 어려운 일이다. 이는 〈응답하라〉 시리즈의 전사前史를 구성하는 기억하기의 방식, 즉 노스탤지어적 기억이 등장하기 위한 조건을 생각하는 데 필수적이기 때문이다. 단순히 하나의 기억하기의 방식이 새롭게 주관과 풍경의 관계를 조직하며 앞의 것을 대체했다고 말하는 것만으로는 충분하지 않다. 그러한 대체가 왜 일어났는가를 밝히면서 그 같은 전환에 의해 초래된 정치적 효과를 따져 묻는 것이 문제이기 때문이다. 이런 점에서 1980년대 한국을 경험하는 주체의 내면적 풍경과 그것을 바라보는 시선의 문제가 중요하지 않을 수 없다. 그리고 여기에서 우리는 고진의 생각과 갈라서게 된다.

1990년대 이후로서의 1980년대

고진은 흥미롭게도 하루키 식의 주관, 독아론적 자기의 출현을 칸트의 『판단력 비판』의 구조에서 찾는다.

'비판'이라는 말은 취미판단의 영역에서 온 것이다. 취미의 영역에는 확실한 기준이 없다. 결국 어떤 의견도 '독단과 편견'에 지나지 않는다. 칸트는 진리나 선의 영역이 실은 취미판단의 영역에 지나지 않는다고 간주했으며, 모든 판단을 취미판단과 같은 것으로 보려고 했다. 그것이 '비판'이다. 그렇다면 이로부터 모든 것을 미적 취미판단에 종속시키는 독일 낭만파가 파생되

반기억의 역사와 이미지]

어도 이상하지 않다. 무라카미의 '나'는 이런 의미에서 칸트의
『순수이성비판』을 '정확히' 읽고 있다고 해도 좋다. '나'는 모든
판단을 취미, 그러므로 '독단과 편견'에 지나지 않는다고 간주
하는 초월론적 주관인 것이다. 그것은 경험적 주관(자기)이 아
니다.[16]

인용한 부분을 보면 우리는 의외라 하리만치 소박하게 취미판단의 문
제를 성급히 초월론적 주관의 독단적 자기 몰입으로 환원하는 해석을
마주하게 된다. 이런 식의 생각은 미적 판단 혹은 취미TASTE를 둘러싼
논의에서 쉽게 찾아볼 수 있는 상식적 의견이라 해도 좋을 것이다. 그
렇지만 그것은 어쨌든 안이한 해석이다. 칸트에서 독일의 낭만주의로
이어지는 미적인 상상력에 대한 고진의 해석은 취미가 초월론적 주관

의 문제이기에 앞서 공동체의 문
제였다는 점을 빠트리고 있기 때
문이다. 특히 우리는 독일 낭만
주의를 대표하는 미학 철학자인
실러를 절대 무시할 수 없다. 마
르쿠제의 『에로스와 문명』에서
등장하는 심미적인 반자본주의
적 기획의 원천으로서의 실러이
든 아니면 최근 부적 관심을 얻
는 랑시에르의 일련의 저작에서
등장하는 이의의 공동체, 감각의
공동체의 사상가의 원형적인 인
물로서의 실러이든, 어쨌든 실러
는 공동체와 미적인 취향을 결합
하는 사상가로서 초월론적인 자

16. 같은 책, 143쪽.

17. 실러에 대해서는 다음의 글을 참조
하라. 프리드리히 폰 실러, 『미학 편지: 인
간의 미적 교육에 관한 실러의 미학 이론』,
안인희 옮김, 휴먼아트, 2012; 오타베 다네
히사, 「'미적 국가' 혹은 사회의 미적 통합」,
『예술의 조건: 근대 미학의 경계』, 신나경
옮김, 돌베개, 2012.

18. 내가 여기에서 말하는 계급투쟁이란
노동자계급과 자본가계급이라는 두 개의
인격적 집단 사이의 대립과 갈등이 아니라,
적대적인 분할을 통해서만 자신을 움직여
가는 자본주의의 역사적인 선험과 같은 것
이라 할 수 있다. 이런 발상은 알튀세르와
그를 잇는 발리바르의 마르크스주의 해석
에서 가장 중요한 관념이라 할 수 있다. 루
이 알튀세르, 『마르크스를 위하여』, 고길환·
이화숙 옮김, 백의, 1990; 에티엔 발리바르,
『역사유물론의 전화』, 옮김, 민맥, 1993.

[플래시백의 1990년대:

기와는 가장 거리가 먼 인물로서 환기된다.[17]

고진은 하루키의 주체를 취미의 세계에 몰두하고 독단과 편견에 따라 동요하며 자신을 변별화할 수 있는 유일한 기준이 습속의 코드로서의 유행이라는, 무한히 차용하는 규범 아닌 규범만을 지닌 주체로 간주한다. 물론 이는 맞는 말이다. 그렇지만 그러한 주체는 어떻게 출현하는 것일까. 초월론적 자기란 어떤 역사적인 정황을 배경으로 출현하는 것일까. 그러나 그것을 굳이 고진에게 물어볼 필요는 없을 것이다. 고진은 손쉽게 자본주의의 역사적 단계의 전환과 미적 담론과 형식의 변화를 대응시킨다. 그러한 일대일 대응 관계는 매우 매끈하고 또 정합적으로 보이지만, 그것의 역사적인 원인을 헤아리는 대목에 이르러서는 간단히 자본주의의 기술적·생산적 변화와 자본의 주도적 분파(상업, 금융, 산업 자본 등)의 헤게모니적 지위 등에 의지하여 간단히 처리한다. 즉 그는 의외로 평범한 사회학적 환원 논리에 빠져 있다. 그가 그러한 환원의 논리에 빠진 것은 이러한 역사적 변형의 과정을 조직하는 '원인'에 대한 인식이 제거되어 있기 때문이다. 이를 간단히 말하자면 모순이나 적대라고 할 수 있을 것이다. 혹은 전통적인 마르크스주의의 용어를 빌자면 계급투쟁이라 할 수 있을 것이다.[18]

취향은 감각적 통일성을 조직함으로써 초월론적 주관을 개별화한다고 볼 수 있다. 세상이란 존재하지 않고 오직 그것을 바라보는 나만이 존재한다고 보는 주체는 있을 수 없다. 세계를 갖지 않는 주체를 상상할 수야 있겠지만 그런 주체가 실재한다는 것은 어려운 일이다. 만약 그런 주체가 있을 수 있다면 그는 정신병리적인 주체일 것이다. 그런 점에서 초월론적 주관이라는 사변적인 관념이 그려낸 주체는 현실 세계에서는 존재할 수 없다. 어떤 주체든 타인과의 교감이나 소통을 위해 암묵적으로든 아니면 명시적으로든 어떤 공동의 세계에 살아간다는 것을 전제함으로써 자신을 특정한 한 사람으로 개별화할 수 있기 때문이다. 사실 고진이 말하는 초월론적 주관도 상호주관적 주체

반기억의 역사와 이미지]

의 또 다른 이름이라 할 수 있다. 그렇지만 상호주관적이란 말은 이미 성립된 주체들을 전제하는 것이 아니라 상관하는 주체를 형성하는 과정을 가리킨다. 그렇기 때문에 어떤 철학자들은 이미 주어진 주체들 사이의 관계들을 전제하는 상호주관성이라는 개념을 거부하면서(그것은 주관주의, 인간주의라고 불리며 비판의 대상이 된다), 관-개인적 TRANS-INDIVIDUAL이라는 표현을 선호하기도 한다. 그러나 사정이 어떻든 주체화의 과정은 개별화의 과정이면서 동시에 공동체화의 과정이기도 한 것임은 분명하다. 이러한 변증법을 무시한 채 초월론적 주관만을 바라보는 것은 공동체 없는 공동체라는 역설적인 형식을 통해 움직이는 신자유주의적 자본주의 세계의 풍경을 방기하게 될 뿐이다. 랑시에르의 표현을 빌자면 "동일한 의미 아래 사물들이나 실천들을 한데 묶는 가시성과 인식가능성의 틀이며, 이를 통해 특정한 공동체적 감각이 만들어진다. 감각의 공동체는 실천들, 가시성의 형태들, 인식가능성의 유형들을 한데 결합시키는 특정한 시공간으로부터 떨어져 나오는 것"이다.[19] 그렇다면 감각의 공동체는 취미의 동일성에 의해 묶인 공통 세계인 것이 아니라, 공동체를 그것의 가능성과 불가능성을 사유하는 쟁점으로 사유할 수 있을 것인가라는 물음이라고 할 수 있다.

실은 〈응답하라〉 시리즈에서 표상되는 1990년대는 그 어느 때보다 풍요로운 감각의 공동체이다. 각각의 인물은 바로 그 공동체를 구성하는 감각적 공동성의 소재라고 할 수많은 디테일을 통해 각자를 개별화한다. 단적으로 말하자면 그 노래를 함께 들었던 우리, 그 운동경기를 함께 보았던 우리, 그 옷가지를 함께 입었던 우리, 한마디로 요약하자면 유사한 취미를 가졌던 우리인 것이다. 그 '우리'는 초월론적 주관이라는 주체의 외양을 취하고 있지만 실은 초월할 것이 아무것도 없는 주체라 해도 과언이 아닐 것

19. Jacques Rancière, "Contemporary Art and the Politics of Aesthetics," Beth Hinderliter et. al. eds., *Communities of Sense: Rethinking Aesthetics and Politics*(Durham; Duke University Press, 2009a), p. 31.

[플래시백의 1990년대

이다. 혹은 들뢰즈 식의 어법을 패러디한다면 우리는 무한히 많은 n개의 주체라는 외양 아래에서 1/n의 주체라는 모습으로 살아가고 있는지도 모를 일이다. 그렇다면 이러한 주체는 어떻게 성립하는 것일까. 이는 적대 혹은 모순과 공동체 사이의 관계를 사유할 때에만 설명될 수 있을 것이다. 그리고 이런 점에서 가까이 있었던 1980년대라는 시대를, 적대적 세계가 정치적 분쟁의 형태로 상징화되었던 시대를 어떻게 사유할 것인가 하는 문제가 관건이라는 점을 떠올리지 않을 수 없다.

결론부터 말하자면 우리는 앞서 언급했던 2000년대의 특출한 한국영화의 대표작들이 그런 과제를 떠맡았다고 말할 수 있다. 이 영화들은 1990년대 이후의 시점 속에서 1980년대를 재현한다. 그렇지만 이때의 1990년대 이후는 1980년대와 단절한 시대가 아니다. 앞에서 말했듯이 1980년대야말로 감각적인 것을 통해 사회를 경험하고자 하는 시도가 폭발했던 시대이다. 그런 점에서 1990년대를 감각이 주도하게 된 시대의 기원으로 보는 것은 착각이다. 그러므로 1990년대를 취미 혹은 감각의 신기원을 열었던 시대라고 생각하는 것은 오직 1980년대를 어떻게든 사상捨象하거나, 아니면 1990년대 이후의 감성에 따라 재현되기를 부정하는 그 시대를 특정한 이미지로 고사枯死시킴으로써만 가능하다.

이는 봉준호나 이창동 같은 지성적 감독이 집요하게 대결하려 했던 문제일지 모른다. 혹은 강우석 같은 감독이 ‹투캅스›(1993)에서부터 ‹이끼›(2010)에 이르는 일련의 액션영화 혹은 조폭영화라는 토착적 장르영화에서 건망증에 걸린 것처럼 그 시대의 세부를 생략한 채 1980년대를 포퓰리즘적인 갈등의 세계로 재현하려 했던 것의 요점일지도 모른다. 강우석 감독과 그를 뒤잇는 일련의 액션영화 감독들은 포퓰리즘적인 미학을 통해 중간계급 지식인 출신의 영화학교 출신 감독들이 1980년대의 적대적인 갈등을 심미적으로 굴절시키는 것으로부터 스스로를 구분 짓는다. 이들 감독들은 1980년대를 풍속화시키기

[기억의 역사와 이미지]

는커녕 보편적인 대립으로서의 우리 같은 없는 자들과 교활하고 속물스러우며 기생적인 그들이라는 포퓰리즘적인 대립의 프리즘을 통해 재현한다. 포퓰리즘적인 대립의 프리즘은 1990년대 이후에도 영원히 지속되는 규칙이다. 세상은 가진 것 없는 우리와 사악하고 기생적인 그들 사이의 드라마이다. 그런 의미에서 특별한 정치적 저항과 기억을 가진 연대로서 1980년대는, 그들에게 아무런 문제가 되지 않는다. 그들에게 세상이란 원래 그런 것이고 그러므로 역사적 시간은 영화의 공간에서 유예된다.

그러므로 역사적 시간의 투쟁에서 최종 성적표는 이렇게 보고한다. 1990년대의 승리. 그렇지만 그것은 1990년대라는 나름의 특수한 역사적 내용을 가진 시대의 승리가 아니다. 그것은 1980년대라는 시대, 즉 세대라기보다는 대학생, 노동자, 농민으로 이뤄진 '민중'이라는 이름의 보편적인 주체가 감각적 공동체를 분열시키며 어떤 실체화될 수 있는 감각적 보편성, 취미의 일반성을 거부했던 시대가 실패했음을 수긍하고 그것을 만회하려는 반동적 몸짓일 뿐이다. 그리고 이제 그것은 하나의 양식으로 일반화된다. ‹응답하라›가 재현하는 따뜻하고 아름다운 1990년대를 그 시대의 풍경이라 볼 수 없는 것도 그 때문이다. 그것은 단지 1980년대의 음화일 뿐이다. 1990년대는 바로 감성을 발견한 1980년대가, 정치적인 것으로서의 감각적인 것을 발견하였던 시대가 질식당한 후 감각적인 것을 역사적 경험으로부터 고립시킨 채 미적 경험을 자기반영적인 취미의 세계로 마비시킨 시대일 뿐이다.

한기억의 역사와 이미지]

보론 1:
차이와 반복 –
한국의 1990년대 미술

그 포럼 A와 이 포럼 *A*, 그리고 90년대의 한국미술[1]

[1]

새 포럼 A는 경계성 성격장애를 호소한다. 진단이 필요하다. 치료가 가능하다면 말이다. 기억상실과 기억포화의 시대 속에서 우리는 방황하고 있다. 포럼 A는 그 방황의 어느 자락에서 더욱 깊은 방황의 고통을 앓는 듯 보인다. 그들은 옛 포럼 A의 이름을 승계하자는 선택 앞에서 신경증적인 태도를 보인다. 그렇지만 그들이 계속하기로 한 그것, 포럼 A라는 이름을 자신의 이름으로 채택하게 되었을 때의 혼란을 토로하는 이야기를 듣자면 먼저 이런 의문이 떠오른다. 그들이 유산상속자임을 머뭇대는 포럼 A는 과연 어떤 유산을 남겼는가. 이에 대해 새 포럼 A는 그것은 별개의 문제라고 말한다. 안소현은 "옛 포럼 A의 중요한 글들을 읽고 토론을 했지만 그 의의를 정리하고 역사화하는 일은 별도의 비평사적 연구를 통해 진행할 일이라는 판단"에 이르렀다고 말한다.[2] 그것이 나를 놀라게 한다. 유산상속을 위해선 먼저 상속될 유산의 가치를 저울질해야 한다. 땡전 한 푼 남기지 않고 파산한 자에게서 상속받을 유산 같은 건 없다. '어마무시'한 유산을 남겼다면 유산상속 싸움이 불가피하다. 누가 그 유산을 챙길 것인가 분쟁이 일어날 수도 있다. 그런데 새 포럼 A는 유산이 무엇인지 알고 싶지 않다고 말한다. 이는 무슨 말로 새겨야 옳을까. 새 포럼 A가 옛 포럼 A로부터 상속, 계승할 것이 무엇인지 모르며, 심지어 알고 싶지 않다면 그러한 명명을 브랜딩BRANDING처럼 다루면 될 일이 아닐까. 가볍게, 실용적으로, 마

1. 이 글은 2017년 서울시립미술관이 SeMA평론상을 수여하면서 마련된 비평집담회에 초대되어 1990년대 이후 급진적 미술비평을 이끈 포럼 A의 이름을 따 새로 창간된 같은 이름의 '포럼 A'에 관한 토론을 정리하고 발전시킨 글이다. 이 글은 비평집담회의 결과를 담은 책에 투고한 글을 보다 확대한 것이다.

2. 안소현, 「새 포럼 A의 이상심리」, 『2017 SeMA-하나 평론상/한국 현대미술비평 집담회』, 서울시립미술관, 2017, 159쪽.

차이와 반복 – 한국의 1990년대 미술]

케터의 전술처럼 이름을 사용하면 될 일이다. 백두산에서 길은 물이라 백산수라 부르고 제주 한라산에서 길은 물이라서 삼다수라고 부른다 한들, 우리가 그 물의 연원과 정체성을 두고 눈곱만큼이라도 관심을 기울이던가. 그런데도 자기 지명指名을 통해 자신의 상속의 고통을 하소연하는 것, 자신을 호명하는 방식에 주의를 기울임으로써 그들은 새 포럼 A의 비평 실천에 도사린 어떤 위험과 불안을 토로하고자 했을 것이다. 나는 그것을 '90년대 문제'라고 부르고자 한다.

[2]

옛 포럼 A는 1990년대적이다. 이는 그들의 주요한 활동시기가 1990년대였다는 점에서도 1990년대적이지만, 또한 미술사적인 관점에서 보았을 때의 의미로도 1990년대적이다. 미술사적인 의미에서의 1990년대란 시대 아닌 시대, 즉 1990이라는 숫자를 통해 연대기적으로 표지함으로써만 가까스로 그때의 시간적 경험을 가리킬 수 있다는 뜻에서 '시대 없는 시간(적 범위)'이라고 할 수 있다. 시대란 '역사화된 시간'을 가리킨다고 말할 수 있다. 거칠고 도식적으로 들리겠지만 그리고 이런 역사적 시기 구분을 지지하는 이들을 찾기 어렵겠지만 — 물론 나는 역사적 총체화가 비평을 가능케 하는 절대적 조건이라고 생각한다 — 굳이 한때 유행했던 미술사에서의 '시대'에 빗대어 말하자면, 산업자본주의 시대의 리얼리즘, 제국주의 시대의 모더니즘, 후기자본주의 시대의 포스트모더니즘 같은 것이 역사적 시대와 예술적 실천의 시대 사이의 관계를 총체화하는 표현이라 할 수 있을 것이다. 모더니즘 대 민중미술의 대립(만약 그러한 대립OPPOSITION이 미술 바깥에서 진행되고 있던 사회적 대립이 미술적 실천 내의 대립으로 전치된 것으로 볼 수 있다면)으로 재현되면서 정점에 이르렀던 미술사적인 시대구분PERIO-DIZATION은 바로 그러한 시대구분을 유지했다. 그리고 역사와 사회, 미술을 연관시킴으로써 자율적인 작품을 신성화하는 형식주의적 모더

니즘의 한계에서 벗어날 수 있었던 비평적 의식 역시, 1990년대에 이르면서 좌초한다. 다시 말해 미술적 실천을 역사화할 수 있던 마지막 시기PERIOD였던 80년대 전후가 종료되면서 1990년대는 도래했다. 그렇기에 1990년대란 역사적 기억상실증을 가리킨다. 그리고 1990년대는 누군가에겐 종말이지만 누군가에겐 새로운 시작으로 서사화된다.

[3]

한국의 동시대 미술을 헤아리는 어느 집단 저작에서는 1990년대를 한국 '동시대 미술'의 시작으로 꼽는다. 한국현대미술포럼이 기획한 『한국 동시대 미술: 1990년 이후』는 노골적으로 1990년대를 동시대 미술에 편입시킨다. 이를테면 그 글에서는 이런 서술이 등장한다. "최근의 미술이 보여주는 성향 중 상당 부분이 이미 1990년대에 시작되었다는 점을 근거로, 이 책에서는 동시대 미술의 시간적 폭을 넓혀 1990년대까지 포괄하고자 한다. 이 시대가 이른바 다원주의(pluralism)시대로 일컬어지듯이 이 시기의 미술은 매우 다양한 양상으로" 드러난다고 말하면서 말이다."[3] 이는 1990년대라는 모호한 비-시대적 시간을 과감하게 동시대란 시간에 등재함으로써 골치 아픈 문제를 처음부터 선제적으로 제거한다. 그런 점에서 그러한 접근에 인접한 듯싶으면서도 1990년대의 한국 미술을 특유의 시간대로서 서사화하려는 시도가 문혜진의 작업이라 할 수 있다.[4] 그렇지만 그것은 1990년대 미술을 역사화한다기보다는 1990년대의 어떤 기우뚱하고 예외적인 듯 보이는 징후들을 '이상화'한다. 여기에서 말

3. 윤난지, 「1990년 이후, 한국의 미술」, 윤난지 외, 현대미술포럼 기획, 『한국 동시대 미술: 1990년 이후』, 사회평론, 2017, 9~10쪽.

4. 그는 1990년대의 미술을 동시대 미술의 기원이라고 말한다. 그러나 1990년대와 동시대란 말은 화해할 수 없는 표현이다. 동시대 미술은 모든 역사적 시기를 동시대라는 시간으로 동질화하기 때문이다. 문혜진, 『90년대 한국 미술과 포스트모더니즘: 동시대 미술의 기원을 찾아서』, 현실문화, 2015.

차이와 반복 – 한국의 1990년대 미술]

하는 이상화란 말 그대로 포스트모더니즘이라는 미학적이고 정치적인 이념을 수용, 실천, 변용하는 과정으로서 1990년대 미술을 본다는 뜻이다. 즉 그것은 (제아무리 번역과 변용, 잡종화를 강조한다 하더라도) 미학적·정치적 이상을 통해 종합될 수 있는 것처럼 다양한 90년대 미술의 사례들(전시, 비평, 제도 등)을 훑는다. 그런 점에서『90년대 한국 미술과 포스트모더니즘』은 역사화와는 거리가 멀다. 나아가 그것은 평범한 경험적인 사회학적 분석에서 크게 벗어나지 못한다. 그는 대단한 꼼꼼함과 광범한 자료 수집을 통해 1990년대 한국미술을 둘러싼 작업과 그에 대한 자기반영적 담론들을 아카이빙하지만, 여기에서 1990년대라는 역사적 시간은 다양한 정치적, 사회적, 문화적 변화의 사실들이 집적된 사회학적 사실들로 환원된다. 문화번역이란 것이 지구화 이후의 역사적 조건에서의 문화 생산/소비의 정치를 '번역'의 공정을 통해 밝혀내는 것이라고 치자. 그렇다면 번역은 임의로 가져다 쓸 수 있는 분석의 도구가 아니다. 그것은 이미 그러한 분석을 요구하는 역사적 조건을 내부에 포함시킨다. 단적으로 말하자면 지구화라는 자본주의의 특수한 과정의 일부가 문화번역일 것이다. 그렇다면 분석 대상 역시 분석의 외부에 자립하여 놓인 것이 아니라 (해체주의적 어법을 빌자면) 이미 구성적인 외부로서 자리한다. 그리고 그렇게 보자면 문화번역이란 이미 가치를 상실한다. 문화번역이란 국민국가의 경계가 선명하고 국민-문화라는 상상적이고 자율적인 실체가 있을 때만 가능한 과정이기 때문이다. 문화번역이란 지구화가 본격화될 때 더 이상 불가능한 것이 되지 않을 수 없다. 따라서 한국의 포스트모더니즘과 서구의 포스트모더니즘 사이의 문화번역이란 사고는 포스트모더니즘 이전以前적이다. 그렇지만 이러한 근본적인 제한과는 상관없이, 그는 1990년대가 1990년대를 예외적인 시간으로 설정하면서 한국현대미술포럼처럼 섣불리 '컨템퍼러리'로 소급하여 처리하는 데 망설인다.

[보론 1:

경험주의적인 사회학적 분석이 1990년대 한국미술을 분석하는 논리로 작용하는 본보기와 같은 사례는 1990년대 미술을 자율적인 전시 대상인 것처럼 만들어낸 서울시립미술관에서의 전시일 것이다. 이 전시를 담당한 큐레이터인 여경환의 글을 읽는 이는 짐짓 당황했을 것이다.[5] 그는 1990년대 한국미술의 양상을 이해할 수 있는 조건을 일곱 가지로(실은 그가 셈하기를 잊은 한 가지를 추가하면 여덟 가지로) 꼽지만, 그것은 연관과 매개 없이 열거된 외적인 사회적 배경들을 묘사하는 것에 불과하다. 신세대 소비문화의 등장, 컬러텔레비전과 휴대전화 등을 비롯한 통신매체 수용에서의 변화, 해외여행자유화와 비엔날레의 붐, 새로운 전시제도의 발흥 등은 모두 그저 외재적이고 경험적인 사실들이다. 그런 사회학적 사실들이 어떤 효과를 미쳤을 것이라고 추정하는 것을 두고 분석이라 말하기는 어렵다.[6] 분석은 그것이 어떻게 연관되고 매개되어 미술에서의 경험과 지각, 표현 형식, 제도적 실천들로 나타나는지 추적하고 드러내는 것이다. 즉 무관해 보이는 듯한 경험적 사실들의 연관과 매개를 밝혀내는 것이다. 그렇지 못한다면 그것은 외적 배경에 비추어 멀뚱하게 대조하는, 즉 역사적 시간 바깥에 문화나 예술을 세워놓을 뿐이다. 이때 역사는 사회적 배경으로 전락하고, 1990년대는 아무런 역사적 시간성을 품지 못한 연대기적인 시간으로 전락한다. 그리고 원인은 배경으로 전락하고 역사적인 규정은 외적 조건에 대

5. 여경환, 「X에서 X로: 1990년대 한국 미술과의 접속」, 여경환 외, 『X: 1990년대 한국미술』, 현실문화, 2017. 물론 이는 문혜진의 글에서도 예외가 아니다. 그는 1990년대라는 역사적 시간과 그가 세심하게 다루는 포스트모더니즘 현상 사이에서 전자를 간략히 다국적자본주의 유입, 소비자본주의 대두, 문화다원주의 시대의 도래 등으로 언급하고 만다. 문혜진, 앞의 책.

6. 전시 역시 경험적인 사회학적 사실들에 대응하는 '키치' '언더그라운드' '테크놀로지' '대중문화' '세계화'라는 '다섯 개의 키워드'(키워드? 내가 너무 헤겔주의적이어서 그런가. 나는 개념이란 낱말이 들어설 자리에 키워드란 말이 놓인 것을 보고 다시 놀란다)를 늘어놓는다.

차이와 반복 – 한국의 1990년대 미술]

한 묘사에 그친다. 그것은 역사적 인과론이 없는 사회학적 묘사로 치닫고 만다. 그러나 예술과 사회, 역사의 관계는 전경과 배경의 관계가 아니다. 그때 비평은 분석에서 좌초한 비평 이전의 저널리즘적인 묘사 근처에서 배회하게 된다. 특정한 예술적 실천과 작품을 분석한다는 것은, 적어도 형식주의적 분석(역사적 규정을 배제한 채 작품이나 미美같은 물화된 개념에 의존한 분석)이나 미학주의적 비평(미적 가치를 절대화하고 그것의 함량에 따라 고립된 작품을 비평하는 것)을 피한다면, 역사학한다는 것이다. 즉 비평은 역사적 분석이다. 그리고 역사화한다는 것은 '시대'의 역사적인 규정DETERMINATION을 밝히는 것이다.[7]

[5]

그런데 1990년대는 역사적 의식이 스러지는 시간대였다. 장차 그 자리를 채우게 될 것이 경험으로서의 기억, 무한한 현재로서의 동시대성이라는 시간이다. 어떤 이의 표현을 빌자면 시간성의 종말이라고 부를 수 있을, 즉 현재라는 시간만이 남고 과거는 현재에 의해 소환된 기억으로 환원되고, 과거사라는 이름으로 축소된 시간조차 트라우마, 충격, 강박 같은 고립된 개인 혹은 특수한 정체성으로 묶인 집단의 주관적 경험을 통해 점멸하면서 환기된다. 이러한 기억상실은 물론 포화된 기억, 그리고 신종 문화산업의 일종으로 부상한 기억산업MEMORY BUSI-NESS을 통해 생산, 소비되는 현상과 짝을 이룬다. 기억은 역사를 밀어내며 현재를 시간의 전부이자 전체로 끌어올리는 중이다. 달리 말하자면 1990년대는 역사화를 둘러싼 의식이 어려움에 봉착한 시기라 할 수 있다. 한쪽에서는 장황하게 당시의 사회적 조건이 어떻게 그 시대의 문화예술 현상을 결과했는지 낱낱이 셈한다. 경험적 사실

7. 신고전주의, 낭만주의, 모더니즘, 역사적 아방가르드, 네오아방가르드, 하물며 포스트모더니즘에 이르기까지 모든 비평적 개념들은 예술적 실천을 역사화하는 개념들이다. 그것은 역사적 시간과 예술적 실천 사이의 관계를 헤아리고자 분투하는 몸짓을 시사한다.

들로부터 특정한 예술적 실천이 귀결되었음을 분석하지 못하는 곤란은 세대적 감수성, 매체/기술의 변화에 따른 지각형태의 변화 등과 같은 유사 사회심리학이나 매체론을 통해 보완된다. 그도 아니면 1990년대라는 기표記標가 연상시키는, 한국사회에서의 일종의 저항하기 어려운 자생적인 게슈탈트(이를테면 거의 직관적인 "맞아, 그때는 그랬지!"와 같은 결코 무매개적이라 할 수 없는 매개된, 그러나 직접적인 듯 간주되는 상상)를 통해 근근이 분석의 곤란을 벌충한다. 결국 1990년대의 한국미술은 종합할 수 없는 사실들의 세계로 남아 있다. 그렇다면 1990년대를 어떻게 역사화할 것인가 하는 문제에 따른 곤란은 옛 포럼 A를 역사화하는 데 따르는 어려움과 잇닿아 있다. 이는 옛 포럼 A(또한 '미술비평연구회', 그리고 그에 참여했거나 연루되었던 작가, 비평가들을 모두 망라하여)에 대해서도 동일하게 말할 수 있을 것이다. 1990년대가 역사/기억 사이의 분기를 보여주는, 즉 역사화가 불가능한 어떤 시점에 놓여 있다면 포럼 A 역시 예외적인 자리를 차지할 수 없기 때문이다. 반면에 예외적인 위치에 놓을 수 있다면, 즉 포스트모더니즘 대 포스트민중미술이라는 역사적 대립을 '포스트'란 접두어 속에 부정적으로 보존하면서 1990년대의 미술 내부에서의 변화를 역사화할 수 있는 담론을 생산하려 했다고 대담하게 가정해 볼 수도 있다.

[6]

그러나 옛 포럼 A가 과연 동시대 미술이란 이름으로 범람하게 될 역사 이후의 미술, (미술사적) 비평 이후에 모습을 드러낼 창작과 비평의 예후를 포착하고 인지적 지도를 그려내는 데 성공했다고 말하기란 곤란하다. 그것은 포럼 A가 부족했다거나 착오에 빠졌다고 말하려는 것이 아니다. 민중미술이 근거하고 있던 미술적 실천이 역사적 비평에 의존하고 있었다면, 1990년대라는 시간대는 그러한 역사적인 비평을 좌초시키는 변동의 시간대였고 포럼 A가 결을 거슬러 그러한 역사적인

차이와 반복 – 한국의 1990년대 미술]

시점을 획득하기에는 힘에 부칠 수밖에 없었다고 말하는 것이다. 포스트 역사 혹은 탈-역사라는 시간적 의식과 경험의 자장에서 포럼 A가 손쉽게 벗어날 수 있었다고 말하는 것은 잘못일 수밖에 없기 때문이다. 그 점에서 흥미로운 것이 옛 포럼 A가 역사적, 사회적 비판을 대신해 혹은 이런 표현이 지나치다면 역사적, 사회적 비판의 수정된 버전으로 제출한 프로그램이라 할 수 있다. 「미술운동의 4세대를 위한 노트」라는 글에서 포럼 A를 이끌었던 박찬경은 이렇게 언급한다. "이를테면 아래와 같은 프로그램이 가능하다. 9-1. 새로운 주제의식: 역사적, 사건적, 인물중심적, 선언적, 서정적, 기념비적, 작가중심석, 일방직 주제의식 → 현재적, 일상적, 상황중심적, 구체적, 서사적, 관객중심적, 쌍방적 주제로의 이행."[8] 그리고 우리는 지금 자신 있게 말할 수 있다. 그 프로그램은 완전히 성공적으로 실현되었고 동시대 미술이라는 미술 실천의 주류가 되었다고 말이다. 현재적? 시간을 공간화하며 지금 여기에서의 경험을 촉구하는 설치와 퍼포먼스는 오늘날의 주된 형식이 되었지 않는가. 일상적? 정체성을 다루는 것은 기본이요, 일상생활에서 비롯되는 경험치들은 전시 장소를 가득 채운 지 오래이다. 서사적? 신화, 전설에서 시작해 증언, 고백, 르포르타주에 이르기까지 동시대 미술의 전시장 어디에나 넘쳐나는 서사적 충동을 굳이 이야기해야 할까. 관객중심적? 관객참여형 작업은 오늘날 좋은 작업이 되기 위한 윤리적 기준으로 군림하고 있다. 심지어 우리는 이러한 미술의 윤리적 전환을 근심할 지경에 이르렀다. 쌍방적? 관계미학에서 사회참여예술, 공동체예술, 대화예술, 참여예술 등으로 이어지는 지루한 비평 아닌 비평 담론은 차치하더라도 전시 제도 자체가 스스로를 플랫폼이라고 지칭하며 너스레를 떨고 있지 않는가.[9] 그러나 위에 언급한 새롭고 다양한 주제의식들 가운

8. 박찬경, 「미술운동의 4세대를 위한 노트」, 『민중미술 15년』, 최열·최태만 엮음, 삶과꿈, 1994, 211쪽. 인용한 글에서 숫자 9-1은 테제 형태로 작성된 글의 형식을 가리킨다. 즉 9-1은 9번째 테제의 첫 번째 항을 말한다.

[보론 1:

데 다른 주제의식들의 효과를 좌우하는 규정적인 항목이 있음을 눈여겨볼 필요가 있다. 그것이 바로 '역사'에서 '현재'로의 전환이다. 그러한 전환은 작가나 비평가의 의식과 의도를 통해 생산되고 촉진될 수 있는 것이 아니다. 역사에서 기억으로의 전환, 역사적 과거에서 현재적 과거로의 전환, 미래의 소멸 등은 주관적인 의식의 변덕이 아니라 무엇보다 시간을 둘러싼 경험과 의식을 구성하는 객관적 현실에서의 변화에서 비롯된다. 그것이 신자유주의적 자본주의 단계로의 전환일 것이다. 그리고 무엇보다 급진적인 반자본주의적 정치의 쇠퇴일 것이다.

[7]

「미술운동의 4세대를 위한 노트」에서 박찬경은 이렇게 말한 바 있다. "아방가르드란, 극우적인 파괴성이 아니면 간접적인 것이건 아니건 진보적 사회운동의 영향 아래 있을 수밖에 없었다. 그러므로 우리 사회에서 미학적 아방가르드와 정치적 아방가르드는 그 출생에 있어 거의 구분할 수 없으며 민중미술의 진정한 힘, 이어가야할 핵심적 테제는 여기에 있다."[10] 그리고 지금, 거의 10년 주기로 포럼 A의 최초의 문제의식을 복기하며 그에 대한 고쳐 쓰기를 시도하는 글에서, 박찬경은 2015년에 추가한 어느 대목에서 이렇게 말한다. "미술운동이 없는 미술은 어떻게 미술일까."[11] 그는 여전히 운동으로서의 미술, 정치적인 행위로서의 미술에 관하여 상기한다. 여기에서 그가 말하는 미술운동은 물론 앞서의 미학적 아방가르드의 다른 이름일 것이다. 그러나 그 물음은 앞에서 제기했던 '핵심적 테제'를 잇는다. 정치적 아방가르드 없는 미학적 아방

9. 그리고 이 첫 번째 항을 뒤잇는 다른 항들 즉 "새로운 조형의식, 새로운 방법, 표현 방법의 확대, 전시행정, 홍보전략, 부대행사에서의 변화" 등은 첫 번째 항 못지않게 모두 실현되었다. 단 그런 것들을 통해 이룩하고자 했던 하나의 목표인 미술운동을 빼고 말이다.

10. 박찬경, 앞의 글, 209쪽.

11. 박찬경, 「포럼 A'와 이후」, 『2015 SeMA-하나 평론상/한국 현대미술비평 집담회』, 서울시립미술관, 2015, 170쪽.

차이와 반복 – 한국의 1990년대 미술]

가르드는 불가능하다는 것이다. 정치적 아방가르드란 결국 총체화된 시간적 구조로서의 역사적 사회에 대한 비판과 부정이다. 그렇다면 시간, 역사, 의식에 의해 매개되지 않은 미술운동은 역사적 실천으로서의 정치와 만날 방법이 없다. 그럼에도 정치운동 없이 미술운동이 여전히 가능할 것이라고 주장하는 것은 억지가 된다. 그러기 위해 1990년대의 포럼 A는 1990년대적으로 시간, 역사, 의식을 상실하는 과정에 동참했다. 그들은 나쁜 포스트모더니즘이나 모더니즘의 잔당들과 대치하고 싸운다고 했지만, 보다 깊이 반反1990년대적이지 못했다. 외려 그들은 너무나 1990년대적이고자 했고 또 그렇게 되고 말았다.

[8]

그러므로 이제 다시 새 포럼 A로 돌아가 말할 수 있다. 비평집담회에서 안소현이 말했듯이 이제 고작 창간호를 낸 어떤 비평 매체에 대하여 그것의 의의를 따지는 것은 곤혹스러운 일이다. 그러나 새 포럼 A의 실적을 가늠하는 것이 문제가 아니라 새 포럼 A가 미술에 대한 역사적 글쓰기의 다른 이름인 비평을 할 수 있을까라는 것으로 질문을 고쳐 던지면, 문제는 달라진다. 옛 포럼 A는 민중미술이란 역사적인 미술운동의 성취를 부인하지 않으면서 역사적 비평으로서의 미술비평을 고집하였다고 말할 수 있었다. 그러나 그들이 역사적 시대를 읽기 위해 집어든 광학장치는 줌인만이 되는 이상한 것이었다. 그것은 현재를 역사적인 시간(과거-미래)과 연결하기 위한 거리를 확보할 수 없었다. 개별적인 것과 보편적인 것 사이의 관계를 조준하고 측량하는 보폭을 내딛지 못했다. 여기라는 장소, 현재라는 시간, 경험이라는 주관적 현상과 체험이라는 신체, 감각에 너무 정신을 팔았다. 어질한 소비자본주의의 도착과 범람, 황홀한 대중문화와 시각문화의 급류에 대응하기 위해 꺼내든 일상성 비판은 현재, 경험, 구체 등의 개념에 의존했다. 그렇지만 그 개념들의 이론적 정치에 대해 너무나 무지했거나 좋게 말해도

안이했다. 그러한 개념은 누구나 가져다 쓸 수 있는 중립적인 분석의 도구가 아니라 이미 현상학적이거나 존재론적인 사변철학, 실용주의 등에 깊이 침윤되었다. 그런 점에서 이러한 개념들은 이미 특정한 경향의 이론적 실천과 정치를 전제한다. 동시대 미술을 지배하는 개념, 이론, 서술, 수사학 들은 하이데거의 현존재(거기-있음DA-SEIN)이든, 퐁티의 육화된(구체적인) 인식이든, 제임스의 체험으로서의 예술이든 이미어떤 이론에 의해 매개되어 있다. 그러나 자생적인 미술 언어를 찾느라그들은 진정으로 지배적인 미학적 이데올로기에 빠져들었다. 여기서우리는 자생적 의식과 언어가 투명하고 순수하고 본래적인 것이 아니라 얼마나 이데올로기적인 것인지 다시 한 번 깨달을 수 있다.

[9]

민중미술은 내용에만 치중했지 형식을 소홀히 했다든가 하는 식으로얼버무리는 비평은 1990년대라는 시간을 역사화할 수 없음을 보여준다. 1990년대에 등장한 새로운 미술 실천의 형식이 왜 역사적으로 규정된 것인지, 설치와 다양한 매체라는 새로운 형식이 왜 그러한 역사적 규정에 따라 매개된 형식이었는지 규명하지 못할 때, 이미 그것은그러한 형식이 곧 내용일 수밖에 없음을 밝히는 데 실패하고 있음을증명한다.[12] 내용이 형식으로부터 자율화되고 또 거꾸로 형식이 내용으로부터 자율화될 때, 이는 형식이 매개된 내용이고 내용은 곧 형식을 통해서만 온전히 발화될 수 있다는 것을 밝히지 못함을 고백하는 것이다. 나로서는 내용과 형식의 매개를 가리키는 이름이 역사적인 비판(비평)이라고 생각하기 때문이다. 그런 점에서 나는 아도르노의 마르크스주의적인 예술 비

12. 이런 점에서 지배적인 매체형식의 변화가 어떻게 변화된 내용, 즉 역사적으로 매개된 경험과 대상의 관계에 다름 아닌지를 보여주는 피터 오스본의 분석을 참조해볼 수 있을 것이다. Peter Osborne, "The postconceptual condition: Or, the cultural logic of high capitalism today," *Radical Philosophy*, Vol. 184, 2014.

차이와 반복 – 한국의 1990년대 미술]

평을 온전히 고수하고자 한다. 나는 이를테면 아도르노가 『미학이론』에서 말하는 주장을 역사적 비평, 지금은 시들해지거나 죽은 개처럼 취급당하는 '미술사적 비평'의 정수로서 지지한다(다시 말하지만 미술사라고 말할 때, 그것은 미술이라는 자율적 대상의 역사가 아니라 예술적 실천과 다른 사회적 실천과의 연관을 읽어냄으로써 자신을 역사화하는 분석과 비평을 가리킨다). "사회 속의 예술의 내재성이 아니라 작품 속의 사회 속의 내재성이 사회에 대한 예술의 본질적 관계이다. 예술의 사회적 사상 내용은 그 개별화의 원칙 외부에서 위치하지 않고 개별화 속에 위치한다. 물론 이 역시 사회적이지만, 그 때문에 예술에 대해서는 그 자체의 사회적 본질이 은폐되어 있고, 해석을 통해서만 파악될 수 있다."[13] 나는 그것이 비평의 원리여야 한다고 확신한다.

[10]

예술 작품은 **창문 없는 단자**(FENSTERLOSE MONADEN)로서 그처럼 작품 자체가 아닌 어떤 것을 상상한다. 이러한 사실은 단지 작품 자체의 역동성을 통해서, 즉 자연과 자연지배의 변증법이라고도 할 수 있는 작품의 내재적인 역사성이 외부 세계의 역사성과 동일한 본질을 가질 뿐 아니라 그것을 모방하지도 않고도 자체로서 그와 유사해진다는 점을 통해서만 파악할 수 있을 것이다. 미학적인 생산력은 유용성 있는 노동의 생산력과 동일하며 자체 내에 그와 동일한 목적론을 지닌다. 또한 미학적 생산력은 미학적 생산관계 속에 파고들어 이에 작용을 가하게 되는데, 이 미학적 생산관계 역시 사회적인 생산관계의 침전물 혹은 복사품이다. 예술이 자율적이면서도 사회적 현상이기도 하다는 이중적 성격은 자율성의 영역에서도 부단히 나타난다.[14]

아도르노의 미학적 사고를 압축하는 이 대목은 악명 높은 스탈린주의적인 역사유물론을 모방한다. 그는 여기에서 미학적 생산력과 미학적 생산관계라는, 스탈린주의적 유물론의 정수로 알려진 생산력과 생산관계의 변증법을 기꺼이 참조한다. 그러나 이 서술에서 가장 놀라운 부분은 그러한 생산력과 생산관계의 도식을 통해서만 미적 자율성과 사회적 규정이라는 것을 밝혀낼 수 있으며 그것이 개별 작품의 역사성을 규정할 수 있다는 놀라운 통찰에 있다. 그는 예술작품을 단자(單子, MONAD)로서 보아야 한다고 강변한다. 아도르노의 역사적인 비평의 알파와 오메가 격의 개념인 단자는 오늘날 더없이 중요하다. 단자란 개념은 예술적 실천 혹은 작품의 역사적 특성을 이해하기 위해 외적인 시대적 배경을 참조하면서 거칠고 유치한 사회학적 비평을 내세우기에 앞서, 개별 작품이라는 고립된 단자 안에서 역사적인 규정을 읽어내야 한다고 주장한다. 그가 사회학적인 비평이나 섣부른 예술의 사회적 '참여'에 대하여 강박적으로 경고하는 것도 그 때문이다(그런 점에서 사회적 참여 예술, 공공예술, 대화예술, 관계예술 등으로 이어지는, 참여를 특권화하는 동시대 미술의 유사類似 비평 혹은 전비평적 비평을 비판하는 데 아도르노가 결정적으로 중요하다고 믿게 되는 것 역시 이 때문이다). 옛 포럼 A의 실패 역시 바로 여기에 있다. 그것은 새로운 미적 형식이 역사적으로 필연적이고 불가피하다는 것을 직관적으로 깨닫고 있었다. 그러나 그러한 형식, 매체, 전시 방식이 왜 역사적으로 규정된 것인지 밝히지 못한 채 사회적 조건의 변화로부터 말미암은 효과로 확인하는 데 머물고 만다. 역사적 규정을 밝히지 못한다면, 어떠한 예술적 실천을 역사화하지 못한다면 그것은 비평이 아니라 시대적인 분위기에 대한 묘사에 머문다. 그것은 전前-비평적인 묘사 이상으로 나아가지 못한 채 어둠 속에서 헤맨다. "예술의 사회적 사상 내용은 그 개별화의 원칙 외부에

13. 테오도르 W. 아도르노, 『미학이론』, 홍승용 옮김, 문학과지성사, 1997, 360쪽.
14. 같은 책, 18쪽. 강조는 인용자.

차이와 반복 – 한국의 1990년대 미술]

서 위치하지 않고 개별화 속에 위치한다"고 아도르노가 말할 때, 그것은 내용과 형식의 변증법을 가리킨다. 내용과 형식은 자연스럽게 일치하지 않는다. 그것이 자연스럽게 보이면 보일수록 비평은 "예술에 대해서는 그 자체의 사회적 본질이 은폐되어 있고, 해석을 통해서만 파악될 수 있다"는 원칙을 좇아야 한다. 여기에서 아도르노가 말하는 해석으로서의 비평은 바로 개별 작품을 통해, 개별 작품에서 작용하는 형식이 곧 내용임을 드러내야 한다는 말이다.

[11]

결국 새 포럼 A의 비평을 복원하고자 하는 시도는 옛 포럼 A의 실패를 반복한다. 그것은 비평적 글쓰기를 역사적 비평으로부터 찾아내지 못하기 때문이다. 다시 말하지만 역사적 비평은 미술사적인 질문과 답변을 끌어들이고 카탈로그식 연대기를 쓰는 것이 아니다. 그것은 매체이든 형식이든 전시형태나 제도이든 비평이든 모두 역사에 의해 매개되고 규정된다는 것을 받아들이는 것이다. 물론 매개나 규정이라는 개념들이 오늘날에도 그렇게 큰 호소력을 품고 있을 것이라고 믿기는 어렵다. 그러나 개념은 시대의 기분을 담아내는 장신구가 아니다. 상품이라는 개념적 규정이 마음에 들지 않는다고 그것을 부인한다면 현실에서 생활하지 않겠다는 것과 같다. 상품, 자본, 이자, 이윤, 가치, 노동 모두 개념이다. 자본주의에서 인간의 무한히 다양하고 구체적인 노동은 추상적 노동이 된다고 말할 때 그것은 개념이 지배하는 세계를 이르는 것이다. 마르크스는 이러한 개념들이 활보하는 세상을 가리키기 위해 물신주의란 용어를 끌어들인다. 개념과 개념에 의해 구성된 질서로서의 체계라는 인식을 호기롭게 거부할 수는 있겠지만, 그것은 개념으로 작동하는 세계의 외부에서나 가능한 일이다. 개념을 강조하는 것은 매개와 규정을 통해 구체적인 현실이 개념화됨을 강조하는 것을 의미한다. 배고픔과 전쟁의 고통과 경험을 구제하고자 한다면 몇 방울의 눈물

과 한 줌의 인도주의를 얻으면 그뿐이지만, 그것의 원인으로서의 자본주의와 제국주의를 넘어서려면 튼튼한 개념과 비판적인 인식이 필요하다. 배고픔이 인간의 보편적 조건이 아니라 실업 때문에 비롯된 배고픔이라면 그것은 이미 역사적으로 매개되고 규정된 것이기 때문이다.

차이와 반복 – 한국의 1990년대 미술]

목격-경험으로서의 다큐멘터리:
자오량의 〈고소〉에 관하여

踏遍靑山, 問計人民
청산을 다니며 인민에게 계책을 묻는다.

계시와도 같은 영화들

얼마 전 중국 독립 다큐멘터리의 역사를 조망하는 또 한 권의 책이 세상에 나왔다. 이 책은 다른 책들과 달리 1990년대 후반 이후 등장한 중국의 사회참여적 독립 다큐멘터리를 다루고 있다. 이 책의 저자인 댄 에드워즈DAN EDWARDS는 서두에서 자신의 책이 세상에 나오게 된 예기치 않은 계기를 술회하고 있다. 그는 홍콩국제영화제의 프레스룸에서 작은 TV 화면으로 자오량(赵亮, ZHAO LIANG)의 다큐멘터리 작품 〈고소(上访, PETITION)〉(2009)를 보았다. 그리고 이 영화를 본 이라면 누구나 뇌리에서 떨치지 못했을 한 고통스러운 장면을 그 역시 마주했던 순간을 전한다. 그가 보았던 장면은 어느 노구의 고소인이 자신을 쫓는 이들을 피해 달아나다 기차에 치여 온몸이 산산조각 난 후의 모습이다. 그의 사체를 수습하기 위해 주변의 고소인들은 철로를 누비고, 철로에 끈적하게 붙어 있는 그의 살점, 머리 조각을 찾아내다 결국 바닥에 뒹굴고 있던 손가락 하나를 주워든다. 그렇게 중국 정부가 소유하는 잡지사에서 몇 년 간 일하던 댄 에드워즈는 자신이 매일 북경의 거리를 오가며 감지했던 불편하고 음산한 느낌의 정체를 설명해주는 한 영화와 마주친 것이다. 개혁과 개방 이후 무서운 기세로 발전하고 있는 중국, 그것도 수도인 북경의 거리를 거닐 때마다 곧잘 맞닥뜨려야 했던 남루한 행색의 겉도는 이들을 볼 때마다 그는 마치 두 개의 세계가 존재하는 듯한 기분을 느끼곤 했다고 한다. 그리고 그는 이렇게 말한다. "〈고소〉는 번영하고 있는 중국의 표면 뒤에 놓인 동시대적 상황의 숨겨진 구석으로 파고들고 있었다. 나의 중국 다큐멘터리 세계에 대한 열광과 몰두는 그 첫 상영을 통해 굳어졌다."[1]

1. Dan Edwards, *Independent Chinese Documentary: Alternative Visions, Alternative Publics*(Edinburgh: Edinburgh University Press, 2015), p. 2.

자신을 에워싼 낯선 세계에 대한 어렴풋한 의구심과 불명료한 정체에 대한 혼란을 순식간에 해결해주는 듯 보이는 어떤

자오량의 〈고소〉에 관하여]

계시적인 다큐멘터리를 만나게 되었다는 그의 고백은 어쩌면 과장일지도 모른다. 더욱이 그것이 낯선 세계에서의 경험을 반성하면서 내뱉는 이방인의 말이라면 그런 의심은 더욱 단단해질 수밖에 없다. 그러나 그 경험이 중국의 다큐멘터리 감독에게서도 되풀이하여 등장한다면 어떨까. 만약 그렇다면 다큐멘터리가 안겨준 충격의 경험은 낯선 세계에서 온 어느 누군가의 영화적 경험으로 축소하기 어렵게 된다. 중국 독립 다큐멘터리(新记录运动, NEW DOCUMENTARY MOVEMENT, XIN JILU YUNDONG)의 역사를 기록하고 비평하는 글들을 읽다보면, 마치 약속이라도 한 듯이 충격의 경험을 회상하는 대목들을 만나게 된다. 이를테면 1993년 야마가타 국제 다큐멘터리 영화제에 초청된 중국 독립 다큐멘터리 감독들이 오가와 신스케小川紳介와 프레드릭 와이즈먼 FREDERICK WISEMAN의 영화를 처음 접했을 때의 충격, 문화대혁명 당시 유일하게 그 역사적 격랑을 기록할 수 있도록 허락받았던 미켈란젤로 안토니오니MICHELANGELO ANTONIONI의 저주받은 작품 ⟨중국(中國, CHUNG KUO, CINA)⟩(1972)을 훗날 다시 보게 되었던 젊은 세대 방송 다큐멘터리 제작자들을 엄습한 충격(그에 더해 중국을 찾아 다큐멘터리를 촬영한 바 있는 요리스 이벤스JORIS IVENS가 중국 방송 관계자들과 가진 워크숍에서 동시녹음과 현장에서의 촬영의 중요성을 가르쳐 주었을 때의 충격), 캐나다의 영화평론가 베레니스 레이노BÉRÉNICE REYNAUD가 독립 다큐멘터리의 대부로 알려진 우웬광(吳文光, WU WENGUANG)의 ⟨유랑북경(流浪北京, BUMMING IN BEIJING: THE LAST DREAMERS)⟩(1990)을 밴쿠버 국제 영화제에서 처음 본 순간 중국의 영화사에서 새로운 시간이 개시되고 있음을 깨달았다는 증언…. 이 모두는 충격 혹은 그에 가까운 경험에 대해 말한다.

충격이란 낱말은 남용되어서는 곤란하다. 그리고 잠시 후 언급하겠지만 다큐멘터리 영화의 어떤 면모를 존재론화하고자 하는 미학적 비평의 충동에 손을 들어주는 구실이 되어서도 안 될 것이다. 그렇다

[목격-경험으로서의 다큐멘터리:

고 그 낱말을 간단한 심리적인 묘사로 깎아내리고 모든 문제가 해결된 것처럼 시치미를 떼는 것 역시 좋은 일은 아닐 것이다. 충격이란 낱말 속에는 그것을 조율하는 낱말인 경험이 도사리고 있기 때문이다. 그리고 충격은 경험과 예술의 관계를 반성하고자 할 때 조우할 수밖에 없는 미학적 개념이다. 특히나 영화의 역사에서 충격과 경험이란 개념은 언제나 한가운데 자리를 차지하여왔다. 크라카우어와 벤야민의 영화비평에서 핵심적인 개념들을 찾으려 한다면 그 개념들의 목록 가운데 가장 윗자리를 차지할 말은 단연코 경험과 충격일 것이다. "경험을 기만당한 사람, 근대인"이라는 그의 사유를 압축하는 어느 묘사에는 경험의 소멸, 위조, 대체 등을 추구하는 데 몰두했던 벤야민의 생각이 단숨에 망라되어 표현된다. 충격과 주목ATTENTION은 영화적 지각을 둘러싼 논의에서 제법 오랜 연원을 갖는다.[2] 벤야민은 「보들레르의 몇 가지 모티프에 관하여」에서 "영화에 이르러서는 충격의 형식을 띤 지각이 일종의 형식적 원리가 되었다. 컨베이어 시스템에서 생산의 리듬을 규정하는 것이 영화에서는 수용 리듬의 근거가 된다"고 말한다. 그것은 영화와 컨베이어 시스템을 통해 작동하는 공장의 노동 사이에 동일한 경험의 모델이 전개되고 있음을 가리키는 것이기도 하지만, 또한 산업화된 도시에서의 삶이 겪어야 하는 경험의 마비 혹은 조정措定에 사로잡힌 관객들을 사로잡기 위해 영화가 지속적으로 충격을 투입하여야 함을 고발하는 것이기도 하였다. 영화가 끊임없이 충격을 보급하

2. 조너선 크레리는 이미 영화의 역사를 경험과 지각이란 관점에서 고고학적으로 분석한 바 있다. Jonathan Crary, *Suspensions of Perception: Attention, Spectacle, and Modern Culture*(Cambridge; MIT Press, 1999). 또 그는 몇 해 전 출간한 저작에서 정보통신혁명과 세계화 이후의 후기자본주의에서의 지각과 경험의 가속화와 파편화를 분석하며 다시 주의와 충격이란 쟁점을 오늘의 시각문화를 이해하려는 시도 속에 끌어들인다. 조너선 크레리, 『24/7 잠의 종말』, 김성호 옮김, 문학동네, 2014. 그의 분석에서 예시되듯이 주의, 충격, 경험은 시각문화는 물론 오늘날 다큐멘터리와 실험영화를 이해하는 데 있어 관건이 되는 쟁점이 아닐 수 없다.

자오량의 〈고소〉에 관하여]

고 쇄신한다는 주장은 더 이상 새삼스럽지 않다. 영화적 지각의 정체성을 밝히려는 시도는 도시에서의 일상생활을 비롯한 다양한 지각양식의 변화, 나아가 자본주의에서 일상적 삶의 현상학 자체를 파헤치는 물음이기도 했다. 벤야민은 「보들레르의 몇 가지 모티프에 관하여」와 「기술복제시대의 예술작품」을 비롯한 여러 글에서 산만함DISTRACTION과 주의집중ATTENTION/ATTENTIVENESS 사이의 관계를, 그 스스로의 표현을 빌자면 '산만함 속의 지각'이라는 것을 통해 기술적 복제 시대의 지각의 현상학을 사유한다.

오늘날 새로운 영상매체의 폭증, 이미지의 생산과 수용을 위한 기술적 수단들의 전환, 영화 소비와 수용의 공간적, 시간적 조건의 변화(극장에서 DVD 플레이어, 홈시어터, 랩톱, 휴대전화 등으로의 전환), 접근 가능한 영화적 대상OBJECT의 거의 무한한 확장과 그와 관련된 경험의 변화 등(예를 들어 필름 릴의 운반과 영사에서 다운로드와 플레이로의 변화)을 헤아리는 일이기도 할 것이다. 이런 점에서 우리는 벤야민이 보들레르의 서정시를 두고 한 다음의 서술을 우리의 체험과 지각의 공시태에 적용하여 볼 수도 있을 것이다. "충격체험이 규범이 되어버린 경험 속에서 어떻게 서정시가 자리 잡을 수 있는가 하는 물음이 제기된다. 그러한 서정시엔 고도의 의식성이 기대될 수밖에 없을 것이다. 즉 그러한 시는 그것이 창작될 때 작용했을 어떤 계획을 상상하게 만들 것이다. 이것은 보들레르의 시에 전적으로 적용되는 말이다."[3] 벤야민은 훗날 독일의 서정시인들을 두고 「서정시와 사회에 관하여」라는 유명한 글에서 아도르노가 개진하게 될 주장을 앞서 말한다. 서정시가 덧없는 찰나의 개인적인 주관적 감정을 토로하는 것이라는 흔한 생각과 달리, 벤야민은 보들레르의 시를 언급하며 그것이 "고도의 의식성"을 품고 있다고 말한다. 여기에서 말하는 의식

3. 발터 벤야민, 「보들레르의 몇 가지 모티프에 관하여」, 『보들레르의 작품에 나타난 제2제정기의 파리 / 보들레르의 몇 가지 모티프에 관하여 외』, 김영옥·황현산 옮김, 길, 2015, 190~191쪽.

[목격-경험으로서의 다큐멘터리:

성이란 감성적인 것의 반대편에 서 있는 지성적인 것을 가리키는 것은 아닐 것이다. 외려 그것은 의식하지 못한 채 겪게 되는 일상적인 경험을 반성하고, 즉 의식하고 그것을 밝히며 조명하는 시가 되어야 한다는 것을 가리킨다.

중국 독립 다큐멘터리의 자장과 〈고소〉

자오량의 〈고소〉는 1996년부터 2006년에 이르는 시간 동안 북경남역北京南站 부근의 고소촌에 몰려들어 자신들의 억울하고 고통스러운 사정을 해결해주도록 요청하는 고소인들의 삶을 집요하게 기록한다. 이 영화의 제목으로 채택된 고소는 영화 속에 등장하는 상방인上访人들의 모습을 제대로 전하는 데는 모자람이 있을 것이다. 상방이란 사법적인 절차이기는 하지만 흔히 재판을 통해 진행되는 고소나 소송이라기보다는 중앙권력을 향하여 직접적으로 자신의 항의를 전하는 상소나 청원에 가깝기 때문이다. 자오량의 다큐멘터리가 시작된 해인 1996년, 중국은 1월 1일부터 '중화인민공화국 신방조례中華人民共和國信訪條例'를 시행하였다. 이는 중국 공민이 법률적이나 행정적으로 억울한 일을 당했다면 그 사람은 해당기관에 전화로, 편지로, 혹은 직접 방문하여 자신의 억울한 사연을 전하고 적절한 조치를 받을 수 있도록 보장한 법이다. 그 법에 따르자면 공민은 관원(공무원)의 잘못, 독직, 개인의 다양한 권리침해에 대해 상방上訪 행위를 할 수 있다. 법 규정에는 상방인에 대해서 보복이나 압박, 박해를 일절 금하고 있다. 상방인의 의견 제출 권리를 보호하고 있는 것이다. 그러나 〈고소〉는 그러한 법이 규정한 원칙들이 모두 신기루임을 보여준다. 자오량이 〈고소〉에서 특별한 관심을 기울이며 기록하는 어느 모녀의 사연이 그것을 역력히 보여준다.

치QI라는 이름의 중년 여인과 쥐엔JUAN이라는 당시 열두 살이었던 소녀는 고소촌의 거리에서 기숙한다. 치 씨의 남편은 건강검진을 받다 목숨을 잃었고 관계자들은 그의 시신을 급히 화장하였다. 남편의 억

자오량의 〈고소〉에 관하여]

울한 죽음을 규명하려는 치 씨는 딸과 함께 북경으로 올라와 청원을 제기하며 버틴다. 그 와중에 치 씨는 국무원 사람들에게 연행되어 여러 수용소를 전전하다 석방되기도 하고 어떤 때에는 정신병원에 구금되었으며 정체불명의 약을 강제로 투약당하기도 한다. 치 씨는 학교에 갈 나이가 될 어린 딸 쥐엔을 걱정하면서도 문제를 법적으로 정당하게 해결하기 전까지는 딸과 함께 북경남역을 떠나지 않겠다고 한다. 자오량은 그들을 수년 간 기록한다. 그러던 중 고소인들의 삶을 먼발치에서 기록하는 데 진력하던 영화를 비트는 순간에 이르게 된다.

　이길 수 없는 싸움에 고집스레 집착하는 엄마를 건디지 못한 딸은 감독에게 자신이 엄마의 곁을 떠나 달아날 것이라고 말하고 엄마를 위해 쓴 편지를 전해주길 부탁한다. 그리고 감독은 결정적인 난관에 봉착한다. 한 번도 현존하지 않던 자신을 화면 속으로 끌어들여야 했기 때문이다. 그가 마침내 편지를 전하는 순간 치 씨는 편지를 읽지 않겠다고 대꾸하고 감독은 애원하듯 편지를 읽도록 설득한다. 하지만 혼자 내동댕이쳐진 자신의 처지에 반발이라도 하듯이 치 씨는 가방을 거머쥔 채 자리를 뜬다. 당황한 감독은 그녀의 뒤를 쫓는다. 그리고 자신을 따라오지 말라고 다그치며 계속 따라오면 경찰에 신고하겠다는 엄마를 향해 그는 자기 입장에서 생각해 달라고 부탁한 딸의 이야기를 재차 전한다. 그러나 그녀는 끝내 거부하고 황급히 뛰어 달아난다. 그리고 영화의 말미에 이르러 다시 더없이 초췌하게 늙은 모습으로 등장하기 전까지 그녀는 화면에서 사라진다.

　감독은 고소촌을 배회하며 만난 이 모녀의 이야기를 영화 속에 상당한 비중을 할애하며 배치한다. 그리고 이 부분은 비평가들 사이에서 중국 독립 다큐멘터리의 역사에서 나타난 변화를 압축하는 징후로 간주되곤 하였다. 중국 다큐멘터리의 역사를 읽는 이들은 흔한 연대기적인 구분을 도입하곤 한다. 흔히 관찰적 다큐멘터리로 분류되곤 하는 1990년대의 독립 다큐멘터리와 달리 1990년대 후반에서 2000

[목격-경험으로서의 다큐멘터리:

년대 초반에 등장한 여러 다큐멘터리들은 성찰적이거나 수행적인 다큐멘터리로 전환했다는 것이 주된 주장이다. 이와 같은 주장을 하는 이들은 모두 다큐멘터리에 대한 빌 니콜스의 고전적인 분류를 참조하고 있다.[4] 이를테면 어떤 평론가는 자오량의 ‹고소›를 두고 다큐멘터리 감독이 자신의 현존을 가급적 감추거나 제거하면서 눈앞의 실제 현장에서 벌어지는 사태를 기록하는 기존의 다큐멘터리와 다른 접근을 취한다면서, 감독은 물론 관객 모두에게 윤리적인 성찰을 적극 유도하고 촉구하는 성찰적 다큐멘터리의 전범을 만들어낸다고 역설한다.[5] 앞서 언급한 쥐엔의 편지를 전하려 치 씨를 찾아간 장면에서 감독은 화면의 바깥에서 목소리를 통해 갑자기 등장한다. 그리고 감독으로서가 아니라 인간 대 인간으로서의INTERPERSONAL 관계에 연루된 주변의 인물인 양, 딸의 처지를 대변하며 엄마를 향해 말을 건넨다. 감독 스스로도 그런 비평을 뒷받침하는 말을 털어놓기도 한다. 훗날 감독은 자신이 삭제한 장면들에서 자신이 엄마와의 대화에 너무 몰두하느라 제대로 촬영을 못해 그녀의 얼굴이 화면에서 벗어나 있었다고 고백한다. 그리고 거의 모든 푸티지가 바닥이나 자신의 발을 찍고 있었다고 실토한다. 그리고 이 부분을 잘라내지 않고 포함시켰다면 훗날 자신이 잔인하다는 비난을 듣지는 않았을 것이라고 후회한다.[6] 장 루쉬JEAN ROUCH가 초연한 관찰자적 위치에 서는 것이 아니라 촉매CATALYST로서의 감독의 역할을 강조한 것처럼, 다큐멘터리 감독이 자신이 촬영하는 대상과 맺는 관계는 다큐멘터리 작품의 윤리-정치적 쟁점을 구성한다. 그런 점에서

4. 빌 니콜스, 『다큐멘터리 입문』, 이선화 옮김, 한울아카데미, 2012.

5. Dan Edwards, "Petitions, addictions and dire situations: The ethics of personal interaction in Zhao Liang's *Paper Airplane and Petition*," *Journal of Chinese Cinemas*, Vol. 7, No. 1, 2013.

6. ""Every Official Knows What the Problems Are": Interview with Chinese Documentarian Zhao Liang," Senses of Cinema, http://sensesofcinema.com/2012/miff2012/every-official-knows-what-the-problems-are-interview-with-chinese-documentarian-zhao-liang

자오량의 ‹고소›에 관하여]

앞선 화면에서 보던 것과 달리 갑자기 자신이 기록하는 인물의 사적인 삶에 적극 연루되고, 나아가 그 속에서 감독 자신의 깊은 윤리적 동요를 드러내는 장면은 관심을 끌지 않을 수 없다.

댄 에드워즈는 자오량의 ⟨고소⟩에 세 가지의 다큐멘터리적 양식이 공존한다고 분석한다. 그는 빌 니콜스의 다큐멘터리 분류법을 참조한 듯이, ⟨고소⟩에는 관찰적 다큐멘터리를 연상시키는 '관음적인 양식 VOYEURISTIC MODE'과 '운동가적 폭로 양식ACTIVIST-EXPOSÉ MODE' 그리고 '감정이입적 촬영 양식EMPATHETIC MODE OF FILMING'이 결합되어 있다고 말한다.[7] 중국판 다이렉트 시네마와 유사한 것으로 초기 중국 독립 다큐멘터리의 미학적 전환의 특성으로 정의되곤 하던 관찰적 양식의 다큐멘터리는, 이제는 흥미롭게도 관음적인 양식으로 격하된다. 그리고 방금 말했던 장면들을 인용하면서 댄 에드워즈는 감독이 목격하게 된 현실을 단지 제시하는 데 그치지 않고, 적극적인 그러나 고통스러운 윤리적 개입을 무릅쓰며 말을 건네고 있음을 강조한다. 그는 감독이 ⟨고소⟩에서 정의를 찾겠다고 몸부림치는 엄마와 자신의 삶을 부인당한 딸 사이의 갈등에 직접 개입함으로써 중국이라는 나라에서 모두가 직면하게 되는 윤리적 곤경을 드러낸다고 분석한다. 그리고 그 윤리적 곤경은 다시 관객들에게 옮겨지고, 관객들 역시 자신의 윤리적 원칙을 고수하며 자신이 살아가는 세계가 부과한 고통을 감내할 것인가 아니면 자신의 안녕을 위해 결국 타협을 해야 할 것인가를 두고 번민하게 된다고 말한다. 다큐멘터리 속의 인물이 겪는 윤리적 딜레마는 다시 관객에게 자문자답하며 참여해야 하는 세계의 윤리적 알레고리가 된

7.　Dan Edwards, "Petitions, addictions and dire Situations." pp. 71~72.

8.　Wang Qi, "Performing Documentation: Wu Wenguang and the Performative Turn of New Chinese Documentary," Yingjin Zhang ed., *A Companion to Chinese Cinema*(Malden; Wiley-Blackwell, 2012).

9.　Yingjin Zhang, "Thinking outside the box: Mediation of imaging and information in contemporary Chinese independent documentary," *Screen*, Vol. 48, No. 2, 2007.

[목격-경험으로서의 다큐멘터리:

다고 말하는 것이다.

결국 댄 에드워즈는 자오량의 〈고소〉를 분석하면서 이 작품이 중국 독립 다큐멘터리의 역사적 전환을 보여주는 하나의 사례로 꼽을 만한 충분한 이유가 있다고 밝힌다. 그는 기꺼이 감정이입적 촬영 양식을 선택한 자오량의 시도를 극구 지지하면서 그것이 종래의 독립 다큐멘터리의 관습인 관찰적 다큐멘터리로부터 벗어나 성찰적 다큐멘터리로 이행하는 전환적인 계기를 발견한다. 이는 비단 댄 에드워즈만의 각별한 시각은 아닐 것이다. 중국 독립 다큐멘터리를 역사화하는 서사에서 이러한 어법은 심심찮게 등장하기 때문이다. 예컨대 왕치WANG QI는 「수행적인 기록」이란 글에서 중국 다큐멘터리의 역사를 서사화하면서 관찰적 다큐멘터리에서 수행적 다큐멘터리로의 전환이 일어나고 있음을 주장한다.[8] 심지어 그는 독립 다큐멘터리의 기원으로 알려진 우웬강의 〈유랑북경〉 역시 이미 수행적 다큐멘터리의 요소를 포함하고 있었음을 설득력 있게 주장한다. 그리고 장잉진ZHANG YINGJIN 역시 잉 웨이웨이英未未의 〈상자(盒子, THE BOX)〉를 분석하면서 레즈비언 커플의 삶에 밀착해 촬영한 이 영화가 수행성과 정동을 제시하는 유례없는 작품임을 강조한다.[9]

현장XIANCHANG의 미학?: 목격-경험의 다큐멘터리

그러나 관찰적 다큐멘터리에서 성찰적 다큐멘터리로의 혹은 수행적 다큐멘터리로의 이행이라는 도식으로 중국 독립 다큐멘터리의 역사적 이행을 제시하는 서사에는 어쩐지 찜찜한 구석이 있다. 무엇보다 그것은 오늘날 중국 독립 다큐멘터리의 현재를 대표하게 된 왕빙(王兵, WANG BING)의 〈철서구(铁西区, TIE XI QU: WEST OF THE TRACKS)〉와 그것의 영향을 설명할 길이 없기 때문이다. 이 작품은 견디기 어려우리만치 적요한 롱테이크와 트래킹 숏으로 사라지는 산업단지의 사람과 사물들을 비춘다. 더없이 침울하고 스산한 풍경 속에서 인적이 드문 공장과

자오량의 〈고소〉에 관하여]

거리와 그를 채우고 있는 사람들과 녹슬어가거나 허물어져가고 있는, 조금 억지스럽지만 하이데거의 표현을 빌자면 세계의 개시DISCLOSURE를 떠올리게까지 하는 이 작품은, 중국의 초기 독립 다큐멘터리로의 귀환을 보여주는 것으로 볼 수도 있기 때문이다. 그리고 이와 같은 분석은 다큐멘터리의 일반적인 역사적 발전의 궤적이란 것이 있는 듯 전제하고, 초기적인 혹은 원시적인 단계로서의 관찰적 다큐멘터리에서 벗어나 수행적이거나 성찰적인 다큐멘터리로 이행하는 것이 발전의 증거이듯 간주하는 오류를 범한다. 분류의 개념은 발전의 개념이 될 수 없기 때문이다.

그러나 이러한 시비보다 중요한 것은 중국 독립 다큐멘터리의 역사적 간격과 변천을 이해하는 데 있어 이런 양식적 변화로 환원할 수 없는 변화의 동력을 밝혀내는 것이라 할 수 있다. 그런 점에서 앞서 언급한 경험이란 개념으로 돌아가보고자 한다. 중국 독립 다큐멘터리의 역사를 개관하고자 시도하는 대표적인 저작인『중국 독립 다큐멘터리』에서 저자인 루크 로빈슨은 독립 다큐멘터리 영화의 역사적 흐름을 관류하는 몇 가지 특징을 요약한다.[10] 이는 앞서 보았던 역사적 차이와 분류를 강조하는 견해들과 사뭇 다른 것이란 점에서 흥미로운 분석으로 보인다. 그러나 그에 더해 역사적, 사회적 경험의 재현과 주제화를 통해 이들 영화를 아우르고자 진력한다는 점에서 루크 로빈슨의 분석은 더욱 유의할 가치가 있다. 특히 그는 중국 독립 다큐멘터리 운동의 지형을 개관하는 서술에서 다음의 특징들을 중국 독립 다큐멘터리의 주된 면모로 정의한다. 1) 다큐멘터리의 양식적·주제적 다양화, 2) 아날로그에서 디지털, 특히 DV로 대표되는 제작방식의 전환, 3) '스튜디오에서 거리로'라는 책의 부제가 암시하듯 중국 관영 TV의 관례적 다큐멘터리에서 벗어난 현장 기록 중심의 다큐멘터리

10. Luke Robinson, *Independent Chinese Documentary: From the Studio to the Street*(London and New York: Palgrave Macmillan, 2013).

11. Ibid., p. 29.

[목격-경험으로서의 다큐멘터리

로의 전환, 그리고 이에 더해 그는 4) XIANCHANG과 생생함LIVENESS, 우발성CONTINGENCY을 새로운 다큐멘터리 운동의 특징으로 꼽는다.

그가 달리 영어로 번역하지 않은 채 인용하는 XIANCHANG(시엔창)은 중국어로 '现场(현장)'을 가리킨다. 여기에서 말하는 현장이란 쉽게 연상될 수 있는 '현장ON-SITE'의 의미를 포함하지만 그것을 넘어서는 것이기도 하다. 만약 그런 것이라면 그것은 이미 세 번째 특징, 즉 스튜디오에서 거리로의 이전에서 이미 언급한 것이다. 그가 말하는 현장이란 그와 함께 연결한 낱말들인 생생함과 우발성에서 짐작할 수 있듯이 다큐멘터리가 제작되고 전개되는 물리적인 장소를 가리키는 것이 아니다. "현장에 있다는 것은 결정적인 것이라 할 수 있는데, 이는 그것이야말로 다큐멘터리적 재현의 존재론적 진리ONTOLOGICAL TRUTH OF DOCUMENTARY REPRESENTATION를 보장하기 때문"이라고 말할 때, 그는 이를 잘 요약한다.[11] 다시 말해 그가 여기에서 말하는 현장이란 장소나 시간을 동기화하면서 획득되는 사실적 박진감이나 핍진성과는 다른, 혹은 그를 넘어서는 존재론적인 특징을 가리킨다고 여길 수 있다. 그가 여기에서 참조하는 XIANCHANG은 한국에서 널리 알려진 중국 영화평론가인 다이진화(戴锦华, DAI JINHUA)가 1990년대의 중국문화를 분석하면서 제출한 개념이다. 그리고 루크 로빈슨은 이 용어를 중국 독립 다큐멘터리의 특징을 규정하는 핵심적인 개념으로 채택한다. 더불어 이 개념에 해당하는 영어로 가장 그에 가까운 낱말로서 생생함을 들이민다. 현상학적인 미학이론에서 빌려온 생생함과 우발성이란 개념이 다이진화가 지적한 현장이란 개념을 온전히 번역하고 있는가를 확인하는 것은 이 글에서 다룰 수 있는 것은 아닐 것이다. 그러나 이 개념이 무엇보다 존재론적인 의미에서의 경험을 함축하고 있다고 간주하는 그의 주장에는 주의를 기울여볼 가치가 있다.

"그냥 알기만 하는 것으로는 충분하지 않아, 그것은 경험해 봐야 해"라는 일상적인 표현에서 드러나듯이, 경험은 인지적 지식으로는 환

원할 수 없는 대상과의 관계를 가리킨다. 이때의 대상OBJECT은 인식론적인 의미에서의 대상, 즉 주체가 '아는KNOWING' 대상은 아닐 것이다. 그것은 경험을 통해서만 드러나는, 다시 현상학적 존재론의 어법으로 말하자면 그 경험을 통해서만 '나타나는' 무엇일 것이다. 이제 우리는 글을 시작하며 말했던 중국 독립 다큐멘터리를 둘러싼 독특한 그러나 반복되는 표현, 바로 '충격'이라는 경험으로 돌아갈 수 있게 되었다. 충격이 과도한 감각적인 자극을 가리키는 것이라면 그와 같은 경험이 곧바로 충격에 해당되지는 않을 것이다. 앞서 보았던 다양한 충격의 경험에 대한 고백들은 일상적인 삶의 세계에 늘 있던 것이거나 소홀히 여겨지던 것들이 다큐멘터리 속에 들어서면서 만들어내는 충격을 이른다. 현실의 사실적 단편들이 다큐멘터리의 매개를 통해 영화적 지각의 경험으로 나타날 때(혹은 현상할 때), 그것은 충격이 된다. 그리고 그것은 더 이상 평범한 것, 사실적인 것 등에 갇혀 있지 않고 고유하고 특수한 것으로 경험된다.

물론 이러한 중국 독립 다큐멘터리의 경향을 가장 여실하게 보여주는 작업의 사례는 단연코 왕빙의 ‹철서구›를 비롯한 여러 작품들일 것이다. 심지어 그의 영화 가운데 가장 프레드릭 와이즈먼 식의 영화라고 여길 만한 ‹광기가 우리를 갈라놓을 때까지(疯愛, TIL MADNESS DO US PART)›(2013)가 와이즈먼의 ‹티티컷 풍자극TITICUT FOLLIES›(1967)과 닮은 부분이 거의 없는 것처럼 보이는 것도 그 때문일지 모른다. 와이즈먼의 다큐멘터리가 우리가 가진 현실의 이미지 가운데 누락된, 미처 고려하거나 포함시키지 못한 현실의 한 부분을 집요하게 제시하고자 한다면 왕빙의 영화는 우리에게 연쇄적인 충격의 경험을 안겨준다. 그것은 부재한 것처럼 여겼던 세계를 바라보는 것이 아니라 관람을 목격에 가까운 것으로 만들어내는 것이다. 그리고 여기에서의 목격이란, 흔한 관람 혹은 보기와는 다른 경험, 이례적인 경험, 충격이라고 부를 수 있을 경험일 것이다. 그리고 자오량의 ‹고소› 역시 그에 뒤

[목격-경험으로서의 다큐멘터리

지지 않을 것이다.

〈고소〉는 십수 년의 시간 동안 북경남역 근처에서 집요하게 자신의 억울함을 호소하고 정의를 바로잡기를 원하는 이들을 기록한다. 그러나 〈고소〉가 관객에 전하는 윤리적인 효력은 불의가 자행되었고 고통을 겪은 이들이 있었다는 사실을 깨달으면서 얻게 되는 비판적 의식에 있지 않다. 그것은 불의 속에 있는 이들을 목격함으로써 비롯되는 충격 그 자체이다. 목격으로서의 경험은 더할 나위 없는 고통을 무릅쓰며 자신의 정의를 고집하는 이들을 목격하는 데서 비롯되는 놀라움을 가져다준다. 그리고 그런 놀라움에 이름을 붙인다면 그것은 바로 '윤리적 충격'일 것이다. 그러나 목격-경험으로서의 다큐멘터리가 경험에 관해 말할 수 있는 최선의 방편인가에 대해 물어보는 일은 가볍게 여길 수 없다. 십수 년의 시간을 목격-충격의 경험의 연쇄로 구성할 때, 우리는 그것이 역사적 시간을 제거하거나 억압한 채 찰나 혹은 순간의 시간으로 구성하고 있음을 눈치 채지 않을 수 없다. 그렇다면 그것은 역사적 시간에 대한 경험을 대체하는 찰나의 경험, 사유로서의 경험 대신에 충격으로서의 경험을 특권화하는 사례라는 혐의를 씌워볼 수도 있다.

그러나 그런 의심이 〈고소〉에 적당한 것이라고는 할 수 없다. 〈고소〉를 보며 역사적 시간에 대한 인지적 지도 그리기COGNITIVE MAPPING로서의 다큐멘터리를 대신해 충격-경험의 시학적 에세이에 가까운 목격-경험의 다큐멘터리가 우리에게 도래한 것은 아닐까를 묻는 와중에, 퍼뜩 정신을 차리지 않을 수 없다. 근년 한국에서의 독립 다큐멘터리의 사례들 역시 이와 멀지 않은 곳에서 움직이고 있음을 깨닫지 않을 수 없기 때문이다. 그러므로 어쩌면 한국의 독립 다큐멘터리의 어떤 사례들에서 비롯된 의구를 공연히 〈고소〉에 씌우는 무모한 짓은 삼가야 할 것이다. 어쩌면 〈고소〉를 보며 느꼈던 윤리적 충격과 그에 대한 의심은 오늘 수시로 마주했던 한국의 다큐멘터리의 사례들에 대한 것일지 모른다. 파국, 재난, 참사, 공포, 불안으로 이어지는, 충격의 경험을 위해 심미적

으로 재단된 세계와 그 세계를 가리키는 이름들, 그리고 그것에 반응하는 한국의 많은 다큐멘터리야말로 목격-경험으로서의 다큐멘터리일지 모른다.

자오량의 ⟨고소⟩에 관하여]

사진의 궤적
그리고 변증법적 이미지

경과하는 시간이 아니라 그 속에서 시간이 멈춰서
정지해버린 현재라는 개념을 역사적 유물론자는 포기할 수
없다. 왜냐하면 그러한 현재 개념이야말로 그가 자기의
인격을 걸고 역사를 기술하는 현재를 정의하기 때문이다.[1]

은유적으로 받아들였을 때, 운항이라는 개념은 사진적
의미 — 그리고 바로 그 사진 담론 — 가 루카치가
부르주아적 사유의 이율배반이라고 칭한 것 사이에서의
끊임없는 동요를 통해 특징지어지는 방식을 가리킨다.
이는 언제나 객관주의와 주관주의 사이에서의 운동이다.
그런 처지에 따를 때, 그것(사진적 의미 — 인용자)은
합리주의와 비합리주의, 실증주의와 형이상학, 과학주의와
미학주의 사이에의 운동이기도 할 것이다.[2]

1. 발터 벤야민, 「역사의 개념에 대하여」,
『역사의 개념에 대하여 / 폭력비판을
위하여 / 초현실주의 외』, 최성만 옮김,
길, 2008, 347쪽.

2. Alan Sekula, *Photography
Against the Grain: Essays and Photo
Works 1973-1983*(Halifax;
Press of the Nova Scotia College of
Art and Design, 1984), p. xv.

W. G. 제발트를 떠올리며…

독일 출신이었고 오랜 시간 영국에 살았으며 독일어로 소설을 썼던 소설가 제발트W. G. SEBALD. 그의 소설을 읽는 것은, 그것도 잠자리에 들기 전에 읽는 것은 미련스런 일일 것이다. 그러나 나는 언제부터인가 끈끈이에 붙잡힌 파리처럼 그의 소설에 갇혀 있다는 느낌을 떨치지 못했다. 가뜩이나 어수선한 꿈자리는 그의 소설 탓에 더욱 뒤숭숭해질 것이다. 그러나 나는 머리맡에 제발트의 소설을 둔다. 그리고 그의 소설 몇 페이지를 읽다 잠이 든다. 새벽 혹은 늦은 아침, 잠에서 벗어나 눈을 뜨자마자 소스라치며 꾸었던 꿈을 가두고 잡아보려 하지만 부옇게 감돌던 꿈은 연기처럼 자취를 감추고 만다. 아마 그 꿈은 지난 밤 읽었던 제발트의 소설에서 말미암은 것일지도 모른다. 그렇지만 그의 소설을 읽은 이들은 알겠듯이 그가 들려준 이야기의 어느 빈틈으로부터 다른 이야기가 흘러나오고 가지를 뻗는다고 믿는 것은, 그럴 듯한 가설은 아니다. 그는 자신의 이야기를 들려주었고 그것은 하염없이 우울하게 심정을 파고든다. 그러나 그것을 내 것으로 삼아 나의 이야기를 짓는 재료로 삼기는 어렵다. 그의 소설을 읽을 때 독자는 완강하게 오직 제발트란 소설가에게 소속된 이야기처럼 들리는 것을 마주하고 있다는 생각에 직면한다. 함께 나누고 반응하기 어려운 이야기, 반드시 스스로에 속한 이야기임을 강변하는 글은, 독자의 동일시를 완강하게 거부한다. 그렇다고 해서 우리의 흥미와 관심이 시드는 것은 아니다. 우리는 그에 개의치 않고 계속 귀 기울인다. 그리고 그렇게 감정이입은 더욱 강렬해진다.

소설이란 언제나 경험과 사건을 하나의 완결된 이야기로 구성하는 법이다. 그것이 비극이든 희극이든 아니면 서사시이든 아니면 어떤 장르의 수사를 통한 것이든 그것은 교훈을 전하거나 반성을 촉구하거나 하는 식으로 독자를 자신이 읽은 이야기에 참여시킨다. 그렇지만 제발트의 소설에서 우리는 세상에 둘도 없이 오직 혼자인 사람을 마주하는 기분에 빠져든다. 그것은 아마 그의 소설에 등장하는 화자들

그리고 변증법적 이미지]

이 모두 이주민이거나 여행자인 탓에 그런 것이기도 하다. 제자리를 찾지 못한 채 세계를 유랑하는 이들은 어쩔 수 없이 개인 대 세계라는 대립을 상연한다. 그렇지만 성장소설이나 모험소설에서의 떠돌이 혹은 방랑하는 개인이 세계를 대하는 것과 제발트 소설의 화자들이 그런 관계를 맺는 것 사이에는 커다란 차이가 있다. 그의 소설 속의 인물은 자신의 자유의 실현을 가로막는 장벽으로서의 세계를 상대하고 있는 게 아니기 때문이다. 그도 그럴 것이 그 인물들에게 세계는 자신의 성장과 발전을 제한하는 구체적인 외적인 힘이 아니라, 형체를 알아보기 어려운 거의 폐허와도 같은 잔해로 가득한 세계이기 때문이다. 그러므로 그것은 처음부터 극복하거나 넘어서야 할 무엇이 아니다. 성장소설이나 모험소설에서 흔히 세계란 그것을 뚫고 나가거나 넘어섬으로써 미래를 향해 나가는 시간적 전환(그리고 이를 서사화하는 주인공의 변이, 즉 성장, 성숙, 완성, 발견 등)의 알레고리이게 마련이다. 그렇지만 그런 세계의 면목을 제발트 소설에서 찾아보기란 어려운 일이다. 그의 소설에서 세계란 미래를 가로막는 장애물이 아니라 끊임없이 침범하는 과거로 인해 현재라는 시간적 지평이 항시 불안하게 뒤흔들리고 마는, 위태롭고 윤곽 없는 세계이기 때문이다.

그리고 그의 소설을 읽을 때, 이런 인상을 결정적으로 강화하는 것은 계속하여 등장하는 사진들이다. 그것은 그가 여행을 하면서 찍은 비망록AIDE-MÉMOIRE, 즉 체험된 세계의 현존을 속기速記하기 위해 거머쥔 사진일 수도 있고(『토성의 고리』『현기증/감정들』『아우스터리츠』), 가족 앨범이나 엽서, 누군가의 사진첩에서 획득한 사진들(『이민자들』『현기증/감정들』)일 수도 있다. 그의 소설을 읽을 때 거의 몇 페이지를 건널 때마다 마주치는 사진들은, 흔히 사진 이론과 비평에서 말하는 사진과 텍스트의 관계로는 절대 설명될 수 없는 것들이라 할 수 있다. 벤야민이 포토-몽타주PHOTO-MONTAGE에 열광하며 사진이 만들어내는 판타스마고리아PHANTASMAGORIA를 중지시키는 힘으로서 텍스트를 발

[사진의 궤적

견하듯이, 바르트가 사진의 신화적 특성을 고발하며 사진설명이란 텍스트가 사진의 이데올로기를 부양한다고 비난하듯이 말이다. 그들이 사진의 미적, 이데올로기적인 효력이란 측면에서 사진/텍스트의 관계를 말하는 것과 같은 방식으로 제발트의 사진과 텍스트의 관계를 설명한다는 것은 불가능할 것이다. 그의 소설 속에서 사진은 무엇보다 사진이라고 말하는 듯이 보이기 때문이다. 이때 사진이 사진이라고 말하는 것은, 사진이란 무릇 그것이 제시하는 정보와는 상관없이 보는 이로 하여금 그 사진이 촉발한 충격 혹은 자극에 반응하여 하염없이 무언가 이야기를 하도록 만들기 때문이다. 사진을 보는 이를 서사화를 하도록 몰고 가는 사진의 힘은 지금 마주하는 한 장의 사진과 그것의 재현, 혹은 재현적 효과와는 크게 관련이 없다. 그것은 심지어 차라리 이를 웃도는 사진 자체의 힘을 발견한 듯한 착각에 빠지게 한다.

제발트가 자신의 소설에서 사진을 사용하는 방식의 아이러니는 바로 이 때문에 비롯될 것이다. 그의 사진은 크게 보아 아카이브로부터 획득한 것이다. 그렇기 때문에 그 사진은 특정한 사진적 사실의 세계에 묶여 있다. 사진이 개인의 앨범에 들어 있을 때 그것은 사진에 재현된 인물의 전기적 사실을 증언하는 것이 된다. 그것이 여행자가 방문한 장소와 인물의 기록일 때 그것은 그 장소와 인물의 정체성에 대한 기록으로 간주된다. 그런 것이 아카이브에 속한 사진의 속성이다. 그렇지만 제발트는 이러한 아카이브적 이미지에 완강하게 들러붙어 있는 '재현으로서의 사진 이미지'라는 특성을 무시하거나 외면한다. 아카이브적인 사진은 오직 사진을 찍고 관람하는 자의 눈길을 위해 존재하는 것으로 변모한다. 아카이브적인 사진 이미지가 이 사진 속에는 무엇이 재현되어 있고 그것이 이 사진의 전체라고 침착하고 무뚝뚝하게 말할 때, 제발트는 그 같은 사진이 자처하는 임무로부터 그 사진을 떼어낸다. 아카이브적 이미지는 세계의 기록이 아니라 반대의 방향으로 내닫는다. 그 사진 이미지는 세계가 없기에, 즉 세계 속에서 자신

그리고 변증법적 이미지]

의 좌표를 찾을 수 없기에 초조하고 우울하게 시선을 두는 주체를 위해 존재한다. 따라서 사진은 자신의 편에서가 아니라 그것을 보는 이들에게 자신의 삶이 나타나는, 즉 현상학적인 깨어남을 위해 존재하는 것으로 변신한다. 아니 그런 듯이 보인다.

스투디움의 노선 / 푼크툼의 노선: 사진의 존재론적 전환?

제발트의 소설을 읽으며 그리고 무엇보다 페이지마다 빼곡히 산재한 사진을 마주할 때 직면하는 멜랑콜리를 떠올리며, 박진영의 사진과 마주하지 않을 수 없었다. 그리고 나는 문득 근년의 사진을 내하는 우리의 태도를 둘러싼 변화를 그의 사진을 통해 가늠하고 싶다는 생각이 들었다. 풍경 사진이든 인물 사진이든 아니면 심지어 패션 사진이든 모든 사진들이 갑자기 자신이 재현하는 대상, 사진 내부에 기재된 정보라 할 만한 것이 아니라 바로 사진을 보고 있음 그 자체를 환기시키고 있기 때문이다. 그리고 그런 사진은 상당히 아름답고 눈길을 끌어맨다. 바르트의 그 악명 높은 이분법을 빌자면 우리 시대의 사진은 스투디움 STUDIUM에서 푼크툼 PUNCTUM으로 일제히 전향한 듯 보인다.[3] 그것은 흥미로운 일이다. 특히 그것이 예술 사진의 문제라면 말이다. 발터 벤야민, 빅터 버긴이나 앨런 세큘러, 존 탁 등의 비평가 혹은 사진가들의 글을 읽고, 도서관에 어쩌다 들어온 사진집을 들춰보며 희귀하게 열리는 사진 전시를 기웃거리며 믿었던 것, 사진 이미지가 현실의 투명한 재현이 아니라 이

3. 롤랑 바르트, 『밝은 방: 사진에 관한 노트』, 김웅권 옮김, 동문선, 2006.

4. 나는 여기에서 푼크툼을 직접 참조하지 않지만 사진의 존재론을 기획하는 데 적극 참여하는 비평가들의 이름을 떠올린다. 국내에 소개된 주장들을 꼽아본다면 그들은 필립 뒤바, 빌렘 플루서, 조르주 디디 위베르만, 마이클 프리드 같은 이들이 될 것이다. 필립 뒤바, 『사진적 행위』, 이경률 옮김, 마실가, 2004; 빌렘 플루서, 『사진의 철학을 위하여』, 윤종석 옮김, 커뮤니케이션북스, 1999; 조르주 디디 위베르만, 『반딧불의 잔존: 이미지의 정치학』, 김홍기 옮김, 길, 2012; 마이클 프리드, 『예술이 사랑한 사진』, 구보경·조성지 옮김, 월간사진, 2012.

[사진의 궤적

데올로기이며 담론이고 언어적 코드에 다름 아니라는 확신, 다시 한때 그 스스로 열정적인 사진의 기호학적 비평가였던 바르트의 말을 빌자면, 스투디움으로서의 사진과 그것의 비판에 우리는 열광하였다. 다시 말해 사진을 보고 즐긴다는 것은 언제나 '비판'의 즐거움이기도 하였다. 그리고 사진작가는 비판적 예술가였던 연유로 사랑과 지지를 받았다.

내가 존경하는 그리고 같은 학교에서 일하는 터라 자주 말을 섞는 사진이론가 한 분의 발언이 떠오른다. 몇 해 전인가 어떤 이야기를 나누다 그가 "이 망할 푼크툼을 조져야 한다!"고 분을 삭이지 못한 채 역정을 냈다. 그 후에도 가끔 그가 자신의 페이스북 페이지에서 푼크툼에 저주(?!)를 퍼붓는 모습을 본 적이 있다. 그는 증거로서의 사진이라는 주장을 통해 근대적인 규율권력의 주도적인 시각장치로서의 사진을 분석해 유명했던 존 탁과 함께 공부를 한 적이 있다. 그러니까 그는 스투디움 세대이다. 그렇지만 정치적 이미지 비판의 세대, 스투디움 세대는 이제 패퇴한 듯 보인다. 이 세대는 사진적 재현과 사진 이미지의 생산, 분배, 소비가 어떻게 자본/노동, 제국주의/식민지, 남성/여성, 이성애/동성애 등의 권력관계를 구성하고 재생산하는지 폭로하고 교육하였다. 그리고 어떻게 사진이 해방적이고 전투적인 정치적 매체가 될 수 있는지 탐색하려 하였다. 그러나 세상은 그 사이에 급변하였다. 비판과 해방 따위의 말은 주가가 떨어졌다. 이제 사람들은 사진의 담론적 정치 같은 따분하고 신나지도 않는 이야기보다는 사진의 존재론 같은, 알쏭달쏭하기는 하지만 조금 더 그럴 듯해 보이는 것에 관해 이야기하기를 좋아하는 눈치이다. 아마 몇몇은 푼크툼으로의 전환, 그것을 지지하는 숱한 이론적인 시도[4]가 마뜩잖았을 것이다. 솔직히 말하자면 나 역시 푼크툼이라는 암호와도 같은 낱말을 깊이 의심한다.

사진은 스투디움의 사진과 푼크툼의 사진으로 분할될 수 있을까. 푼크툼은 사진의 분석적 개념이자 이론적, 정치적 지침일 수 있을까. 아니면 그것은 사진에 과도한 애착을 보이는 사적인 감상자의 태도를 가리

그리고 변증법적 이미지]

킬 뿐, 사회적 장에 속한 사진을 이해하는 데 제외시켜도 좋은 가시 같은 것인가. 사진이라는 기술적·화학적 매체로서의 복잡한 특성 혹은 매체의 물질성을 간과하거나 무시한 채 오직 그것의 의미의 차원 — 기호학적인 용어를 빌어 말하자면 의미작용의 실천SIGNYFING PRACTICES에만 주의하는 일면적인 접근으로부터 벗어날 수 있도록 한 인식론적, 미학적인 돌파구, 그것이 푼크툼인가. 아니면 누군가의 빈정거림처럼 '매체의 특수성'이라는 마법의 주문을 되뇌면서 사진 역시 모더니즘적인 비평의 세례를 받고 당당히 예술로서의 작위를 차지하기 위해 내세운 새로운 허울인가. 나는 각축하는 주장들을 기웃거린다. 그리고 의문은 잦아들지 않고 부풀어 오른다. 푼크툼에 근거하여 사진의 새로운 존재론을 역설하는 이들의 그럴듯한 주장과 이를 비난하고 조롱하는 이들의 환멸감에 찬 목소리의 웅얼거림 사이에서 당혹감은 깊어간다. 그러나 이 자리에서, 그것도 사진이론과 비평의 전문가도 아닌 내가 이 쟁점에 관하여 어떤 결산을 시도하겠다고 덤비는 일은 터무니없는 일일 것이다.

그렇지만 나 역시 사진 이미지를 매 순간 마주하고 그것이 초래하는 효과에 의문을 품곤 하는 사진의 관람자이자 소비자이다. 또 갑자기 글을 쓸 책무가 주어진 한 더미의 사진을 앞에 두고, 언제나 머릿속을 감돌던 그 의문을 모른 척하기도 어려운 노릇이다. 푼크툼이라는 모호한 낱말에서 사진의 새로운 존재론을 기꺼이 구성할 수 있다고 믿는 주장이 '타블로 사진TABLEAUX PHOTOGRAPHY'의 유행과 사진의 미술관으로의 입성과 미술시장에서 사진 거래의 증대와 호가의 상승 등과 어떤 상관이 있을 것이라고 단정하고 싶지는 않다. 마이클 프리드가 그의 트레이드마크인 '몰입ABSORPTION'과 '연극성'이란 개념을 전가의 보도처럼 휘두르며 이를 사진에 도입할 때, 그리고 이를 통해 동시대 사진의 경향을 모더니즘적인 이미지의 자율성을 완수한 사례들로 간주할 때, 그것이 결국 사진을 미술관의 박제로 만들려는 작위에 불과한 것이라고 비난하고 싶지도 않다.[5] 터무니없는 도식이기는 하지만, 나는 스투디움에서 푼크툼으

134

[사진의 궤적

로의 이행이라는 동시대 사진의 궤적을 상연하는 듯이 보이는, 그렇지만 그것이 무엇보다 절박하고 또 정당하게 보이는 한 사진작가에게 말을 건네고 싶다. 그의 사진들의 궤적은 사진적 실천이라는 것이 직면한 난관을 스스로 감당하고 또 해결하려는 의미심장한 시도이기 때문이다.

사회학적 사진 / 장면의 사진

2004년의 〈서울-간격의 사회〉라는, 박진영을 널리 알린 전시는 아직도 많은 이들이 잊지 않고 언급하는, 또 지금 보아도 여전히 아름답고 강력한 사진들을 담고 있다. 그 전시에 나온 사진들을 담은, 전시와 같은 제목의 사진집 『서울-간격의 사회』에서 내가 생각하기에 흥미로운 점은 '사회'라는 개념이 집요하게 등장한다는 것이다. 박진영은 전시의 제목에 간격의 사회SOCIETY OF GAP란 말을 가져다놓으며 사회란 개념을 끼워 넣는다. 그리고 크게 두 개의 파트로 나뉜 사진들 가운데 첫 번째 파트에 속한 사진을 '사회적 풍경SOCIAL LANDSCAPE'이라고 부른다. 다시 사회란 개념이 등장한다. 그는 사진집 말미에 수록된 작업노트를 이와 같은 문장으로 시작한다. "그동안 나에게 있어 사진은 치기어린 눈으로 사회를 바라보는 막연한 습관이자 사회를 바라보기 이전에 동시대를 살고 있는 내가 사회와 소통할 수 있는 거의 무조건적인 대화법이었다." 하나의 문장 안에서 우리는 세 번이나 사회란 개념이 등장하고 있음을 보게 된다. 그리고 이 전시 이후 갈수록 그 개념을 사용하는 경우가 잦아들지만, 분단 풍경을 제시하는 사진들로 구성된 세 번째 개인전 〈The Game〉까지 그의 사진을 둘러싼 가장 중요한 개념이 사회라는 것임을 짐작할 수 있다.

특히 『서울-간격의 사회』에 등장하는 아르바이트 연작 사진은 사회학적인 실천으로서의 사진이라는 관점을 압축적으로 보여준다 할 수 있다.[6] 그 사진들은 얼핏 보아서는 인물 사진이다. 그 사진들

5. 마이클 프리드, 앞의 책.
6. 여기에서 나는 인류학적 실천을 자

그리고 변증법적 이미지]

에는 각기 〈반나절에 4만5천원 받는 강창훈(22)/강변북로〉 〈한 달 평균 120만원 버는 K모씨/중량천〉 〈일당 7만원의 윤기웅(24)과 4만원의 최철호(21)/홍대 앞〉 같은 제목이 달려 있다. 그렇지만 사진에서 우리가 보게 되는 것은 사진 어디에도 출현하지 않는 '사회'라는 이미지이다. 사진 이미지가 외시하는 정보 안에는 직접 존재하지 않지만, 사진을 볼 때 우리는 사진 안에는 부재하는 대상인 (한국)사회를 상상하게 된다. 사진을 볼 때 우리는 사진에 등장하는 인물들의 인구학적인 정보, 즉 나이, 이름, 그가 일하는 장소 등의 정보를 제공받는다. 그런 사진 제목을 알고 난 연후에 사진을 다시 보게 되있을 때 우리가 보는 것은 바로 사회학적인 표본으로서 제시된 인물들이다. 그 인물들은 고유한 개성을 가진 인격적인 실존으로서의 개인이 아니다. 그것은 우리가 살아가는 사회라는 특수한 세계의 성원MEMBER이라는 정체성을 부여받으며 구성된 추상적인 인물이다. 사회학적인 표본 혹은 사례CASE로서의 인물, 미셸 푸코가 말한 것처럼 주권적인 개인이라기보다는 출생, 사망, 질병, 교육, 직업 등의 다양한 벡터들의 작용을 통해 상상되는 인간(인구라는 생명정치가 상상하고 가시화하는 인간의 표상)이 바로 '사회'라는 상상적 세계에 속한 인간의 형상이라 할 수 있다.[7]

사회국가THE SOCIAL STATE, 우리에게는 복지국가로 알려진 국

신의 예술적 실천의 전망으로 택한 미술가들을 비평하며 할 포스터가 말한 '민족지학자로서의 미술가'란 개념을 떠올린다. 훗날 공동체미술, 공공미술, 대화미술, 참여미술 등의 이름으로 알려지고 관계미학이란 미학적인 이념에 의해 자신의 예술적 실천을 옹호받게 될 예술가들의 실천에서, 그는 인류학자로서의 예술가의 모습을 찾는다. 그렇지만 그가 소홀히한 것은 민족지적ETHNOGRAPHIC 실천과 거의 평행하게 진행된 사회학적인 실천의 추세라 할 수 있다. 할 포스터, 「민족지학자로서의 미술가」, 『실재의 귀환』, 최연희·이영욱·조주연 옮김, 경성대출판부, 2003.

7. 이에 대해서는 다음의 글을 참조하라. 미셸 푸코, 『안전, 영토, 인구: 콜레주드프랑스 강의 1977~78년』, 오트르망(심세광·전혜리·조성은) 옮김, 난장, 2011.

8. 발터 벤야민, 「사진의 작은 역사」, 『기술복제시대의 예술작품 / 사진의 작은 역사 외』, 최성만 옮김, 길, 2007.

[사진의 궤적

가는 바로 그런 인간을 상대한다. 사회국가는 인민이라는 주권적인 개인들의 연합으로서의 인간이 아니라 생명이라는 격자를 통해 인식되고 분절된 인구를 통치 대상으로 삼는다. 다시 말해 사회국가는 현실을 사회라는 이름의 대상으로 구성하고 그것을 권력이 행사되는 표면으로 다듬어낸다. 그리고 그 세계 속에 살아가는 인물들을 인구와 그 인구를 구성하는 요소로서 식별한다. 이를 위해 사회국가는 방대하고 복잡한 인구(그리고 그 일원으로서의 개인)에 관한 기록을 생산하고 분류하며 분석하고 보관한다. 이런 생명체로서 인구-개인을 관찰, 규율, 평가하도록 돕는 핵심적인 수단이 바로 사진이다. 아우구스트 잔더의 사진은 바로 이러한 인물 사진의 전범이었다고 할 수 있을 것이다. 벤야민이 말한 것처럼 그는 관상학적인 과학의 도움을 빌어 '사회'(질서)를 표상한 전대미문의 사진가였다.[8] 관상학이나 법의학, 범죄학과 같은 새로운 과학은 인구의 분류와 관리를 위한 과학이자 동시에 사회를 상상하도록 만드는 담론적 장치의 핵심적 성분이었다. 관상학적 상상을 통해 사회의 이미지를 떠올린다는 것은 인물, 즉 인구학적인 표본으로서 발견되고 고정된 사진들을 연쇄시키고 또 구축함으로써 사회를 상상할 수 있다고 믿는 것이다. 즉 우리에게 주어지는 것은 인물 사진의 연쇄이다. 그렇지만 그 사진 이미지에서 우리가 보는 것은 사회라는 상상적인 대상이다.

이러한 사회학적인 사진은 여러 가지 가능성을 갖는다. 그것은 사회국가가 만들어내는 사회학적 상상에 참여할 수 있다. 혹은 조합주의적인CORPORATIST 상상을 통해 계급이나 계층과 같은 '사회학적인 집단'의 이미지를 만들어낼 수 있다. 이때 사진은 노동자, 농민, 빈민, 인종집단 등과 같은 '사회적' 계층을 표상하게 된다. 이를테면 제이콥 리스JACOB RISS, 루이스 하인LEWIS HINE 등의 사진이나 농업안정국의 의뢰로 제작된 도로시아 랭DOROTHEA LANGE, 워커 에반스WALKER EVANS 등의 사진은, 이를 떠나 상상하기는 어렵다. 그것을 '사회적 다큐멘터리'

그리고 변증법적 이미지]

라고 부르면서 사회개혁 혹은 사회운동의 형태로 사진이 정치적인 교육과 선전, 동원을 위한 자원으로 고려될 때 역시 중요한 것은 무엇보다 사회라고 할 수 있다. '사회'주의라는 현대의 가장 중요한 정치적 이념이 상기시켜 주듯이 '사회'라는 관념은 정치가 이뤄지는 대상이자 그러한 정치가 설립하게 될 미래 세계의 모습에 역시 사회라는 상상을 주입하였다. 그것은 예술적 실천에서도 역시 예외가 아니었던 셈이다. 그리고 우리는 물론 그와 먼 거리에 위치한 예술적 실천 역시 규정하였다. 그러므로 현대 사진의 내부에 깃들어 있는 사회학적 상상을 모두 망라한다는 것은 불가능한 일이다. 어쩌면 현대 사진 전체가 이런 사회학적 상상에 의해 채색되었다 해도 과언이 아니기 때문이다. 그렇지만 '현실' 사회주의가 몰락하고 전통적인 노동자계급 운동이 쇠퇴한 지금, 그리고 무엇보다 사회 없는 세계를 촉진하고 오직 개인들이 자신의 삶을 책임지고 돌보아야 하는 것을 통치의 원리로 삼는 (신자유주의) 정치가 지배하는 세계에서, 그러한 사회학적 사진 이미지가 여전히 지속될 수 있을 것이라고 상상하기는 어렵다.

그런 점에서 2000년대 초반에 만들어진 박진영의 사진은 어떤 심상찮은 동요를 보이고 있다고 말할 수 있다. 그는 대형 카메라를 운반하고 자신이 선택한 위치에 그것을 설치하며 노출을 조절하고 파노라마적인 장면을 통해 세계로부터 잘라낸 하나의 풍경을 기록한다. 그리고 그 풍경 속에는 언제나 예외 없이 하나의 인물 혹은 몇 명의 인물이 배치되어 있다. 〈#1 모 회장의 자살현장/한남대교〉라는 유명한 사진에서 우리는 어느 대기업 회장의 자살 사건을 보도하는 기자와 방송진들이 사진 화면의 왼쪽 귀퉁이를 차지하고 있는 모습을 보게 된다. 그리고 조금 더 먼 거리에는 경찰복 같은 제복을 입은 두 사내가 강기슭에서 강을 향해 등을 돌린 모습을 본다. 그리고 다시 화면의 오른쪽 중간 부분에 역시 몇 명의 인물이 모여 있는 모습을 마주한다. 그리고 그들을 잇는 선처럼 오른쪽으로 기운 채 붉은 기운이 감도는 억새가

화면을 비스듬히 가르며 화면 아래를 채운다. 이런 이미지의 짜임새는 ‹#9 일요일의 캠퍼스/경희대› ‹#13 재단장한 탑골공원/종로› 그리고 ‹#14 어버이날/중랑천› 같은 사진들에서도 반복된다. 그러나 이런 구성에서 우리는 파노라마 사진에 으레 따라다니는 어떤 시각적 효과를 기대할 수 없다. 아니 외려 파노라마 사진에 걸게 마련인 기대가 차라리 배반당하고 있다고 느끼게 된다.

파노라마 사진은 자신이 지시하는 대상을 스펙터클한 매력으로 변형하고 관람자로 하여금 그 대상을 지배하고 있다는 듯한 인상을 부여한다. 그리고 동시에 그 대상의 숭고함에 압도되어 위축된 기분을 느끼게 한다. 그렇지만 그러한 파노라마 사진 이미지에 대한 흔한 생각을 박진영의 사진 속에서 식별한다는 것은 어려운 일이다. 그가 보여주는 사진 안에서 우리는 많은 정보를 얻지만 그 정보들이 하나의 이미지를 구상하는 데 조력하는 것은 아니다. 그것은 외려 이미지, 즉 그가 말하는 것처럼 사회라는 상상적인 가상IMAGERY을 구축하기는커녕 그것에 이르는 어려움을 토로하는 듯이 보인다. 화면 속의 인물들은 화면의 이곳저곳에 흩어져 있거나 따로 모여 있다. 그리고 그 인물들을 벗어난 표면을 채우는 것은 수평으로 넓게 펼쳐진 바다 — 강 혹은 하천의 수면, 공원의 휑한 바닥, 시멘트 바닥과 계단, 언덕 기슭을 가득 채운 폐허더미, 혹은 시멘트 계단으로 만들어진 관중석에 에워싸인 테니스코트 등 — 이다. 이렇게 생각할 때 그의 사진들을 사회적 다큐멘터리로 간주하기는 어렵다. 그것은 오히려 사회를 상상하는 것이 근본적으로 곤경에 처했음을 암시하는 것처럼 보이기 때문이다. 따라서 보다 적절한 용어를 택하자면 그의 사진들은 사회의 불가능성에 대한 사진이고, 그런 점에서 다큐멘터리 사진이라기보다는 강한 시학적인 함축을 지니는 사진이다.

초점의 대상이 된 인물들이 어떤 이미지를 제안하는 역할을 맡기는커녕 더욱 그 인물들과 그들이 놓인 배경 사이의 극적인 대조로 인

그리고 변증법적 이미지]

해 '세계 없는 인물들'임을 더욱 강하게 환기시키는 사진들은 〈도시 소년BOYS IN THE CITY〉 연작에서 더욱 도드라진다. 〈감시카메라〉나 〈어깨동무〉 〈등돌린 소년과 퓨마〉 〈I단지를 접수한 소년들〉 〈어떤 약속〉 같은 사진들은 소년들의 초상 사진을 보여준다고 약속하지만, 우리는 그 초상 사진들을 의미 있게 식별하는 데 어려움을 겪게 된다. 내게는 그 사진들이 청소년이라는 사회학적 세대를 지시하고 이미지화하고자 하는 시도라고 보이지는 않는다. 물론 사진 속에 등장하는 10대 소년들은 청소년이다. 그들은 소년들이지만 그것은 2차대전 이후 서구 사회에서 시작되어 1990년대 이후 한국에서 이야기하는 이른바 '사회 문제'의 하나로서의 '청소년 문제'가 자신의 상상 속에 운반하는 그 소년들이 아니다. 그 이미지 속에 등장하는 청소년은 사회화에 실패했음을 가리키기 위해 고안된 저 악명 높은 사회학 용어인 '일탈'이라는 의미를 가리키지도 않는다.

그런 점에서 〈도시 소년〉 연작을 보게 될 때 나는 '소년'이라기보다는 '도시'에 흥미를 갖게 된다. 소년들이 자신을 제시하기 위해 함께 이미지의 표면 위로 동반하는 그 풍경은 터무니없으리만치 무의미하다. 그리고 파노라마 카메라는 그것을 자신이 노출한 시간만큼, 자신이 선택한 스케일만큼 사진 이미지로 운반한다. 그것은 소년들이 속한 세계를 알려주지 않는다. 오히려 우리는 정반대의 결과를, 가장 자명한 것처럼 보이는 청소년이란 사회적 도상이 생뚱맞으리만치 사회적인 초상으로서 나타나지 못하는 이미지 내부의 부조不調를 본다. 그렇다면 우리는 그가 이르게 된 최근의 사진들을, 특히 그가 야심만만하게 〈사진의 길〉이라 명명한 사진 연작들을 헤아려볼 수 있는 실마리를 찾게 된다. 그 사진들은 방금 언급한 사진들로부터 벗어나지 않는다. 우리는 그 사진들이 처한 미학적인 전략과의 연장 속에서 그 사진들을 이해할 수 있을지도 모른다. 그의 전작이 사회적 다큐멘터리라는 범주에 속한 사진들이 아니라 다큐멘테이션DOCUMENTATION을 가능케 하는

[사진의 궤적

정치적 매개(즉 20세기를 지배했던 사회라는 매개)가 사라지거나 혹은 무력해지게 된 조건들을 언급한다는 것, 그리고 바로 사회적 다큐멘터리의 방법을 차용하지만 거꾸로 사회를 불가능케 하는 그 부정성 NEGATIVITY을 화면에 기재한다는 것(파노라마 사진의 표면을 뻑뻑하게 채우는, 마치 죽은 것처럼 보이는 평면화된 수평 혹은 수직의 주변 풍경)을 '징후적'으로 혹은 과도하게 가정할 수 있다면 말이다.

'사진의 길' 혹은 사진의 기술적 현상학

사회적 다큐멘터리 사진은 그것이 존립할 수 있도록 하는 코드, 즉 사진적 메시지를 읽을 수 있도록 돕는 맥락이, 사진 이미지가 기록하고 재현하는 대상을 인식하고 시각적 쾌락을 느낄 수 있도록 하는 담론이 작용하는 조건에서만 가능하다. 그렇게 생각하면 그러한 인식가능성의 조건이 없다면 시각적 가시화의 조건 역시 성립할 수 없다고 말할 수 있다. 그리고 나는 박진영의 2000년대 초반의 파노라마 연작 사진들이 바로 그런 정황을 드러내고 있었다고 짐작한다. 따라서 그는 기록과 증언, 보고를 하는 것이 아니라 그것을 수행하는 사진 이미지의 제작이 처한 조건을 드러낸다. 사진은 기록하는 것이 아니라 기록에 저항하는 이미지를 수집하고 전시한다. 그러므로 그의 사진은, 앨런 세큘러의 용어를 짓궂게 뒤튼다면, 사진 이미지가 표류하는 조건을 나타낸다. 세큘러는 사진 이미지의 의미를 가리키기 위해 '운항 TRAFFIC'이란 개념을 제안한 바 있다.[9] 즉 사진의 의미는 그것이 지시하는 대상에 의해 자동적으로 주어지는 것이 아니라는 것, 사진이 생산, 분배, 수용되는 문화적 체계에 의해 항상 규정된다는 것이다. 그렇지만 운항이라는 개념은 한편으로는 그것이 기착지 혹은 종착지를 갖고 있음을 암시하기도 한다. 즉 사진은 항상 어떤 의미에 이르게 된다는 점을 그 용어는 낙관적으로 암시한다. 그러나 박진영의 사진은 그보다는 비관적이다. 그의 사진들

9.　　Alan Sekula, op. cit.

[그리고 변증법적 이미지]

은 '운항 중인 사진'이 아니라 외려 표류하고 있는 사진을 보여줄 뿐이라고 쓸쓸히 말하고 있기 때문이다.

그렇다면 사진은 이제 말할 수 없는가. 사진을 말하게 하고 그것을 보는 이들로 하여금 사진의 말을 듣게 하는 담론적 조건이 희박해짐으로써 사진이 역사적 현실을 비판적으로 재현하는 것이 불가능하다는 것인가. 아니 우리는 마침내 사진의 민주주의에 이르게 된 것일까. 큐레이터와 평론가들이 말하는 형식적 미학의 시점을 통해 상찬하는 사진에서부터 상품을 심미적 환상의 대상으로 운반하는 데 그 어느 때보다 화려한 능력을 발휘하는 광고, 잡지 사신 등에 이르기까지 수많은 사진들은 각자 자신들을 읽을 수 있는 다원적인 읽기와 수용의 담론을 채용한다. 이는 사진에 하나의 보편적인 의미, 해방, 자유, 평등 혹은 그 무엇이든 보편적인 정치적·윤리적 규범을 도입하는 것이 불가능하다는 세간의 믿음을 적극 인정하는 것이기도 하다. 우리는 오직 무한히 다양한 사실들의 '다양태'를 가지고 있을 뿐이다. 그것을 하나의 질서로 조직하는 초월적인 규범을 요구하는 것은 오직 형이상학적인 폭력일 뿐이라고 세상 사람들은 말한다. 그러한 다원적인 민주주의의 세계에서 사진 역시 예외일 수 없을 것이다. 그렇다면 이제 사진에게 무한히 다양한 사진적 진실, 사진적인 아름다움이 존재한다고 선언하고 현기증 나는 사진의 민주주의에 기꺼이 참여하면 되는 것일까.

박진영은 그의 두 번째 단계의 사진의 시작을 알리는 ‹히다마리(ひ だまり): 찬란히 떨어지는 빛› 전시를 위한 사진집에서 이렇게 말을 건넨다. 그것은 너무나 솔직하고 또 명료하게 자신의 의지와 생각을 비치고 있어, 읽는 이를 놀라게 한다.

나는 그동안 사진이란 매체로 사회적 관점 혹은 동시대적 관점에 천착해 작업을 진행해 왔다. (…) 하지만 언젠가부터 내가 사진을 찍는 사람이라기보다는 프로그램을 만드는 사람에 가

[사진의 궤

깝다는 생각을 한 적이 있다. 또한 뭔가 의미심장한 주제와 문제를 제기함으로써 사진가란 항상 사회를 향해 발언을 해야 한다는 강박관념에 빠져 혼란스러웠던 기억이 있다. 또한 지나친 문제의식에 사로잡혀 대상의 본질을 보기보다는 대상의 효과적인 시각화에만 전념했던 게 아닌가 생각되기도 한다. 이미 사진이 현대 사회에서 가장 대중적인 매체로 자리 잡은 오늘날, 나는 사진가로서 어깨에 힘을 빼기로 한다. 이는 불특정 대중과의 의사소통을 위해서가 아니라 나 자신을 되돌아보는 멈춤이자 편협한 사고를 걷어내기 위한 치유이기도 하다. 그저 시간과 공간을 담는 사진 본연의 속성을 믿으며 기술적 발전이 급격한 이즈음 사진이 태동하던 시기의 자세와 정신으로 돌아가 사진적인 사진을 찍는 시도를 시작한다.[10]

그는 사회적-동시대적 관점을 버리겠다고 말한다. 그것은 강박관념에 가까운 것이었기 때문이다. 그리하여 그는 스스로 "대상의 본질"을 보지 못했다고 말한다. 또 "시간과 공간을 담는 사진 본연의 속성"을 믿기로 다짐한다. 그리하여 놀라운 결의에 이른다. "사진적인 사진"을 찍겠다는 것이다. 그는 "어깨에 힘을 빼기로" 했다고 말하지만, 실은 우리는 그의 어깨에 실린 단호한 힘을 느끼게 된다. 그리고 그가 말하는 그 모든 것, 그가 내세우는 대당對當, 사회적-동시대적 관점의 사진 대對 시간과 공간을 담는 사진 본연의 속성, 즉 사진으로서의 사진이라는 것에서 코드, 맥락, 제도, 담론, 아카이브 등 사진적 실천을 구성하는 데 중요한 역할을 했던 모든 관념들이 소거되는 것을 바라본다. 그리고 이 모든 몸짓은 사진 자체, '바로 그 사진PHOTOGRAPHY AS SUCH'을 향한 관심으로 모아진다. 그렇다면 그는 사진이란 "재현인가 아니면 현상학적인 실재REAL인가"라는 물음을 던지고 후자를 향해 스스로의 사진

10. 박진영, 『ひだまり: 찬란히 떨어지는 빛』, 메이드, 2008, 52쪽.

그리고 변증법적 이미지]

을 몰고 가기로 결심한 것일까. 이 물음에 답하기 위해 우리는 그의 근작들인 〈사진의 길〉에서의 사진, 그리고 그가 채택한 전시와 관람의 전략을 검토하려 한다.

사진 그 자체로 회귀하기를 원하는 사진가들이 흔히 채택하는 몸짓처럼 박진영 역시 〈사진의 길〉 전시에서 '기억'이라는 주제를 택한다. 그리고 그가 제시하는 기억은 우리 모두를 경악시킨 후쿠시마라는 재난의 기억이다. 물론 기억 자체를 재현하는 순수한 대상이란 존재하지 않는다. 다시 말해 기억을 담고 있는 대상 그 자체란 없다. 그러나 바로 그런 이유 때문에 사진은 이미지를 통해 어떤 일이 빌어지고 있는지를 살필 수 있도록 이끈다. 특정한 사진적 대상을 생산하면서 사진은 자신이 관여하는 담론을 만들어내기 때문이다. 또 그것이 많은 사진작가들이 새로운 사진적 실천을 위해 기억이란 전략을 택하게 된 이유를 어렴풋이 짐작할 수 있도록 한다. 기억에 관한 사진이란 사진이 골몰하는 주제를 가리키는 것에 그치지 않는다. 차라리 그것은 사진 자체의 존재론이라 부를 법한 것을 도입하려는 근년의 사진예술의 비전을 가리키는 이름일 것이기 때문이다. 기억의 이미지는 그 사진이 재현하는 대상의 편에서가 아니라 오히려 그것을 초과하는 사진 자체의 능력을 강조한다. 기억을 재현하는 이미지로서 선별될 수 있는 대상은 따로 존재하지 않는다. 기억을 재현하는 대상의 자격을 차지할 수 있는 데에는 어떤 제약도 없다. 역사화歷史畵나 공식적인 역사 서술의 아카이브와 서적, 전시에서 나타나는 이미지 역시 기억에 호소한다. 그렇지만 그것은 이미지 자체가 말을 건네는 것이라기보다는 이미 조직된 관람객, 즉 이미지를 어떤 관념과 지향 속에서 기억해야 할지 미리 알고 있는 관객을 전제한다. 설령 그 이미지에 저항하거나 그것을 다른 방식으로 전유하는 일이 일어난다 할지라도 이미지 자체의 진실은 그것이 제시되는 순간 이미 규정되어 있다. 이때의 기억은 거의 자동적이고 또 정치적·미학적 규범에 복종하는 행위이다.

그렇지만 기억의 이미지는 공식적인 혹은 미리 규정된 역사적 이미지와는 다른 것이다. 역사적 이미지란 기억할 가치가 있고 재현될 자격을 갖는 대상을 전제한다. 그러나 기억의 이미지는 다르다. 그것은 먼저 미리 프로그램된 기억-대상을 갖지 않는다. 기억을 재현하기 위해 적합하다고 할 수 있는 대상은 없다. 차라리 우리는 어떤 대상이든 기억을 재현하기 위해 선택될 수 있다고 말할 수 있을 것이다. 그러므로 기억의 이미지는 다양태MULTIPLICITY의 이미지이다. 그것이 다양태인 이유는 역사적 기억처럼 이념화된 대상(정치적 의례, 전쟁, 시위, 소요, 산업시설의 스펙터클, 빈곤의 풍경 따위)을 갖고 있지 않기 때문이다. 따라서 기억의 이미지는 모든 대상에게 기억의 잠재성을 가질 수 있는 자격을 열어놓는다. 한편 기억의 이미지는 관람객으로 하여금 국민이라든가 특정한 정치적·사회적 주체와 동일시할 것을 요구하는 그러한 역사적 이미지와 다르다. 기억의 이미지는 관람객을 어떤 주체-위치로 호명하지 않은 채 관람객의 눈길에 호소한다. 그러므로 기억의 이미지는 집단적이라기보다는 개인적이고, 정신분석학의 용어를 빌자면 상징적이라기보다는 상상적이고, 사회적이라기보다는 비사회적이다.

〈사진의 길〉에는 〈카네코 마리의 앨범金子滿里の アルバム〉이라는 사진들이 포함되어 있다. 이는 2012년 서울 에르메스 미술관에서 전시를 할 때 바닥경사를 4도로 만들고 관람객이 기울어진 지면을 디디며 감상하도록 한 설치작업의 일부분이었다. 전시장 바닥을 그토록 배치한 것은 관람객이 사진을 관람하는 행위를 감각적인 나타남으로서 체험하길 원했기 때문일 것이다. 작가는 작업을 소개하며 이렇게 말한다. "센다이현 초등학교에서 우연히 발견한 아마추어 사진가, 카네코씨. 이 일본인 사진가가 남겨둔 앨범을 매개로 해서 일본에서 살아가고 있는 한국인 사진가가 낯선 언어로 상상의 대화를 나눈다. 작가는 이 앨범을 뒤적이면서 한국의 아마추어 사진가, 전몽각의 〈윤미네 집〉을 떠올리며, 칼라사진의 첫 등장시기를 한국과 비교해보기도 한다." 박진영

그리고 변증법적 이미지]

은 2011년 3월 11일 쓰나미가 일본의 동북부 지역을 휩쓸고 지난 이후 현장을 찾았다. 그리고 미야기현의 센다이 근처에서 "2011년 7월 중순 경" 우연히 앨범을 주었다. 그는 자신이 우여곡절 끝에 방문한 재난 현장에서 놀랍게도 많은 사진을 발견했다고 말한다. 쓰나미가 생존의 물질적 환경, 즉 집, 도로, 자동차, 통신, 수도 등을 모두 흔적 없이 파괴하고 난 이후 그 자리에서 주인을 알 수 없는 사진들이 흩어져 있었다는 것은 새삼스럽고 또 기묘한 기분이 들게 하는 일이 아닐 수 없다.

그와 나눈 사적인 대화에서 박진영은 사진의 '물질성'이란 개념을 들어 이를 설명하려 했다. 이제 픽셀화된 비물질적 정보로 존재하는 사진 이후의 사진과 달리 그는 아날로그ANALOGUE 사진, 혹은 말장난을 하자면 유비적인ANALOGOUS 사진이 지닌 역량, 그리하여 지금 잊고 있거나 애도할 처지에 이른 사진 본연의 힘을 안간힘을 다해 역설하는 것, 그것이 아마 물질성이란 낱말을 통해 가리키려 했던 생각이 아닐까 짐작한다. 나는 그것이 대형 카메라를 사용하여 작업을 하는 사진가가 자신의 기술적 선택을 으스대기 위하여 한 발언이라고 생각하지는 않는다. 모든 것이 파괴되고 소멸한 것처럼 보이는 재난의 현장에서 완고하게 자신을 알리는 사진의 현존은 충격적일 수밖에 없을 것이다. 박진영은 자신이 재난 현장에서 습득한 앨범의 주인 카네코 마리를 애타게 찾는 편지를 보낸다. 그리고 우리 역시 그가 보여주는 사진들을 통해 카네코의 어린 시절의 모습을 보게 된다. 그것은 전후 일본 현대 생활사의 풍경에 속한 여느 사회학적인 캐릭터로서의 카네코는 아닌 듯 보인다. 멀리서 전람차가 보이는 공원에서 어깨 깃이 넓고 손부리가 다 드러나는 짧은 외투를 입은 소녀 카네코의 모습, 소풍을 가거나 아버지와 나들이를 나선 귀여운 카네코의 모습, 겨자색 스웨터를 입고 혹은 물방울무늬가 가득 프린트된 민소매 셔츠를 입고 마침내 칼라사진 속에서 자신을 드러내는 카네코의 모습. 그 사진 이미지 안에 기재된 시각적인 정보는 우리에게는 그리 중요하지 않다. 그것은 풍속화적

146

[사진의 궤적

이미지도 아니고 역사적 이미지도 아니기 때문이다. 그것은 그냥 사진적인 이미지일 뿐이다. 그것은 재현하는 대상과는 무관한 채, 재난 이후 사라졌지만 그럼에도 사진적 현전을 통해 여기에 존재히는 그녀, 카네코이다.

이때 나는 앞서 인용한 박진영의 다짐을, 사진 본연의 속성에 천착하는 사진, 즉 '사진적인 사진'을 찾겠다는 의지를 스스로 실천하고 있음을 확인한다는 생각에 이른다. 그는 그것을 '기억'이라는 이미지와 행위, 사진적 전략에서 찾고자 하는 듯이 보인다. 기억이란 바로 무엇을 찍을 것인가라는 선택과 상관없기 때문이다. 기억은 재현되어야 할 대상, 그 대상을 어떤 방식으로 재현할 것인가에 대한 숱한 기술적·미학적 고려 등으로부터 사진가를 해방시켜준다(아니 그렇다고 가정할 수 있을지 모른다). 그렇기에 기억의 이미지라고 말할 때 그것은 사진의 제재나 주제를 가리키는 것이 아니다. 그것은 다른 사진, 혹은 사진의 다른 존재방식에 대한 질문을 제기하는 것이다. 박진영의 어법을 빌자면 그는 기억의 이미지를 통해 사진의 '길'을 찾는 것이다. 그렇다면 그가 말하는 그 길이란 무엇일까. 그는 사진이 막다른 길에 이르렀고 사진이 지닌 힘을 회복하고 갱신할 새로운 길을 찾겠다는 것일까. 아니면 사진이 가야 할 온전한 길, 사진의 원칙, 사진 그 자체의 길로 귀환하여야 한다고 말하는 것일까.

박진영은 '나토리시名取市 연작'에서 재난 현장에서 사진액자, 카메라, 란도셀, 야구 글러브, 비너스, 음료수병, 정 등을 수집하고 이를 찍은 사진을 제시한다. 이때 그가 보여주는 사진들이 각기 그 사물들을 보여준다고 할 수는 없을 것이다. 그것은 차라리 사진액자=사진, 야구 글러브=사진, 음료수병=사진, 비너스=사진 등으로 이어지는 등가적 관계의 제시일 것이다. 사진은 사진 속에 재현되는 대상을 통해 자신의 존재를 숨기는 것이 아니라 바로 그것을 통해 자신을 드러낸다. 드러낸다는 말이 그 사진을 통해 비롯되는 미학적 효과를 제대로 전하

그리고 변증법적 이미지]

지 못한다면 우리는 차라리 사진 그 자체IN ITSELF의 현현 혹은 계시라고 말해도 좋을 것이다. 다시 말해 우리는 비너스를 보고 있는 것이 아니라 사진을 보고 있는 것이다. 이는 사진 자체의 놀라운 능력에 눈뜨도록 우리를 촉구하는 것이다. 그것은 사진 이미지가 어떻게 이데올로기적인 효과를 생산하는지 더 이상 묻지 않는다. 또한 그것은 사진 이미지를 둘러싼 가시성과 비가시성의 변증법에도 관심을 두지 않는다. 이제 문제는 본다는 것, 보인다는 것의 경험 그 자체이기 때문이다. 그가 보여주는 사진이란 숨길 것이 없다고 말하는 듯하다. 그런 점에서 ‹사진의 길›을 압축하는 사진은 현명하게도 그가 사진집의 맨 앞사리에 놓은 ‹초여름에 내린 눈›이라는 작업일 것이다. 여기에서 우리는 보이지 않는 것, 사진적 이미지의 미학적·정치적 효과를 조직하는 권력·담론·코드 등을 생각할 필요가 없다. 초여름에 내린 눈을 찍은 이 사진은 사진이란 아무것도 숨기는 것이 없다고 말한다. 이 사진은 우리에게 그것이 걸려들어 있는 코드를 벗겨내어 해독하는DECODING 식의 읽기의 실천 따위는 무시해도 좋다고 말한다. 그것은 우리에게 사진은 순수한 이미지를 만들어낼 수 있다고, 세계가 숨김없이 자신을 현상하도록 하는 일을 행할 수 있다고 말하는 듯이 군다.

감각하게 하는 이미지

그렇다면 박진영이 택한 사진의 길은 너무 나아간 것인가. 그는 사진에서 사진 그 자체를 보도록 요구한다. 그는 사진적 사진을 발견하고자 한다. 우리는 그런 몸짓을 강제하는 조건이 있다는 것을 알고 있다. 우리는 사진 이미지에 거의 익사할 지경이다. 이미지는 너무 많고 그것은 거의 아무런 효력도 없이 우리를 스쳐지나간다. 사진은 어디에서나 휴대할 수 있고 어디에서나 전시되며 어느 자리에서나 볼 수 있다. 사진은 무의미한 과잉 그 자체를 가리키는 이름처럼 여겨질 정도이다. 이미지의 불임성을 보여주는 증좌가 바로 사진이라고 말한다 해도 지나

치지는 않을 것이다. 그렇다면 사진의 이미지로서의 효력이 위기에 처했음을 자각한 사진예술이 사진 자체의 현존을 위해 사진이 기여하여야 한다고 강변하게 되는 사정은, 충분히 납득할 만한 것이다. 그러나 나에게 더 흥미로운 것은 바로 20년의 시간의 궤적을 거치며 박진영이 주파한 사진의 여정이다. 그것은 그의 개인적인 행로를 말하여주기도 하지만, 또한 동시대 사진이 직면한 근본적인 쟁점을 성실하고 또 묵묵히 해결하고자 시도했음을 보여준다. 그가 선택한 해법이 과연 옳은 것인지 나는 단언할 수 없다. 그것은 건방지고 무례한 짓일 것이다. 내가 할 수 있는 일은 그의 사진적 실천이 거쳐온 궤적들을 추적하면서 그를 동시대 한국사진의 하나의 증상으로서 헤아려보는 일이다.

박진영은 앞서 선택한 도식에 따르자면 스투디움의 노선과 푼크툼의 노선 중 후자를 향해 나아간다. 그는 사회학적 사진을 찍으면서 동시에 그와 같은 사진을 가능케 한 정치적 조건이 소멸했음을 예민하게 감지하는 (사회 없는 세계의) 사회학적 사진을 보여주었다. 그는 사진의 표면, 사진의 이미지와 그것의 재현으로서의 성질에 대해 깊이 실망한 듯이 보인다. 그리고 그는 마침내 자신의 '사진의 길'을 찾아간다. 그것은 장면의 사진, 사진의 감각적인 힘이 현현하는 사진이다. 그는 사진적 사진, 바로 그 사진을 발견하고자 하였고, 재난의 잔존물을 찍은 사진에서 재현을 초과하는 사진의 잠재성을 증언하려 한다. 그것은 역사-이미지에서 기억-이미지로 나아가는 것이다. 그것은 사진-이미지의 외부에서 사진을 제한하는 이데올로기, 의미의 체계가 있음을 나타내는 것이 아니라 사진의 순전한 내재성을 말하는 것이다.

그리고 다시 나는 제발트의 소설 속에서 마주하는 사진을 떠올린다. 그것은 기억의 이미지라고 부를 만한 것의 원형처럼 생각되기 때문이다. 그가 발견하고 또 스스로 찍은 조악한 사진들, 비망록에 가까운 사진들은 체계화할 수 없는, 완결된 역사적 서사의 삽화로 도저히 환원할 수 없는 이미지의 행렬을 보여준다. 그의 사진들이 20세기 인

그리고 변증법적 이미지]

간의 인류학이라고 할 만한 것을 시도하는 것이라고 말하는 이는 없을 것이다. 그것은 아무도 말하지 않았고 알려고 한 적도 없는 인물, 사건, 대상 들의 이미지이다. 그렇지만 그것은 사회학적 상상이 일컫는 것처럼 자신을 대표하거나 재현할 기회를 갖지 못했던 소수(자)의 이미지라고 말할 수 있는 것도 아니다. 그가 그의 소설 속에 심어놓은 이미지들은 인물이고 세계이다. 그렇지만 그 사진-이미지는 또한 한없는 정서적인 힘을 환기한다. 그것은 소설 속의 화자의 시선을 장악하고 그 이미지가 불러일으킨 충격에 반응하도록 이끈다. 여기에서 우리는 사진을 본다기보다는 사진의 위력, 이미지의 역량을 보라는 부름을 듣는다. 그것은 사진이 재현하는 대상보다 더 큰 사진의 힘을 말해준다. 기억은 재현된 대상에 구속되거나 결정되지 않는다. 대신 기억은 자신이 마주친 이미지의 현상학적인 힘에 의해 추동된다. 그렇다면 기억의 이미지는 재현을 초과하는 사진, 감각적인 충격으로서의 사진을 가리키는 것인가.

디디 위베르만은 벤야민의 변증법적 이미지란 개념에 의지하면서 "인민이란 재현할 수 있는가"란 물음에 답하는 에세이를 쓴 적이 있다.[11] 그는 "단일성, 정체성, 총체성 또는 일반성으로서의 '인민'이란 간단히 말해 존재하지 않는다"고 말한다.[12] 그런 점에서 그는 인민이라는 정치적 주체를 실체화하고 그것을 유일하고 적법한 보편적 이미지에 가둘 수 있다는 믿음을 거부한다. 그렇다면 인민이란 존재하지 않으며 다양태로서 각자 자신의 이해와 욕구를 제시하는 의견을 가질 뿐인, 인간들의 군도群島가 있을 뿐인가. 디디 위베르만은 인민의 부재, 인민을 가시화할 수 없음이라는 이런 비관적인 허무주의 역시 거부한다. 그렇다면 인민이란 누구이고 어떻게 재현될 수 있는가. 그는 지배적인 이미지 체제가 만들어내는 깊은 잠에서 깨어나도록 만드는 이미지를 찾아낸다. 그가 말하는 인민이란 이미지의 전체성을 흔드는 부정을 가리킨다. 그때 그 이미지는 잔존물을 기록하고 재현하는 것일 수도 있

[사진의 궤적

고, 이름 없는 자들을 사진 이미지로 운반하는 것일 수도 있다. 그렇지만 그것은 그에게 별로 중요한 것은 아니다. 그에게 결정적인 것은 바로 감각하게 만들기, 이미지가 만들어내는 정동의 효과이기 때문이다. 여기에서 디디 위베르만은 교차할 수 없는 것처럼 보이는 것을 교차시킨다. 먼저 그는 초월적 보편성을 대표하는 인민은 없다고 말하지만 인민 자체가 없는 것은 아니라고 말한다. 그것은 감각적 사건을 통해 항시 만들어지고 만들어져야만 하는 것이라고 말한다. 다음으로 그는 그것은 누구를 재현하고 어떻게 재현하여야 하는가 라는 문제를 감각의 변증법 속에서 공식화한다. 그리고 그는 '냉혹한' '무감각한' 이미지들에 맞서 '감각할 수 있게 만드는' '증후의 변증법'을 가동시키는 이미지를 내세운다. 이때 그는 사진을 이미지라기보다는 감각적인 경험, 현상학적인 나타남과 결부시킨다.[13]

11. 변증법적 이미지라는 벤야민의 개념을 통해 이미지의 존재론을 새롭게 제안하는 그의 시도는 『반딧불의 잔존』에서 전개된다.

12. 조르주 디디 위베르만, 「감각할 수 있게 만들기」, 알랭 바디우 외, 『인민이란 무엇인가』, 서용순·임옥희·주형일 옮김, 현실문화, 2014, 98쪽.

13. 같은 글, 140~143쪽.

14. 이런 점에서 바르트의 스투디움/푼크툼의 이분법을 가짜 대립으로 거부하면서 그의 특유의 미학적 체제란 관점에서 사진-이미지에 관한 미학적 반성을 시도하는 랑시에르의 저술들을 역시 떠올려볼 수 있다. 자크 랑시에르, 『이미지의 운명』, 김상운 옮김, 현실문화, 2014; Jacques Rancière, 'Notes on the photographic image,' *Radical Philosophy*, No. 156, 2009b. 특히 그는 『해방된 관객』이란 저작에서 '골몰케 하는/골몰하는 이미지 pensive image'란 개념을 제시하며 바르트의 주장을 비판한다. 그는 재현과 정동, 사진의 언어적 특성과 감각적 효력을 분리

여기에서 우리는 최근 등장하는 흥미로운 사진의 미학적·정치적 프로그램의 어떤 윤곽을 식별할 수 있다. 그것을 나는 다시 앞에서 편의를 위해 선택한 바르트의 이분법을 빌어 정의할 수 있을지 모르겠다. 그것은 스투디움인가 푼크툼인가라는 EITHER/OR 사진의 대립적인 노선을 종합하는, 즉 스투디움이면서 동시에 푼크툼인 AND 사진-이미지의 노선이라고 부를 수 있을 것이다.[14] 사진-

그리고 변증법적 이미지]

이미지는 단지 재현인 것만은 아니다. 그것은 감각적인 실재이다. 사진-이미지는 언어적 기호인 것만은 아니다. 그것은 감각적인 육체이다. 사진-이미지는 공동체를 만들어내는 것만은 아니다. 그것은 공동체가 성립할 수 없음을, 그것의 불가능성의 부정적 증후를 드러낼 수 있다. 나는 박진영의 사진이 그러한 사진의 노선, 사진의 길을 열어 보일 것인지 모르겠다. 당장 그가 자신의 카메라의 노출을 활짝 열고 찍은 선명하고 환하게 발색된 근작 사진들 속에서 그가 가까스로 숨기고 있는 멜랑콜리를 느끼고 있기 때문인지도 모르겠다. 물론 그가 앓고 있는 멜랑콜리는 그의 것은 아니다. 그것은 시대의 우울이기 때문이다.

할 수 없고 이것이 바로 현대의 미학적 체제의 핵심적인 특성이라고 역설한다. 즉 스투디움과 푼크툼은 현대의 감각성의 체제인 미학적 체제에서는 기원적으로 서로 얽혀 있다는 것이다. Jacques Rancière, "The pensive image," Gregory Elliot trans., *The Emancipated Spectator*(London: Verso, 2009c), pp. 107~132[자크 랑시에르, 『해방된 관객』, 양창렬 옮김, 현실문화, 2016].

[사진의 궤적

그리고 변증법적 이미지]

사진이 사물이 될 때,
사진을 대하는 하나의 자세

찬 비 맞으며 눈물만 흘리고
하얀 눈 맞으며 이픈 맘 달래는 바윗돌
…

굴러, 굴러, 굴러라, 굴러라, 바윗돌,
저 하늘 끝에서 이 세상 웃어보자[1]

How does it feel
How does it feel
To be without a home
Like a complete unknown
Like a rolling stone?[2]

1. 정오차, 〈바윗돌〉 가사 중에서.
2. 밥 딜런, 〈라이크 어 롤링스톤*LIKE A
 ROLLING STONE*〉 가사 중에서.

오늘날 가장 인기 있는 철학적, 미학적 주제는 존재 혹은 사물인 듯 보인다. 그것은 주체/객체라는 몇 세기 동안 우리를 지배한 관념으로부터 벗어나겠다고 기염을 토한다. 이를테면 여기에 돌덩이가 있다. 그것은 사물인가, 객체인가, 존재인가. 그 돌은 터키에서 수입된 값비싼 화강암이거나 혹은 이탈리아에서 가져온 질 좋은 대리석일 수도 있다 (나는 언젠가 1970년대에 한국의 이름난 조각가들이 최상의 재료로 작업을 하려 이탈리아로 유학을 가 그곳의 채석장에서 작업을 했다는 전설 같은 이야기를 들은 적이 있다). 건축을 위한 것이든 아니면 조각을 위한 재료든, 그 암석들은 그를 다루고 조작하려는 인간, 즉 주체를 전제한다. 그러므로 그 돌들은 무엇이든 인간-주체가 대면하는 대상-객체로 간주된다. 그것은 자신을 주관하고 변용하는 주체와 짝을 이룬다. 혹은 그것에 대峙하고 있다.

그런데 그 돌을 존재BEING라고 명명하는 순간, 사태는 완연히 달라진다. 존재란 개념은 주체와 객체로 분할되기 이전의 사유, 철학자들이 흔히 말하는 바를 좇자면 칸트적인 비판철학의 사유에 의해 추방된 것으로 알려져 있다. 따라서 존재, 존재론이란 개념을 끌어들일 때 그것은 비판철학이라는 독일 관념론과 그 이후의 철학, 흔히 칸트-헤겔-마르크스 등으로 이어지는 철학을 은밀히 조롱하거나 거부한다. 이를테면 하이데거로부터 시작된 20세기 초반의 존재론적 전환을 떠올려볼 수도 있다. 그렇지만 하이데거의 존재론적 전환은 딱히 과거로의 회귀, 근대 이전의 '전-비판적PRE-CRITICAL' 철학으로 되돌아가려는 몸짓이기만 한 것은 아니다. 그것은 근대적 사유의 결함을 극복하기 위한, 후-비판적POST-CRITICAL 철학과 예술이론을 설립하려는 시도일 수도 있다. 어쨌든 주체/객체냐 존재냐 하는 논쟁은 철학적 사변의 세계에서 벌어지는 소동인 것만은 아니다. 그것은 세계를 사고하고 경험하는 방식에 도사리고 있는 영속적인 긴장으로 생각해볼 수도 있다. 비판철학과 존재론은 근대 세계, 극히 간략하게 말해 부르주아 사회가

[사진을 대하는 하나의 자세]

등장한 이후 철학은 무엇인가에 관련된 엄청난 판돈이 걸린 내기의 주역들이라고 해도 좋을 것이다. 그것을 여기에서 다룰 여유도 없고 또 생각도 없다. 다만 마침 돌과 그에 대한 이미지가 주어져 있기 때문에, 나는 이런 쟁점을 떠올리지 않을 수 없었다.

인식하고 감각하는 주관은 존재를 모른다. 주체에게 그런 것은 허무맹랑하거나 아니면 망상에 가까운 것이다. 생각하는 나/우리의 주관에 알려지지 않은 것, 즉 (인식) 대상으로서 주어지는 것 이전에 존재하는 그 무엇은 불가사의하거나 억압되어야 하는 것이다. 이를 명명하기 위해 칸트가 마련해둔 이름이 '물 자체'라는 것은 잘 알려진 일이다. 흥미롭게도 돌은 칸트의 철학적 사색에 매우 중요한 자리를 차지하고 있다. 잘 알려지지 않은 이야기이지만 칸트는 지진학SEISMOLOGY의 창시자 가운데 한 명이다. 발터 벤야민은 리스본 대지진에 관련해 쓴 어린이를 위한 라디오 대본에서 독일의 어린이들(!)을 상대로 유럽인에게 전대미문의 충격을 주었던 그 자연 재난을 설명한다. 그리고 독일 어린이라면 몇몇은 한 번쯤 이름을 들어보았을 것이라고 너스레를 떨며 칸트를 소개한다. 이렇게 말해도 좋다면 그것은 돌을 존재에서 객체로 전환시킨 발군의 이성의 지도자로서의 칸트를 알리는 희한한 시도이다.

쾨니히스베르크KÖNIGSBERG라는 작은 도시에서 평생 벗어나지 않게 될 스물네 살의 청년 칸트는 유럽인을 경악시킨 리스본의 대지진을 규명하기 위해 백방으로 수소문하여 얻은 기록과 자료를 분석한다. 그는 점액과도 같은 뜨거운 돌의 물결의 분출, 신의 분노로 알려졌던 지진을, 300킬로미터 두께의 지표가 움직여 다니며 생긴 결과라고 추론한다. 그렇게 그의 생각을 밝힌 책이 『보편 자연사와 천체론UNIVERSAL NATURAL HISTORY AND THEORY OF THE HEAVENS』이란 책이다. 이 저술을 통해 청년 칸트는 보기 좋게 인간의 과학적 이성을 실험한 셈이었던 것이다. 이는 신의 의지를 실어 나르고 우리에게 우주의 섭리와 존재의 사슬 속에 자리한 신비한 돌(-존재)을 과학적 이성이 탐색하여야 할 객

[사진이 사물이 될 때

체, 무엇보다 지질학GEOLOGY과 지진학의 대상으로 변환시키는 것이었다고, 조금 허풍스레 말해도 좋을 것이다.

그러므로 돌은 여러 가지가 될 수 있다. 현자의 돌? 굳이 그런 것이 아니더라도 우리는 여러 가지 돌을 떠올려볼 수 있다. 얼핏 생각해보면 세상의 사물 가운데 돌보다 더 집요하게 관성적인INERT OR INERTIAL 사물은 없어 보인다. 그것은 그것을 마주하는 주체 혹은 주관성에 아랑곳하지 않은 채 자신의 사물로서의 성질을 고집하며 거기에 존속하는 것처럼 보인다. 리스본 대지진 이전의 시대에 지진에 관하여 유럽인이 생각했던 부글부글 끓어오르는 뜨거운 돌의 물길, 용암에 관한 이미지는 이제 쇠약해진다. 그들이 돌에서 울려 퍼지는 신의 음성을 들었을 때, 그 돌은 주체와 객체가 분화되기 이전의 존재였을지 모른다. 어쨌든 벤야민이 고하는 지진, 칸트와 리스본을 엄습한 돌들의 발작은 존재의 단편이 아니라 인간의 이성이 침착히 규명하고 분석해야 할 돌을 보여준다. 지질학과 지진학이라는 과학적 이성을 통해 돌은 존재에서 객체로 변용되었던 셈이다.

그러나 오늘날 사정은 다르게 돌아가는 듯 보인다. 존재론적 전환ONTOLOGICAL TURN이라고 부르기도 하고 또 때에 따라서는 미학적 전환AESTHETICAL TURN이라고 부르기도 하는 다양한 '전환 소동'은 객체와 주체 대신에 존재와 정동AFFECT, 아름다움BEAUTY을 만회하기 위해 애쓴다. 그것은 자신을 제외한 것들을 객체로 간주하는 근대 형이상학의 오만을 꾸짖는다. 사물이나 이미지에서 아름다움을 발견하는 것이 아니라 주체를 위해 마련된 의미와 이데올로기를 발견하려 했던 주관성의 신화를 비난한다. 그들은 주체나 객체나 모두 존재의 사슬 속에 놓여 있는 것들로 다루어져 마땅하다고 호소한다. 그래서 어떤 이는 이러한 존재론적 사고를 '평평한 존재론FLAT ONTOLOGY'이라 부르기도 한다. 객체 위에 선 주체가 아니라 같은 높이에 나란히 펼쳐진 인간과 자연, 기계, 사물의 동등성의 평면을 생각하자는 것이다.

사진을 대하는 하나의 자세]

하지만 이 자리에서 그런 논쟁에 끼어들 것까지는 없을 것이다. 우리는 지금 염중호의 ‹괴물의 돌›이란 전시에 입회하고 있을 뿐이다. 그 전시는 돌과 그에 관한 이미지, 사색으로 구성되어 있다. 그럼에도 그것은 부득이하게 오늘의 철학이나 미학 논쟁을 상기하지 않을 수 없게 한다. 아마 그런 기분에 사로잡히는 것이 나 혼자만은 아닐 것이라고 믿고 싶다. 사정은 매우 단순하다. 돌의 사진적 이미지는 생각보다 기괴한 것일 수 있기 때문이다. 먼저 어리석어 보이는 물음을 던져보자. 돌은 이미지의 대상이 될 수 있을까. 물론 사진의 피사체가 될 수 있는 자격을 제한하는 것은 어디에도 없다. 내 식도를 타고 들어오는 가는 도관에 부착된 카메라가 훑는 신체 내부부터 우주선에 탑재된 카메라가 전송하는 우주의 무한한 공백과 행성에 이르기까지, 모든 것은 사진의 대상으로 운반된다. 그렇다면 돌은? 돌은 이미지의 대상이 될 수 있을까. 그런데 이 물음 앞에서 앞의 확신은 흔들리고 만다. 돌은 이미지가 되기엔 어쩐지 어색한 것처럼 보이기 때문이다. 왜 다른 것은 모두 될 수 있는데 돌은 이미지의 객체가 되어선 안 될까. 물론 돌도 사진의 프레임 속으로 들어올 수 있다. 지질학적 분류를 위한 것이거나 석재판매상의 판매용 카탈로그 위에서 돌은 사진 이미지가 될 자격을 얻는다. 그렇지만 그러한 실용적인 용도를 벗어나 마치 인물 사진이나 풍경 사진, 다큐멘터리 사진처럼 돌에 관한 사진이 가능할 것이라는 생각은 어쩐지 이상하다.

여기에서 우리가 말하는 사진이란 당연히 '이미지'로서의 사진이다. 이미지란, 한동안 사진이론이 골몰했던 것처럼, 의미를 전달하는 언어와 같은 것이다. 사진이론은 사진이 언어 가운데 도상ICON인지 지표INDEX인지 아니면 상징SYMBOL인지를 두고 집요하게 입씨름을 벌여왔다. 그렇지만 돌을 찍은 사진을 두고 그렇게 말하기는 어려울 것이다. 엄청난 선예도와 해상도를 지닌 이미지로 제시된 현무암 조각 사진이 있다고 치자. 우리가 그로부터 무엇인가를 읽어들이기는 어렵다. 그

것은 돌을 찍은 사진-이미지라기보다는, 즉 어떤 해독되어야DECODED 할 언어의 조각이라기보다는 그 자체 사물처럼 보이게 될 것이다. 우리는 그것이 무엇에 관하여 말을 건네는지를 이해하기보다는 그 사진 자체, 그것의 의미를 규정하는 코드나 상징적 규칙, 서사적 문법 따위로부터 완전히 해방된 '사진으로서의 사진', 그 자체 하나의 사물로 승격된 사진을 마주하는 것인지도 모른다. 나는 이것이 날카롭고 해박한 사진의 기호학자였던 롤랑 바르트가 푼크툼PUNCTUM이라 부른 사진의 수수께끼에 해당되는 것인지는 잘은 모르겠다.

그렇지만 오늘날 우리가 심심찮게 마주하는 사진들이 바로 그러한 이미지-사진으로부터 사물-사진으로 향한다는 점은 확인할 수 있다고 적어도 자신 있게 말할 수 있다. 사진을 사회적 상징으로 인식하고 논쟁하던 시절은 까마득히 먼 오래처럼 보인다. 우리는 사진에게서 사진이라는 사물을 보려는 충동이란 어쩌면 언어학이나 정신분석학을 참조하며 마르크스주의적이거나 여성주의적인 사진이론과 비평이 내세웠던 주장, 즉 "사진은 언어"라는 테제에 대한 반동 혹은 피곤함 같은 것이라고 생각할 수도 있다. 어쩌다 사진작가들과 이야기를 나누게 된 자리에서 나는 제법 여러 차례, 이제 사진은 기꺼이 사진 자체의 아름다움, 사진 자체의 표면이 만들어낼 수 있는 미적인 힘에 골몰해야 한다는 생각을 전해 들을 기회가 있었다. 어떤 이는 그것을 '사진으로서의 사진'이라는 과감한 말로 표현하기도 하였다. 언어-이미지로서의 사진으로부터 바야흐로 존재로서의 사진으로 향하는 길이 활짝 열린 것처럼 보인다.

그렇다면 〈괴물의 돌〉은 이러한 경향에 어떻게 개입하려 할까. 놀라운 점은 작가는 이러한 추세에 그다지 개의치 않는 척 군다는 것이다. 그는 자기瓷器의 표면이든 아니면 나무나 건물이든 최근 우리가 손쉽게 접할 수 있는, 놀라운 밀도와 정서적인 집중을 동원한 사진들의 은밀한 미학적 주장을 가볍게 무시한다. 그는 동시대의 사진의 좌표

사진을 대하는 하나의 자세]

가운데 하나인 사진의 현상학 같은 것은 전연 겪어본 적도 없다는 듯이 시치미를 뗀다. 그리고 그는 돌을 매개로 오늘날의 문화적 형세를 헤아리고 짐작하는 듯한 시늉을 한다. 수석수집가들과 그들의 돌, 신화 속에 등장하는 돌, 주택의 어느 자리를 차지하는 돌들이 교차하고, 돌을 수집하는 이들의 허무맹랑한 발화들UTTERANCES은 돌가루로 채색된다. 그리고 작가는 숫제 마치 돌의 직물을 스스로 재구성하기라도 하겠다는 양, 벽돌과 콘크리트, 도자기 잔해를 반죽해 괴석塊石을 만들려고 한다. 흥미로운 점은 그가 찍은 돌 사진의 일부는 인터넷에서 여행작가나 사진작가들이 찍은 것을 보고 직접 찾아가 찍었다는 것이다. 여기에서 그는 사진에서 어떤 존재론적 풍미를 찾으려는 사진의 추세 따위에는 콧방귀도 뀌지 않는다. 그는 사진을 정보를 얻고 버리는 비루한 이미지로 처리하는 데 망설임이 없다.

그 점에서 나는 〈괴물의 돌〉이란 전시 표제가 자꾸 〈괴물의 사진〉처럼 읽히곤 했다. 이는 전시에 등장하는 사진과 영상 이미지 그리고 그에 부가된 설치작품과 파운드오브젝트 등이 서술을 위한 낱낱의 단위처럼 보였던 탓이기도 하지만 다른 까닭도 있었다. 그것은 그가 돌을 둘러싼 문화적 태도와 자취를 열거하는 척 굴면서 실은 사진 이미지의 (불)가능성을 사유하는 것은 아닐까 하는 생각이 들었기 때문이다. 그가 내게 보낸 작가노트에서 말하듯이 "인간과 함께 늘 거기 있는 기본물질이라는 생각"을 했으면서도 그는 곧바로 그런 생각을 비웃고 있음을 들려준다. 수석을 모으는 이들의 동호인 취미 속에 등장하는 저속하고 우스꽝스러운 돌과 마주치기도 하고, 한국의 어느 곳이나 가면 목격할 수 있는 숱한 장식석들을 보며 냉소하기도 한다. 그렇지만 이런 작가의 술회가 돌의 소비를 둘러싼 문화인류학적인 보고인 것은 아닐 것이다. 그는 돌에서 발견한 무엇을 사진의 자리에 옮겨놓는다. 채석장의 돌이 쪼개지고 운반·보관·수집·마모·장식·기념·방치되는 것처럼 그는 사진을 숱한 말하기의 방식 속에 배치한다. 그런 점에서 그는

[사진이 사물이 될 때

자신의 이번 개인전이 "다른 여러 명의 내가 참여한 하나의 전시" 같은 것일지도 모른다고 토로한다. 여러 가지 의미를 운반하는 돌, "괴물의 돌, 이성의 돌, 종교의 돌…" 운운으로 돌의 다양한 이미지의 연쇄를 제시할 때 작가가 돌 자체, 돌이라는 사물 속에 깃든 끈질긴 실체 SUBSTANCE에 관하여 말하는 것은 전연 아닐 것이다. 그는 돌을 사용하는 허다한 몸짓과 작용, 시간의 좌표, 역사적 계기 등을 어지럽게 펼쳐 놓는다. 마치 아무것도 아닌 멍청한 돌이란 대상이 의미를 획득할 수 있는 가능성은 그것이 어떤 이미지로서 출현하느냐에 달려 있다는 듯이 말이다. 나아가 이는 오늘날 사진에서 사진의 실체를 찾으려는 엉뚱한 몸짓에 대한 대꾸처럼 보이기도 한다. 물론 그 대꾸는 진지하다기보다는 가볍다. 진지한 척하지만 전연 무겁지 않은 어떤 주장에 응답하는 방법은 농담JOKE 같은 것이기 때문이다.

사진을 대하는 하나의 자세]

반ANTI-비IN-미학AESTHETICS:
랑시에르의 미학주의적 기획의 한계

자크 랑시에르의 『해방된 관객』은 랑시에르의 예술이론 혹은 미학주의 적 노선의 진면목을 요약하는 저작이라고 할 수 있다.[1] 그러나 이런 말을 덧붙여도 좋다면, 이 저작은 이론의 정치를 조직하는 핵심적인 개념이라 할 수 있는 '비판CRITIQUE'이란 개념을 기각하는 데 모든 주의와 신경을 바치는 작업이라 불러도 좋을 것이다. 그렇다면 그것이 거부하고 저주하는 비판이란 대관절 무엇을 가리키는 것일까. 여기에서 우리는 마르크스의 『자본』 연작이 부르주아 이데올로기의 정수로서의 정치경제학에 대한 비판이었으며, 호르크하이머와 아도르노가 이끈 프랑크푸르트학파의 마르크스주의가 기꺼이 스스로를 비판이론CRITICAL THEORY이라 칭했음을 지적하는 것으로 족하다고 생각한다. 뒤이어 언급하겠지만 비판은 현실을 부정하고 변형하려는 지적·정치적 기획의 어떤 이름이다. 한편 우리는 랑시에르의 미학과 정치학에 대한 관계를 사유하는 방식을 요약하고자 채택한 미학주의란 개념을 19세기 후반 영국을 중심으로 풍미했던 유미주의와는 다른 것으로 구별할 필요가 있다. 윌리엄 모리스WILLIAM MORRIS의 예술공예운동ART & CRAFT MOVE-MENT이나 오스카 와일드OSCAR WILDE, 버나드 쇼GEORGE BERNARD SHAW 처럼 사회주의자이면서 동시에 유미주의자였던 이들의 노선은, 랑시에르의 생각에 빗대자면, 비판에 가까운 자리에 놓여 있다. 따라서 유미주의의 미적 정치는 랑시에르의 미적 정치와 다르다. 유미주의는 자본주의의 역사적 발전이 초래한 삶의 비참을 비판하기 위해 '아름다움'을 내세운다. 자본주의는 거짓이기도 하고 부정의한 것이기도 하지만 무엇보다 추한 것이다. 그것은 미BEAUTY를 파괴한다. 따라서 파업과 시위 못지않게 중요한 것은 아름다움을 추구하는 삶이다. 그렇지만 랑시에르의 미학주의는 더 이상 비판으로서의 미적인 것에 주의를 기울일 필요가 없다. 미적인 것을 따라다니는 경제의 타자로서의 정체성은 랑시

1. 자크 랑시에르, 『해방된 관객』, 양창렬 옮김, 현실문화, 2016.

랑시에르의 미학주의적 기획의 한계]

에르에겐 아무런 흥밋거리가 될 수 없다. 그러므로 예술의 자율성과 타율성이라는 미학이론의 완곡한 질문은 비판에 집착하는 강박관념이 만들어낸, 쓸모없는 문제설정으로 기각된다.

랑시에르에게 감성적인 것 혹은 미적인 것은 직접적으로 정치적인 것이다. 따라서 그에게는 미적인 것의 영원한 타자였던 경제와의 관계는 자리 잡을 곳이 없다. 미적인 것과 경제적인 것 사이의 관계를 가리키는 이름이었던 정치는 이제 미적인 것(감성적인 것)의 자기동일성의 문제로 내재화된다. 랑시에르에게 예술과 경제의 타율성/자율성이라는 접근은 모더니즘이라는 예술에 관한 독특한 접근의 산물일 뿐이며 사회학주의라는 사고습관의 효과일 뿐이다. 그런 탓에 아도르노의 『미학이론』이 제기하는 것처럼, 비판적 예술이론을 구성하는 핵심 지형인 경제와 예술의 관계는 그에게 끼어들 여지가 없다. 아도르노의 경우 『음악사회학입문』이든 『미학이론』이든, 자신의 모든 예술이론을 전개한 주저에서 마치 약속이라도 한 것처럼 '사회'라는 결정적인 장*을 포함한다.[2] 비판이론이라는 개념이 마르크스주의를 가리키는 암호와도 같은 개념이었던 것처럼, 사회란 개념은 자본주의 생산양식을 가리키는 것이었다. 아도르노는 독일 관념론의 전통을 칸트-헤겔-마르크스로 이어지는 비판적 사유의 전통으로 연장하며 자본주의라는 객관적 현실(교환사회)이 만들어내는 이데올로기 혹은 물신주의에 대한 '비판'을 추구한다. 그것은 객관적 현실이 지속되기 위해 그에 상응하는 주관성을 형성할 수밖에 없다는 사유로 요약할 수 있다. 따라서 현실에 대한 비판은 그에 관한 인식과 감각에 대한 비판을 요구할 수밖에 없다는 것을 전제한다. 현실을 부정하고 싶은가. 그럼 그에 앞서 혹은 그에 못지않게 그를 인식하고 감각하는 방식을 문제 삼아야만 한다. 그것이 '비판'이란 것에 깃든 절대적인 함수이다. 『순수이성

2. 테오도르 W. 아도르노, 『미학이론』, 홍승용 옮김, 문학과지성사, 1997; Theodor W. Adorno, E. B. Ashton trans. *Introduction to the Sociology of Music*(New York; Seabury, 1976).

비판』에서 『탈식민이성 비판』『인민주의 이성에 관하여』에 이르기까지 마르크스주의적인 접근은, 혹은 설령 포스트-마르크스주의적인 접근이라 할지라도 이들은 사유와 경험의 관계가 구조적으로 규정되어 있음을 고집한다. 그렇지만 인식과 경험이 구조에 의해 매개되어 있음을 인정할 수 없다면 비판은 철회되어야만 한다. 그렇다면 랑시에르의 결정적인 돌파의 시도는 여기에서 찾아볼 수 있다. 그는 비판에 의지하지 않은 해방의 정치가 가능하다고 주장하면서 이를 가능케 한다고 역설하는 자신의 정치철학을 구축한다. 그것은 새로운 좌파적인 인민주의의 현신인가, 아니면 무정부주의의 다른 동시대적인 판본인가. 우리는 의심을 거두지 않으면서 그의 생각을 쫓아가보기로 한다.

> 피착취자들은 사람들이 자신들에게 착취의 법칙을 설명해줄 필요를 거의 느끼지 않는다. 왜냐하면 기존의 상태에 대한 몰이해 때문에 피지배자들이 계속 복종하는 것은 아니기 때문이다. 그들이 복종을 계속하는 것은 상태를 변형시킬 수 있는 자신들의 능력에 대한 신뢰가 없기 때문이다. 그런데 그런 능력에 대한 감정은 그들이 감각적 자료들의 구성을 변화시키고 기존 세계의 내부에 다가올 세계의 형태들을 건설하는 정치적 과정에 이미 참여하고 있다는 것을 전제한다.[3]

알튀세르에게 퍼부었던 악명 높은 비판을 떠올리게 하는 이 구절에서, 랑시에르는 역설한다. "노동자들은 달리 착취당하고 있다는 비밀을 알려줄 필요가 없다. 그들은 스스로 잘 알고 있다. 그러므로 이데올로기 비판은 터무니없는 것이다." 이데올로기? 물신주의? 그것은 비판이란 이름으로 노동자, 여성, 유색인종, 이주노동자 등으로 이어지는 주체들에게 진정으로 문제가 되는 것을 호도할 뿐이라는 것이 랑시에

3. 자크 랑시에르, 『미학 안의 불편함』, 주형일 옮김, 인간사랑, 2008b, 83~84쪽.

랑시에르의 미학주의적 기획의 한계]

르의 생각이다. 그가 『무지한 스승』에서 역설한 지적 평등의 주장은 어떤 형태의 것이든 '비판적 페다고지PEDAGOGY', 어떤 교육학적 기획도 용인할 수 없다. 랑시에르에게 현실의 뒤편에 놓인 비밀이 있다는 주장만큼 견디기 어려운 것은 없는 셈이다. 그것은 대중들이 이미 알고, 보고, 말하고, 느끼고 있는 것(감성적인 것의 그릇된 분배, 혹은 잘못 WRONG)을 분별하지 못한다.

그가 보기에 문제는 그러한 감성적인 것의 분배인데도 대중은 가상에 현혹당했을 뿐이라고 당PARTY은, 마르크스주의자들은, 좌파 지식인들은, 아방가르드 예술가들은 억척스럽게 믿는다. 그러므로 해방의 정치를 위한 사유는 방향을 전환해야만 한다. 그리고 이에 근거해 랑시에르는 자신의 정치철학적 사유를 공들여 마름질한다. 그것은 이런 식이다. 우리는 감성적인 경험을 자연화하는 치안POLICE의 정치에, 각각 주어진 위치에서 자연스럽게 비롯되는 인식, 감성, 경험을 배치시키는 것에 저항해야 한다. 몫 없는 자의 몫, 정원외적SUPERNUMERARY 주체의, 말을 해도 들리지 않고 보고 있어도 보이지 않는, 기존의 소통의 구조에서는 오직 소음으로만 청취될 뿐인 그것을 통해 기존의 감성적-미적 질서를 바꾸어야 한다. 그것이 바로 본연의 정치PROPER POLITICS를 열어젖힐 것이다. 비판으로서의 정치를 통해 자신의 경제적 예속을 당연시하는 태도를 타파해야 할 것이 아니라, 감성적 질서의 체제 자체를 변화시킴으로써 즉 새로운 미적 주체화를 통해 진정한 정치를 도입하여야 한다.

결국 랑시에르는 해방의 정치를 좌절시키는, 그 속에 깊이 박힌 가시를 뽑아내어야 한다고 강변한다. 그 가시의 이름은 비판이다. 먼저 1) 비판은 대중의 역능을 믿지 못한다. 2) 비판은 숨겨질 것이 없이 적나라한 현실을 기만이라고 우긴다. 3) 비판은 진정한 비판의 자질을 가진 특별한 주체를 배정함으로써 부정의 주체의 이름인 '아무나ANYBODY'를 부인한다. 4) 비판은 부정이 일어날 수 있는 시간을 따로 지정함으

로써 즉 부정의 역사적 객관성을 맹신함으로써 부정의 근본적인 우연성, 부정의 시간인 아무 때나ANYTIME를 질식시킨다. 그러므로 랑시에르의 미학주의는 비판의 과학주의에 수반된 모든 병폐를 치료할 수 있는 최상의 수단임을 자처한다. 비판은 부정의 변비를 초래한다. 그렇지만 대중이 기존에 듣고 보고 느끼던 것을 다르게 듣고 보고 느끼게 된다면 부정은 언제나 가능하며 누구나 부정의 주체가 될 수 있다. 새로운 감성 공동체SENSUAL COMMUNITY는 자본주의의 객관적 필연성의 결과로서의 공산주의를 대체하여야 한다. 그러므로 우리는 기꺼이 랑시에르의 정치철학적 사유의 핵심이 '비판의 비평' 혹은 '비판의 폐지'임을 확인할 수 있다. 그리고 우리가 검토할 『해방된 관객』은 비판이란 이름으로 수행된 정치에 대한 고소장이자 그것을 가장 상세하게 주해한 텍스트라고 생각해볼 수 있다. 그는 이 저작에서 비판이란 이름으로 행해지는 몸짓이 완고하게 되풀이되는 결정적인 영역을 겨냥하여 비판의 추문을 폭로하고자 한다. 그것은 예술이다. 혹은 비판이라는 미망에 사로잡힌 예술이다.

비판의 참회?

따라서 『해방된 관객』은 비판을 거부하려는 랑시에르의 적나라한 사고를 변주하는 저작이다. 「해방된 관객」에서 「생각에 잠긴 이미지」로 이어지는 여섯 개의 장은 각기 비판이라는 모토 하에 이뤄진 예술적 실천의 사례들과 그것에 스며 있는 원리를 추궁하고 거부한다. 우리는 각 장을 모두 주해하지는 않을 것이다. 다른 장에서 전개되는 사유를 집약하는 하나의 장을 깊이 읽는 것으로 충분할 것이라고 생각하기 때문이다. 그것은 「비판적 사유의 재난」이란 장이다.[4] 이 장에서 비판 전통의 시대에서 성장했음을 자처하는 랑시에르는 비판

4.　이후 『해방된 관객』을 직접 인용하거나 내용을 언급할 때는 문장 끝에 '(42)'와 같은 형식으로 쪽수를 표기해두었으며, 인용문이 길 때에는 문단을 구분했다. 인용은 2쇄에서 수정된 문장을 따랐다.

[랑시에르의 미학주의적 기획의 한계]

에 관한 자신의 회한을 서술한다. 그는 마르크스주의적인 예술이론에 대한 에두른 거부를, 혹은 나아가 비판이란 이름으로 지속된 예술이론 혹은 미학의 전통에 대한 거부를 기록한다. 랑시에르는 비판을 거부하는 새로운 흐름마저 비판에 가담한다는 연유로 비판 청산의 시도가 불충분하다고 불평한다. 그렇다면 비판을 보다 완전하게 제거하려는, 보다 과격한 표현을 택하자면 비판을 확인사살하려는 랑시에르의 결의와 그 의중은 무엇일까.

랑시에르는 이 장에서 비판의 전통이 완고하게 자리 잡은 예술을 겨냥함으로써 비판이 소멸하거나 제거되기는커녕 암약히고 있음을 폭로한다. 그는 먼저 몽타주와 콜라주라는 예술가들의 작업 방식을 둘러싼 신화를 지적한다. 흔히 V-효과VERFREMDUNG-EFFEKT라 부르는, 브레히트의 전설적인 소격효과는 그런 작업방식을 뒷받침하는 논거이다. 이를테면 초현실주의를 비판으로서 읽는 것에 대해 랑시에르는 이렇게 주석한다. 먼저 초현실주의자들은 자신들의 예술이 "부르주아의 범속한 일상 아래에 있는 욕망과 꿈의 억압된 현실을 현시하는 데 쓰인" 것이고, 마르크스주의자들은 "이질적 요소들의 부적합한 마주침을 통해 평범한 일상과 민주적 평화라는 외양 아래 감춰진 계급 지배의 폭력에 민감하도록 만들기 위해 그 기법을 사용한다"고 주장했다면서, 랑시에르는 빈정거린다(42). 그리고 이러한 반-이미지를 사용하려는 시도, 즉 "비판 장치"가 "은폐된 현실에 대한 의식과 부인된 현실에 대한 죄책감이라는 이중의 효과를 노리곤 한다(44)"며 이런 비판의 (예술적) 테크닉 안에 감춰진 인식론적-미학적 의도를 드러낸다. 그렇지만 그에게 주된 관심은 비판의 패러독스, 즉 비판 스스로를 비판하는 비판을 겨냥한다.

그가 이 장을 서술하기 위해 참조한 조세핀 멕세퍼의 〈무제〉라는 시위대 사진은 운동 자체가 스펙터클화되어가고 자신이 대항하는 것을 모방하는 어떤 원리를 암시한다는 것이 랑시에르의 주장이다. 그렇

기에 그는 독일의 철학자 페터 슬로터다이크가 '가난의 존재론' 비판을 통해 제시한 주장, 즉 현실을 자신의 통제하에 두면 둘수록 거꾸로 현실에 대한 견고한 믿음과 비참에 대한 죄책감은 사라지지 않고 증대하는 역설적인 효과에 대한 고발을 인용한다. 그리고 얄궂게도 슬로터다이크 역시 비판을 제거하려 하면서도 어떻게 다시 비판의 논리를 재도입하는지 폭로한다(47).

> 비판 전통에 대한 이런 비판은 비판 전통의 개념과 절차를 여전히 사용한다. 어떤 것이 바뀐 것도 사실이다. 어제까지만 해도 이 절차들은 해방 과정으로 향하는 의식 형태와 에너지를 불러일으킬 계획이었다. 이제 그 절차들은 해방의 지평과 완전히 절연했다. 곧, 명확히 해방의 꿈에 맞서는 쪽으로 돌아섰다(49).

랑시에르는 이렇게 추론한다. 물론 비판은 거꾸러졌다. 현실에 드리워진 가상을 폭로하는 것이 비판이었다면 그런 비판은 그것의 전도轉倒, 즉 비판하면 할수록 그 대상을 에워싼 가상의 두께가 엷어지기는커녕 더욱 두꺼워진다는, 즉 비판이란 이름으로 행해지는 어떤 몸짓도 결국엔 현실을 비참함으로 채색하는 데 이바지한다는 슬로터다이크의 말은 옳을지도 모른다. 그렇다면 비판이 비판의 반대쪽으로 나아간다는 그의 주장 역시 비판의 원칙을 좇지 않는가. 랑시에르는 앞서 언급했던 멕세퍼의 작품을 언급하며 슬로터다이크에게서 보았던 것과 동일한 모습을 확인한다. "이미지들의 진열이 현실의 구조와 동일한 것으로 밝혀"지고, 따라서 "언제나 중요한 것은 관객에게 그가 볼 줄 모르는 것을 보여주고, 그가 보고 싶어 하지 않는 것에 대해 수치심을 갖게 하는 것(46)"이 이런 작품에서 운반되는 사고이다. 이런 사고는 자신이 활용하는 비판 장치 자체가 허영 가득한 상품처럼 보이는 것을 무릅쓰기를 주저하지 않는다.

[랑시에르의 미학주의적 기획의 한계]

따라서 오늘날 급진적인 척하는 예술적 실천은 비판의 패러독스를 뒤쫓는다. "비판적 패러다임의 고발에 내재하는 변증법(46)"은 물론 전과 같은 모습으로 전개되는 것은 아니다. 마르크스가 "인간이 종교와 이데올로기의 하늘에 비참한 현실의 전도된 이미지를 투사하는 모습을 보곤 했다"면, "우리 동시대인들은 견고한 현실이라는 허구에 일반된 경감 과정의 전도된 이미지를 투사한다(47)"는 것으로 바뀌었다는 게 슬로터다이크의 생각이다. 이제는 현실의 전도된 이미지를 비판하는 일이 식은 죽 먹기가 되었고, 모든 언어와 이미지는 이제 현실의 비참함을 말하도록 촉구된다. 그러나 현실과 가상의 거리를 유지하는 한 슬로터다이크의 주장은 여전히 비판의 궤도에 머물러 있는 것이다. 이미지는 비참을 아늑함으로 위장했다는 연유로 비판되었다면 이제 이미지는 충분히 비참하게 제시하지 않는다는 연유로 고발당한다. 그리하여 좌파의 멜랑콜리가 번창하게 된다. 비판은 비판이 번성하는 자신의 세계의 언어에 기생하며 그것의 숙주인 세계를 넘어서지 못한다.

좌파 멜랑콜리

그렇다면 비판이 비판되는 대상의 원리, 상품적 등가와 스펙터클의 원리를 따르고 있을 뿐이라는 자각, 그것이 초래하는 출구 없는 세계에 갇힌 듯한 느낌일 침울함에서 어떻게 벗어날 수 있을까. 여기에서 랑시에르는 방향을 전환하여 프랑스의 베버주의 사회학자와 경영학자의 역저 『자본주의의 새로운 정신』을 참조한다. 그가 보기에 비판이란 개념과 미적인 것이란 개념 모두를 남용하는 대표적인 사례이자, 그가 내걸게 될 미적 정치의 깃발에 남아 있을지 모를 어떤 비판 개념의 흔적조차 완벽히 제거하고자 하는 의도를 생각했을 때 이 저작보다 더 적절한 상대가 없을 것이기 때문이다. 그는 그들이 비판의 역사로서 자본주의의 역사를 제시하려는 접근을 단호히 거부한다. 뤽 볼탕스키와 이브 시아펠로는 19세기 후반 사회주의(정치)를 낳은 사회적 비판

이 1960년대 이후 예술적 비판으로 대체되었다고 주장한 바 있다. 그들은 참여와 창의성 등의 테마를 나포하여 반위계적이며 자율적이고 또 성과주의적인 경영 형태를 밀어붙인 새로운 자본주의는 예술적 사유의 영향을 받았다고 주장한 바 있었다. 물론 랑시에르는 이를 용인할 수 없다. 그는 격분하여 이렇게 힐난한다.

> 사회적인 것과 감성적인[미학적인] 것 사이의 연대, 모두를 위한 개인성의 발견과 자유로운 집단성을 찾는 기획의 연대가 노동자 해방의 핵심이었다. 그 연대는 동시에 사회학적 세계관이 한결같이 거부했던 계급과 정체성의 무질서를 의미했다. 사회학적 세계관은 19세기에 그런 무질서에 맞게 구축됐다. 아주 자연스럽게도 사회학적 세계관은 1968년의 시위와 슬로건에서 그 무질서를 다시 발견했다. 사회학적 세계관이 1968년 탓에 계급, 계급의 존재 방식, 계급의 행위 형태의 적절한 배분에 야기된 교란을 기어이 없애려고 애쓰는 것도 이해가 된다(53).

여기에서 랑시에르는 알베르토 토스카노ALBERTO TOSCANO가 '반-사회학ANTI-SOCIOLOGY'이라고 비난했던 자신의 입장을 다시 확인한다.[5] 그가 말하는 사회학적 세계관 혹은 경멸적으로 사회학주의라고 불리는 입장은 사회적 형세나 구조 속에 배당된 위치로부터 비롯된 입장이나 태도에 따라 생각하고 행동한다는 주장을 가리킨다. 모든 부분은 전체의 질서에 비추어 이해될 수 있다는 조합주의적인 사유를 비판하면서 부분과 전체의 관계를 전체와 비-전체, 몫 없는 자의 몫이라는 정치적 존재론으로 대체한 랑시에르의 핵심적 입장은, 마침내 비판이란 관념을 추방해야 한다는 주장으로 도약한다. 그는 비판보다 감

5. Alberto Toscano, "Anti-Sociology and Its Limits", Paul Bowman & Richard Stamp ed., *Reading Rancière: Critical Dissensus*(London; Continuum, 2011).

성적인 것의 분배PORTAGE를 새롭게 조직하는 데 내기를 건다.

식견 있는 이성의 무능력

랑시에르는 포스트-비판적 비판의 두 사례를 대조한다. 먼저 좌파 멜랑콜리, 즉 비판은 결국 비판하는 대상의 논리에서 벗어날 수 없으며 우리는 언제나 비판하는 대상과 공모관계에 빠질 수밖에 없다며 슬픔에 휩싸이는 좌파적인 노선이 있다. 다음으로 민주주의가 테러리즘과 공동체 파괴의 주범이라면서 이성에 내재한 비이성을 고발하며(어떤 소속도 없이 시장법칙을 통해서만 선적으로 처분가능하게 존재하는 분자들의 자유로운 집적이 되어버린 서구 세계 혹은 상징 질서를 최종적으로 파괴함으로써 무제한한 자유와 선택의 추구를 용인한 서구 민주주의의 병폐 운운), 격분한 채 어쩔 줄 모르는 우파적인 노선이 있다(55~58) 그렇다면 이러한 비판의 좌초를 진단하는 이 두 가지의 정치적 당파의 반응, 즉 '식견 있는 이성의 무능력'을 표시하는 이 두 가지의 증상에 대하여 어떻게 대응해야 할까. 랑시에르의 답변은 비판의 노선을 해방의 노선으로 대체하는 것이다.

> 식견 있는 이성의 무능력은 우연이 아니다. 무능력은 포스트-비판적 비판의 이 형상에 본래적이다. '민주주의적 개인주의'의 테러리즘에 맞서 계몽의 이성이 패배했다며 한탄하는 예언가들은 이 이성 자체에 대해서도 의혹을 품는다. 그 예언가들은 자신들이 고발하는 '테러'가 인간을 함께 붙잡아두는 전통적 제도의 끈 — 가족, 학교, 종교, 전통적 연대 — 에서 풀려나간 개인적 원자들이 자유롭게 동요한 결과라고 본다(59).

이렇게 요약한 다음 랑시에르는 이러한 전통을 마르크스주의에서 재확인한다. 마르크스의 비판 역시 "민주주의 혁명을 공동체의 조직

172

TISSU을 분열시키는 개인주의적 부르주아 혁명으로 간주하는 혁명 이후의 반혁명적 해석 지형 위에서 발전(60)"했기 때문이라는 것이다. 그리고 마르크스주의 이후의 비판은 바로 그러한 반혁명적 비판의 지형으로 다시 비판을 운반한다. 그러므로 랑시에르는 비판의 전통을 모두 결산한 셈이라고 스스로 생각한다. 그리고 자신의 카드를 꺼낸다. 그것은 해방의 노선이다.

그는 해방을 통한 새로운 감각적 공동체의 노선을 제안한다. 그가 말하는 해방이란 "플라톤적 공동체", 그가 "감각적인 것의 치안적 나눔"이라고 부르는 것과는 다른 것, 즉 "점유/업무와 (다른 공간과 다른 시간을 쟁취할 수 없는 무능력을 뜻했던) '능력' 사이의 일치와 단절하기를 의미"하는 것이다. 그리고 사회해방이란 "일이 기다려주지 않음을 알고, '시간 없음'에 의해 가공된 감각을 지닌 장인의 점유/업무에 맞추어진 노동자의 신체를 해체하는 것을" 뜻한다(61). 그렇지만 그것은 해방의 경과를 이해하는 기존의 방식으로부터 철저하게 면역될 필요가 있다. 오랜 비판적 해방의 노선은 청년 마르크스의 생각이 보여주듯이 잃어버린 재화를 새로운 공동체를 통해 재전유하는 것, 그리고 그 재전유는 자신들이 겪은 분리를 만회하는 것이라는 것, 진정한 해방은 사회를 스스로의 진리로부터 분리시켰던 과정을 종결시킴으로써만 도래할 수 있다는 것으로 귀착된다(62~63). 결국 이 모두에서 핵심은 소외의 비판이었다. 그 결과 랑시에르가 보기에 재앙과도 같은 과정이 일어났다. 해방은 새로운 능력의 구축이 아니라 "가상의 능력에 빠진 자들에게 과학을 약속하는 것"이었고, 이는 또한 "약속을 무한정 지연하는 논리"였다(63). 그러므로 이러한 가면 벗기기의 신화는 롤랑 바르트의 『신화론』이든 기 드보르의 『스펙터클의 사회』이든 모든 텍스트에서 반복되었고 이제 이미지 자체가 현실이 되었다는 선언을 통해 전도되었다. 그러므로 이제 비판의 전통 전체를 결산할 수 있는 지점에 이르게 되었다.

그러므로 '비판에 대한 (실질적) 비판'은 그 논리를 한 번 더 뒤집는 것일 수 없다. 비판에 대한 실질적 비판은 비판 개념과 비판 절차들, 그것들의 계보와 그것들이 사회 해방의 논리와 교착되는 방식에 대한 재검토를 거친다. 재검토는 특히 강박적 이미지의 역사에 대한 새로운 시선을 거친다. 그 강박적 이미지를 둘러싸고 비판적 모델의 역전, 즉 상품과 이미지의 파도에 휩쓸리고 상품과 이미지의 허망한 약속에 속아 넘어간 소비자 개인이라는 가엾은 백치의 (완전히 케케묵었으나 항상 사용할 준비가 되어 있는) 이미지가 만들어졌다. 상품과 이미지의 유해한 진열에 대한 이 강박적 고민 그리고 상품과 이미지의 피해자인지도 모르고 우쭐해 있는 자에 대한 표상은 바르트, 보드리야르, 드보르의 시대에 생겨난 것이 아니다. 그것들은 19세기 후반에 아주 특정한 맥락에서 부과됐다. 그때는 생리학이 영혼의 통일성과 단순성이었던 것 대신에 자극과 신경 회로의 다수성을 발견한 시대였고, 이폴리트 텐HIPPOLYTE TAINE 과 더불어 심리학이 뇌를 '이미지의 군락'으로 변형한 시대였다(65~66).

여기에서 랑시에르는 감성적인 것의 분배와 관련한 체제의 역사적 계보에 대한 그의 지론을 다시 암시한다. 아니 그가 『불화』와 『감성의 분할』에서 제시했던 주장의 요체를 밝힌다. 그것은 비판과의 단절을 통한 해방의 노선을 규정하는 것이다.[6] 그는 자신이 미학적 체제라고 부른 감성적인 것의 분배 체제를 압축하는 인물인 플로베르와

6. 자크 랑시에르, 『감성의 분할: 미학과 정치』, 오윤성 옮김, 도서출판b, 2008a; 자크 랑시에르, 『불화: 정치와 철학』, 진태원 옮김, 길, 2015.

그가 문서고에서 찾아낸 노동자들의 형상을 다시 한 번 짝지운다.

> 서민으로서 새로운 삶의 형태를 실험한 동시대의 쌍둥이 형상
> — 엠마 보바리와 국제 노동자 협회 — 앞에서 두려움에 사로
> 잡힌 엘리트들은 먼저 '소비 사회'의 기만적 유혹을 규탄했다.
> 물론 이 두려움은 다수성을 제어하지 못할 만큼 두뇌가 빈약
> 한 가난한 자들에게 인자하게 마음 쓰는 형태를 취했다. 달리
> 말하면, 삶을 재발명하는 이 능력은 상황을 판단하지 못하는
> 무능력으로 변환됐다(67).

이처럼 미적인 것과 정치적인 것 사이의 어떠한 매개도 거부하는 입장, 혹은 독일 철학자들이 생산미학이라고 부르는 것에 맞서 수용미학에 가까운 것에 대한 옹호, 예술의 내용과 형식의 역사적 형태에 대한 비판적 반성을 향한 전면적인 거부를 가리키는 주장은 모두 미적인 것과 정치적인 것의 일치 혹은 동일성을 전제한다.

> 정치적 주체화의 행위들에 의해 가시적인 것이 무엇인지, 그것
> 에 대해 무엇을 이야기할 수 있는지, 어떤 주체가 그것을 할 수
> 있는지 재정의된다는 의미에서 **정치의 감성학[미학]**(강조는
> 인용자)이 존재한다. 말을 유통하고 가시적인 것을 전시하며
> 정서를 생산하는 새로운 형태들이 이전 가능태의 짜임새와 단
> 절하고 새로운 능력을 규정한다는 의미에서 미학의 정치가 존
> 재한다. 그리하여 예술가들의 정치에 선행하는 예술의 정치가
> 존재한다. 예술의 정치란 이런저런 대의에 봉사하려는 예술가
> 들의 소망과 무관하게, 그 자체로 작동하는 공통 경험의 대상
> 들에 대한 독특한 마름질이다. 미술관, 책, 극장의 효과는 이런
> 저런 작품의 내용에 기인하기에 앞서 그것들[미술관, 책, 극장]

랑시에르의 미학주의적 기획의 한계]

이 수립하는 시공간의 나눔과 감각적 제시 방식에 기인한다. 그러나 이 효과는 예술 자체의 정치적 전략을 정의하지도 않고 예술이 정치적 행위에 계산 가능하게 기여하는 것을 정의하지도 않는다(91).

이러한 주장들을 통해 랑시에르는 자신이 수행하는 과제가 어떤 상대를 거부하고자 한 것이었는지를 이렇게 요약한다.

나는 동일한 기계장치(비판이라는 기계상치 — 인용자)를 끝없이 유지하는 이 회전에 한 바퀴를 추가하고 싶지 않았다. 오히려 나는 행보를 바꿀 필요성과 방향을 제안했다. 이 행보의 핵심에는 능력에 대한 해방의 논리와 집단의 농락을 비판하는 논리 사이 연결을 끊으려는 시도가 있다. 고리에서 벗어나려면 다른 전제에서 출발해야 한다. (…) 우리는 이렇게 전제할 것이다. 무능력한 자들은 능력을 갖고 있다. 무능력한 자들을 그들의 위치에 가둬두는 기계의 숨겨진 비밀 따위는 없다. 우리는 이렇게 가정할 것이다. 현실을 이미지로 변화하는 불가피한 메커니즘 따위는 없다. 모든 욕망과 에너지를 자신의 배 속에 흡수하는 괴물 같은 짐승 따위는 없다. 복원해야 할 잃어버린 공동체 따위는 없다. 있는 것이라고는 그저 아무 곳에서나 아무 때나 돌발할 수 있는 불일치DISSENSUS의 무대들뿐이다. 불일치란 외양 아래 숨겨진 현실도 없고, 모두에게 소여所與의 명증함을 강제하는 식으로 소여를 제시하고 해석하는 단일 체제도 없는 감각적인 것의 조직화를 뜻한다. 모든 상황은 내부에서부터 쪼개질 수 있고, 상이한 지각·의미화 체제하에서 재편성될 수 있다. (…) 정치적 주체화 과정은 바로 소여의 통일성과 볼 수 있는 것의 명증성을 쪼갬으로써 가능태의 새로운 지

형도를 그리는 셈해지지 않은 능력들의 행위 속에서 구성된다. 해방의 집단적 지적 능력은 전반적인 예속화 과정에 대한 이해가 아니라 불일치의 무대 안에 투자된 능력들의 집단화이다. (…) 나는 물신의 가면을 벗기는 종결될 수 없는 과제에서 또는 짐승의 전능함에 대한 종결될 수 없는 증명에서보다는 이 힘에 대한 탐구에서 오늘날 찾거나 발견할 것이 더 많다고 생각한다.(68~69)

랑시에르의 불화(불일치)의 정치학 혹은 감각적인 것의 나눔(분배)의 조직화와 정치적 주체화의 논리는 랑시에르 스스로에 의해 간략하게 요약되었다. 그리고 그러한 과제가 겨눈 잠재적인 적이 무엇인지도 덩달아 분명해졌다. 그것은 비판이라는 무능력한 실천이다. 그렇지만 랑시에르가 끈질기게 기소하고 고발한 비판을 엄호할 수는 없을까. 무엇보다 물신주의 비판을 비자본주의적 사회로의 이행을 위한 정치적 변혁의 알파이자 오메가로 생각하는 이에겐 비판을 철회하도록 요구하는 랑시에르의 주장은 수긍하기 어려운 것이다. 그렇다면 어떻게 랑시에르가 추궁하고 제거하고자 했던 비판을 계속하여 옹호할 수 있을까.

인지적 지도그리기? 반미학과 비판을 위하여

랑시에르의 미학주의적인 접근은 실은 그다지 새로운 것이 아니다. 비판으로서의 예술이라는 사고에 저항하고 거부하는 일은 제법 널리 전개되었다. 대표적인 이론가들만도 수두룩하다. 독일의 문학 및 예술 이론가들인 한스 울리히 굼브레히트HANS ULRICH GUMBRECHT, 칼 하인츠 보러KARL HEINZ BOHRER, 게르노트 뵈메GERNOT BÖHME를 위시하여 프랑스의 철학자인 앙투안 콩파뇽ANTOINE COMPAGNON에 이르기까지 모두들 비판을 규탄한다. 이는 예술의 역사적인 규정을 해부함으로써 예술작품이 지배질서와 맺는 관계를 밝힐 수 있다고 본 영미

랑시에르의 미학주의적 기획의 한계]

권의 마르크스주의적 미술사에 대한 미학주의의 대대적인 역공을 통해서도 완강하게 전개된 것이다.[7] 따라서 신미학주의가 대두되어 위세를 떨치는 것 역시 새삼스러울 것도 없다. 이들 모두는 예술이 비판의 시녀가 되었던 역사를 개탄한다. 그리고 그들은 칸트의『판단력 비판』이나 헤겔의『미학 강의』를 밀어내고 실러의『미학 편지』를 앞세운다. 이들은 미적인 것이 이성을 혼미하게 만드는 것이든 아니면 미적인 것에 이성과 윤리를 조율하는 역할을 맡기는 것이든 결국에는 이성의 비판을 위해 미적인 것을 희생시키는 것으로 귀착시키는 비판의 노선을 규탄한다. 그렇기에 미적인 것이 직접적으로 정치적인 것이라 주장하며 '미적 국가AESTHETIC STATE'(혹은 노발리스의 '시적 국가')를 주창한 실러가 되돌아와야 하는 것이다.[8] 결국 이제 바야흐로 비판은 미적인 것의 급류에 휩쓸려 내려가야 한다.

그러나 랑시에르의 '미학적 민주주의론' 혹은 '미학의 정치'에 깃들어 있는 미학주의와 대칭을 이룰 만한 사유의 사례가 없는 것은 아니다. 특히 그가 격렬히 비난하는 비판의 입장에서, 그렇지만 미적인 것을 주변

7. Hans Ulrich Gumbrecht, *Production of Presence: What Meaning Cannot Convey*(Stanford; Stanford University Press, 2004); Hans Ulrich Gumbrecht, *Atmosphere, Mood, Stimmung: On a Hidden Potential of Literature*(Calif; Stanford University Press, 2012); Hans Ulrich Gumbrecht, *Our Broad Present: Time and Contemporary Culture*(New York; Columbia University Press, 2014); 칼 하인츠 보러,『절대적 현존』, 최문규 옮김, 문학동네, 1998; Karl Heinz Bohrer, Ruth Crowley trans. *Suddenness: On the Moment of Aesthetic Appearance*(New York; Columbia University Press, 1994); Karl Heinz Bohrer, "Instants of Diminishing Representation: The Problem of Temporal Modalities," Heidrun Friese ed., *The Moment: Time and Rupture in Modern Thought*(Liverpool; Liverpool University Press, 2001); Gernot Böhme, "Atmosphere as the Fundamental Concept of a New Aesthetics," *Thesis Eleven*, Vol. 36, Issue. 1, 1993; Gernot Böhme, "Contribution to the Critique of the Aesthetic Economy," *Thesis Eleven*, Vol. 73, Issue. 1, 2003; 앙투안 콩파뇽,『모더니티의 다섯 개 역설』, 이재룡 옮김, 현대문학, 2008; Dave Beech and John Roberts, *The Philistine Controversy*(London; Verso, 2002).

화하거나 거부하지 않으면서 비판과 미적인 것을 교차하는 시도들을 다양하게 찾아볼 수 있다. 여기에서 우리는 그런 시도 가운데 하나로 프레드릭 제임슨의 '인지적 지도 그리기의 미학THE AESTHETIC OF COGNITIVE MAPPING'을 참조할 수 있다.[9] 알다시피 이는 랑시에르의 미적 정치에 관한 주장이 소개되기 전인 1988년에 제임슨이 제안하였다. 제임슨 역시 인지적이란 개념이 감성적인 것에 대립하거나 적어도 그것에서 벗어나는 것임을 잘 알고 있다. 그렇지만 그는 미적인 것을 감성적인 것에 국한하기를 단연코 거부한다. 그의 동료인 마르크스주의 문학평론가 다코 수빈DARKO SUVIN의 주장을 좇아 그 역시 미적인 것의 인지적 성격, 즉 미적 비판의 가치를 강력히 엄호한다. 인지적 지도 그리기가 급진적인 미적 실천을 위한 하나의 프로그램인지, 아니면 아도르노에게서처럼 모나드(단자, 單子)와 같이 개별 작품 안에 자족적으로 구성되어 있는 경험과 구조의 이중적인 효과를 판별하고 사유하라는 비평의 프로그램인지 명확히 확정하기는 어렵다. 도식적으로 말해 그것은 창작의 원리인가, 비평의 규범인가. 그렇지만 우리는 인지적 지도 그리기를 둘러싼 의구심을 잠시 유예하고 인지적 지도 그리기라는 어쩌면 터무니없게 들릴 수도 있을, 그리고 랑시에르라면 절대 수락하지 않을 이 개념을 따라갈 필요가 있다.

인지적COGNITIVE이란 말은 무엇인가? 그것은 미적인 것의 영역에서 비판을 함의하는 가장 강력한 개념이다. 그렇지만 "배움을 주고, 감동을 전하고, 기쁨에 젖게 하는TO TEACH, TO MOVE, TO DELIGHT"[10] 예술작품의 효과

8. 프리드리히 폰 실러, 『미학 편지: 인간의 미적 교육에 관한 실러의 미학 이론』, 안인희 옮김, 휴먼아트, 2012.

9. Fredric Jameson, "Cognitive Mapping," Cary Nelson and Lawrence Grossberg eds., *Marxism and the Interpretation of Culture*(Champaign: University of Illinois Press, 1988), p. 347. 다음 글 또한 참고할 것. Fredric Jameson, "Transformations of the Image in Postmodernity," *The Cultural Turn: Selected Writings on the Postmodernism, 1983-1998*(London: Verso, 1998).

10. Jameson, "Cognitive Mapping," p. 347.

랑시에르의 미학주의적 기획의 한계]

가운데 오늘날 가장 문제시되는 것은 바로 가장 앞의 것인 배움을 주는 것TEACH에 있다. 그리고 마르크스주의 예술이론에서 가장 강력한 문제가 되는 것 역시 바로 맨 앞의 것이다. 미술 작품을 감상함으로써 마음의 평정을 찾을 수 있다거나 미적인 것을 신경과학적인 관점에서 충분히 분석할 수 있다거나 하는 주장을 우리는 느긋한 마음으로 인정할 수 없다. 미술치료라는 것이 당혹스러운 발상이기는 하지만 그렇다고 그것을 거짓이라고 말하기는 어렵다. 우리는 진지하게 마음의 병을 앓고 있는 어린이의 마음속을 들여다보기 위해 그 아이가 그린 그림을 분석하고 설명하는 미술치료사의 친절하고 따뜻한 설명에 기꺼이 고개를 끄덕인다. 그러나 이때 예술은 관객 혹은 수용자에게 미치는 순전한 감성적 효력으로 환원되고 예술이 가진 독특한 능력과 비판적 정체성은 사라진다. 아로마치료이든 요가이든 여행이든 안마이든 아니면 요리이든 그것은 신경과학적인 척도를 통해 측정되고 규정된 감성적 효과로 등치되어 가고 있다. 물론 이런 접근들 가운데 압권은 단연코 경제행동의 감성적·심리적 성격을 추적하고 규명하는 데 골몰하는 오늘날의 신고전파 경제학의 첨단이라 할 행동경제학 같은 것이 될 것이다.

그렇다면 인지적인 것, 예술의 진리로서의 성격에 대한 물음은 어떤 자리에 놓이게 될까. 미학주의가 예술의 진리 혹은 인지적 성격을 극구 부인하고 배제하고자 애쓴다면, 정반대의 편에는 예술의 진리로서의 성격을 주장하며 예술을 감성적 행위와 지각의 영역에 묶어두려는 시도를 열정적으로 거부하는 입장이 있다. 그런 점에서 우리는 바디우의 사고가 놓인 좌표를 헤아려보아도 좋을 것이다. 바디우는 예술이란 감각적인 것은 진리의 문제와 무관하다는 생각을 단연코 거부하며 예술적 효과를 진리의 발생과 떼어놓는 어떤 시도와도 갈라선다. 그에게 예술은 그 자체 내재적이고 단독적인 진리를 만들어내는 진리 절차의 한 분야일 뿐이다. 따라서 그는 많은 이들에

게는 충격적일 비미학을 선언한다.

> 달리 말하자면 예술은 그 자체가 하나의 진리의 절차이다. 또 다른 방식으로 말하자면 예술의 철학적 정체성 찾기는 진리라는 범주와 관련이 있다. 예술은 작업의 결과[작품]가 (효과가 아니라) 실재인 사유이다. 그리고 이 사유는, 또는 그 사유를 움직이게 하는 진리들은, 그것이 과학적 진리이든 정치적 진리이든 사랑의 진리이든 간에, 다른 진리들로 환원될 수 없다. 이는 또한 예술을 독특한 사유로서, 철학으로 환원될 수 없다는 말이기도 하다.[11]

여기에서 바디우는 예술은 인지적인 지식이 아닌 감성적인 경험을 다룰 뿐이라는 흔한 믿음을 단호히 물리친다. 그는 예술은 진리 일반은 아니지만 그에 내재적이면서도 또 예술을 통해서만 독특하게SINGU-LAR 산출되는 진리가 있을 수 있으며, 그것은 사랑, 수학, 정치 등의 영역에서 산출되는 진리와 대등한 또 다른 진리의 종목일 수 있다고 말한다. 그렇다면 우리는 감각적인 것의 분배로서 새로운 정치적 주체화의 가능성을 기원하는 랑시에르의 정치철학과, 사건의 존재론에 근거하여 새로운 주체화의 조건을 선언하는 바디우의 정치철학 사이의 기이한 불일치 혹은 반목을 바라볼 수 있게 된다. 둘은 근본적으로 우연적인 조건(불화와 사건)에 의해 새로운 정치적 주체가 형성되어 있음을 말한다는 점에서 일치한다. 그리고 사회적인 규정이든 대상적인 규정이든 물질적 현실에 의한 타율적 규정을 부정한다. 그렇지만 겉보기에 너무나 유사하고 심지어 수렴하는 것처럼 보이기까지 하는 두 철학자의 사유는 예술을 둘러싼 사유에서는 서로의 적敵이 된다.

11. 알랭 바디우, 『비미학』, 장태순 옮김, 이학사, 2010, 23~24쪽.

그렇지만 과연 그럴까. 이는 아마 두 철학자의 사유 사이에

랑시에르의 미학주의적 기획의 한계]

어떤 차이점과 유사성이 있는지 궁금한 이들에게는 큰 관심사가 될 것이다. 바디우가 원-모더니스트이면서 역설적이게도 또한 플라톤주의자라는, 『비미학』에 대한 랑시에르의 다소 경멸적인 비평은 예술의 미적 체제라는 자신의 주장을 변호하기 위한 견강부회에 가깝다.[12] 그러나 여기에서 우리는 랑시에르의 미학주의와 바디우의 미학을 대조하고 결산하는 것으로 나아가기보다, 양자의 대립을 확인하는 것으로 만족하기로 한다. 아무튼 제임슨의 인지적 지도 그리기의 미학은 바디우의 비미학과 어떤 관계에 있는 것일까. 인지적 지도 그리기와 예술에 내재적이면서 단독적인 진리를 말하는 비미학 사이에는 적어도 수렴하는 부분이 있는 듯 보이기 때문이다. 그러나 제임슨에게 있어 바디우의 사유는 랑시에르의 주장보다 더 먼 것이라 할 수 있을지 모른다. 제임슨 역시 예술의 교육적 성격(바디우라면 지도적DIDACTIC 성격이라 불렀을 법한)을 적극 긍정한다. 예술은 진리를 담지할 수 있기 때문이다. 그렇다면 감성적인 것의 차원은 어디에 있는가. 제임슨은 인지적 지도 그리기를 알튀세르의 이데올로기 개념과 유비한다. 알다시피 알튀세르는 이데올로기란 개인이 자신의 실존 조건과 맺는 상상적인 관계라고 정의한다. 여기에서의 상상적인IMAGINARY 관계란 예술에 한정될 수 없겠지만 그럼에도 예술에 더욱 특권화될 수밖에 없는 차원을 가리킨다. 따라서 인지적 지도 그리기는 결국 개인이 현실과 맺는 관계와 그를 둘러싼 감성적 경험을 재료로 삼아 만들어지는 세계에 대한 경험이자 사유이다. 사유에서 경험을 빼내거나 경험에서 사유를 빼내는 것, 즉 하이데거가 하듯이 세계-내-존재란 개념을 통해 사유에 앞선 경험의 주체 즉 현존재를 앞세우는 것은 제임슨에게는 인정하기 어려운 생각이다. 그렇지만 그것은 경험을 사유로 번역하는 것과 같은 것, 혹은 어떤 매개 없이 직접적으로 감성적인 경험이 진리의 언어로 도약하는 것을 의미하지도 않는다. 이는 철학의 인식론이나 심리학의 주제가 될

12. 자크 랑시에르, 『미학 안의 불편함』, 107~142쪽.

[반ANTI-비IN-미학AESTHETICS:

수 있을지는 모르겠지만 주관성의 물질적·역사적 규정을 헤아리는 마르크스주의자에게는 용인되지 않는다.

　제임슨에게 감성과 사유는 주관에 속하는 것이기도 하지만 객관에 속하는 것이기도 하다. 따라서 어떤 객체도 참조하지 않아야 한다는, 나아가 우리가 상상할 수 있는 객체가 있다면 차라리 객체의 영도零度라고 불러도 좋을 우연적인 불화의 지점(랑시에르)이나, 장소 없는 사건(바디우)이 있을 뿐이라는 사유만큼 마르크스주의자인 제임슨에게 인정하기 어려운 것도 없을 것이다. 자본주의의 맹목적인 법칙의 총체성은 개인의 주관적인 심리적 동기를 가리키는 것도, 사물 자체의 객관적인 운동 법칙을 의미하는 것도 아니다. 화폐는 종이나 금속으로 만들어진 감각적 대상이거나 가상화된 부호로 물질화되는 것이지만, 또한 동시에 그것은 초감각적인 것으로 거의 유사-초월적인 선험처럼 노동과 노동생산물을 사회적으로 등가화하고 지배한다(즉 임노동과 상품을 만들어낸다). 자본주의의 총체성은 경험적이면서도 감성적인 대상들의 법칙으로 환원될 수 없다. 따라서 제임슨의 시기구분의 도식을 좇자면 적어도 독점자본주의 단계 혹은 제국주의 단계를 거치고 난 이후 개인의 경험 혹은 체험LIVED EXPERIENCE과 자본주의의 구조적 총체성 사이에는 어떤 반영이나 조응의 관계가 존재하지 않게 된다. 따라서 경험과 주관적인 체험을 갈망하는 현상학이나 해석학 그리고 외적 세계의 주관적 규정을 초월한 실재성을 추구하는 존재론적 시도들이 이 단계에서 성행하게 된다. 제임슨의 생각을 좇자면 바로 자본주의의 새로운 역사적 단계가 초래한 경험/체험과 자본주의적 총체성 사이의 분열 혹은 끝없는 분기가 벌어지는 것이다.

　이 순간, 개인 주체의 현상학적 경험 — 전통적으로 예술작품의 으뜸가는 재료였던 — 은 사회 세계의 자그마한 모퉁이, 런던, 시골 혹은 그 어떤 곳의 특정한 구역에 대한 고정 카메라

183

랑시에르의 미학주의적 기획의 한계]

의 시점으로 한정되어버린다. 그렇지만 그 경험의 진리는 더 이상 그것이 벌어지는 장소와 일치하지 않는다. 런던의 그 한 정된 일상적 경험의 진리는 외려 인도나 자메이카 혹은 홍콩 에 있다. 개인의 주관적 삶의 특질을 규정하는 것은 대영제국 의 식민체계와 결부되어 있다. 하지만 이러한 구조적 좌표들 은 더 이상 직접적인 체험에 접근할 수 없고 종종 대다수 사 람들에게 인식조차 될 수 없다.[13]

물론 세계화, 금융화 이후의 자본주의 단계에서 우리가 처한 조건은 더욱 그러할 것이라고 부연하는 것은 빈말에 지나지 않을 것이다. 그 렇다면 경험과 총체성 사이의 분열/분기를 조정하고 매개하는 것으 로서의 인지적 지도 그리기는 미학과 어떤 관계를 맺고 있다고 정의 할 수 있을까. 그것은 미적인 것(감성적인 것)이 자본주의적 총체성 에 의해 규정되면서 동시에 자신의 자율적인 동일성을 구성한다고 간주한다. 그 점에서 그것은 미학주의도 비미학도 아니다. 이를 위 해 우리는 할 포스터HAL FOSTER라는 미술이론가가 제안했던 '반-미 학ANTI-AESTHETICS'이란 개념을 골라볼 수 있을 것이다(포스터는 여 러 차례 랑시에르를 혹독하게 규 탄한 바 있다. 그는 '후기-비판성 POST-CRITICALITY'이란 레테르를 붙이며 랑시에르의 미적 정치를 '예술계 좌파의 새로운 아편THE NEW OPIATE OF ART WORLD LEFT'이 라고 힐난한다).[14] 반-미학이라는 개념은 인지적 지도 그리기의 미 학에 기재된 제거불가능한 아포 리아, 즉 자본주의 사회에 특유

13. Jameson, "Cognitive Mapping," p. 349.
14. Hal Foster, "What's the problem with critical art?," *London Review of Books*, Vol. 35, No. 19, 2013. 그의 책 또 한 참조할 것. Hal Foster, *Bad New Days: Art, Criticism, Emergency*(London and New York; Verso, 2015).
15. Jameson, "Cognitive Mapping," p. 353.
16. 슬라보예 지젝·블라디미르 일리치 레닌,『지젝이 만난 레닌: 레닌에게서 무 엇을 배울 것인가?』, 정영목 옮김, 교양인, 2008, 479~480쪽.

[반ANTI-비IN-미학AESTHETICS:

한 경험과 구조적 규정, 감성과 인식 사이의 불일치 혹은 괴리를 매개함으로써 예술작품의 내용과 형식을 비판할 수 있도록 한다. 제임슨의 말처럼 "인지적 지도 그리기의 미학이 사회주의 정치 기획의 불가결한 부분"[15]이라면 그것은 불가불 비판을 요청한다. 경험과 구조적 규정이 일치하거나 적어도 가까이 있던 역사적 시대와 달리 우리는 둘 사이에 그 어떤 유사성이나 모방관계를 찾을 수 없다. 그렇다면 우리의 경험과 의식은 더욱더 이데올로기의 지배를 받는다. 자본주의에서 상품(화폐)의 보편성이 존재하는 한, 감성적인 것을 교체하고 새로운 감성적 질서의 체제를 만든다고 하여 랑시에르가 기약하는 평등과 해방의 정치가 도래하지는 않는다. 바디우(상황의 상태, 민주적 유물론 등을 생각해 보라)나 랑시에르(치안과 정치의 차이 등을 생각해보라)가 사고하는 것처럼 경제는 정치의 하부영역이 아니다. 랑시에르나 바디우처럼 정치철학적 전회 혹은 해방의 정치로의 전환을 요청하는 것은 "(물질적 생산의) 경제 영역을 '존재론적 위엄'이 제거된 '존재의' 영역으로 환원"하는 것이다. 이 지평에는 마르크스의 '정치경제학 비판'이 들어설 자리가 전혀 없다. 마르크스의 『자본론』에서 상품과 자본으로 이루어진 세계의 구조는 제한된 경험적 영역의 구조일 뿐 아니라, 일종의 "사회-초월적인 선험(A PRIORI), 사회적이고 정치적인 관계의 총체성을 만들어내는 모체"이다.[16]

정치적이든 미적이든 법률적이든 어떤 영역이나 심급에서 비롯된 것이든 모든 행위와 정서, 의식은 우리의 경험과 체험을 물신화한다. 이때 예술은 그러한 이데올로기로서의 감성적 경험을 비판하여야 한다. 혹은 예술 안에서 내적인 투쟁을 조직하여야 한다. 더 이상 이데올로기도 물신도 스펙터클도 텍스트도 없다는 말은 적어도 우리가 투명하게 자본주의의 구조적 총체성을 인식하고 경험할 수 있다는 말과 같다. 그러나 그 말보다 더 사기에 가까운 말은 세상에 없을 것이다. 오늘 우리는 변함없이 TV뉴스에서 우리 시대의 두 가지 종의 자연이라

[랑시에르의 미학주의적 기획의 한계]

불러도 좋을 것에 관한 소식을 접한다. 하나는 오늘의 날씨이고 또 하나는 오늘의 환율, 증시 동향이다. 오늘의 환율과 증시 동향은 매일 자신의 법칙에 따라 움직이는 자연적인 사실FACT처럼 현상한다. 물론 오늘의 환율과 증시의 동향이 우리의 물질적 삶을 규정하는 자본주의 사회관계 자체가 아니라고 믿는 사람에겐 이데올로기 따위는 없을 것이다. 그런 사람이라면 실업, 저성장, 불안, 테러리즘, 이주, 노후, 주거 따위를 걱정할 필요도 없다. 그러나 적어도 그것을 걱정하고 염려한다면, 극단적인 계급 간·국가 간 빈부격차를 증오한다면 우리가 살아가는 사회 형태가 변화하고 폐지되도록 하는 유토피아석인 실천을 위해 비판은 불가결하다. 이데올로기를 혐오하였던 대중의 지적 평등을 믿었던 랑시에르의 아름다운 꿈처럼, 미적인 것과 사회적인 것 사이의 직접적인 일치와 결렬의 순간은 적어도 자본주의에서는 불가능하다. 감성적인 것 가운데 오늘날 식민화되지 않은 것이 어디에 있단 말인가.

랑시에르의 미학주의적 기획의 한계]

보론 2:
"서정시와 사회", 어게인

그의 노동은 **경험이 침투하지 못하도록 밀봉 치리되어 있다**. 즉 그의 노동에서 연습은 그 권리를 상실했다. 놀이공원에서 다양한 놀이기구를 통해 표현되는 것은 비숙련공이 공장에서 받게 되는 기계적 훈련을 시험해 보는 것에 불과했다. (…) 포의 텍스트는 야만성과 규율 사이의 진정한 상관관계를 분명하게 보여준다. 그가 묘사하는 행인들은 마치 기계장치에 적응되어 단지 자동적으로만 자신을 표현할 수 있는 것처럼 행동한다. 그들의 행동은 충격에 대한 일종의 반응 양식이다. 서로 부딪힐 경우 사람들은 자기를 밀친 상대방에게 깊숙이 머리 숙여 인사했다.[1]

1. 발터 벤야민, 「보들레르의 몇 가지 모티프에 관하여」, 『보들레르의 작품에 나타난 제2제정기의 파리 / 보들레르의 몇 가지 모티프에 관하여 외』, 김영옥·황현산 옮김, 길, 2010, 218쪽. 강조는 인용자.

심상찮은 일일까? 잘은 모르겠다. 2017년이라는 한 해는 한국에서 문학저널리즘이라고 부를 만한 것이 숨 가쁘게 바뀐 해이다. 어떤 역사적인 풍파에도 끄떡없던, 아니 아랑곳하지 않던 문학잡지들이 거듭나거나 변신을 꾀하는 시늉을 했다. «세계의 문학»은 «릿터LITTOR»라는 격월간지로 변신하였고, «문학과 사회»는 재창간에 가까운 혁신을 꾀하였고, «문학동네»는 새로운 편집진을 꾸림으로써 이전과 다른 문학 저널로 변신하고자 했음을 기별하였으며, «창작과 비평»은 «문학3»이라는 자매지를 창간함으로써 어쨌든 새로운 문학저널리즘이 필요하다는 요구에 부응하고 있음을 피력했다. 문학잡지를 챙겨보는 일이 시들해진 내게도 이런 동정이 알려질 정도라면 문학저널리즘에 가까이 있는 이들에겐 큰 인상을 주었을 것이다. 이러한 변신의 풍경은 대중매체를 통해 많이 알려진 일이라 그것을 달리 복기하는 짓은 불필요할 것이다.

그런데 그런 변화가 왜 하필 오늘날 이뤄져야 했는가에 대한 물음에 답하는 일이 충실하게 이뤄졌다고 말하기는 어렵다. 문학저널리즘의 변화가 시대의 변화에 부응하는 일이라고 말하는 것은 시장에서 통용되는 마케팅의 수사학을 베끼는 것이다. 독자들은 새로운 문학잡지를 요구하고 있고 그 때문에 독자의 욕구에 부응하는 새로운 잡지를 만들지 않을 수 없었다는 핑계는 소비자의 욕구에 따라 시장의 판세는 바뀔 수밖에 없다는 경영담론의 수사를 서툴게 흉내 내는 것이다. 그러므로 독자가 무엇을 요구하든 그것이 문학 자체의 변화를 가리키는지 헤아리려면 다른 이야기가 필요하다. 그런데 그 이야기는 어디에서 찾으면 좋을까.

'달관 세대'란 이름으로 일본 청년 세대가 시대를 경험하는 방식을 보고해 이름을 날린 신예 사회학자 후루이치 노리토시는 최근 펴낸 대담

"서정시와 사회", 어게인]

집을 펴냈다. 그 대담집은 자신의 작업을 사회학자로서의 작업으로 여기는 노리토시가 일본의 대표적인 사회학자들을 두루 만나 사회학이란 무엇이며 일본에서 사회학을 하는 것은 무엇인가를 살피는 대담을 모은 것이다. 그런데 이 책에는 오늘의 문학저널리즘의 행방을 짐작하려는 우리에게 흥미를 끄는 대목이 있다. 그가 나눈 대담 가운데 첫 번째 대화 상대는 『사회를 바꾸려면』이란 책을 써서 한국에도 그 이름을 알린 사회학자 오구마 메이지이다. 그는 오늘날 일본에서 사회학자란 무엇이냐는 노리토시의 물음에 불쑥 평론가라고 답한다. 그러고는 사회학자란 사회학이라는 학문을 하는 학자라기보다는 "사회학자=사건이나 사회현상을 명쾌하게 읽어내는 사람"에 가깝다고 말한다. 덧붙여 그는 이렇게 말한다. "30년 전까지만 해도 사회학자가 대중매체에서 무언가를 쓰거나 발언하는 일은 드물었어요. 1950년대부터 70년대까지 대중매체에서 '조언자' 자리를 차지한 것은 문예평론가였죠. 80년대 후반쯤부터 문예평론가를 대신해서 사회학자가 대중매체에 출연하게 되었습니다."[2]

어쩌다 우리는 일본의 어느 사회학자의 이야기를 통해 문예평론가가 사회평론가를 겸했던 시대가 있었음을 전해 듣게 되었다. 그런데 그 이야기는 꼭 남의 사정을 전하는 것만은 아니라는 생각을, 우리는 떨치기 어렵다. 1970~80년대, 조금 시간의 폭을 넓히자면 90년대까지, 그러니까 2~30년 전까지만 해도 한국에서 문학저널리즘은 혹은 문예비평은 사회평론을 겸업하였기 때문이다. «창작과 비평»과 «문학과 지성» 같은 문학잡지를 읽는 것이, 그리고 두 잡지가 견지하는 '노선' 가운데 무엇을 지지하느냐가 곧 매개된 정치적 논쟁이자 참여였던 시대가 있었다. 아마 많은 이들에게 그것은 까마득한 신화일지 모를 일이다. 그러나 그 잡지들 가운데 대부분은 건재하였다. 그렇지만 그것은 지난 시대의 문학잡지와는 전연 다른 것이었다고 볼 수 있다. 그 잡지는 문학잡지이긴 하지만 문

2. 후루이치 노리토시, 『그러니까, 이것이 사회학이군요』, 이소담 옮김, 코난북스, 2017, 20쪽.

[보론 2

학작품이나 비평을 수록한다는 뜻에서의 문학잡지일 뿐, 문학 작품과 비평을 모은 잡지라는 것을 초과하는 요인, 무엇보다 문학'잡지' 혹은 저널로서의 특성을 거의 잃은 채 연명했다고 볼 수 있다. 일정한 시간적 간격을 두고 출판되고 소비되는 책으로서의 잡지라는 특성은 문학이 시간의 경험에 바짝 붙어 그것을 인식하여야 함을 가리킨다. 그렇지 않다면 그러한 잡지의 시간성은 기계적으로 반복되는 시간의 연속일 뿐이다. 그러나 잡지는 각각의 시간들의 차이와 특수성을 헤아리고 그것을 상징화하는 역할을 한다. 그것이 통속적인 패션잡지나 대중문화잡지에서 떠들어내는 시시껄렁한 유행과 시즌의 담론이라 해도, 그것은 어떻게든 시간적 차이를 잡아내고 재현하고자 애쓴다. 그럼 문학잡지에서의 시간성은 무엇이었을까.

[3]

한국사회에서 문학저널리즘이 차지하는 위치는, 막연한 믿음이기는 했지만, 문학은 어쨌든 어쩔 수 없이 사회적이라는 가정을 통해 획득되었다고 말할 수 있다. 이를테면 민족문학이나 민중문학 혹은 그 곁에서 함께 겨뤘던 문학적 실천들은 자신을 규정하기 위해 선택했던 '개념'들을 가지고 있었다. 그것이 바로 민족이나 민중, 지성, 참여 같은 개념들이었다. 문학 앞에 혹은 곁에 장착된 이러한 개념들은 문학적 텍스트를 망라하고 그것의 성분을 가리키기 위해 사용된 분류 개념은 절대 아닐 것이다. 문학잡지들의 제호에 등장하는 개념은 문자 그대로 개념으로서 간주되어야 한다. 이때의 개념이란 객관적 현실을 효과적으로 혹은 비판적으로 제시하거나 재현하려면 어쩔 수 없이 그 객관적 현실의 구조와 작동방식을 가리키는 단어를 선취하여야 한다는 것, 그리고 그렇게 얻어진 말들을 배치하고 조직한다는 것 등을 가리킨다. 그리고 그 개념은 문학이란 실천 안에 사회가 어떻게 매개되는지를 가리킨다. 그런 점에서 그런 잡지들은 문학적 실천이 사회와 어쩔 수 없이 연루되는

"서정시와 사회", 어게인]

상황을 언급한다. 한 편의 소설을 쓴다거나 시를 쓴다는 것은 그것이 비록 개인적인 표현임에도 불구하고 '사회적인 것'과 접촉할 수밖에 없음을 직관적으로 타전하고 있음을 독자들은 알고 있었을 것이다.

그런 점에서 적어도 수십 년 전까지만 해도 한국의 문학적 실천 어느 곳에서나, 아무렇지 않게 그러나 의심 없이, 문학적인 것은 사회적인 것임을 확신하는 이들이 부지기수였다. 그래서 일본에서 그랬듯이 문학을 평론한다는 것은 사회를 평론한다는 것이었고, 문학저널리즘은 사회적 저널리즘으로 통했다. 문학 안에는 사회가 그림자처럼 비쳐 있었고, 문학에 연루된 이는 그 그림자의 모습을 문학이 취하는 모습과 대조하기 위해 '사회'과학에 의지했다.[3] 문학이 사회적인 것이라는 믿음은 깨어지지 않는 유산遺産처럼 건재한 듯 보였지만 90년대를 경유하며 슬그머니 쇠락했다. 그리고 일본에서 문예평론가가 사회학자에게 자리를 물려주었다면 한국에서는 문화평론가란 직함을 단 이들이 그 역할을 맡았다가 이내 그마저 맥을 못 추게 되었다. 문학작품을 읽음으로써 사회를 상대한다는 것이 더 이상 불가능한 듯 보이던 시점에서 새로운 문학저널리즘은 뜻하지 않은 반격을 시도한다. 오늘날 문학저널리즘은 사회의 귀환을 강변한다. 새로운 문학저널리즘을 선언하는 말들 속에는, 문학이 더 이상 사회를 상징화할 수 없는 무력함을 견디지 못한다는 듯이, 문학 속에 사회가 들어와 있다고 강변한다.

김미정은 《문학3》의 창간호에 실린 비평에서 문학의 공공성이라는 모호한 문학의 윤리적·정치적 규범을 향해 다가가며, '4.16 이후의 글쓰기'라는, 널리 회자되

3. 이는 오늘날 대부분의 문학평론가들이 철학이론을 읽을 뿐인 것과는 사뭇 대조적이다. 적어도 내가 알기에 자신의 문학평론의 방향을 새로운 사회과학의 성과와 함께 수정하는 평자는 한국에서는 거의 찾아보기 어렵다. 그러나 필자의 궁색한 읽기의 경험으로 미루어볼 때 사정은 외국이라 해서 다르지 않은 듯하다. 내가 아는 한 이러한 비평을 실천하는 이로는 프레드릭 제임슨이 거의 유일하다. 물론 그에게는 흥미롭게도, 그리고 당연하게도 사회과학은 정치경제학(비판)이다.

는 문학적 실천이 처한 정황을 사색한다.[4] 그리고 프리모 레비의 글쓰기를 인용한 후에 이렇게 말한다.

쓴다는 행위는 어쩌면, 명확하게 구분되어 존재한다고 믿어온 나와 타자의 완고함이 지워지는 과정이다. 정확히 말하자면 유일무이한 '나'의 완고함마저 지워진다. 그러므로 쓰는 이는 어떤 기쁨, 슬픔, 안타까움, 분노 등등을 쓰기도 하지만, 실은 기쁨, 슬픔, 안타까움, 분노 등'이' 쓰는 것이기도 하다. 이것은 현실 구속력 없는 유동적 주체에 대한 이야기도 아니고, '나'의 특이성을 지우는 우리에 대한 이야기도 아니다. 오히려 쓰는 '나'의 내면이나 자기의 '비밀'이 주변세계와 마주치며 어떻게 형성되는지, 그리고 세계가 어떻게 나의 비밀을 경유해 고유한 세계로 재창조되는지에 대한 이야기이다.

그렇다면 『이것이 인간인가』에서 빈번하게 교차되는 '나'와 '우리'는 미리 설정된 실체가 아니다. 그것은 사람과 사물의 모든 '관계'들로부터 솟아나온 '나'와 '우리'이다. 쓰는 주어는 분명 쁘리모 레비이지만, 그는 그의 신체 주위의 모든 것이 미세하게 마주친 관계들의 결과이기도 하다. 이것이 바로 그의 기록을 단지 '개인적인' 죄책감, 수치, 윤리의 문제로 환원하지 말아야 할 이유이고, 그 까닭에 『이것이 인간인가』가 쁘리모 레비의 책이 아니라는 말은 비로소 가능하다.[5]

4. 이 글은 새로운 문학저널리즘의 정체성을 구성하는 특징을 살피고자 한다. 김미정의 글을 하나의 범례적인 글로 택한 것은, 그의 글이 새로운 문학저널리즘의 포부를 가장 잘 요약하기도 하거니와 새로운 문학의 시대성을 설득력 있게 서술하고 있기 때문이다. 따라서 이 글은 김미정의 글을 언급할 뿐이지만 동시에 그것은 새로운 문학저널리즘의 프로그램을 향해 건네는 것이기도 하다.

5. 김미정, 「'나-우리'라는 주어와 만들어갈 공통성들: 2017년, 다시 문학의 공공성을 생각하며」, 《문학3》 2017년 1호(통권 제1호), 창비, 2017, 15~16쪽.

"서정시와 사회", 어게인]

그러므로 4.16 이후 다양한 쓰기의 경험은, 선한 의지로서 '함께 여기에 있다'는 감각을 공유, 실천한 것으로서 의미화되어서는 곤란하다. '사람이라면 무릇…' 식으로 공감에 접근하는 것은 신념, 이념에 대한 맹목 못지않게 교조적일 수 있다. 이 다양한 매체의 쓰기들은 '○○의 이름으로'와 같은 재현·대표·표상의 규범적 정서 '이전' 혹은 '너머'의 것이었다. 이 '거대한 함께 쓰기'는 '우리'라는 선험적 주어의 작동 결과가 아니라, 세월호-국가권력-자본권력-헬조선-친구-가족 등의 모든 관계 속에서 비롯된 '나'들의 자발적 연결이었음을 기억해야 한다. 나아가 이것이 특정한 정서에 고착되지 않고 계속 합성·변이하고 다른 '정동-쓰기'로 '이행'해간 것이야말로 강조되어야 한다.[6]

따온 글에서 김미정은 한창 유행 중에 있는 정동이론AFFECT THEORY을, 나아가 존재론적 전환 이후의 철학적 어휘들을 참조하면서, 그리고 이러한 자신의 철학적 참조가 소홀히 무시되지 않을까 염려하듯 숨 가쁘게 작은따옴표를 이용하면서 "'4.16 이후'의 '정동-쓰기'"를 역설한다. 먼저 그는 "'나'와 '우리'는 미리 설정된 실체가 아니다. 그것은 사람과 사물의 모든 '관계' 들로부터 솟아나온 '나'와 '우리'"라고 말하며 나와 우리가 주체가 아니라는 점을 강조한다. 미리 설정된 실체, 즉 (인격적) 주체라는 범주를 통해 실체화된 주체가 아니기에, 그것은 관계들로부터 솟아나오는 것이라 말해졌을 것이다. 그렇다면 그가 말하는 관계란 무엇일까. 우리는 정동-쓰기라는 그의 개념적 선호로 인해 그가 일컫는 관계란 것이 무엇일지 얼추 짐작할 수 있다. 그것은 글을 시작하며 자신의 비평적 접근을 드러내는 프리모 레비의 글에 대한 주석에서 잘 나타난다. 그는 이렇게 말한다. "레비-수용소-실험실 문지방-휴식시간-연필-노트가 절합(節合)되면서 그(것)들은 서로 정동하고 정동되어 무

6. 앞의 글, 19쪽.
7. 같은 글, 15쪽.

[보론 2:

언가를 쓰지 않고는 견딜 수 없는 어떤 신체가 되었다. 앞서 살폈듯, 그 것은 애초부터 부여받아도 믿어진 각각의 역할과 '무관하게' 서로 연결 된다. 이른바 '정동-쓰기의 기계'라 할 상황이 되었다."[7]

이러한 표현은 '생기론적VITALIST 유물론'을 옹호하는 저자들의 글을 읽다보면 거의 한두 페이지 건널 때마다 만나게 되는 흔한 이야기일 것이다. 그러나 이런 서술은 얼마든지 비틀어볼 수 있다. 안온하고 빛나는 조명, 향긋한 냄새, 적절히 진열된 상품의 우아한 배치, 귓전을 간지럽히는 쾌활한 음악, 상품의 매력을 비평하는 점원의 말솜씨, 도저히 손을 가만히 두기 어렵도록 재촉하는 아름다운 포장 등이 결합해 사지 않을 수 없는 신체가 되었다. 그렇기에 나와 우리가 사는 것이 아니라 정동-구매의 기계가 되어야 하는 상황에 이르렀다고 하면 어떨까. 아마 이는 약과일 것이다. 지젝은 인식과 경험의 '주체'를 거부하는 새로운 유물론의 주된 철학적 사변, 즉 다양한 힘들의 결합, 연쇄, 중첩 등에 의한 효과의 일부로서 행위를 설명하는 주장을 조롱하며, 김미정이 언급한 레비의 사례에 대한 정확한 반례가 될 만한, 악담에 가까운 반론을 제기하기도 했다. 아우슈비츠의 유태인 학살이 나치라는 정치적 주체의 범죄가 아니라 화학가스니 소각로 등이니 하는 살인-기계-어셈블리지를 구성하는 힘들의 관계에 따른 효과라고 말하는 것이 얼마나 외설스럽고 지독한 일이 되는지 반문하면서 말이다. 그러나 김미정의 주장이 이러한 생기론적 유물론에 가까운 것이라고 말하기에는 그가 정동이론의 어휘를 어설프게 흉내 낼 뿐 실은 평범한 주관주의적 관념론에 갇혀 있다는 의심을 떨치기 어렵다. 뒤에서 다시 말하겠지만 그가 말하는 관계는 인격적·비인격적 힘들이 결합된 효과를 가리키는 것인 듯 보이지만, 대개의 경우 그 관계란 그저 상호주관적인 관계를 가리키고 있다. 그런 생각은 정동이론의 논지와 그다지 관련이 없다. 그는 스스로 정동-쓰기를 강변하면서 전-주관적이면서도 후-주관적인 어떤 힘들이 작용하는 표면이자 마디로서 주체를 강등하는 척한다. 그러나

"서정시와 사회", 어게인]

'나'들 사이의 관계를 역설할 때 우리는 그것이 매우 강한 주관성의 사례일 뿐이라는 의심에서 멀어지기 어렵다. 그는 문학에서 작용하는 주관성을 개인이 아니라 상호주관적인 공통성으로 환원함으로써, '주체 없는 글쓰기'가 아니라 보다 둔중하게 주체를 불러들이고 있는 듯 보이기 때문이다.

이 자리에서 새로운 철학적 담론인 정동이론에 대하여 비평하는 것은 적절치 않을 것이다. 그렇지만 김미정의 글과 같이 새로운 시대의 문학을 요청하며 정동이론에 의지하려는 위태한 몸짓을 비판적으로 헤아려보는 것은 가능할 것이다. 그는 "쓴다는 행위는 어쩌면, 명확하게 구분되어 존재한다고 믿어온 나와 타자의 완고함이 지워지는 과정"이라고 말하면서, 나와 타자 등의 '완고함', 즉 주체로서의 실체성이 소실되거나 부재한다는 점을 강조한다. 그리고 한걸음 더 나아가 "쓰는 이는 어떤 기쁨, 슬픔, 안타까움, 분노 등등을 쓰기도 하지만, 실은 기쁨, 슬픔, 안타까움, 분노 등'이' 쓰는 것"이라고 말한다. 그는 인격적 주체에게 정박되어 있거나 그로부터 말미암는 정서나 감정이 아니라 정동 자체가 쓴다고 말한다. 그리고 혹시나 그의 그러한 주의를 우리가 소홀히 할까 걱정되었는지, "기쁨, 슬픔, 안타까움, 분노 등'이'" 쓴다고 적으며, 비인격적인 정동을 가리키는 기쁨, 슬픔, 안타까움, 분노란 낱말 뒤에 주격 조사인 '이'를 붙여준다. 그리고 이러한 강조는 글의 막바지까지 되풀이해서 나타난다. "이 다양한 매체의 쓰기들은 '○○의 이름으로'와 같은 재현·대표·표상의 규범적 정서 '이전' 혹은 '너머'의 것"이라고 말할 때, 그는 역시 같은 낱말일 것을 세 번으로 증식, 변주하며 "재현·대표·표상"의 "이전 혹은 너머"의 쓰기가 오늘날 행해지는 글쓰기라고 못 박는다. 그는 세월호 이후의 정동-쓰기에서의 그 쓰기의 작인을 주체로 오해할까 싶었는지, 다시 한 번 이렇게 강조한다. "이 '거대한 함께 쓰기'는 '우리'라는 선험적 주어의 작동 결과가 아니라, 세월호-국가권력-자본권력-헬조선-친구-가족 등의 모든 관계 속에

서 비롯된 '나'들의 자발적 연결이었음을 기억해야 한다. 나아가 이것이 특정한 정서에 고착되지 않고 계속 합성·변이하고 다른 '정동-쓰기'로 '이행'해간 것이야말로 강조되어야 한다." 정동-쓰기로 작동하는 오늘날의 쓰기의 실천을 오인하도록 하는 나쁜 적으로서 선험적 주어(주체)는 재차 소환되어 곤욕을 치른다.

[4]

'세월호 이후의 문학' '4.16 이후의 글쓰기'라는 표제어는 그 사대가 야기한 충격을 감안하자면 새삼스러울 것도 어색할 것도 없는, 우리가 지금 가슴 속에 담고 있는 윤리적 정서를 더없이 충실하게 담아내는 표현일지도 모른다. 그렇지만 이것이 문학의 역사적 연대기를 위한 표지로서 구실한다는 점에 조금이라도 유의한다면 그리 간단히 수긍할 수만은 없을지 모를 일이다. 문학적 연대의 시대구분PERIODIZATION은 아무렇게나 상상력을 발휘해 시대의 이름을 호명하는 것은 아닐 것이기 때문이다. 그런데 재난과 참화 이후의 문학은 전연 낯선 이야기는 아니다. 무엇보다 우리는 아도르노의 저 악명 높은 '아우슈비츠 이후 NACH AUSCHWITZ'를 떠올리지 않을 수 없다. 아우슈비츠 이후에 서정시를 쓴다는 것은 야만일 것이라는 그의 서술은 훗날 아우슈비츠 이후에 시를 쓰는 일이 불가능하게 될 것이란 말로 (매우 의미심장하게) 와전되었다. 그 말은 재난과 심적 외상TRAUMA을 통해 문학을 헤아리려는 비평적인 접근의 곁을 항상 배회하였다. 그리고 언제부터인가 파국, 재난, 참화, 공포, 전율 등의 개념을 통해 문학의 좌표를 만들어내려는 비평적 시도가 증대하면서 우리는 문학과 시간에 대한 경험이 어떻게 교차하는지 어렴풋이 감지할 수 있게 되었다. 그런 점에서 세월호 이후의 문학이란 말은 문학, 시간, 경험이라는 세 가지 차원이 포개진 낱말이자 그것이 각각 하나의 주제로서 깊이 천착되어야 할 문제이지만 그를 순식간에 뛰어넘으며, 사유되지 않은 채 포착되고 장악된 판단

"서정시와 사회", 어게인]

을 전달하고 있다. 이런 가정이 설득력이 있다면 나는 이에 대해 조금 더 이야기해보고 싶다.

먼저 경험에 관하여 말하기로 하자. 그것은 앞서 보았던 정동-쓰기라는, 애끓게 철학적 사변으로 덧칠된 표현이 징발되어야 했던 연유를 짐작해보는 데도 도움이 될 것이다. 글을 시작하며 인용한 벤야민의 글은 거의 모든 글에서 그가 천착했던 경험의 문제에 대한 사색이 담긴 작은 단편 가운데 하나일 것이다. 그는 문학과 문화를 다루는 거의 모든 글에서 경험의 위기와 변조, 빈곤과 사이비 풍요, 자발성과 타율성, 경험의 위기에서 비롯된 정치적 주체화의 문제들을 다루었다. 「경험과 빈곤」이라는 제목을 단 글에서부터 방금 언급한 「보들레르의 몇 가지 모티프에 관하여」는 물론, 전근대적인 이야기꾼이 점차 고독한 저자로서의 근대적 소설가로 대체되면서 비롯된 경험의 위기를 곤구하는 「이야기꾼」, 하이데거의 기초존재론의 핵심 개념으로서 훗날 정동이란 개념을 선구하게 될 '기분(STIMMUNG, MOOD)'이란 개념을 쏙 빼어 담은 아우라AURA라는 개념을 통해 근대적인 예술 경험의 문제를 다루고자 했던 「기술복제시대의 예술작품」에 이르기까지, 이들은 모두 경험을 파고든다. 그리고 벤야민의 경험에 관한 사유의 중심적 모티프를 들자면 그것은 경험의 위기 혹은 빈곤(화)라고 할 수 있다.

"노동은 경험이 침투하지 못하도록 밀봉 처리되어 있다"고 벤야민이 말할 때, 그것은 이미 거의 모든 것을 말하고 있다고 해도 과언이 아니다. 기술적이면서 사회적인 분업이 일반화되고 노동이 점차 단순한 지시에 따라 처리해야 하는 과업이 되었을 때, 모두가 노동을 하면서도 누구도 노동을 경험하지 못함을 벤야민은 고발한다. 그렇지만 그것은 비단 노동에 제한된 사례가 아닐 것이다. 경험은 어디에서나 바닥나거나 금지되어 있다고 그는 말하고 있기 때문이다. 그것이 거의 100여 년 전의 일이다. 그리고 우리는 경험에 관한 한 벤야민의 우울한 조사와 진단을 통해 내려진 결론보다 더 끔찍한 상황에 처해 있다.

그리고 이는 더욱 역설적인 것이기도 하다. 먼저 우리는 거의 경험의 영도零度에 놓여 있다. 이를테면 장소에 대한 경험을 생각해보았을 때 이를 쉽게 알 수 있다.

인터넷의 검색엔진에서 어떤 지리적 명칭을 입력하면 가장 먼저 따라 나오는 연관 검색어는 맛집이거나 핫플레이스이다. 그곳은 나에게 한 번 방문하여 찾아가는 곳일 뿐이다.「건축함 거주함 사유함」같은 글에서 장소를 둘러싼 진정한 경험을 강변하는 하이데거를 떠올리자면, 우리는 너 이상 거주하기라는 장소의 경험을 갖지 않는다.[8] 장소는 경험으로부터 탈락되어 있고, 선험적인 형이상학적 주체가 가정했던 과학적 공간론은 거주하기라는 경험을 밝히지 못할 뿐 아니라 그 것을 박탈하고 제거하기조차 한다. 내친 김에 말하자면 주체-객체의 분할에 의지한 인간중심적 형이상학을 추구하며 존재론적 전환을 꾀했던 하이데거에게 있어 결정적인 질문 역시 경험의 문제였음은 주지의 사실이다. 이동·통신기술이 비약적으로 발전하게 되면서 머나먼 곳에 있는 대상이 코앞에 놓이게 된 충격적 변화를 살피며 그는 그의 주된 철학적 용어 가운데 하나인 '가까움NEARNESS'을 끄집어낸다.[9] 가깝다는 말은 경험을 집약하고 그것이 어떻게 초래되는지 알려주는 데 더없이 요긴한 말이기 때문이다. 가까운 사이, 가까운 곳, 가까운 마음 등 가까움은 경험이 처한 상태를 단숨에 그리고 확연히 말해준다. 옆집에 사는 이웃보다 화상채팅을 통해 친교를 쌓는 머나먼 이국의 친구가 더 가까운 세계에서, 경험은 말소된 것처럼 보인다.

그러나 경험은 또한 정반대로 엄청나게 제작되고 처방되는 것이기도 하다. 사용자경험디자인을 강변하는 상품디자인은 상품은 곧 경험이라고 기염을 토한다. 당신에게 잊을 수 없는 경험을 선사해주겠다고 다짐하고 꾀는 여행상품은 장소를 둘러싼 경험이 희박해지

8. 마르틴 하이데거,「건축함 거주함 사유함」,『강연과 논문』, 신상희·이기상·박찬국 옮김, 이학사, 2008.

9. 마르틴 하이데거,「사물」, 같은 책.

"서정시와 사회", 어게인]

거나 소멸한 것이 아니라 얼마나 다채롭고 풍부한지 자랑한다. 앞다투어 문을 여는 쇼핑몰과 아웃렛은 쇼핑에서부터 영화관람, 놀이, 식도락, 스포츠에 이르는 모든 것을 경험할 수 있는 기회를 마련해준다고 합창한다. 모두가 경험을 이야기하고 경험을 제공하겠다고 역설한다. 이러한 경험의 상품화와 객체화는, 하이데거에게는 미안한 말이지만 나아가 정동이론을 주창하는 이들에겐 아쉬운 말이지만, 경험이 주체와 객체의 분화를 넘어서는 무엇을 가리키는 것이 아니라 외려 더욱더 객체로서 분석·예측·생산·소비되고 있음을 알려준다. 그렇다면 정치적 경험에 대해서는 어떨까. 여기에서 우리는 재난이라는 충격적인 경험이 왜 전면에 나서게 되는지를 분석할 수 있는 실마리를 얻게 된다.

[5]

지난 수십 년간 우리는 더할 나위 없이 불평등이 증대되는 세계에 살게 되었다. 신자유주의적 자본주의는 양극화로 상징되는, 극단적으로 불평등하게 부가 분배되는 세계를 초래했다. 삶을 연명하기 위한 결정적인 수단이 돈인 세계에서 그 돈을 얻는 유일한 원천은 노동일 수밖에 없다. 그러나 상시적인 구조조정을 통해 생산성을 증대하기를 즐기고 외주나 하청, 생산라인의 이전을 눈 하나 끔뻑하지 않고 자행하는 현실에서, 그 돈을 얻을 기회를 찾기란 쉽지 않다. 이는 노동자에게만 해당되는 일은 아니다. 결국 계급투쟁은 생존투쟁처럼 보이게 되었다. 이러한 현실을 지시하기 위해 거의 유행처럼 새로운 용어들이 등장하게 되었다. 대개 동일한 현실을 가리키는 말이지만 이 새로운 용어들은 지옥 같은 세계에 대한 경험을 전보다 깊이 길어 올리는 것처럼 보였다. 그러나 자본주의라든가 계급사회라든가 하는 용어만으로 충분하지 않다는 듯이 자신이 살아가는 사회를 가리키기 위해 새로운 용어를 대량 생산하고 주기적으로 교체하는 데엔 나름의 이유가 있을 것이다. 그것은 이전의 개념들이 더 이상 자신들이 겪는 삶의 사실들을 명확하게

비추지 못하기 때문일지 모른다. 그런데 그런 개념들은 단지 사회에 대한 객관적인 표상이기만 한 것은 아니다. 그 개념들은 동시에 어떠한 정치적 경험을 품고 있거나 그에 물들어 있다. 격렬한 계급적인 갈등이 벌어질 때 자본주의란 개념은 객관적 현실을 지시하는 표상에 머물지 않는다. 그것은 동시에 자신의 경험을 일망타진하여 밝혀주는 지극히 실존적인 어휘이기도 하다. 그러므로 정치적인 경험은 자신이 살아가는 사회로부터 비롯된 고통을 하나의 개념 속에 모으고 안정화시킨다고 말할 수 있을지도 모른다. 그렇다면 지난 10여 년 간 숨 가쁘게 '○○ 사회'란 개념들이 꼬리를 물고 행진하게 된 것은 온전한 정치적 경험이 사라진 현실에서 우리가 겪는 고통을 어떻게든 표식하려는 욕망을 가리키는 것이 아닐까.

　　그러므로 정치의 원천이 고통의 경험을 조직하고 그것을 제거하기 위한 실천에 있다고 치자면, 오늘날 정치는 더 이상 경험을 밝히고 담아내는 데 제구실을 못한다고 할 수 있을 것이다. 그러나 결국 세월호 참사가 터졌다. 그리고 참사 이후 우리가 가장 먼저 듣게 된 말은 "이것이 나라냐"는 것이었다. 이 말은 지루하고도 끔찍하게 지속되는 고통을 견디며 살아가지만 그것을 경험하지는 못하는 이들에게 더할 나위 없이 크게 호소하였을 것이다. 경험이란 직접적인 사실이 아니다. 그것은 현실을 겪는 이들이 주관적으로 그것을 새기고 그것에 관해 말을 건네는 것이다. 그러나 앞서 보았듯이 우리는 경험을 거의 박탈당했다. 그것을 경험으로서 환기시키려는 시도들은 번번이 실패하고, 현실과 맺는 실천적인 관계를 가리키는 경험은 어떤 정조를 통해 어렴풋이 묘사되기만 한다. 경험을 성숙하게 반성함으로써 자신이 살고 있는 역사적인 시간을 지시하는 '시대정신ZEITGEIST' 대신에 '시대의 기분MOOD'이 그 자리를 대신하는 셈이다.

　　그리고 세월호 참사는 그러한 경험할 수 없는 세계에 사는 우리로 하여금 어떤 경험을 일순 환기시켜주는 것처럼 보였다. 경험이 불가능

'서정시와 사회', 어게인]

한 듯 보이는 세계에서 경험은 오직 충격SHOCK을 통해서만 등장하기 때문이다. 이는 벤야민이 끊임없이 환기시킨 자본주의에서의 경험의 변증법, 즉 '산만함 대 주의ATTENTION' '충격의 변증법'을 상기시키지 않을 수 없다.[10] 경험이 사라진 세계에서 자신이 살고 있는 객관적 현실을 경험하는 방식은 충격을 통해 잠시 섬광처럼 출현한다. 그렇기에 우리는 현실에 대한 경험을 온전히 담아내는 충격을 바로 충격적인 재난에서 확보하고자 한다. 세월호 참사가 "이것이 나라냐"란 말을 통해 정치적 경험을 모처럼 드러내게 된 것도 그 때문일 것이다. 현실에 대한 경험을 온전히 재현하는 것을 겨냥하는 것이 리얼리즘이라면, 오늘날의 리얼리즘은 충격에서 비롯된 정신적 외상을 통해 출현하는 리얼리즘, 트라우마적 리얼리즘TRAUMATIC REALISM일지 모른다.

[6]

그렇기에 세월호 이후의 글쓰기란 표현은 반쯤 옳기도 하고 반쯤 그르기도 하다. 먼저 그것은 옳다. 그것은 오늘날 우리가 현실을 경험하는 방식이 재난과 같은 충격을 통해 가까스로 감지될 수 있음을 말해주기 때문이다. 그리고 그를 통해 우리는 비로소 자신이 겪는 현실에 대한 경험을 말해줄 어떤 표상을 획득하고, 나아가 그 잘못된 현실을 낳은 책임을 추궁할 수 있는 정치적 반성에 이르게 될 수 있음을 가리킨다는 점에서 또 옳다. 그러나 그것은 옳지 않다. 충격적인 경험으로서의 재난에 몰두하고 열광하는 것은 정작

10. 조너선 크레리는 거의 벤야민과 동일한 어조로 동시대의 문화를 산만함과 주의, 충격의 변증법을 통해 분석한다. 조너선 크레리, 『24/7 잠의 종말』, 김성호 옮김, 문학동네, 2014. 한편 직접적인 관심사는 아니지만 후기자본주의에서의 경험의 현상학을 분석한다고 볼 수 있을 프레드릭 제임슨의 「단독성의 미학」 역시 단독성SINGU-LARITY이란 이름으로 충격 혹은 독특한 경험을 향한 관심이 오늘날 경험의 주된 형식임을 폭로한다. 프레드릭 제임슨, 「단독성의 미학」, 《문학과 사회》 제30권 제1호(통권 제117호), 박진철 옮김, 문학과지성사, 2017.

11. 마크 에임스, 『나는 오늘 사표 대신 총을 들었다』, 박광호 옮김, 후마니타스, 2016.

경험을 철저히 부인하고 밀봉하기 때문이다. 오늘날 경험은 경험되지 못한 경험 속에 잠겨 있다. 대다수의 사람들은 경험으로서 경험되지 못하는 삶을 살아가고 있다. 미국에서의 연쇄살인 사태에 관한 르포르타주이면서 오늘날 자신의 고통을 고통으로서 경험하지 못하는 이들에 관한 빼어난 서사를 제공하는 마크 에임스의 글인 『나는 오늘 사표 대신 총을 들었다』는 그것을 역력히 보여준다.[11]

　그는 견딜 수 없이 고통스러운 현실을 살아가지만 그것을 경험할 수는 없었던 이들이 이르게 되는 막다른 길을 보여준다. 희대의 악마처럼 보이는 연쇄살인마, 사이코패스 들은 자신에게 주어진 삶의 사실들을 경험하지 못한 자들이다. 그리고 자신이 겪는 삶의 단편들을 적절히 경험함으로써 그 경험을 가리킬 이름을 가질 기회를 박탈당한 자들이다. 그들은 경험 없는 경험의 세계에서 살아가는 자들이었다. 말하자면 오늘날 우리는 사막처럼 황폐하고 사리분간이 어려운 세계에서 살고 있다. 그렇기 때문에 자연적 재난이나 참사와 같은 충격으로부터 비로소 현실에 대한 경험을 찾는 이들은 경험으로서 경험될 수 없는 현실에 감금당한 이들을 무시한다. 그런 연유로 충격이라는 경험을 통해 세계에 대한 경험을 말하는 이들은 경험될 수 없는 삶을 살아가는 이들을 소홀히 하는 것을 넘어서 충격이나 전율과 같은 경험 자체에 넋을 잃고 만다. 그렇기 때문에 재난의 경험에서 문학의 행방行方을 찾고 문학의 시대적 연대기를 제안하는 것은 고통을 겪는 이들에 대한 무한한 공감을 보여주기는커녕 고통을 겪는 이들의 경험을 부인하고 무시한다. 그것은 오늘날 우리가 고통스럽게 세계를 경험함을 이야기하는 척하지만, 실은 우리가 겪는 경험을 경험으로서 드러내고 말하기 위한 노력을 포기한다. 문학은 바로 그러한 경험될 수 없는 것을 미적인 경험으로서 만들어내는 일이다. 그러나 오늘날 세월호 이후의 문학은 그런 미적 경험을 생산하기 위한 노력보다는 재난과 그로부터 비롯된 전율을 이야기하는 데 바쁘다.

"서정시와 사회", 어게인]

보다 강렬한 충격을 전해주는 사태일수록 오늘날 우리가 겪는 고통의 경험을 더 핍진하게 전하고 또 유익하기도 하다는 생각은 위험해 보인다. 그렇지만 그러한 위험은 무엇보다 시간의 경험을 마비시킨다는 점에서 더욱 위험하다. 재난, 참사, 재앙과 같은 충격 체험은 우리로 하여금 현재의 충만한 경험 속에 빠져들게 하는 동시에 역사적 시간으로부터 순식간에 빠져나오도록 하기 때문이다. 세월호 이후의 문학이란 말은 이전과 이후라는 시간적 분할을 도입하면서도 정작 시간에 관해서는 아무런 말을 들려주지 못한다. 그것은 단지 우리가 시간을 경험하는 방식에 있어서의 차이를 암시해줄 뿐이다. 말하자면 세월호 이후 우리는 시간을 충격의 현재로서 겪고 있으며 그것은 종래 시간을 경험하는 방식과 다를 수밖에 없다고 발언할 뿐이다. 그러나 고통을 고통으로서 경험하고자 한다면, 그리고 그것을 정동적 경험이란 이름으로 비호할 것이 아니라 비판과 저항을 가능케 하는 '사유-경험THOUGHT-EXPERIENCE'으로 만들어내고자 한다면 시간의 경험에 관하여 전력을 다해 사유해야 한다. 시간은 사실도 아니지만 그렇다고 하이데거 식으로 말해 현존재DASEIN가 세계-내-존재로서 겪는 지금의 경험도 아니다. 역사적 시간은 물질적 사회관계가 만들어내는 시간의 평면과 지금 여기에서 겪는 시간 경험 사이를 잇고 그 사이에 놓인 거리를 좁히려는 시도를 가리킨다. 그러므로 시기구분 혹은 시대로 시간을 사유하는 것은 더없이 중요하다. 더없이 무뚝뚝하게만 느껴지고 거칠게만 들리는 '후기자본주의 시대의 문화적 논리'나 '금융자본과 문화' 같은 프레드릭 제임슨의 글 제목은 역사적 시간과 경험 사이의 연관을 풍부하게 관찰하고 해부하며 들춰낸다. 그것은 자본주의적 사회관계의 역사적 변화가 어떻게 경험이 현상하는 방식을 낳도록 하는지 살피면서 경험을 실체화하지 않은 채 그것을 주체와 객체의 관계 속에 끌어들인다. 그래야만 다른 주체 혹은 저항하고 투쟁하는 주체가 가능할

수 있음을 엿볼 수 있기 때문이다.

그러나 왜 신자유주의 이후가 아니라 세월호 이후인가, 왜 외환위기 이후가 아니라 세월호 이후인가, 왜 87년 체제 이후가 아니라 세월호 이후인가를 이 글에서 따질 생각은 없다. 단지 나는 경험을 보다 세심히 살핌으로써 경험이 우리에게 어떻게 들이닥치는지를 밝히는 것이 문학적 실천의 요체라면, 오늘날 문학은 그러한 일에 더없이 무능한 것이 아닐까 하는 서글픈 의심을 밝혀두고 싶다. 그러나 문제는 여기에 그치지 않을 것이다. 무엇보다 그것은 경험이 어떻게 매개되는지를 이해하지 못함으로써 문학에서의 형식이라는 문제를 추방하는 듯 보인다. 문학적 형식이란 경험을 매개하는 장치나 기술을 가리키는 것이다. 그렇기 때문에 오늘날 경험이 분기하고 질식되며 우회되는 방식을 문학 속에서 찾고 드러내려면 바로 형식에 대한 섬세한 고려와 탐색이 필수적이다. 그러나 재난 이후의 문학은 경험의 직접성에 넋을 잃은 채 경험이 얼마나 매개되는 것인지를 잊는다. 그렇다면 세월호 이후의 문학이란 프로그램은 반형식주의를 가리키는 다른 이름일지도 모른다. 그것은 보다 급진적인 글쓰기와 비평을 위해 요구되는 과제를 외면하는 것이다.

[8]

그리고 나는 하릴없이 아도르노의 「서정시와 사회에 관하여」라는 에세이를 펼쳐 읽는다. 그는 이 글에서 극단적이리만치 개인적인 경험을 이야기할 뿐인 서정시가 왜 부르주아 사회에서 가장 사회적인 작품인지를 밝힌다. 이 글은 경험의 사회적 원천을 드러내기 위해 우리에게 필요한 것이 재난의 문학, 파국의 문학이 아니라 어쩌면 서정시일지 모른다는 점을 떠올리게 한다.

> 나는 사회로부터 서정시를 연역하려 애쓰지 않는다. 그것의 사
> 회적 실체는 정확히 그 안에 자발적으로 있는 것, 바로 그때의

'서정시와 사회", 어게인]

조건에서 따라 나오지는 않는 것이다. (…) 바로 자신의 주관성 탓에 서정시의 실체SUBSTANCE는 사실 객관적 실체로서 말해질 수 있다. 그런 게 아니라면 우리는 서정시를 예술 장르로서 근거 지을 수 있는 바로 그 사실, 서정시가 독백을 늘어놓는 시인을 넘어 다른 이들에게 효력을 발휘한다는 점을 설명하지 못한다. 그러나 그것은 예술의 자기 자신으로의 물러남, 스스로를 향한 몰두, 사회적 표면으로부터 떨어져 나옴이야말로 시인의 등 뒤에서 작용하는 사회적인 원인이다. (…) 서정시에 특유한 역설, 객관성이 되어버린 주관싱이라는 것은 서정시 안에서 언어형태의 선차성과 결합되어 있다. 그것은 문학 일반(산문 형태에서조차)에서의 언어의 선차성이 파생되는 그 선차성이다. (…) 이것이 왜 서정시가 사회를 끌어들이며 옥신각신하지 않을 때, 아무것도 의사소통하지 않을 때, 자신의 표현에 성공하는 주체가 언어 그 자체와 일치하고 언어의 내재적 경향과 일치할 때, 사회 속에 가장 깊이 근거하게 되는가에 대한 이유이다.[12]

여기에서 우리는 아우슈비츠 이후에 서정시를 쓰는 것은 야만적인 일이라고 음울하게 되뇌는 아도르노가 아니라 서정시를 쓰고 읽어야 한다는 또 다른 아도르노를 만난다. 아도르노는 아우슈비츠 이후 우리가 겪게 된 경험의 위기를 돌파하려는 문학적 실천이라면 좇아야 할 나침반을, 서정시를 분석함으로써 드러낸다. 그리고 그는 세월호 이후의 문학이 고통의 경험을 겪는 이들의 토로·고백·증언을 중계할 때, 언어가 더없이 직접적으로 투명하다는 오늘날의 확신에 경고가 될 만한 말을 들려준다. 고통의 사회적 기원을 말하고자 한다면 더욱 주관적이어야 한다, 그리고 그 주관성은 바로 언어를 통해 객관화된다

12.　Theodor W. Adorno, "On Lyric Poetry and Society," Rolf Tiedemann ed., Shierry Weber Nicholson trans., *Notes to Literature: Volume One*(New York: Columbia University Press, 1991), p. 43.

고 말이다. 고쳐 말하자면 그는 경험이 어디에 있는지 찾고 밝히려 한다면 언어에 다가서라고 요구한다. 그것은 사회를 직접적으로 들먹이는 메시지로서의 언어도, 어떤 주장을 던지며 의사소통하는 언어도 아닌 독백에 가까운 서정시의 언어이다. 그리고 그 언어는 경험이 어떻게 매개되었는지를 알려주는 부호이다. 세월호 이후의 문학이란 개념은 오늘날 문학과 사회의 관계를 성찰하고 문학적 실천이 나아가야 할 새로운 프로그램을 요약한다. 그리고 새로운 문학저널리즘은 앞다투어 세월호 이후의 문학을 선언하며 새로운 문학적 실천을 기약한다. 그러나 그것이 과연 사회를 더욱 충실히 담아내고 문학적 경험을 통해 사회에 대한 경험과 반성에 이를 수 있을지는 의문스럽다. 그러한 의문 때문에 우리는 다시 아도르노의 「서정시와 사회」라는 해묵은 에세이를 꺼내 읽는다. 마음속으로 이렇게 속삭이면서 말이다. "서정시와 사회, 어게인!"

["서정시와 사회", 어게인]

[참여라는
[포스트-스펙터클 시대의
금융자본주의

동시대 이후]

헛소동]
미술의 문화적 논리:
혹은 미술의 금융화]

참여라는 헛소동

실제로 각자는, 타자가 자기처럼 버스를 기다린다는
점에서, 이 타자와 동일하다. 그렇지만 이들의
기다림은 동일한 기다림의 동일한 예들로서 별개로
체험된다는 점에서 공동의 사실이 아니다.
이런 관점에서 보자면 집단은 구조화된 것이
아니라 군집이며, 이 군집에 속한 개인들의 수효는
우연적인 것이다.[1]

많은 사람들에게 세계는 전자기기가 **빽빽**하게
들어찬 멀티플렉스 상영관이자 오락을 위한
아케이드가 된다.[2]

1. 장 폴 사르트르, 『변증법적 이성비판
 2』, 박정자·변광배·윤정임·장근상 옮김,
 나남출판, 2009, 549쪽.
2. 토드 기틀린, 『무한 미디어: 미디어
 독재와 일상의 종말』, 남재일 옮김,
 휴먼앤북스, 2006, 98쪽.

[참여라는

'영화-이후적 관람양식'의 관객

지난 몇 년 간 1000만 관객을 돌파한 한국영화들이 잇달아 등장하였고 계속하여 앞선 기록을 갱신하였다. 그것은 누군가에게는 놀라운 일이었을 것이다. 1000만 관객 돌파의 기록. 그러나 그것은 흥행의 성적표이지, 영화가 초래한 감각적 사태로서의 기록은 아닐 것이다. 지나치다 싶으리만치 어떤 영화에 관객이 몰렸을 때, 우리는 부지불식간에 그것이 미학적으로나 윤리적으로나 뭔가 의미심장한 일이 벌어졌음을 알리는 징후이리라 짐작하게 마련이다. 그리고 관객성의 분석, 특히 대중영화에 대한 관객성의 분석은 이런 가정을 배경으로 한다. 수많은 사람들이 그 영화를 보았다. 그러므로 그것은 비상한 사태이며, 자체로 분석할 가치가 있는 현상이다. 그렇지만 지금 1000만 관객 돌파라는 성적표는 아무것도 알려주지 않는다. 줄여 말해 그 숫자는 많은 관객을 동원하여 많은 객석을 채웠고 제작사와 감독, 배우 들이 많은 돈을 받았다는 것을 가리킨다는 점 말고는 달리 유의할 일이 아닐지도 모를 일이다. 흥행의 정치경제학과 영화 텍스트의 미학적 정치 사이에 모종의 연관이 있을 것이라는 암묵적인 가정은 이제 더 이상 지지하기 어렵다. 1000만 관객 영화가 있다고 말을 건넬 때 아마 누군가는 대수롭지 않다는 표정으로 눈을 끔벅이며 "그래서 뭐"라고 심드렁하게 대꾸할지 모를 일이다. 그런 반응은 1000만 관객 돌파란 그저 그런 무의미한 소식, 1000만 명 이상의 관객이 영화를 보았다는 사실 그 이상의 아무것도 아니라는 것을 시사할 것이다. 1000만이라는 어쩌면 가공할 숫자, 기록은 그러므로 아무런 충격을 자아내지 않는다. 1000만이나 되는 관객이 어떤 영화를 보았다는 것은 따져볼 가치가 있는 어떤 신호일 수밖에 없다. 그리고 그렇게 짐작하는 것이 상식적으로 훨씬 그럴듯하다. 그러나 그것이 아무것도 아니라는 것, 영화의 생산과 수용을 둘러싼 형세에 아무런 효과도 발휘한 게 없을 것이라 짐작하는 것, 그것이야말로 외려 놀라운 일 아닐까.

헛소동]

1000만 명이 넘는 관객이 한 편의 영화를 관람했다는 것은 분명 놀라운 일이다. 그것은 마땅히 풀이되어야 할 어떤 암호처럼 간주될 수 있다. 무슨 연유로 그 영화는 1000만 명의 눈길을 사로잡았을까. 우리는 흥행 성적에 어떤 비밀이 감춰져 있으리라 짐작하고 그것을 해독하고 싶을지도 모를 일이다. 그러나 우리는 더 이상 그런 짐작을 유지하기가 어렵다는 것을 안다. 만약 그런 것을 비밀이라고 할 수 있다면 그것은 상업적인 비밀이지 영화의 이편에서는, 영화를 제작하고 수용하는 양식의 면에서는 전연 비밀이랄 것이 없다고 말해야 옳을 것이다. 이 글은 잇단 1000만 관객 동원이라는 비상##한 정황을 가늠하며 이것이 어떤 의의를 지니는지 헤아려보고자 한다. 무엇보다 이 글은 영화에서 아무런 일도 일어나지 않는 그 정황을 영화적 지각을 통해 본 관객성의 변화, 그리고 그러한 관객성이 오늘날의 정치적 주체성을 생각하는 데 차지하는 함의를 예상하려 한다. 그렇지만 이 글은 그러한 분석을 위해 필요한 질문들을 제시하는 것에 머무는 초라한 비망록에 불과하다는 점을 미리 밝혀두기로 한다.

먼저 이 글에서 우리는 이른바 '영화-이후적 관람양식POST-CINEMATIC VIEWING STYLE'에 유의한다. TV와 DVD, 나아가 인터넷과 휴대전화를 비롯한 다양한 개인 미디어들이 영화를 관람하고 수용하는 방식에 끼친 영향은 폭넓게 논의되어 왔다. 그리고 이를 모두 망라한다는 것은 미디어 연구 자체의 역사를 요약하는 것이 되리만치 엄청난 일에 해당될 것이다. 그러나 이 자리에서 그러한 연구와 이 글이 조준하는 관심 사이에서의 차이를 밝히고자 한다면, 다양한 기술적 매체에 의해 생성되는 지각과 수용 방식에 관심이 머물 경우 이는 그저 매체론에 그치고 만다는 것이다. 영화라는 매체의 관람자와 TV 이후 개인 미디어라는 매체 관람자 간에 놓인 (불)연속성은 물론 주의를 기울여 분석

3. 이를테면 크리스 마케르의 영화에 출현한 장뤼크 고다르가 들려주었던 발언이나 세르주 다네의 말을 떠올려볼 수 있을 것이다.

[참여라는

해야 할 쟁점이다. 그렇지만 영화적 지각의 주체로서의 관객은 그 외부에서 이뤄지는 지각의 체험과 조건으로부터 전연 자율적이지 않을 것이다. 그런 점에서 영화적 지각은 지각과 체험을 생산하고 소비하는 전체적인 조건으로부터 어떤 영향을 받고 있는지 질의할 필요가 있을 것이다. 비록 어느 열정적인 시네필과 감독이 말한 것처럼 "영화만이 홀로 CINEMA ALONE" 간직하고 지속하는 지각이 있다고 비통하게 선언할 수 있더라도 말이다.[3]

다음으로 우리는 이러한 지각과 체험의 조건이 관객으로 하여금 감각적인 공동체를 구성하는 데 미치는 효력을 짚어보고 이를 정치적 주체성이란 쟁점과 연관시켜 생각해보려 한다. 영화를 본다는 것은 관객에게 미학적·윤리적 효과를 만들어내는 일이다. 따라서 영화를 보기 전과 보고난 후 관객에게 어떤 일이 벌어지는가를 예상하는 것은 관객성을 사유할 때 결정적인 주제일 수밖에 없다. 화면의 이미지와 사운드가 전달하는 충격과 그것에 대한 관객의 주의注意, 이 두 가지 항의 결합을 통해 무엇을 이루어낼 것인가는 또한 영화의 미적 정치의 핵심적인 문제일 것이다. 극장에 운집한 1000만 명의 영화 관객은 누구인가. 그들의 정체는 무엇인가. 군중인가, 인민인가, 시민인가, 아니면 다중인가. 그것은 느닷없는 외삽, 너무나 다른 장場에 속한 주체 즉 영화 관객이란 주체와 정치의 주체를 단숨에 연결하려는 거친 몸짓처럼 보일 수도 있다. 그렇지만 둘 사이에 아무런 관계가 없는 것이 아니라면, 그리고 영화적 지각과 체험이 미학적·윤리적으로 어떤 주체를 상정하지 않을 수 없다면, 그것은 마땅히 추궁해야 할 물음일 것이다. 이 글에서 우리는 최근의 대표적인 영화이론의 성과를 참조하면서 그러한 물음을 조금 더 명료하게 다듬어보고자 애쓸 것이다.

상어SHARK와 충격SHOCK

얼마 전 '충격고로케'라는 웹사이트가 잠시 운영된 적이 있었다. 이 사

헛소동]

이트는 언론매체의 선정적인 성격을 고발하려는 의도로 만들어진 것이었다. 사이트의 제목이 알려주듯이 이 사이트는 '충격'을 통한 주의ATTENTION의 착취를 다룬다. 그때의 충격이란 바로 매체를 소비하는 이들의 주의를 끌기 위한 술수를 가리키는 것이다. 이 사이트는 자신들의 수고와 달리 아무런 변화가 없으므로 그런 쓸모없는 노력을 접겠다고 한 채 더 이상의 활동을 중단하였다. 이 사이트의 첫 페이지에는 자신들이 고른 관심을 끌기 위한 낱말들이 나열되어 있다. 그 낱말들은 다음과 같다. "충격, 경악, 결국, 멘붕, 발칵, 입이 쩍, 헉!, 폭소, 무슨 일, 이럴 수가, 알고 보니, 화들짝, 이것, 살아 있네, 몸매, 미모, 숨 막히는, 물오른, 엄짱女, 신경 쓰여, 최근 한 온라인 게시판, 화제다, 네티즌들은, 누구?, 하네요." 그리고 첫 번째로 선택된 낱말, 우리 시대의 가장 자기반영적인 낱말인 충격의 뜻을 풀이하며 사전적인 정의에 덧붙여 이렇게 쓰고 있다. "3. 〈언론〉 부디 꼭 클릭해달라고 독자에게 간곡하게 부탁하거나 독자를 낚아보기 위해 언론사가 기사제목에 덧붙이는 일종의 '주문.'"

우리는 단박에 여기에서 기사 제목에 덧붙은, 일종의 주문呪文처럼 언급되는 '충격'이란 낱말과 그 뒤에 꼬리를 무는 숱한 낱말들이 그에 상응하는 이미지적 등가물을 가지고 있을 것이라 직감할 수 있다. 인터넷을 뒤질 때 우리는 우리의 시선을 낚아채고 주의를 끌기 위해 발버둥치는 숱한 이미지들을 만난다. 신문이라는 매체가 충격을 위해 발작적인 몸짓을 펼치는 것처럼 이미지 역시 주의를 끌기 위한 매력의 충격을 뿜어내기 마련이다. 그리고 이는 인터넷 화면의 배너를 넘어, 신문의 사진 이미지와 잡지의 화보, TV 화면의 광고, 나아가 영화의 이미지로 이어지고 우리는 그 이미지들 사이에 일련의 등가관계가 있다는 것을 직관적으로 깨닫고 있다. 다시 말해 모든 말과 이미지는 이제 '충격'을 전하기 위해 진력해야 한다는 것이다. 이제 이미지, 텍스트, 사운드 그 모든 것들을 하나로 통일시킬 수 있는 단일한 규범은 분명해 보인다. 그것은 '충격'이다. 따라서 생산되고 소비되는 모든 감각적 대상의 가치,

[참여라는

그것의 상품적 교환가치는 '충격 가치'라고 말해도 좋을 것이다. 물론 이것은 '주목경제' 혹은 '관심경제'라고 불리는 것이 하나의 경제학적 가설로 부지런히 써먹히는 것과 밀접하게 연관되어 있다.[4]

충격과 주목은 영화적 지각을 둘러싼 논의에서 제법 오랜 연원을 갖는다. 그리고 이는 비단 영화적 지각에 국한되지 않는다. 영화적 지각의 정체성을 밝히려는 시도는 도시에서의 일상생활을 비롯한 다양한 지각 양식의 변화를 캐물으며 그 사이의 연관을 집요하게 캐묻고자 했기 때문이다. 이를테면 우리는 20세기 초반으로 거슬러 올라가 발터 벤야민의 글을 뒤적여볼 수도 있다. 그는 「기술복제시대의 예술작품」에서 산만함DISTRACTION과 주의집중ATTENTION/ATTENTIVENESS 사이의 관계를, 그 스스로의 표현을 빌자면 '산만함 속의 지각'이라는 것을 통해 기술적 복제 시대의 미학적 정치를 사유한다.[5] 그때 산만함 속의 지각이라는 지각 형태는 사진과 영화로 제한할 수 없는 대도시에서의 일상적 삶, 자본주의적 생산과정이 초래한 다양한 삶의 리듬과의 관계 속에서 해부된다. 물론 우리는 그에 앞선 짐멜을 상기할 수도 있다.[6] 그는 대도시에서 살아가는 이들의 감각적 과부하 그리고 이를 처리하고자 하는 감각적 대응 방식을 명함BLASÉ라는 정신적 태도와 상관시킨다. 물론 그것은 그에게는 화폐경제MONEY ECONOMY의 일반화의 결과에 다름 아니다. 자본주의적 생산양식이 초래하는 사물화된 경험이 산만함 속의 지각의 배경을 이룬다고 본 벤야민의 생각은 이로부터 멀지 않다. 이런 감각적 지각의 형태가 역사적으로 변화되어 온 궤적, 그리고 현재에 그것이 취하는 양상을 이해하는 것, 그리고 나아가 이것이 예속과

4. 토머스 데이븐포트·존 벡, 『관심의 경제학: 정보 비만과 관심 결핍의 시대를 사는 새로운 관점』, 김병조·권기환·이동현 옮김, 21세기북스, 2006.

5. 발터 벤야민, 「기술복제시대의 예술작품(제2판)」, 「기술복제시대의 예술작품(제3판)」, 『기술복제시대의 예술작품 / 사진의 작은 역사 외』, 최성만 옮김, 길, 2007.

6. 게오르그 짐멜, 「대도시와 정신적 삶」, 『짐멜의 모더니티 읽기』, 김덕영·윤미애 옮김, 새물결, 2005.

헛소동]

저항이라는 정치적 경험과 행위를 구성하는 데 미치는 효과를 분별하는 것, 우리는 그것을 지각의 사회적 유물론이라고 부를 수 있을 것이다. 그리고 이는 오늘날 새로운 영상매체의 폭증, 이미지의 생산과 수용을 위한 기술적 수단들의 전환, 영화 소비와 수용의 공간적·시간적 조건의 변화(극장에서 DVD 플레이어, 홈시어터, 랩톱, 휴대전화 등으로의 전환), 접근 가능한 영화적 대상[7]의 거의 무한한 확장과 그와 관련된 체험의 변화 등(예를 들어 필름 릴의 운반과 영사에서 다운로드와 플레이로의 변화)을 헤아리는 일이기도 할 것이다.[8]

이런 점에서 변화된 자본주의가 만들어내는 감각적 지각의 변화를 추적하고 그것의 미학적·정치적 효과를 추적하려는 몇 가지 분석을 떠올려볼 수 있을 것이다. 이를테면 더글러스 러시코프의 『현재의 충격』이나 조너선 크레리의 『24/7 잠의 종말』, 그리고 세르주 다네의 『영화가 보낸 그림엽서』, 로라 멀비의 『1초에 24번의 죽음』, 가브리엘레 페둘라의 『백주 대낮에: 극장 이후의 영화와 관객IN BROAD DAY-LIGHT: MOVIES AND SPECTATORS AFTER THE CINEMA』 같은 책이나 레이몽 벨루의 「영화 관객: 어떤 특별한 기억THE CINEMA SPECTATOR: A SPECIAL MEMORY」 같은 글을 떠올려볼 수 있을 것이다.[9] 이 가운데 크레리의 경우 자신의 책에서 지나가듯이 '주목경제ATTENTION ECONOMY'라는 유행 중인 경영담론을 직접 언

7. DVD에서 흔히 찾아볼 수 있는 감독판DIRECTOR'S CUT, 서플먼트SUPPLEMENT, 아웃테이크OUTTAKE 등은 영화를 고전적인 작품WORK이란 개념과 무관한 것으로, 여러 가지 대상들로 간주하게 만든다. 그리고 인터넷에서 흔하게 만날 수 있는, 다양하게 편집되고 축소된 영화적 단편들 역시 더 이상 영화와 같은 일관된 텍스트라기보다 영화적 대상 혹은 객체란 말을 써도 무방할 정도이다.

8. 인지주의적 영화이론이 가정하는 개인적 주체의 심리적 반응으로서의 지각은 흥미롭다. 하지만 그것은 영화적 지각을 신경생리학적 반응과 동일시하는 최근의 신경미학의 경향처럼 예술의 역사적 특성을 부인한다는 점에서, 그리고 무엇보다 그것이 계급의시대에 의해 (비)구성되는 세계에서 미적 실천과 감상의 분화와 대립을 무시한다는 점에서 비판할 수 있다. 그러나 이 글에서는 신경미학을 비롯한 최근의 미적 수용에서의 정동적 관심에 대해서는 더 다루지 않을 것이다.

[참여라는

9. 더글러스 러시코프, 『현재의 충격: 모든 것이 지금 일어나고 있다』, 박종성·장석훈 옮김, 청림출판, 2014; 조너선 크레리, 『24/7 잠의 종말』, 김성호 옮김, 문학동네, 2014; 세르쥬 다네, 『영화가 보낸 그림엽서』, 정락길 옮김, 이모션북스, 2013; 로라 멀비, 『1초에 24번의 죽음: 로라 멀비의 영화사 100년에 대한 성찰』, 이기형·이찬욱 옮김, 현실문화, 2007; Gabriele Pedulla, *In Broad Daylight: Movies and Spectators After the Cinema*(London and New York: Verso, 2012); Reymond Bellour, "The Cinema Spectator: A Special Memory," Ian Christie ed., *Audiences: Defining and Researching Screen Entertainment Reception*(Amsterdam: Amsterdam University Press, 2012).

10. 영화적 지각과 산만함, 주의, 집중 등과 관련한 문제는 시간을 거슬러 올라간다. 크레리는 1890년대부터 1930년대에 이르기까지 즉 우리가 흔히 독점자본주의 시기라고 불리는 역사적 단계의 출현을 즈음하여 그것이 주류심리학의 핵심적인 문제로 자리잡아왔으며, 이는 당시 등장한 유성영화가 광학적 장치였던 이전 시기의 영화와 달리 관객에게 새로운 명령적 권위를 제도화하고 새로운 종류의 주의를 강제한 것과 평행한 과정이었음을 설명한다. 충격, 주의란 점에서 영화는 물론 전반적인 시각적 지각의 역사적 전환에 대해 보다 자세한 것은 다음의 글을 참조하라. Jonathan Crary, *Suspensions of Perception: Attention, Spectacle, and Modern Culture*(Cambridge: MIT Press, 1999).

11. Jonathan Crary, "Spectacle, Attention, Counter-Memory," *October*, Vol. 50, 1989, pp. 100~103.

급하기도 한다. 이때 크레리는 이를 거론한 어느 경영학자의 발언, 즉 "안구EYEBALLS의 수를 극대화하는 데 성공하는 기업"이 미래의 지배적인 기업이 될 것이라는 이야기를 인용한다. 그가 보기엔 이는 새로운 지각 형태의 생산과 통제를 압축적으로 보여주는 사례이다. 또한 그가 추적하고자 하는 후기자본주의에서의 경험의 표준화를 방증하는 지표이기도 하다.[10]

'안구'라는 용어는 인간의 시각을 외부의 지시나 자극에 종속될 수 있는 운동 활동MOTOR ACTIVITY으로서 재배치한다. 목표는 눈의 움직임을 집중표적지HIGHLY TARGETED SITES나 관심 지점에 또는 그 내부에 고정시킬 수 있는 능력을 다듬는 것이다. 눈은 광학의 영역에서 분리되어 언제나 전자적 유인에 대한 신체의 운동반응이 그 최종 결과가 되는 어떤 회로의 매개 요소로 변화된다.[11]

헛소동]

인용한 글에서 그가 지적하듯이 안구의 운동을 포획하고 지배하는 것, 언제나 초조하게 부유하고 방황하는 시선들을 낚아채는 능력, 그러한 순간적인 지각의 지배를 통해 생산되는 주목 혹은 주의집중, 이러한 것이야말로 충격의 상관항일 것이다. 이때의 충격이란 놀라움에 따른 흥분과 비상한 관심을 자아내는 어떤 대상만을 가리키는 것은 아닐 것이다.[12] TV가 등장한 이후 널리 확장된 영화-이후적 관람 방식을 추적하는 페둘라는 크레리가 유의했던 부분과 크게 다르지 않은 과정을 살핀다. 크레리가 영화 이미지의 생산과 소비를 보다 넓은 감각적 경험의 생산과 소비라는 맥락에 기대어 분석한다면, 페둘라는 이를 영화적 지각, 특히 관람양식과 관객주체성으로 제한하여 자신의 이야기를 펼친다. 그리고 크레리가 참조한 '안구의 지배'에 대응하는 주장을 페둘라 역시 제시한다. 그는 2차대전 이후 미국과 서유럽의 관객을 지배한 영화 이미지의 미학을 '동공 확장'으로 규정한다. '상어의 미학'이란 제목의 장에서 그는 영화적 관람양식과 영화-이후적 관람양식으로의 이행 그리고 후자가 헤게모니적 관람양식으로 자리 잡으며 초래된 영화의 미학적 변화를 추적한다.

페둘라가 말하는 '상어의 미학THE AESTHETIC OF THE SHARK'이란 상어나 나체 여자 이미지를 보았을 때 남자 관람자의 동공이 자동적으로 확대(혹은 그에 상응하는 여자 관람자의 반응)된다는 심리학적 관찰, 그리고 이를 응용하는 것처럼 보이는 시각적 이미지의 생산과 소비의 미학적 변화를 가리킨다. 그것은 영화적 관람양식 그리고 이를 위협하기 시작한 TV와 이를 연장하고 확대한 수다한 개인 미디어(DVD 플레이어, VOD, 태블릿 미디어, 휴대전화 등)가

12. 레이몽 벨루는 영화에서의 충격 개념을 발터 벤야민으로 소급해 추적하면서 그것의 일반적인 의미를 이렇게 말하기도 한다. "충격: 먼저 영상장치 앞에서의 일반적인 충격, 그리고 무엇보다 그 다음의 단계에서 특정한 이미지의 배치와 감정을 도발하는 데 요구되는 쇼트들과 대면하게 되었을 때의 충격 — 어떤 신념이나 이데올로기에 따라 조작되는 체험." Reymond Bellour, op. cit., p. 207.

[참여라는

어떻게 관객이 상대하는 이미지를 변용시키는가를 살펴보는 것이다. TV, 특히 그 가운데서도 광고 미디어는 심리학자와 인류학자의 연구 결과들에 의지하여 이미지를 생산하고 제시하는 데 세심한 주의를 기울여왔다. 그리고 이런 과정이 영화적 관람양식에 영향을 미치고 나아가 지배하게 되었다는 것은 이제 거의 상식이 되었다. 영화적 관람양식과 그에 조응하는 이미지의 생산은 이제 역전되어 TV가 영화적 관람양식을 지배하고 감독과 제작자, 배급사, 홍보업자 등은 그를 따라잡고자 애써 왔다. 정보에 대한 선호와 주목 그 자체가 정보 가치로 간주되고 위계화되는 최근 검색엔진의 자동적인 작동방식처럼(예컨대 구글의 페이지 랭크PAGE RANK) 영상 이미지 역시 그런 힘에 지배받는다. TV 시청자들의 프로그램에 대한 관심과 호응을 조사하기 위해 각 가구의 TV에 설치되었던 악명 높은 여론조사기관 닐슨 리서치NIELSEN RESEARCH의 '세트 미터SET METER'는 이제 더 이상 가시적이지 않게 된다. 그것은 보이지 않는 전자적 정보가 되어 모든 곳으로 확장된다. 그리고 이는 다시 숱하게 분화된 감각적 체험의 수집과 처리를 위한 기술적 수단들로 진화되어간다.

이제 우리는 여러 가지 일에 한눈을 팔면서도 작은 디스플레이 화면을 바라보면서 동시에 언제든지 다른 채널로 이동할 수 있고 마우스의 클릭이나 탭으로 화면을 닫을 수 있게 된 개인 미디어의 시기에 당도했다. 그리고 모든 눈의 깜빡거림을 지배하고 싶은 욕망, 혹은 안구를 지배하려는 욕망은 더 이상 과거의 관람양식과 양립할 수 없는 관람양식을 만들어내고 있을 것이다. 페둘라는 이를 '다크 큐브DARK CUBE'의 소멸이라는 지렛대를 통해 분석한다. 그리고 그는 의자에 꼼짝없이 붙박인 채 커다란 스크린 위에 영사되는 장편 서사영화를 응시하도록 강요하며 관객을 규율했던 극장이라는 지각 장치는 이제 '백주 대낮'에 언제 어디서나 관람할 수 있는 대상들을 보도록 이끄는 관람양식, 즉 영화-이후적 관람양식으로 전환되었다고 말한다.[13] 그의 말

처럼 영상 이미지를 중계하는 디스플레이 장치는 어느 곳에나 있다. 기업의 제품 설명회에서부터 터미널이나 공항, 지하철역의 TV 모니터에 이르기까지 어디에서나 영화를 본뜬 이미지가 쏟아진다. 나아가 주머니 안에서 꺼낸 휴대전화의 화면을 통해 우리는 시간과 장소에 상관없이 영상 이미지에도 접근하게 된다. 이는 특정한 시간과 장소에서 어쩔 수 없이 눈앞에 펼쳐지는 영상 이미지를 관람해야 했던 관람양식과는 전연 다른 것이다. 그리고 이러한 관람양식의 전환은 이미지를 생산하는 미학적 원리에 중요한 전환을 초래하지 않을 수 없다.

페둘라는 이를 "재현과정REPRESENTATION보다 재현되는 것THE REPRESENTED을 절대적으로 중시하는 것"으로 간략히 요약한다. 그의 말을 다시 빌자면 이는 끝없이 증대하는 '도상적 원자주의ICONIC ATOMISM'라고 말할 수도 있다. 이는 영화 이미지의 시각적 단위가 시퀀스SEQUENCE나 쇼트SHOT가 아니라 단일 프레임SINGLE FRAME으로 축소되는 경향을 가리키는 것을 통해 압축적으로 표현된다. 그리고 이는 영화 이미지 안에서 배우가 재현되는 방식을 볼 때 더욱 확연해진다. 페둘라는 화면에서 배우가 재현되는 방식을 화면에서 여배우가 더 이상 몸을 '가진HAS' 인물이 아니라 몸 '자체인IS' 배우로 나타나는 것으로 지적한다. 서사적 공간 안

13. 아리스토텔레스석인 감정이입의 미학을 실현하기 위해 고안되고 발전되었던 다양한 건축적인 형태를 그는 영화적 지각, 관람양식의 형태를 규정하는 힘으로 고려한다. 비트루리안 극장의 꿈이라고 그가 칭하는 이러한 공간적 배치 혹은 지각기계는 단순히 물리적인 건축 형태에 그치지 않고, 관람객에게 특정한 도덕적·미학적 효과를 행사하기 위한 장치라고 할 수 있다. 이런 점에서 "특정한 날, 특정한 극장에서 영사되는 서사영화 안에서 시공간적으로 국지화될 수" 있었던 영화의 체험은 이제는 사라졌다고 말한다. 반면 앞서 인용했던 글에서 벨루는 영화적 지각의 장치DISPOSITIF는 "침묵, 어둠, 거리, 관객 앞으로의 영사, 침해받거나 중단되지 않는 상영 시간" 등의 측면에서 전연 달라지지 않았고 여전히 관객을 지배하며, "영화 관객의 진정한 성격을 이루는 본질적인 조건"은 어떤 의미에서는 "초역사적"이기까지 하다고 역설한다. 물론 그의 주장은 페둘라에 가까운 로라 멀비, 빅터 버긴, 조너선 크레리, 데이비드 로도윅 등의 주장과 크게 다르다고 할 수 있다. Ibid., pp. 211~214.

[참여라는

에 있던 배우는 사라지고 포르노그래피 스타나 탑 모델의 몸처럼 탈인격화된 신체로 환원되어 주목을 끌어들여야 하는 대상으로 위축된다.[14] 이는 할리우드 고전영화에서 은밀하게 재현되는 배우의 풍부한 몸짓에 주목했던 시네필의 상상 속의 배우와는 전연 다른 것이다.

그렇지만 우리는 이런 식의 영화의 관람양식과 그 매체의 변화를 둘러싼 분석에 부가시켜야 할 것들이 있으리라 생각하지 않을 수 없다. 그리고 이는 한국에서의 1000만 관객을 동원한 잇단 영화가 의지하고 있는 관람양식의 자장磁場을 이해하는 데 있어 반드시 고려하여야 할 점들이라 할 수 있다. 그런 점에서 드물게 장수한 TV 프로그램 가운데 하나인 〈출발! 비디오 여행〉은 매우 범례적이다. 이 프로그램은 오늘날의 영화적 관람양식 그 자체를 가리킨다고 해도 과언이 아닐 것이다. 신작 영화와 비디오를 소개하는 척 시늉하지만, 이 프로그램은 관람의 쾌락에 대한 지침을 제공할 뿐만 아니라 동시에 현재 영화 관객의 관람양식이 어떠한지를 적나라하게 증언하기도 한다. 몇 분 내에 장편 극영화의 서사를 압축하

14. 페둘라는 이러한 미학적인 전환을 크게 여섯 가지 양상으로 설명한다. 1) 편집속도에 있어서의 변화: 기본적인 쇼트의 지속 시간이 절반 이하로 줄어들며 이제 숏이나 시퀀스 대신에 단일 프레임이 압도적인 비중을 차지하게 된다. 2) 줌 렌즈 사용의 증대: 할리우드 고전영화의 경우 단초점 렌즈를 주로 사용하며 관객이 자발적으로 시선의 이동을 통해 주목할 대상을 찾도록 했던 반면, 오늘날에는 초점이동RACK FOCUS을 통해 관객이 주시할 대상을 마련해준다. 3) 화면에서 신체 재현 방식에서의 변화: 고전영화의 경우 배우들이 자신들의 특장이라 할 풍부한 신체의 움직임을 사용하였다면 지금은 얼굴(입, 눈 따위)로 배우의 신체가 축소된다. 신체적 매력을 제외하면 배우의 신체는 관객과 교류할 수 있는 몫을 갖지 못한다. 4) 카메라의 극단적 이동성: 스태디캠의 등장과 광범위한 사용 이후 특별한 카메라의 위치와 이동(예컨대 팬, 트랙킹, 크레인 쇼트 등)이 만들어낸 특정한 의미효과는 붕괴된다. 이는 관객의 시선을 잡아두려는 지각상의 자극에 기여할 뿐이다. 5) 디지털 테크놀로지의 광범위한 사용. 이에 대해 더 세론할 필요는 없을 것이다. 6) 대본의 변화: 결정적인 대립과 대단원을 중심으로 구조화되던 서사는 이제 강한 시각적 효과를 지닌 수많은 장면들로 대체된다. 심지어 스토리는 이미지의 연속적인 전개를 뒷받침하기 위한 핑계거리에 불과한 것이 되기도 한다.

고 영화적 서사로부터 절단한 채 어떤 시퀀스의 흥미와 쾌락을 보여줄 때, 그것은 '먹방'을 위한 영화로 기억되는 〈황해〉(2010)와, 국제시장의 '꽃분이네' 가게를 방문하기 위한 영화로 기억되는 〈국제시장〉(2014)의 관객을 드러낸다. 그리고 이는 관객을 형성하는 매커니즘이 무엇인지 우리에게 알려준다. 빅터 버긴은 영화 이론이 상상하는 관객과 오늘날의 실제 영화 관객 사이에 놓인 거리를 다음과 같이 설명한다.

영화는 이제 포스터, 광고 그리고 예고편이나 TV 비디오 클립과 같은 여타 광고를 통해 만나게 된다. 아니면 (스틸 이미지나 영사 슬라이드 묶음과 함께하는) 신문 평론, 참고 작품의 시놉시스 및 이론적 논문을 통해 만날 수도 있다. 아니면 제작 과정에 대한 사진들, 프레임의 확대 이미지들, 기념품들 등. 기억 속의 그런 환유적 파편들METONYMIC FRAGMENTS을 수집하면서, 우리는 우리가 실제로 본 적도 없는 영화들에 대해 친숙하다는 느낌을 얻게 된다. 분명 이때의 '영화' — 시공간적으로 흩어져 있는 이미지 스크랩을 통해 구성되는 이질적인 심리적 대상 — 는 '영화학'의 맥락에서 마주하게 되는 것과는 매우 다른 대상이다.[15]

이때 버긴은 영화평론가나 영화학자 들이 생각하는 영화와 그들이 실제 접근하게 되는 영화 사이의 간극을 언급하며 상당히 '학술적인' 관객에게 관람양식이 얼마나 변화했는지를 깨닫도록 촉구한다. 그러나 버긴의 이런 지적은 영화학자들이나 시네필의 오해, 그들이 상상하는 시대착오적 관람양식에 국한할 수 없을 것이다. 신작 영화가 개봉될 때마다 영화 주인공들이 예능 프로그램에 출연하는 것이 관례처럼 되고 영화의 개요를 몇몇 장면들로 선별해 제시하는 TV·인터넷의

15.　Victor Burgin, *In/Different Spaces: Place and Memory in Visual Culture* (Berkeley and Los Angeles: University of California Press, 1996), pp. 22~23.

16.　세르쥬 다네, 앞의 책, 22~25쪽.

[참여라는

정보를 접할 때, 관객이 보는 영화는 더 이상 이미지의 전개와 더불어 강렬하게 감정적으로 몰입하는 한 시간 반이나 두 시간 남짓의 영화적 대상이 아니다. 이때 관람양식을 규정하는 것은 영상 이미지가 아니라 인터넷 사이트를 통해 알게 되고 보게 된 소문, 논쟁, 스틸 이미지, 패러디된 장면 등에 주의하게 된 감각적인 복합체ASSEMBLAGES이다.

그러므로 1000만 관객을 동원한 영화들은 영화 자체의 매력을 넘어 오늘날의 관람양식을 지배하는 수많은 자극과 유혹의 효과라고 볼 수 있다. 이를테면 페이스북이나 트위터를 통해 영화를 둘러싼 정보들(한 줄의 평론, 선별된 이미지, 평점 등)이 중계되고 확산될 때, 그리고 그로부터 영화에 대한 감각적 쾌락을 예상하고 그에 따라 영화를 보게 될 때, 이는 관람양식을 규정하는 힘이 무엇인지를 알려준다. 어떤 영화를 관람할 때 대다수의 관객은 인터넷을 검색하며 그 영화를 소비할 때 얻게 될 쾌락을 예상한다. 그럴 때 〈은교〉(2012)는 TV와 숱한 인터넷 이미지를 통해 중계된 몇몇 외설적인 신SCENE으로 환원되고, 〈국제시장〉은 어느 통신업체가 광고에서 패러디한 마지막 시퀀스를 통해 기억되게 마련이다. 이는 시네필이나 영화학자들이 매료되고 숭배했던 영화의 관람양식, 즉 후설EDMUND HUSSERL이 '파지RETENTION'의 현상학을 통해 가리켰던 지속의 이미지가 발휘하는 효력을 상기하는 관람양식과는 지극히 거리가 먼 것이 되고 만다. 그때의 관람양식이 상상하는 이미지는 오랫동안 지속하며 관객의 기억 속에 되풀이되고 상기되는 이미지이다. 하지만 그런 이미지를 상상하는 것은 이제 불가능하지는 않겠지만 지극히 어렵다. 이제 영화 이미지는 프레임마다 호객을 하며 관객의 주목을 끌어내는 데 복무해야 하는 처지에 놓인 셈이다.

그렇기 때문에 세르주 다네가 말하는 유명한 이미지의 윤리학, 즉 자크 리베트가 《카이에 뒤 시네마》에서 언급했던 "카포의 트래킹 쇼트TRACKING SHOT", 즉 카메라가 "해서는 안 될 움직임"과 그것의 악惡에 관한 악명 높은 언급은 오늘날의 관객들에게는 전연 이해할 수 없는 헛소리이고,[16] 반면 여

헛소동]

전히 시네필이길 고집하는 이들에게는 정반대로 진짜 관객이란 무엇인지를 가늠하는 기준이 되어준다. 그리하여 시네필적인 평론가들의 글을 읽고 떠든다는 것은 자신의 윤리적인 명예 혹은 취향의 구별짓기를 위한 참조물이 되어버린다. 그렇기에 1000만 관객이라고 말할 때 그 관객은 더 이상 영화의 이미지를 마주한 이들이 아니다. 그들은 자신을 관객으로 만들어내고 영화를 관람하도록 선동하고 자극하는 다양한 힘들에 의해 산출된 효과일 뿐이다.

일베의 짤방에 등장한 이미지를 중계하는 페친의 뉴스피드를 보고 토렌트로 다운로드 받아 노트북 컴퓨터로 보는 영화, 이것이 아마 오늘날 관람양식의 전형이지 않을까. 1000만 관객 역시 그런 관람양식을 통해 동원된 관객일 뿐이다. 따라서 1000만 관객을 동원한 영화는 영화라기보다 오늘날 성행하는 관람양식을 적극적으로 채용한 것일 뿐이다. 1000만 관객은 그런 점에서 영화적 미학의 측면에서는 거의 아무런 말을 할 것이 없다. 1000만 명이나 보게 만든 어떤 미적 특성이란 면에서 미학적으로 특기할 만한 것이 없다. 그렇지만 이를 영화가 전략轉略한 것이라 비난하는 것도 그릇된 일일 것이다. 새로운 관람양식은 영화적 이미지의 스타일에서부터 거의 모든 것을 규정하는 원인이자, 이는 투자자들의 욕구와 비위에 연연하는 영화 배급업자들에 의해 더욱 증폭된 효과이고, 어떤 감독도, 어떤 한 편의 영화도 피해갈 수 없는 조건일 것이다. 1000만 관객의 영화란 것은 동시대적 관람양식에 부응하기 위해 스스로 충격의 미적 효과가 잔뜩 투여된 영화들이, 다시 그것을 동시대적 주의ATTENTION의 대상으로 끌어올리는 수많은 요인들의 도움을 통해 '대박'을 이룬 사례에 불과하다. 흥행 성적은 더 이상 그 영화의 힘에 의해 필연적으로 나타나는 것이기는커녕 오늘날 대박이란 어휘가 가리키는 것처럼 전적인 우연에 불과하다. 1000만 관객의 영화는 끈질긴 기억 속에 더 이상 자리를 잡지 못하고 순식간에 머나먼 어제의 영화로 스러지고 말 것이다.

[참여라는

극장-운명의 체제 그리고 비극: 관객성의 미적 정치

그렇다면 영화-이후적 관람양식이 만들어낸 관객들은 글의 서두에서 언급했던 바로 정치적 주체성이란 측면에서 어떤 모습을 취하고 있을까. 아마 이 점에서 레이몽 벨루의 거친 언급은 매우 시사적이라고 할 수 있을 것이다. 벨루는 오늘날의 관객의 정체성을 살펴보기 위해 역사적으로 크게 세 단계의 영화 관객들을 그려볼 수 있을 것이라고 말하며, 첫 번째 단계(대형 스튜디오의 발달, 혁명적 프로파간다의 예술, 파시즘의 다양한 형태가 등장했던 시기)의 관객을 '대중 주체MASS SUBJECT'라고 칭한다. 그리고 두 번째 단계(2차대전 이후 그리고 전전의 유성영화에 의해 준비되었던 시기)에 등장한 관객을 '인민 주체SUBJECT OF PEOPLE'의 관객이라고 부른다. 그 관객이 인민 주체라고 불릴 수 있는 이유는 이런 관객들이 "영화에 대한 보다 개방되고 건설적이며 비판적인 관계를 제도화"시켰기 때문이라는 것이다. 그리고 금방 짐작할 수 있듯이 인민 주체로서의 관객은 이탈리아 네오리얼리즘 이후의 모던영화라고 불리는 것과, 비평에서 바쟁에 의해 영화의 궁극의 대상으로 승격된 쇼트 등과 깊은 관련을 맺는다. 벨루는 이것이 영화를 예술과 문화로 대했던 관객, 다네의 말을 빌자면 "수준 높은 대중 관객A HIGH-LEVEL POPULAR SPECTATOR"이었다고 말한다. 그리고 세 번째 단계가 도래한다. 이는 20세기 후반부터 정보통신혁명과 디지털 이미지의 논리에 의해 촉발된 관객이다. 그리고 그는 제작되는 영화들이 그런 것처럼 관객 역시 크게 두 가지 모습으로 나뉜다고 말한다. 이는 크게 노골적으로 비디오게임과 같은 대중오락에 빠진 젊은 관객층을 겨냥해 만들어지는 세계적인 상업영화들과, 다음으로 '미묘하게 충격을 주는SUBTLY SHOCKING' 영화라고 그가 부르는 영화들이다. 그는 이런 영화들이 지역적으로 다양하게 제작되고 또 전 세계적으로 관객의 주의를 끌고 있다고 말한다. 나아가 그들 스스로 공언하든 않든 '저항의 예술ART OF RESISTANCE'이라고 부를

헛소동]

수 있으리라 주장한다.[17]

벨루는 대중 주체도 아니고 인민 주체도 아닌 새로운 단계의 관객에게 분명한 이름을 부여하지 못한다. 그는 단지 이렇게 모호하게 서술할 뿐이다. 그 관객은 "한정된 공동체, 하지만 뒤이어 전체 세계 차원으로 확장된 공동체의 성원THE MEMBER OF A LIMITED COMMUNITY, BUT A COMMUNITY HENCEFORTH EXTENDED TO THE DIMENSIONS OF THE ENTIRE WORLD"이 된다고 말이다. 앞 절에서 언급했던 '충격과 관심'이라는 지각의 변증법을 따르며 인용한 글에서 벨루가 그려내는 관객의 역사적 초상은, 그렇지만 지극히 생략적이다. 왜 그가 각각의 단계의 관객을 대중, 인민 등의 이름으로 불렀는지는 명료하지 않다. 그리고 그가 예술로서의 영화의 종말을 예언하거나 선언한 이들에 맞서 '미묘하게 충격을 주는' 영화들이 있으며 이를 기꺼이 옹호한다고 하는 발언은 일종의 도덕적인 투영처럼 들린다. 그리고 그 영화에서 지금의 지각질서 혹은 '충격과 주의'의 변증법을 재구성할 수 있는 가능성을 볼 수 있다며 내놓는 분석은 그 스스로 말하듯이 가설일 뿐이다. 그렇지만 우리는 그의 주장과 상관없이 그가 서둘러 제시한 역사적 관객성의 모델, 그렇지만 동시에 정치적 주체성의 모델이기도 한 그 모델에 관심을 기울일 필요가 있을 것이다.

그런데 그가 정치적 주체의 모델과 역사적 관객의 모델을 아무 설명 없이 등치시킨 이유는 무엇일까. 아쉽지만 그는 그것을 달리 설명하지 않는다. 아마 그가 그렇게 한 데에는 그럴 만한 이유가 있었을 것이다. 그는 그것을 달리 부연할 필요가 없다고 생각했을 것이었기 때문이다. 벨루의 짐작에 영화의 주체(감독, 제작자, 관객, 배급업자, 홍보전문가, 대중매체 등)는 충격과 주의의 변증법에 참여한다. 그렇다면 그것은 영화적 지각이 세계를 체험하고 그에 반응하는 어떤 윤리적, 미적 효과를 받을 수밖에 없다는

17. Reymond Bellour, op. cit., pp. 207~208.

18. Gabriele Pedulla, op. cit., p. 107.

[참여라는

말이기도 하고 각 역사적 단계의 영화는 그런 효과를 생산하는 특유의 조건을 생산하였을 것이다. 벨루에게서 얻을 수 없는 설명은, 그러나 우리는 다른 자리에서 찾아볼 수 있을 것이다. 그것이 앞서 참조했던 페둘라의 글이다. 그는 흥미롭게도 지금까지 진보적인 미적 정치의 불문율처럼 간주되었던 아리스토텔레스적인 비극에 대한 거부(이를테면 브레히트의 서사극 이론은 전적으로 아리스토텔레스적 비극에 대항하기 위해 고안된 것임을 떠올려 보아도 좋을 것이다)를 비판하며, 스탠리 카벨의 연극에 대한 분석을 끌어들여 이를 그가 "극장 이후의 영화POST-AUDITORIUM CINEMA"라고 부른 곳에서의 관객과 대조적인 전 시대의 관객의 모습을 제시한다. 그것은 극장의 건축적 형태와 관람의 사회적 의례 등과 깊이 관련되어 있음은 물론 '카타르시스'라는 미적 경험과도 긴밀하게 연결되어 있다.

이때 페둘라는 흥미롭게도 '극장-운명AUDITORIUM-DESTINY'이라는 개념을 제시한다.[18] 그는 기존의 영화적 관람방식을 강제적으로 조직했던 극장 영화AUDITORIUM CINEMA의 핵심적인 특징을 그것이 관객을 특정한 윤리적 주체로 구성한다는 점에서 찾는다. 극장이 바로 운명FATE의 지각체제를 만들어낸다는 것이다. 그의 주장을 극히 간략하게 요약한다면, 관객들은 좌석에 꼼짝없이 붙박인 채 눈앞에 펼쳐지는 장면을 바라보게 될 때 자신들은 끼어들 수 없는 처지에 묶인 채 무력하게 운명을 응시할 수밖에 없다는 것이다. 그는 카벨이 셰익스피어의 〈오셀로〉가 상연되는 도중 데스데모나가 죽는 장면에서 무대에 뛰어들어 그녀를 죽이려는 오셀로를 막아 세우려 했던 어느 시골뜨기 관객에 관해 서술한 것을 인용한다. 카벨은 그때 시골뜨기 관객이 잘못을 저지른 것은 바로 그가 현실과 연극을 분간하지 못한 채 착각에 휩싸였다는 점에 있는 것이 아니라고 말한다. 그리고 우리가 흔히 짐작할 수 있는 것과 달리 그 관객의 잘못은 다른 곳, 즉 그것이 바로 진정으로 그러한 비극을 끝낼 수 있는 주체가 될 수 있는 가능성을 막은 데 있

헛소동]

다고 말한다. 영화가 아닌 연극을 두고 한 말이기는 하지만 카벨은, 무대 위의 배우와 나는 같은 세계에 살고 있다는 느낌, 그렇지만 무대에서 흘러나오는 빛이 알려주듯이 그것은 다른 현실이며 그에 뒤이은 무대 위의 인물들과 교류할 수 있는 기회는 금지되어 있다는 것에 대한 자각, 이 간극이 관객에게 결정적인 미적 체험을 가져다주는 것이라고 규정한다.

끼어들고 싶지만 그렇게 할 수 없다는 것. 카벨은 그것이 우리가 시민으로서의 삶CIVIC LIFE을 살아가는 데 필요한 항체를 만들어준다고 믿는다. 실제 삶에서 타인의 내면을 전연 알지 못한 채 대면하는 데 익숙한 관객들에게 위험에 노출된 인물들의 비극적인 운명을 속수무책으로 관람하도록 물리적으로 강제하는 관람 방식이 특유의 윤리적·미적 힘을 발휘한다는 것이다. 카벨은 그것이 타인의 삶을 인정RECOG-NITION하게 만들어준다고 생각한다. 그가 생각하기에 비극의 윤리적·미적 성격은 바로 이렇게 연극이 공연되고 영화가 상영될 때 우리가 상호인정의 관계를 만들지 못하고 이를 '어쩔 수 없는' 현실로 보도록 강제한다는 점에 있다. 관람을 마치고 일상생활로 돌아온 관객은 그가 영화에서 보았던 것과는 달리 타인을 바라보아야 하고 또 그러한 비대칭성ASYMMETRY을 깰 수 있고 또 깨야한다. 그렇다면 카벨은 비극에 대한 흔한 가정, 현실의 고통과 참상을 필연적인 운명으로 바라보도록 하고 그것에 체념적으로 순응하게 한다는 가정을 뒤집는다. 바로 그와 같은 수동적인 태도가 관객을 운명에서 해방시킨다는 것이다. 그리고 페둘라는 이를 지지하면서 관객이 영화를 관람하며 견뎌내야 하는 수동성PASSIVITY은 장자크 루소와 베르톨트 브레히트, 아우구스토 보알 등의 생각과는 달리 바로 관객의 윤리적 능동성을 위한 무기가 된다고 말한다.

그는 이렇게 말한다. "우리는 극장에서 마비되어 버리지만, 극장 밖에서 우리의 선택이 다시 한 번 문제가 될 때, 무력함, 두려움, 침묵, 그

[참여라는

리고 꼼짝할 수 없음IMMOBILITY(그 모두 루소가 배격했던) 그 일체의 것들은 다음의 해방에 필수불가결한 것이 된다." 다시 말해 극장에서 "관객의 자발적인 자기 억류는 결국에는 행동으로 이끄는 강력한 자극"이 된다는 것이다.[19] 그런 점에서 영화적 관람양식을 조직한 극장의 모델은 "훈육에 의해 추동되는 감정 기계EMOTION MACHINE"로서 필연성과 자유의 관계를 조성한다. 그렇지만 영화-이후의 관람양식은 무엇일까. 단박에 짐작할 수 있듯이 그것은 스스로 관객-영사기사가 되어 채널을 옮겨 다니고 불편한 장면에서 바로 화면을 닫아버리는 관객일 것이다. 그것은 돌이킬 수 없는 사태들의 사슬, 페둘라의 표현을 빌자면 필연성의 체제에 자신을 연루시킨 채 몰입하지 않을 수 없는 관객과는 전연 다른 관객이다. 그것은 바로 그 마비되어버림이 감정이입을 낳고 다시 그것은 상호인정의 윤리적인 선택과 자유를 위한 가능성을 촉성했던 과정에서 풀려난 관객의 형상이라 할 수 있다. 따라서 그 관객은 과도하게 능동적일 수 있지만 윤리적이고 정치적인 자유를 위해 필수적인, 그 능동성의 필연적 조건인 수동성을 박탈당한 주체라고 할 수 있을 것이다. 그리고 페둘라가 TV 리얼리티 쇼의 성공을 두고 "비극적인 경험을 뉴스와 가십으로 축소시키는 미적 감성의 변화"라고 말할 때 이는 오늘날의 관람양식의 특성 그 자체를 압축해 가리킨다고 보아도 좋을 것이다. 그리고 그것은 벨루가 말했던 그 주체, 즉 대중 주체에서 인민 주체로 이어지며 그가 여전히 희망의 끈을 놓지 않으려고 하는 '제한된 공동체'로 이어지는 관객성의 계보는, 페둘라에 의해 '영화-이후적 관람양식'의 주체로서 더 이상 수동적인 비극의 체험을 통해 인정의 해방을 꿈꿀 수 없는, 과도하게 참여하지만 진정한 참여의 능력에 대해서는 무능하고 불구인 주체가 대신한다. "다크 큐브의 규율하는 힘이 사라지면서 모든 장벽은 무너졌다"고 페둘라가 침울하게 술회할 때,[20] 그의 발언은 사라지고 있는 어떤 관객성의 모델에 대한 향수를 담고 있는 것은 아닐 것이다.

19. Ibid., p. 111.
20. Ibid., p. 122.

헛소동]

거기에 담긴 것은 그 관객이 연루되어 있던 비극의 몰락, 그리고 그러한 비극이 상정하는 역사적인 운명과 그것을 해결하는 정치적 주체의 몰락에 대한 통렬한 슬픔일 것이다.[21]

극장의 주체, 광장의 주체

비극을 관람하는 필연성 혹은 운명-극장의 관객. 그리고 스크린의 시각적인 충격에서 감정적 정화淨化를 만들어내는 '주의'를 통해 참여하는 관객. 그러한 관객들이 사라지고 있음을 증언하는 주장은 영화 관객에 관한 이야기에 그치지 않고 우리 시대의 민주주의가 직면한 위기를 넌지시 언급하는 것이기도 할 것이다. 그런 점에서 영화적 관람양식의 소멸에 관한 멜랑콜리한 발언은 또한 동시에 더 이상 신자유주의적 자본주의가 초래한 경악스러운 삶의 조건을 변혁할 정치적 주체를 찾아볼 수 없다는 우울과 회한을 드러내는 발언으로 들리지 않을 수 없다.

　이 글은 새롭게 등장하는 관객의 모델과 특성을 식별하고, 그것이 변화된 자본주의가 생산하는 문화적 지각 및 체험의 조건과 어떻게 관련을 맺고 있는지를 분석하며, 나아가 이것이 정치적 주체성이란 쟁점과 결부되는 지점을 찾아내고 이를 관객성의 연구를 위한 질문으로 다듬어내려는 목적을 가졌을 뿐이다. 그것은 바로 우리가 잇달아 1000만 관객을 돌파했음을 알리는 흥행의 희소식을 듣고 있기 때문이다. 그러나 이는 기쁘기 만한 소식은 아닐 것이다. 그것은 이 글에서 그 윤곽을 그려보려 했던 영화-이후적 관람양식에 깊이 연루된 관객들로부터의 소식일 것이기 때문이다. 그들은 여전히 소

21.　물론 페둘라가 전혀 비관적이기만 한 것은 아니다. 레이몽 벨루가 '미묘하게 충격을 주는' 영화를 들어 그것이 지배적인 충격-주의의 영화들에 대항하는 영화로서 기여할 것이라고 주장하듯이, 페둘라 역시 약속이나 한 듯이 유사한 어조로 '낮은 카타르시스 효과LOW CATHARSIS IMPACT'의 영화를 언급한다. 그리고 새로운 관람양식이 그런 효과를 만들어낼 수 있도록 변형될 수 있는 가능성 역시 부인하지 않는다. 그렇지만 그 역시 하나의 기대가 투영된 예측이란 점에서 벨루와 다르지 않다. 자세한 것은 앞의 책의 마지막 장을 보라.

[참여라는

멸한 것은 아니겠지만 분명 전과 다른 방식으로 영화를 체험하는 관객들이다. 그리고 그들은 대표(대의)의 위기, 계급적 정치의 몰락, 우익적 포퓰리즘의 성행 등으로 대표되는 오늘날의 정치적 풍경 속에 놓인 주체이기도 하다.

그런 점에서 영화의 관객성을 인지심리학이나 신경생리학적인 모델에 따라 분석하려는 최근의 영화이론의 경향은 매우 시사적이다. 그리고 정신분석학이나 문화연구에서 비롯된 비판적 관객연구의 모델들에 견주어, 저항적 혹은 비판적 관객의 모델을 상상할 자리를 부인하는 관객에 대한 관심을 조롱하거나 거부하는 것은 옳지 않을 것이다. 일상 속의 심리적인 고통이나 위기를 신경전달물질을 통해 해결하려는 경향을 가볍게 무시한 채 영화 관객의 이론가들을 힐난하는 것은 생뚱맞기도 하고 또 생산적이지도 않다. 외려 그것을 오늘날의 주요한 문화적 증후로 생각하는 것이 좋을지도 모른다. 크레리나 러시코프가 열정적으로 고발하듯이 광고, 마케팅, 의학, 군사 등의 분야에서 이뤄지는 충격과 주의에 대한 열광적인 관심과 연구에 견주면, 영화에서 인지적이고 신경생리학적인 관객의 모델에 대한 관심은 새 발의 피일 것이다.

어쨌든 우리는 새로운 기술적 장치를 통해 생산되고 복제되는 수많은 이미지와 사운드의 세계에 휩쓸려 들어왔다. 그리고 이는 관객으로서 새로운 경험에 직면하고 새로운 관람과 수용의 조건에 적응하도록 밀어붙이고 있다. 이렇게 수많은 이미지와 사운드의 세계는 부지불식간에 관객이 영화를 통해 얻게 될 윤리적·미학적 효과를 변형시키고 있다. 그리고 이러한 관객(성)에 대한 이해를 오늘날의 정치적 주체성에 대한 이해와 교차하지 않은 채 1000만 관객 시대의 영화적 조건을 어물쩍 넘어갈 수는 없을 것이다. 그러므로 닳고 닳은 인용구가 되었지만 그래도 다시 한 번 들뢰즈의 말에 귀 기울여도 좋을 것이다.

인간의 투쟁과 예술작품 사이에는 무슨 관계가 있을까. 내게

헛소동]

있어 그 무엇보다 가장 가까우면서도 신비스러운 관계. 정확히 파울 클레가 다음과 같이 말하면서 의도했던 것. "알다시피, 인민은 행방불명이다." 인민이 행방불명이란 것은 예술과 부재하는 인민 사이의 근본적인 친화성이란 것은 분명치 않으며 또 미래에도 그렇지 않을 것임을 뜻한다. 아직 존재하지 않는 인민에게 말 건네지 않는 예술작품이란 존재하지 않는다.[22]

들뢰즈는 부재하는 인민에게 말을 건네지 않는 예술이란 있을 수 없다고 말한다. 그가 말하고자 했던 바는 영화에서도 다르지 않을 것이다. 우리는 1000만 관객 영화의 시대를 살아간다. 영화는 1000만 명의 관객을 만나지만 그것이 던진 윤리적·정치적 효과는 1000만 명어치의 민주주의, 1000만 명어치의 해방을 향한 주의와 공감EMPATHY과는 무관하다. 그러나 괜찮다. 들뢰즈의 말처럼 인민은 행방불명이고 우리는 그 부재하는 관객을 향해 말을 건네는 일을 하면 된다. 그가 그를 행하는 예술을 가리켜 창조적인 행위CREATIVE라고 불렀던 것처럼 그런 창조적인 행위가 영화의 편에서 여전히 가능하다면 말이다.

22. Gilles Deleuze, "What is the Creative Act?," David Lapoujade ed., Ames Hodges and Mike Taormina trans., *Two Regimes of Madness: Texts and Interviews 1975-1995*(New York and Los Angeles; Semiotext(e), 2007), p. 324.

[참여라는

헛소동]

포스트-스펙터클 시대의
미술의 문화적 논리:
금융자본주의
혹은 미술의 금융화

언제부턴가 미술비평을 둘러싸고 벌어진 흥미로운 일 가운데 하나를 꼽자면 그것이 패션비평이라 할 만한 것과 슬그머니 닮아졌다는 점이라 할 수 있다. 이것의 핵심적인 특성은 미술이 이론적 반성의 대상이 되지 못한다는 점을 감추려 애쓴다는 것이다. 적어도 비평적 실천에 국한시켜보자면 이론은 크게 맥을 추지 못한다. 알다시피 우리는 싸구려 패션잡지를 펼칠 때마다 무언가 영문을 알 수 없는 기이한, 그렇지만 너무나 익숙한 상투어들로 가득한 표현들과 마주한다. 우아하거나 섬세하거나 쿨COOL하다는 식의 수사들로 뒤범벅된 그런 비평적 어조는 지금 우리가 읽는 미술비평과 크게 다르지 않다. 패션이 있다기보다는 패션디자이너만이 있는 것처럼, 미술 역시 하나의 총체적인 대상으로서 상상되는 것이 아니라 그냥 이름난 미술가들만이 있는 듯 보인다. 그것은 미술비평이 말을 건네고자 하는 대상을 더 이상 식별할 수 없으며 나아가 그 대상을 총체화할 수 없음을 가리키는 것으로 생각해볼 수 있다. 오늘날 많은 미술비평은 끊임없이 새로운 미술가들과 새로운 미술적 현상을 언급하면서 미술이란 것이 건재하고 있다는 듯한 시늉을 되풀이한다. 알다시피 현대미술사 책을 펼치면 우리는 포스트모더니즘을 끝으로 더 이상 미술운동 혹은 미술사조라 할 만한 것을 찾아보기 어렵다. 낡고 진부한 미술사조란 개념 아래에는 스타일로 환원할 수 없는 미술적 실천의 총체성이 기입되어 있다. 그렇기에 난데없는 이념적 실천이나 비판적인 행위로서의 미술을 가리키던 사조, 양식, 운동 등의 용어가 슬그머니 자취를 감추게 된 것은, 미술의 종결 혹은 폐쇄CLOSURE, 더 심하게 말하자면 미술의 역사적인 사망을 알리는 징후일지도 모를 일이다.

그나마 미술운동 혹은 아방가르드 이후의 미술사를 구성하는 특기할 만한 흐름을 찾자면 유별나게도 영 브리티시 아티스트(YBAs; YOUNG BRITISH ARTISTS)를 들 수 있을 따름이다. 이는 여러 가지 점에서 각별하게 보인다. 사실 YBAs를 정의할 수 있는 것은 아무것도 없

금융자본주의 혹은 미술의 금융화]

다. 단지 이를 대표하는 이름난 미술가들의 이름(데미언 허스트DAMIEN HIRST, 트레이시 에민TRACEY EMIN, 마크 퀸MARC QUINN 등과 같은 스타의 이름들)의 목록을 드는 것을 제외하면 YBAs를 미술사 안에서 자리매김할 여지를 찾기는 어렵다. 근대 미술의 역사를 재현할 때 흔히 등장하는 전제인 '사상가THINKER로서의 예술가'라는 가설과 대조할 때(물론 이것이 너무나 헤겔주의적인 미학의 패러다임에 갇힌 편벽된 주장이라고 항의해도 상관없다), YBAs 안에서 미술가는 단지 명사CELEB-RITY와 다르지 않는 모습을 취한다. 그리고 미술은 담론이라기보다는 미술가 개인의 은밀한 재능과 발상, 생활빙식을 표현히는 그 무엇으로 전락한다. 언젠가 근대 미술에서 미술가를 정의하는 데 강력하게 작용하였던 사상가로서의 예술가라는 것으로부터 벗어나 또 다른 예술가의 이름을 찾아낼 수 있다면 언젠가 우리는 그들을 달리 생각할 수도 있을 것이다. 그러나 적어도 그때에 이르기 전에 우리가 지금의 미술가들에게 선사할 수 있는 유일한 이름은 '명사-미술가'에 불과하다.[1]

그런 탓에 미술비평이 수많은 미술가들과 관련된 소소한 전기적인 서술에 그치고, 작품을 그들이 가진 개인적인 열정과 관념의 실현으로 설명하며, 원산지 표기처럼 혹은 디자이너나 개발자를 알려주는 흔한 상품 카탈로그처럼 지루하고 동어반복적인 이야기가 비평을 대신하고 말았다는 것은 역사적인 배경에 비추어 이해할 만한 일인지도 모른다. 그렇기에 미술비평이 이름난 패션디자이너의 패션상품을 다루는 것과 전연 달라 보이지 않는다고 말해서 분개할 일은 없을 것이다. 영화 주간지나 라디오 프로그램 따위에 등장하여 요즈막의 미술을 소개하는 미술비평가들의 입담은 패션잡지 기자들의

1. YBAs의 문화정치학과 그 동태에 대한 비판적인 분석으로는 다음의 글을 참조하라. Julian Stallabrass, *Art Incorporated: The Story of Contemporary Art*(Oxford: Oxford University Press, 2004).
2. 아서 단토, 『예술의 종말 이후』, 이성훈·김광우 옮김, 미술문화, 2004.
3. Dave Hickey, *Air Guitar: Essays on Art & Democracy*(Los Angeles: Art Issues Press, 1997).

[포스트-스펙터클 시대의 미술의 문화적 논리

입담과 크게 다르지 않다. 그들에게 미술이란 오직 무한히 다양한 미술가들의 자아의 은하계일 뿐이다. 사정이 그렇게 된 데에는 그들이 현대미술의 정체성을 생각하는 방식이 영향을 미쳤을 것이다. 물론 그들이 현대미술의 정체성에 대하여 의식적으로 성찰하는 것은 아니다. 아니 그에 관심을 가질지도 의문이다. 그렇기 때문에 미술비평의 괴사壞死는 미술을 둘러싼 이론적 실천의 불가능성을 은폐하는 단말마적인 몸짓처럼 보이게 마련이다. 물론 미술비평이 전례 없이 흥행을 구가하고 있다는 점을 염두에 둔다면 미술비평이 흐지부지해졌다고 말하는 것은 허튼 소리일지도 모른다. 그렇지만 미술비평가가 이렇게 위세를 발휘하는 것은 미술이 무엇보다 즐겁고(그것은 아서 단토라는 '최후'의 미술이론가가 퍼뜨린, 미술을 향한 축복을 가장한 저주의 핵심적인 요지일 것이다),[2] 누구나 접근할 수 있는 것이어야 하며(이것은 미술은 무엇보다 시장원리를 통해 이해되어야 한다고 강변하며 미술에서의 자유민주주의를 역설하는 이데올로그 데이브 힉키의 주장에서 집약될 것이다),[3] 나아가 그 사이에 끼어 있는, 들리지 않는 속삭임인 "팔릴 수 있는 것이어야 한다"는 목소리와 병행한다.

미술비평가는 인기 있는 대중잡지 칼럼의 저자로, 쿨한 라이프스타일을 선취하는 미술가들의 세계를 소개하는 취향제조자TASTE-MAKER로, 혹은 고수익을 보장하는 아트펀드의 컨설턴트로 살아가고 있으며 아마 장차 그래야 할 것이다. 그리고 이는 미술이 총체적인 대상으로서 생각될 수 있는 가능성을 금지한다. 미술은 그저 미술가들이 만들어낸 이런저런 대상들, 그 이상도 그 이하도 아닌 것이다. 미술을 전유하기 위해 이를 매개하는 (무엇보다 비평을 통해 제공되었던) 언어들이 미술 안에서 생산되어야 한다는 것보다 현대미술에 더 성가신 일은 없을 것이다. 그렇지만 현대미술을 둘러싼 이러한 반지성주의를 재앙이라고까지 말할 필요는 없을 것이다. 그것은 미술뿐 아니라 모든 예술 영역에서 벌어지는 일이다. 따라서 이를 미술이라는 영역 안에서

[금융자본주의 혹은 미술의 금융화]

벌어지는 각별한 사태라고 생각하며 침울해 할 일은 아니다.[4] 이는 예술로부터 현실을 인식하고 경험하며 나아가 그것을 비판할 수 있는 역할을 발견할 수 있으리라는 믿음을 가진 이들에게나 참담한 일일 뿐이다. 알다시피 우리는 일상을 예술화하라는 주장을 숱하게 듣는, 모든 경제적 활동은 예술가적 창의성에 따라 운용되어야 한다는 예술지상주의적 자본주의, 이른바 유연한 자본주의적 세계에 살고 있기 때문이다. 따라서 더없이 유복한 처지에 놓인 미술을 두고 분개할 사람은 그다지 많지 않을 것이다. 있다면 그들은 잘난 체하는 후기근대의 미술평론가들로부터 아직도 아방가르드를 향한 미련을 버리지 못한 철 지난 유행의 추종자들로 조롱을 받기 십상일 것이다. 사회주의의 몰락과 자유민주주의의 최종적 승리를 예찬하는 상황이 벌어진 이후 우리는 '역사의 종언'이라는 주장과 짝을 이루는 '예술의 종말'이란 담론이 유행했다는 것을 잘 알고 있다. 물론 이러한 평행 현상에는 의미심장한 연관이 있을 것이라 짐작할 수 있다. 이는 예술의 지성적인 역할을 금지하는, 즉 예술을 감각성의 세계로 유폐하면서 예술 자체를 구성하는 특정한 문화적인 논리가 존재한다는 것을 반성하지 못하게 하는 문화정치적 압력과 떼어 놓기 어렵다. 예술이 정치화된다고 말할 때 그를 두고 예술이 직접적인 정치적 활동에 참여하여야 한다거나 현실을 비판적으로 재현하는 일이라고 생각하는 이는 아마 더 이상 없을 것이다. 그렇지만 그런 통념으로부터 벗어난다고 해서 예술과 정치의 연관을 생각하는 일로부터 면제될 수 있다고 생각하는 것은 터무니없

4. 이를테면 문학의 종언이란 주제와 관련한 가라타니 고진의 이야기를 참조하라. 가라타니 고진,『근대문학의 종언』, 조영일 옮김, 도서출판b, 2006.

5. 루이 알튀세르에 의한 역사유물론의 경제적 규정의 원리를 재구성하려는 시도는 역사적 인과성을 분석하는 데 중요한 전환이라 할 수 있다. 이를 문화의 규정성 및 피규정성과 관련해 섬세하게 발전시킨 것은 프레드릭 제임슨의 공적이라 할 수 있다. 이에 대해서는 다음의 글을 보라. 프레드릭 제임슨,『정치적 무의식: 사회적으로 상징적인 행위로서의 서사』, 이경덕·서강목 옮김, 민음사, 2015.

[포스트-스펙터클 시대의 미술의 문화적 논리

다. 그러한 생각 역시 예술에 관한 정치적인 이데올로기를 운반하는 사고이다. 예술은 정치의 시녀가 아니지만 동시에 언제나 정치에 연루된다. 이때 정치란 사회관리란 뜻에서의 정치, 즉 현실정치를 가리키는 것이 아니다. 여기에서 우리가 생각하는 정치란 부정성의 정치, 다시 말해 모순이나 적대의 원리에 따라 무질서와 대립을 제어하고 억압하는 실천으로서의 정치라 할 수 있다. 이는 한참 유행했던 자크 랑시에르의 표현을 빌자면 자연스럽게 보이는 현실세계가 언제나 구성적으로 부정하거나 배제하는 무엇을 통해서만 가능함을 드러내는 일이다. 예술 역시 이러한 정치의 원리와 다르지 않은 방식으로 작동한다. 간단히 말해 예술은 지금까지 감각하고 상상하던 바와는 다른 방식으로 경험하고 감각하며 상상하게 할 수 있다. 그것은 직접적인 정치적 활동과 전연 다른 것이지만 또한 현실의 부정성NEGATIVITY을 상대한다는 점에서 동일하다. 그런 점에서 현재의 예술을 정치와 연관시키는 방식은 예술이 어떤 감각적인 세계를 생산하는지 헤아리며 그것의 부정성을 분절하는 일이 될 것이다.

그렇다면 지금의 미술을 지배하는 것처럼 보이는 현상, 예컨대 비엔날레의 잇단 등장, 예술지구 혹은 미술과 특별히 연계된 도시공간의 부상, 명사화된 미술가의 활약, 갤러리의 범람 그리고 옥션하우스의 광란적인 활동 등을 어떻게 이해해야 할까. 나는 이 글에서 이를 설명할 수 있는 가설적인 논리 하나를 던지고 이를 다듬어보고자 한다. 그것은 '미술의 금융화'란 것이다. 물론 이는 새로운 자본주의를 일컫는 또 다른 이름인 금융자본주의가 어떻게 현대미술을 규정하는 논리와 대응하며 과잉규정OVER-DETERMINATION하는지 살펴보는 것이기도 하다. 하나의 구체적인 요소가 다른 요소를 결정하는 것이 직접적인 규정이라면, 과잉규정이란 하나의 요소가 단지 하나의 요소인 것처럼 행세하면서 전체를 규정하는 힘을 발휘하는 것을 가리킨다.[5] 자본의 금융화란 자본이 어떻게 자신의 지배를 생산하는지를 설명하는 동시에 다양

금융자본주의 혹은 미술의 금융화]

한 삶의 현실을 과잉규정하는 논리를 어떻게 생산하는지를 설명해주는 가설일 것이다. 그리고 나는 이로부터 현대미술의 형세를 조감할 수 있는 이론적인 단서를 찾아볼 수 있다고 믿는다.

기업가적 도시의 세계에서의 미술관

현대미술을 생산하고 소비하는 다양한 제도와 테크놀로지를 생각할 때, 우리는 어느새 시대착오적이게 되고 말았다. 언제부터인가 백색 큐브WHITE CUBE로 대표되는 근대적 미술 전시공간을 비판하는 데 열중하는 동안,[6] 이미 세상은 창조적 도시, 문화도시 혹은 글로벌 도시가 되겠다는 명목으로 다투어 새로운 미술관을 짓고 그 미술관들은 블록버스터 전시를 기획·전시하는 탈근대적인 오락 시설, 어쩌면 테마파크라고 부를 수도 있을 그런 장소가 되어왔다. 아트숍과 근사한 카페, 레스토랑을 겸하는 미술관과 갤러리는 이제 중요한 데이트 장소가 되었고, 셀피를 찍거나 인스타그램과 트위터의 사진을 위해 빼놓을 수 없는 세트장이 되었다. 거기에 덧붙여 비엔날레라는 국제적 미술 이벤트를 빼놓을 수 없을 것이다. 데이비드 하비DAVID HARVEY가 어느 글에서 말했듯이 1970년대에 최전성기를 맞이했던 관리주의적 도시MANAGERIALIST CITY는 이제 기업가적 도시ENTREPRENEURIAL CITY로 변신해 왔다.[7] 다시 말해 신경제 혹은 신자유주의적 자본주의의 주된 도시형태는 기업가적 도시가 되었다. 관리주의적 도시가 집합적인 인구로서의 주민을 자신의 거주자로 상정했다면, 기업가적 도시는 언제나 부유浮遊하는, 언젠가부터 유행하기 시작한 개념을 빌자면 유목민을 위한 도시가 되었다. 물론 그 유목민의 인격적인 모습은 알다시피 극단적으로 다르다. 그들은 투

6. 이를테면 다음의 글을 보라. 브라이언 오도허티,『하얀 입방체 안에서: 갤러리 공간의 이데올로기』, 김형숙 옮김, 시공사, 2006.

7. David Harvey, "From Managerialism to Entrepreneurialism: The Transformation in Urban Governance in Late Capitalism," *Geografiska Annaler. Series B, Human Geography*, Vol. 71, No. 1, 1989.

[포스트-스펙터클 시대의 미술의 문화적 논리

자자, 기업가, 연예인, 예술가, 학술계 명사 같은 이들로 이뤄진 제트족 THE JET TRIBE부터 불법 이주노동자, 인신매매로 타지에 내팽개쳐진 사람에 이르기까지 이를 데 없이 다양하다. 물론 그들은 우리 시대의 유목민이다. 그러나 인터콘티넨탈, 힐튼, 하이야트, 리츠 칼튼 등의 호텔방을 순회하며 CNN과 블룸버그 통신 TV 뉴스에 열중하고 파스타와 초밥을 즐겨 먹는 노마드와, 부지불식간에 들이닥치는 출입국관리소 직원들을 두려워하며 가혹한 삶을 살아가야 하는 노마드를 모두 어떤 장벽도 사라진 세계의 새로운 인간적 형상으로 예찬하는 것은 어처구니없다 못해 구역질나는 일일 수 있다.

그렇지만 노마드란 말에 그다지 정색할 필요는 없을 것이다. 실은 이방인으로서의 노마드라는 인상은 유목민과 관련된 이야기의 일부에 불과하기 때문이다. 외려 우리는 도시란 장소에 살아가는 사람들 모두가 노마드처럼 되어가고 있다고 말해야 옳을 것이다. 장을 보고, 산책을 하고, 이웃을 만나는 서식지 혹은 생활공간으로서의 마을이 있는 것이 아니라 우리는 마치 여행객을 위한 공간처럼 바뀌어버린 도시를 주유한다. 1990년대부터 등장한 흥미로운 도시문화 현상 가운데 하나가 도시의 '맛집' '멋집'이란 곳을 찾아다니는 일일 것이다. 이를테면 그가 서울에서 '사는' 이라면, 그 혹은 그녀는 '홍대 앞'에서 친구를 만나고, '신사동 가로수길'에서 저녁을 먹고, '삼청동'에서 술을 마시는 식이다. 살아가는 것이 아니라 여행하는 것처럼 자신의 도시생활을 체험하는 이들을 위해 숱한 가이드북, 여행안내서가 소비되고 있다. 아울러 TV 프로그램에서는 앞다투어 새로운 도시 속의 명소를 소개하고, 사람들은 인터넷과 같은 미디어를 통해 조만간 찾아가야 할 곳을 수시로 검색한다. 따라서 노마드는 군이 멀리 이동하지 않아도 자신이 살아가는 곳을 여행지처럼 겪는 이들을 가리키는 말로 받아들여야 한다. 그렇게 보자면 근대적 관광객과는 다른 모습의 여행자가, 얼마간 하이데거적인 혐의가 있을 표현을 빌자면 더 이상 장소에 서식하거나

금융자본주의 혹은 미술의 금융화]

머무는 것이 아니라 여행하는 것이 일상인 여행자가 도시 속의 우리 자신의 모습일 것이다.

여기에서 흥미로운 점은 '잿빛 콘크리트 도시'를 힐난하며 전후 자본주의가 만들어낸 도시형태를 비난하였던 다양한 주장들이 그들의 기대와는 반대로 생활환경으로서의 도시 자체를 소멸하도록 이끌었다는 것이다.[8] 관리주의적 도시가 중앙집중적인 도시 정부가 공급하고 관리하는 기본적인 하부구조와 근린 환경을 통해 그럭저럭 공적인 삶의 세계를 도시 속에 도입하려 시늉했다면, 기업가적 도시는 보다 많은 수익을 내야 하는 투자 대상처럼 도시를 상품화시킨다. 지난 몇 년간 유행하는 공공미술 프로젝트에서 상상하는 공공성은 그런 점에서 적잖이 그로테스크하기까지 하다. 그것은 도시 속에서 살아가는 전체 주민의 삶과 연관된 공공성과는 거리가 멀기 때문이다. 자유주의 정치철학을 대표하는 개념인 공공성은, 비록 그것이 상상적인 것이라고 할지라도 특정한 사회적 경계 안에서 살아가는 이들 '전체'를 상정한다. 그렇지만 기업가적 도시가 채용하는 주된 캠페인 가운데 하나일 공공미술, 그것이 말하는 공공성이란 기업가적 도시 만들기를 위한 전략의 일부일 뿐이다. 이때 도시는 보다 많은 이들이 방문하고 즐길 수 있는 시각적 대상으로 환원된다. 그리고 보다 많은 여행자들을 유인할 수 있는 도심 환경의 재구조화는 언제나 예술공간 설립과 짝을 이룬다. 여기에서 공공성이 가리키는 '전체'란 사실 부재하는 주체로서의 시민을 가리킬 뿐이다.

기하학적이고 추상화된 도시 공간을 '장소상실PLACELESS'이라고 힐난했던 이들의 주장이 무색하게도 기업가적 도시로 압축되는 현재의 도시형태는 도시 안에서 집합적인 공동생활을 경험하

8. 이런 주장을 대표하는 것으로 다음의 글을 참조하라. 에드워드 렐프, 『장소와 장소상실』, 김덕현·김현주·심승희 옮김, 논형, 2005.

9. "Altermodern explained: manifesto," Tate Britain, http://www.tate.org.uk/whats-on/tate-britain/exhibition/altermodern/altermodern-explain-altermodern/altermodern-explained

[포스트-스펙터클 시대의 미술의 문화적 논리

는 시민을 추방한다. 그리고 기업가적 도시를 구축하려는 전략 속에는 현대미술을 둘러싼 제도 역시 포함된다. 그런 점에서 대안근대AL-TERMODERN라는 표제어를 내세우면서 2009년 테이트 트리엔날레TATE TRIENNALE를 조직했던 니콜라 부리오NICOLAS BOURRIAUD의 주장 역시 되짚어볼 만하다.[9] 부리오가 말하는 대안근대란 포스트모더니즘의 소멸 이후 혹은 근대가 여전히 지속하는 여건 속에서 근대성을 향한 새로운 반성을 모색하는 전략을 가리킨다. 그는 21세기는 하나의 대륙이 아니라 군도처럼 되었으며 수많은 관념들과 형식들의 섬들로 이루어져 있고, 예술가들은 여행객처럼 항상 분야와 형식FORMAT을 넘나들고 있으며 하나의 언어체계에서 다른 체계로 탈코드화/재코드화하면서 이동한다고 주장한다. 그가 대안근대를 위한 선언문에서 제시한 표현을 그대로 옮기자면 "여행, 문화교환 그리고 역사의 재검토가 세계를 향한 우리의 시각은 물론 그 세계 안에서 우리가 살아가는 방식의 심대한 전환을 보여주는 지표"라는 것이다. 그리고 이로부터 그는 다문화주의와 정체성의 담론으로 집약되는 포스트모더니즘을 넘어서기 위해 크레올화CREOLISATION라는 유랑적인 운동을 실천해야 하며, 획일성과 대중문화 그리고 전통주의적·극우적 퇴행이라는 두 겹의 위협에 맞서는 데 별반 쓸모가 없는 문화적 상대주의와 해체 역시 넘어서야 한다고 말한다.

그러나 그가 대안근대를 실현할 미술가의 형상으로 제시하는 다언어적 주체POLYGOT 그리고 떠돌이HOMO VIATOR라는 인물은 이미 실현된 것이 아닐까. 목적지는 없고 움직여 다니는 궤적만이 존재하는 세계를 꿈꾸는 그의 몽상은 이미 미술 안에서 실현되었던 것 아닐까. 그러나 그것은 어떤 조건부 속에서 그러할 것이다. 여행자적인 정체성을 가진, 주민 없는 모두가 객客인 세계로 변모한 도시에서 미술을 전시하고 생산하는 공간은 이미 그 도시의 불가결한 일부가 되었다. 그 안에서 우리는 크레올화라는 부리오의 이상이 전지구적인 투기적 금융자

금융자본주의 혹은 미술의 금융화]

본과 저명한 미술가와 건축가, 초국적 브랜드가 합작하여 만드는 수많은 미술적 이벤트를 통해 눈부시게 전개되고 있음을 목도하고 있다. 그가 즐겨 사용하는 개념을 빌자면 탈코드화·탈영토화된 세계는 다시 코드화되며 이를 실행하는 코드의 이름은 기업가적인 도시이다. 하나의 상품처럼 다양하고 매력적인 경관을 제공하고 도시를 방문하는 이들에게 최상의 편의시설을 제공하며 문화적인 경험·체험을 만끽할 수 있도록 하는 문화·예술시설과 이벤트를 마련하는 기업가적 도시는 언제나 미술을 애용한다. 전통적인 산업도시에서 벗어나 독특한 장소 서사를 갖춘, 그리하여 탈영토화된 유목민에게 개방된 새로운 도시를 만들자는 것이 저 악명 높은 토니 블레어 정권의 '쿨 브리태니카COOL BRITANICA'의 핵심 전략이며, 그 안에 테이트 미술관을 비롯한 영국의 주요 미술관과 다양한 문화예술 이벤트가 어떤 자리를 차지하고 있는지 알 만한 이들은 모두 알고 있을 것이다. 여기에서 미술 교육기관이나 전시공간, 미술적 이벤트를 비롯한 미술적 실천을 위한 다양한 사회적 제도와 장치들이 환영하는 주체는 당연 유목민이다. 그러나 그 유목민은 다언어적 주체도 아니며 또한 떠돌이도 아니다. 그들은 지구화된 자본주의가 만들어낸 새로운 문화적 논리 안에서 살아가는 주체이며, 미술가는 그 가운데서도 가장 두드러진 인물일 뿐이다. 이것이 한국의 서울, 부산, 울산, 제주, 인천 등지에서 어떻게 반복되었는지, 우리는 물론 모르지 않는다.

현대미술의 암호, 메이-모제스 미술품 지수

그렇지만 현대미술을 재생산하는 체계에서 가장 흥미로운 변화를 꼽자면 단연 미술의 금융화FINANCIALIZATION라고 할 수 있을 것이다. 그것은 상품으로서의 미술이 가지고 있던 정체성이 변화하였다는 점을 가리키는 것을 넘어 현대미술의 정체성 자체를 규정한다는 점에서 의미심장하다. 미술의 금융화를 보여주는 결정적인 상징을 꼽자면 '메

[포스트-스펙터클 시대의 미술의 문화적 논리:

이-모제스 미술품 지수MEI MOSES ART INDEX'를 들 수 있을 것이다. 뉴욕대 경영대학원의 교수였던 두 명의 경제학자, 메이와 모제스의 이름을 딴 이 지수는 단순히 미술을 경제적 대상으로 가시화하는 지표를 개발한 것에 머물지 않는다. 그것은 주요 미술 옥션에서의 미술품 거래의 동향을 추적하고 그것을 통해 현대사회에서 미술품이 어떤 가격으로 거래되었는지를 알려준다. 이때 메이-모제스 지수가 알려주는 것은 단순히 과거에 일어난 사태들에 대한 기록과 보고를 넘어선다. 그것은 경제가 금융화되었다고 말할 때 우리가 연상하는 것에 대응한다.

은행을 비롯한 다양한 금융기관은 심지어 자본주의 이전부터 존재하는 것이었다. 따라서 금융기관이 활동하고 그것이 경제적 활동에서 큰 역할을 차지하며 다양한 기능을 행하는 것은 과거에 견주어 새로울 것이 없다. 그렇지만 굳이 경제가 금융화되었다고 말할 때 그것은 자본이 직접적인 생산 활동을 통해 만들어내는 수익이나 이윤과 관계없이 작동한다는 것을 뜻한다. 마르크스의 고전적인 정식을 빌자면 자본은 상품-화폐-상품C-M-C'의 재생산이 아니라 화폐-상품-화폐M-C-M'라는 가상을 통해 운동한다. 마르크스는 이 공식을 자본에 관한 가장 단순한 공식이라 불렀다. 그러나 이러한 자본의 운동이 생산과정과 노동과정을 통해 더 이상 매개되지 않은 채 화폐가 스스로 자신의 가치를 불려가는 것처럼 보이게 될 때, 앞의 공식을 고쳐 쓰자면 M-M'처럼 현상하게 될 때, 우리는 본격적으로 경제가 금융화되었다고 볼 수 있다. 주식을 비롯한 금융 부문에서의 투기의 폭발, 부동산을 비롯한 다양한 자산(골동품과 미술작품 역시 애호받는 자산이다)을 향한 과열 등은 모두 금융화를 나타내는 현상들이다. 자본주의가 축적 위기에 봉착할 때마다 주기적으로 되풀이되는 이러한 금융화 — 조반니 아리기라는 마르크스주의 정치경제학자의 유명한 표현을 빌자면 '자본의 가을'에 해당되는 시기 — 의 원인은 여러 가지에서 찾아볼 수 있다. 그러나 이를 무시한 채 금융화를 보다 넓게 정의하자면 화폐의 가상이 압도적으

금융자본주의 혹은 미술의 금융화]

로 우리의 삶을 지배하는 것이라 말할 수 있다. 자본주의적 사회관계를 응축하는 화폐가 스스로 이윤을 창출하는 유령처럼 보이게 될 때 금융화는 가장 선명한 모습으로 나타난다. 그리고 이러한 화폐의 자율적인 자기운동의 만화경을 상연하는 것이 다름 아닌 증권시세나 다양한 경제지수일 것이다. 이러한 다양한 수치들은 오늘의 날씨를 가리키는 온도 수치와 더불어 일간지와 휴대전화의 화면 위에서 마치 자연현상 예보처럼 제시된다.

여기에서 경제활동은 순수하게 숫자로 표상되는 가치의 증감을 통해 표현될 뿐, 물질적 삶의 수준에서 나타나는 변화를 통해 체험될 필요가 없다. 그러므로 경제가 금융화되었다고 할 때 다양한 경제적 활동을 표상하는 방식 역시 바뀔 수밖에 없다. 예를 들어 수익은 이윤가능성PROFITABILITY이나 성과PERFORMANCE 같은 것을 가리키는 것에 다름 아니고, 얼마나 노동자를 고용할 것인가는 주주의 이해관계를 통해 결정될 뿐 생산활동의 필요에 따르지 않는다. 이를 두루 망라하여 가리키는 말이 주주자본주의SHAREHOLDER CAPITALISM라는 것은 잘 알려져 있다. 그런 점에서 미술의 금융화라고 말할 때 우리가 염두에 두어야 할점 역시 이와 다르지 않다. 메이-모제스 지수 역시 매일 우리가 펼치는 신문 지면을 가득 메우는 증권 시세나 TV 뉴스에서 마주하는 나스닥, 코스닥, 코스피, 항생지수 같은 것과 다르지 않다. 미술시장은 증권이나 다른 금융상품에 비해 주변적인 시장일 뿐 그것이 자산ASSET이란 점에서, 그리고 그런 연유로 금융화되어야 할 대상이란 점에서 다른 모든 상품적인 대상과 다르지 않다. 그러므로 메이-모제스 지수는 미술품 시장을 객관적 예측이 가능한 활동의 지평으로 구상한다는 점에서 특기할 만한 것이다. 메이-모제스 미술품 지수는 겉보기에 미술이 상품으로서 어떻게 거래되었고 그것은 어떤 가격 변동을 겪었는지를 보여주는 듯하다. 그렇지만 메이-모제스 미술품 지수는 이를 초과한다. 무엇보다 그것은 미술을 자산으로서 표상한다. 예를 들어 금본위제도 아래에서

[포스트-스펙터클 시대의 미술의 문화적 논리:

금이라는 임의적인 상품이 모든 상품의 가치를 비교하고 결정하는 준
거가 되었듯이 귀중품의 일부로서 미술품 역시 석유와 유사하게 화폐
적 교환관계를 조정하는 기준처럼 작용하였다. 이때 금이나 석유, 혹은
귀중품으로서의 미술은 자본제적 경제활동을 구체적인 가시적 대상으
로 표상할 수 있다는 가능성을 암시한다.[10]

그렇지만 금본위제가 붕괴하고 난 이후 오랜 세월이 지난 지금, 화
폐가치는 더 이상 직접적인 생산활동의 결과로부터 도출되거나 규정될
필요가 없다. 마르크스가 말한 것처럼 화폐는 이제 요술처럼 스스로 가
치를 창출하는 대상처럼 현상한다. 그런 점에서 화폐는 경제적 활동을
보충하는 대상이라거나 다른 상품과 같은 상품으로서 취급되는 것이
아니라 직접적으로 모든 경제적 활동의 기원이자 목표가 되어버린다.
그런 점에서 미술의 상업화COMMERCIALIZATION와 금융화는 구별할 필
요가 있다. 미술이 다른 상품과 다를 바 없는 상품으로 거래된다고 말
할 때 우리는 미술이 상업화되었다고 말할 수 있다. 그러나 금융화는
이와 다르다. 미술이 자산으로서 그것의 구체적인 내용이나 그것이 취
하는 객관적 형태와 상관없이 화폐와 다를 바 없는 것으로 추상화되었
을 때 비로소 우리는 미술이 금융화되었다고 말할 수 있다. 19세기 후
반 특정 유파의 회화의 시장지수
와, 개별 작품을 사고파는 과정에
서 만들어지는 경매 가격은 다른
것이다. 어쨌든 미술이 금융화된
현 자본주의의 특성과 완벽하게
병행한다는 것은 당연한 일이 아
닐 수 없다. 그를 두고 경악한다
는 것은 미술을 언제나 경제적 합
리성의 외부에 놓여 있는 대상으
로 상상하는 이들에게나 가능한

10. 자본주의에서 경제적 활동이 어
떻게 가치화, 혹은 다른 말로 추상화AB-
STRACTION되는가를 통해 자본주의의 문화
적 조건을 탐색하는 프레드릭 제임슨의 선
구적 분석 역시 주목할 필요가 있을 것이
다. 특히 제임슨은 금융자본이란 측면에
서 탈근대POSTMODERN 문화의 정체성을 준
별할 필요가 있음을 역설한 거의 유일한
마르크스주의 이론가라는 점에서 미술의
금융화를 이야기하는 것에 많은 시사점
을 제공한다. Fredric Jameson, "Culture
and Finance Capital," *Critical Inquiry*,
Vol. 24, No. 1, 1997.

금융자본주의 혹은 미술의 금융화]

일일 것이다. 메이-모제스 지수를 통해 투자자에게 자문 서비스를 제공하는 한 웹사이트가 말하는 바에 따르면 자산군ASSET CLASS으로서의 미술이 지닌 아름다움과 독특성은 크게 세 가지이다.[11] 첫 번째는 미술품이라는 대상의 시각적 이미지에서 얻을 수 있는 정서적인 감동이고, 두 번째는 그 미술품을 얻는 과정에서 얻을 수 있는 개인적인 기쁨이다. 물론 이런 기쁨 속에는 지식을 얻고 같은 생각을 가진 수집가나 전문가 들과의 사교, 제작자와 만나는 등의 기쁨을 포함한다. 마지막으로 세 번째, 미술품이 가진 아름다움은 그것의 재정적 성과FINANCIAL PERFORMANCE이다! 지난 "50년간 메이-모제스 전체 미술품 지수와 S&P 500대 기업의 총수익 주가지수는 거의 똑같은 복리 수익률"을 보였다고 말할 때 그것은 또한 미술품의 아름다움을 가리키는 또 다른 표현이다. 나아가 미술품은 다른 보통주보다 높은 성과를 보이고 대다수 다른 금융자산들에 비해 높은 휘발성과 낮은 유동성을 보이기 때문에 포트폴리오를 다양화하는 데 중요한 역할을 하게 된다.

지금 내 앞에는 한 권의 미술관 가이드북이 있다. 나는 그것을 북경 대학가의 어느 카페 입구에서 집어 들었다. 이 잡지는 북경에서 무가지로 발행되는 «Art Beijing Guide(北京藝術指南)»란 잡지이다. 이 잡지는 북경의 주요 미술관과 갤러리에서 열리는 전시를 소개하는 안내 책자이다. 2009년 7월호의 특집은 "Fine Art Beijing 2009"라는 이벤트에 앞선 포럼을 중계하는 것이다. 그 포럼의 주제는 미술품 시장과 투자에 관한 것이었다. 그리고 여러 명의 미술 투자 전문가와 분석가 들이 나서서 자신들의 의견을 개진하고 있다. 거

11. http://www.artasanasset.com/main/artinvesting.php. 현재 이 웹사이트는 더 이상 존재하지 않는다.

12. 중국 당대미술(한국에서는 '동시대 미술'이란 용어로 칭하곤 하는)이 어떻게 구축되고 전유되었는가에 대한 흥미로운 분석으로는 다음의 주치의 글을 참조하라. Zhu Qi, "Two Histories of Art: What Arts Represent China?," Jörg Huber, Zhao Chuan eds., *A New Thoughtfulness in Contemporary China: Critical Voices in Art and Aesthetics*(Bielefeld: Transcript-Verlag, 2011).

[포스트-스펙터클 시대의 미술의 문화적 논리]

기에서 우리는 아마 21세기 초반 현대미술의 세계에서만 들을 수 있는 독특한 목소리를 듣는다. 이를테면 "미술품과 미국 재무부 채권 AMERICAN TREASURE BONDS 중에서 무엇을 사는 게 좋은가"와 같은 표현이 그것이다. 물론 북경에만 50여 개가 넘는 옥션하우스가 있다는 점을 생각한다면, 그리고 모두 일곱 개의 비엔날레와 트리엔날레가 개최되고 있고 798 예술지구ART DISTRICT를 제외하곤 다른 예술지구가 없던 북경에 아홉 개가 넘는 예술지구가 있으며, 미처 30여 개가 되지 못하던 갤러리가 지금은 300여 개에 이르게 되었다는 점을 생각한다면, 이런 식의 이야기가 유별나게 들릴 이유는 없다.[12] 그렇지만 우리를 놀라게 하는 것은 그것이 미술관 안내 잡지의 서두에 놓인다는 것이다. 이 잡지에서 우리는 지금 여기에서의 미술을 조감하는 어떤 글도 읽을 수 없다. 각 미술관이나 갤러리에서 열리는 전시와 작가들에 대한 소개가 뒤를 잇지만 그것은 이제 더 이상 어떤 비평적 언어를 통해서도 매개될 필요가 없는 대상처럼 제시된다. 그렇기에 이 책의 앞에 놓인 미술시장과 투자에 관한 글은 흥미로우리만치 솔직하고 또 적절하다. 그것은 단순히 이번 호의 미술관 안내 잡지의 특집 기사에 그치지 않고, 이 잡지를 통해 소개되는 지금 여기의 미술을 미술세계 혹은 미술의 현실로서 구성하고 매개하는 것이 무엇인지를 군더더기 없이 표상한다.

이때 미술관과 갤러리가 백화점이나 쇼핑몰 혹은 상점과 같은 공간으로 제시되고, 전시되는 미술작품이 진열된 상품처럼 현상한다는 것은 당연한 일일 수밖에 없다. 알다시피 지금 거의 모든 쇼핑공간은 미술관 혹은 갤러리가 되어간다. 상품은 제조되거나 생산되었다는 흔적이 완벽하게 제거된 채 미술작품처럼 전시된다. 판매대와 그 위에 쌓인 상품은 사라지고 그 대신 우리는 정기적으로 교체되는 진열 공간 속에 설치작품처럼 전시된 상품을 마주한다. 물론 미술가들이나 디자이너들은 이런 전시에 끊임없이 참여한다. 그리고 어떤 효용을 가진 상품이라는 인상을 모두 삭제한 채 상품은 그 자체로 미술작품처럼 개별

금융자본주의 혹은 미술의 금융화]

적인 공간 속에서 조명을 받으며 혹은 특정한 심미적 가치를 연상시키는 시리즈처럼 모아져서 전시된다. 판매될 상품이 모두 진열될 필요도 없다.[13] 대다수의 상품들은 재고가 되어 우리 눈에 보이지 않는 창고에 놓이는 것으로 족하기 때문이다. 플래그십 스토어FLAGSHIP STORE니 하는 새로운 탈근대적 소비문화를 대표하는 쇼핑공간은 상품을 브랜드의 심미적 가치를 상징하는 대상으로 보여주는 것으로 충분하다고 자처한다. 국제적으로 유명한 건축가나 디자이너, 예술가를 동원하여 글로벌 도시의 쇼핑가에 세워진 그 상점들은 굳이 많은 세일즈를 목표로 하지 않는다. 그 브랜드가 판매하는 상품은 이제 그 쇼핑공간에서 획득한 심미적이고 상징적인 가치를 통해 다른 쇼핑공간에서 판매될 것이기 때문이다. 이제 그 브랜드의 모든 상품은 백화점과 대형할인상점, 공항의 면세점, 인터넷 쇼핑몰을 통해 팔려나갈 것이고, 그러한 전시공간을 통해 획득한 심미적 가치는 단지 그 브랜드의 로고를 달고 있다는 이유만으로도 비싸게 팔려나가는 판촉의 촉매가 될 것이다.

그런데 이는 어떤 시차적 혼란을 일으키는 것처럼 보인다. 쇼핑공간이 미술관이나 갤러리를 닮아가는 것일까. 아니면 미술관이나 갤러리가 쇼핑공간으로 바뀌는 것일까. 특정한 미술가와 주제에 따른 전시를 개최하는 미술관이나 갤러리가 외려 쇼핑공간처럼 보이는 것이 아닐까. 거기에서 전시되는 대상이야말로 지금의 쇼핑공간처럼 브랜드화된 예술가, 명사화된 미술가가 내놓은 상품을 진열하고 있는 것 아닐까. 그러므로 무엇이 무엇을 모방하고 닮아간다고 말하는 것은 초점을 놓친 착시에 불과할 것이다. 쇼핑공간과 갤러리는 서로를 모방하는 것이 아니라 서로가 동일한 논리를 통해 움직이고 있음을 입증할 뿐이다. 그 논리란 현대 자본주의를 기호와 상징의 경제라고 말하는 이들

13. 젊은 작가, 큐레이터, 전시기획자들을 통해 2010년대 중반 한국미술에서 출몰한 〈언리미티드에디션〉(2009~2017, 여러 장소)이나 〈굿-즈전〉(2015, 세종문화회관) 같은 것은 상품 진열과 작품 전시 사이를 오가면서 미술-상품-자산이라는 등가 시리즈를 자기패러디하는 것이었을지 모를 일이다.

[포스트-스펙터클 시대의 미술의 문화적 논리:

이 주장하던 바와 유사하다. 기호와 상징 경제를 말하는 이들은 이제 제품이나 쓸모를 생산하는 것이 아니라 특정한 상징적 가치나 심미적 가치를 생산하고 소비하는 것이 우리 시대의 주요한 경제활동이 되었다고 주장한다. 간단히 말하자면 우리는 우유를 구입하는 것이 아니라 특정한 라이프스타일을 구성하는 일부로서 우유를 구입한다. 그래서 그저 우유가 있는 것이 아니라 다양한 첨가제와 특성화된 효용을 가진 우유들이 판매대 위에 놓이게 되었고 그런 우유들이 더 잘 팔리게 되었다는 것이다. 과연 기호와 상징을 생산하고 소비하는 시대인 셈이다.

그렇지만 그것은 실제 아무것도 이야기하지 못한다. 자본주의에서 경제적 삶이 문화화되었다고 말하는 것으로는 충분치 않기 때문이다. 자본주의에서 경제적 삶이 문화화되었다는 것, 따라서 문화적인 것이 직접적으로 경제적인 것이 되었고, 경제적인 것이 직접적으로 문화적인 것이 되었다는 것은 이를 가능케 하는 보이지 않는 계기를 시야에서 놓친다. 그것이 바로 앞에서 말한 경제의 금융화일 것이다. 경제의 금융화는 프레드릭 제임슨의 말을 빌자면, 구체적인 사회적 삶을 추상화하고 가치화하는 원리에 따른 것이다. 경제적 삶이 심미화되거나 상징화되었다고 말할 때 그것은 사회적 삶을 추상화하는 특정한 재현체계가 존재하고 현실을 경험하는 데 있어 그것을 통한 매개가 불가피

14. 그러나 앞서 언급한 글과 그 뒤를 잇는 「시간성의 종말THE END OF TEMPORALITY」에서 그는 후기자본주의란 말 대신에 금융자본주의란 개념을 좀 더 강조한다. 이는 에른스트 만델의 후기자본주의론에 의존하던 기존 입장에서 벗어나 조반니 아리기가 『장기 20세기』를 통해 개진한 금융자본주의론을 참조하며 포스트모더니즘에 관한 새로운 분석을 전개하는 것과 관련이 있다. Fredric Jameson, "The End of Temporality," *Critical Inquiry*, Vol. 29, No. 4, 2003.

하다는 것을 가리킨다. 제임슨은 이런 논리에 근거하여 초기 자본주의를 리얼리즘에, 그리고 제국주의화된 산업자본주의의 단계를 모더니즘에, 그리고 그가 후기자본주의라고 부르는 현재의 자본주의를 포스트모더니즘에 각기 대응시킨 바 있다.[14] 제임슨은 각각의 자본주의의 역사적 단계와

금융자본주의 혹은 미술의 금융화]

문화적 체계 사이의 관계를 분석할 때 자본주의가 발전시키는 경제적 삶의 추상화가 그것에 대응하는 문화적 혹은 미적 표상의 체계를 어떻게 규정하는가에 착목한다. 물상화REIFICATION라는 것은 자본주의에서의 사회적 삶을 추상화하는 규정적인 논리이다. 제임슨은 전자본주의적 사회에서 미적·지각적 경험을 규정하였던 것이 물러난 뒤 부상한 지배계급이 요구하였던 새로운 미적 체계가 리얼리즘이었다고 말한다. 그것은 초기 자본주의 사회에서의 사회적 삶을 안정적인 실재로서 고정시키고 그것에 대한 믿음을 유지하는 것이 리얼리즘이었다는 것으로 요약할 수 있다. 그리고 그는 흥미롭게도 리얼리즘을 대체하거나 부정한 것이 아니라 리얼리즘 안에 내재한 구조적인 모순으로 인해 모더니즘이 등장했다고 말한다. 이는 그 자신의 표현을 빌자면 "변증법적 반전의 이론DIALECTICAL THEORY OF THE PARADOX"[15]을 통해 효과적으로 분석될 수 있다.

여기에서 말하는 반전이란 리얼리즘이 현실의 문화적 생산을 통해 가능할 수 있었던 것에서 짐작할 수 있듯이, 리얼리즘 안에서 현실은 곧 표상된 것이란 믿음을 통해서만 유지될 수 있었기에 그것은 곧 모더니즘으로 반전될 수 있는 가능성을 배태하고 있었음을 가리킨다. 안정적인 외적 현실세계가 존재한다는 믿음은 다양한 차원, 즉 일상적인 삶을 살아가는 개인의 생활에서부터 대도시에서의 사회적 활동에 이르기까지 모든 것을 통해 유지된다. 고백이나 자전, 에세이 같은 글쓰기의 형태에서부터 본격적인 소설의 등장에 이르기까지 리얼리즘을 통해 생산된 모든 근대적 문학형태는 바로 초기 자본주의에서의 물질적이고 사회적인 삶을 추상화하는 과정과 연계되어 있다고 말할 수 있다.[16] 반면 모더

15. Fredric Jameson, "Culture and Finance Capital," p. 255.

16. 이런 변화를 조감하는 데 있어 다음의 글을 참고할 수 있을 것이다. 대니얼 J. 부어스틴, 『창조자들 3: 상상의 힘으로 세계를 창조한 위대한 영웅들의 역사』, 이민아·장석봉 옮김, 민음사, 2002.

17. Fredric Jameson, "Culture and Finance Capital," p. 257.

[포스트-스펙터클 시대의 미술의 문화적 논리

니즘의 등장은 바로 현실이 표상된 것이란 자각을 보다 강화시킨 것이라 할 수 있다. 그것은 모든 문화적 대상이 바로 표상된 것이라는 반성에 기반하여 형식 자체에 대한 관심을 기울이는 것으로 대표되는 모더니즘적인 예술로 나타나게 된다. 이를테면 리얼리즘에서는 현실의 반영이 문제였다면 모더니즘에서는 반영 자체의 반영적 성격을 문제 삼는 변화가 나타난다는 것이다. 그렇지만 이는 그다지 새삼스러운 이야기는 아니다. 모더니즘의 언어적 성격 자체에 대한 반성은, 미술에서 재현으로부터의 해방을 꿈꾸었던 클레멘트 그린버그의 주장 같은 것을 통해 이미 상투어구처럼 반복되었기 때문이다.

문제는 외려 이런 모더니즘의 존재 조건을 가능케 했던 것이 자본주의적 추상화의 원리와 어떻게 연결되었는지 분절하는 것에 있을 것이다. 이를 장황하게 설명하기는 어렵겠지만 단순화를 무릅쓰고 말하자면 이럴 것이다. 모더니즘은 자본주의적 노동과정의 테일러화TAY-LORIZATION가 노동과정을 단순화·표준화하는 것처럼, 문화적 생산에서도 역시 전체의 부분으로 여겨졌던 것이 자율화되고 자기충족적인 SELF-SUFFICIENT 것으로 변모하는 것에서 찾아볼 수 있다(예컨대 제임스 조이스와 마르셀 프루스트의 소설, 피카소나 칸딘스키의 회화, 나아가 바우하우스의 디자인 운동 등을 생각해볼 수 있을 것이다). 그렇지만 모더니즘은 탈근대에 접어들면서 더 이상 충격 효과를 발휘하지 못하게 되었다. 그것은 반대로 대중문화를 비롯하여 광고를 비롯한 상품 소비문화, 나아가 예술적 생산에 이르는 전 영역을 통해 확산되고 지배적인 미적 지각이자 형태가 되었다. "상품의 생산과 소비를 둘러싼 전체 체계가 한때 반사회적이었던 모더니즘에 기반"하게 된 것이다.[17]

금융-자본-미술

그렇다면 포스트모더니즘이란 무엇인가. 그리고 이것은 금융자본주의와 어떤 상관이 있는 것일까. 이에 대한 답변은 앞서 말했듯이 화폐가

[금융자본주의 혹은 미술의 금융화]

자기목적적인 대상으로 되어버리는 것, 그리고 그것 자체를 위해 모든 실재적인 세계를 등질화하는 것, 혹은 마르크스주의적인 개념을 통해 말하자면 등가화하는 것에서 찾아볼 수 있다. 이는 실재하는 어떤 물리적인 대상, 리얼리즘에서 가정하고 있던 안정적인 대상, 그리고 그것이 전제하는 철학적인 범주로서의 실체SUBSTANCE와도 전연 다르고, 또한 리얼리즘의 반전, 다시 제임슨의 표현을 빌자면 "상쇄된 리얼리즘 CANCELLED REALISM"이라고 할 모더니즘의 형식 자체의 자율화를 통한 재현의 거부와도 구분된다. 포스트모더니즘은 상품이 화폐 자체의 맹목적인 운동을 위한 하나의 핑계거리로 제시되어버리는 금융자본주의의 세계와 대응한다. 이미 말했듯이 상품은 구체적인 사용가치, 어떤 사회적·개인적 욕구를 충족시키는 물질적 대상으로서 등장하는 것이 아니라, 그것에 상징적·심미적 가치를 부여함에 따라 끊임없이 가변적일 수 있는 순수한 추상적 형식으로 바뀌어버린다. 따라서 현실과 그것의 반영으로서의 예술이라는 리얼리즘과도, 현실을 재현하는 형식 자체에 대한 자기반영에 강박적으로 집착하면서 외적 세계의 존재에 대한 믿음을 부정적으로 보전하던 모더니즘과도 전연 다른 새로운 추상화의 논리가 등장한다. 그리고 그것은 흥미롭게도 "리얼리즘과 형상FIGURATION"의 의기양양한 대두를 설명할 수 있게 한다.[18]

현대미술의 추세에 관심을 둔 이라면 추상표현주의와 개념미술 등의 몰락 이후에 대대적으로 등장한 새로운 사실주의와 형상적 미술 작업(숫제 그것을 좁은 의미에서의 미술에서의 포스트모더니즘 조류라고 불러도 무방하지 않을까)을 연상할 수 있을 것이다. 그렇지만 여기에서의 리얼리즘이나 형상의 복귀는 추상화에 반대되는 것이 아님을 유의해야 할 것이다. 오히려 그것은 전체적인 경제활동이 금융자본주의를 통해 화폐 자체의 운동을 통해 보편적으로 추상화

18. Fredric Jameson, "The End of Temporality," p. 701.

19. 나오미 클라인, 『NO LOGO: 브랜드 파워의 진실』, 정현경·김효명 옮김, 중앙M&B, 2002.

[포스트-스펙터클 시대의 미술의 문화적 논리

되듯이, 추상화 자체를 보충하는 문화적 논리로서 받아들여야 할 것이다. 아니 보다 나아가 말하자면 오늘날 경험 경제나 미적 경제를 강변하는 경영학자들이 아주 구체적인 경험조차도 처방되고 제조되며 마케팅되어야 한다고 주장하듯이 이제는 가장 구체적인 것 자체가 추상적인 것으로서 구상·기획·처분되는 것이라 할 수 있다. 우리는 구체적인 효용을 가진 상품을 소비하는 것이 아니라 브랜드를 소비한다고 할 때, 그 브랜드를 구체화하는 것은 로고이다. 그러나 여기에서의 로고란 단순히 현실적 대상을 대신하는 기호가 아니라 그에 대한 추억, 사건, 이벤트, 이미지, 사운드 등이 모두 망라된 경험의 응집물이라 할 수 있다. 그런 점에서 "포스트모더니즘은 어떤 그럴듯한 사실주의적인 의미에서의 형상적인 것이 아니며, 달리 말하자면 객체의 사실주의라기보다는 이미지의 사실주의이며 새로운 사실주의적이며 재현적인 언어의 지배라기보다는 형상의 로고로의 변형과 더 관련이 있다는 것이 내 생각이다"라는 제임슨의 주장 역시 받아들일 수 있다. 그렇기에 나오미 클라인NAOMI KLEIN이 신경제체제, 새로운 자본주의를 '로고자본주의'라고 명명한 것은 적절한 지적이라 하지 않을 수 없다.[19]

물론 이는 또한 미술의 금융화를 통해 규정되는 미술의 정체성을 설명하는 데도 도움이 되지 않을 수 없다. 앞서도 말한 바 있던 미술가의 명사화는 영웅적인 예술가로서의 미술가와는 전연 다르다. 미술가는 이제 스타처럼 혹은 연예계 명사처럼 처신하고 대접받으며 또한 스스로를 드러낸다. 언제부터인가 미술교육에서 가장 중요한 것은 자신의 포트폴리오를 작성하는 것이고 작가노트를 훌륭하게 만드는 것이 되어버렸다. 나아가 그렇게 활동하는 미술가들이 자신의 삶에서 노리는 목표는 비엔날레에 초대되는 작가가 되는 것이고 나아가 갑자기 신인 스타처럼 부상해 주요한 미술상을 수상하는 것이다. 이를테면 한국 현대미술에서 가장 중요한 미술상이 에르메스 미술상이 되어버린 현상(그리고 이를 흉내 낸 잇단 미술상들)은 의아스럽거나 놀랄 일이

금융자본주의 혹은 미술의 금융화]

아니라 당연한 일이라 할 수 있을 것이다. 이 미술상은 에르메스라는 세계적인 명품 브랜드의 쇼핑공간을 구성하는 갤러리와 연결되어 있다. 이는 또한 잡다한 의류와 잡화를 판매하는 기업이 자신을 상품의 판매자가 아니라 브랜드적 가치를 판매하는, 즉 이미 제조된 상품이 아니라 마케팅을 통해 상품을 구성하는 명품 기업의 활동의 일부이다. 그렇지만 여기에서 더욱 흥미로운 것은 바로 이를 통해 미술과 소비상품 사이에는 아무런 구분이 있을 수 없다는 것이다. 로고화된 상품과 작가로서의 자신의 이름을 브랜드화하는 미술가 사이에는 아무런 차이가 없다. 그리고 이런 차이 없음을 설명해주는 것이 자본주의의 금융화가 만들어낸 경제의 보편적 추상화일 것이다. 이제 모든 것은 투자와 이윤의 대상이 될 수 있는 한 그 어떤 구체적인 형태를 취할 수 있다. 그런 점에서 포스트모더니즘은 그 어느 때보다 형상에 집착하고 사실주의적이고자 한다. 그것은 비판적인 리얼리즘이나 고답적인 이야기처럼 들릴지 모를 사회주의적 미학에서의 전형과 같은 형상과는 전연 다른 것이다.

후기자본주의 미술의 문화적 논리, 미술의 금융화?

그러므로 미술의 금융화는 금융자본주의의 추상화가 생산하는 문화적 논리에 비추어 이야기되어야 한다. 미술이 자산으로서 시장 안에서 취급되는 것, 미술품을 구매하는 것이 더 이상 미술애호가나 그것의 공적인 전시를 위한 공공미술관이 아니라 미술펀드 아니면 미술품의 시장가치를 증대시키고 그것을 통해 수익을 증대시키려는 옥션의 몫이 되었다는 것, 그 역시 미술의 금융화를 가리킨다. 그렇지만 금융화를 새로운 자본주의에 기반을 둔 문화적 논리로 받아들인다면 미술의 금융화는 그 이상의 이야기를 포함한다고 말할 수 있다. 이를테면 비엔날레의 부상은 중심과 주변, 제국주의와 식민국가 사이의 구별에 기반을 둔 전 단계의 자본주의의 지구화와, 금융화된 자본주의가 만들

[포스트-스펙터클 시대의 미술의 문화적 논리:

어내는 지구화를 구분하지 않는 한 이해하기 어려운 일일 것이다. 탈식민화가 초래한 의미심장한 변화 가운데 하나는 보편적인 문화에 등록된 인간과 나머지 세계의 원주민이라는 구분을 지우고 모두를 인구학적으로 평등한 삶의 주인으로 만들어냈다는 것이라 할 수 있을 것이다. 이런 변화는 취향의 국제화(우리는 모두 할리우드 영화를 보고 코카콜라를 마시며 크리스마스를 경축한다 등)는 물론 문화적 리터러시의 일반화를 초래한다. 그러나 현재 진행되고 있는 지구화는 이것으로 위계적인 지구적 질서가 상실되지 않았다는 것을 잘 보여준다.

지구화가 복잡한 관료적·군사적 장치를 동원한 직접적인 지배를 행사했던 전 단계의 자본주의와 달리 초국적 투기자본이 시공간을 초월한 직접적인 흐름을 통해 세계를 넘나들며 전지구적 삶을 통제한다는 것은 잘 알려진 사실이다. 금융자본은 직접적인 생산 그리고 그것이 만들어내는 경제적 삶의 리듬이 아니라 투자와 수익이라는 원리에 따라 순식간에 이동한다. 따라서 생산과 판매, 호황과 불황 등의 리듬은 시시각각으로 변화하는 다양한 지수의 변화에 따라 거의 자동적으로 이동하는 자본의 리듬으로 대체된다. 이는 미술의 세계에서도 다르지 않다. 비엔날레는 이제 지역적인 것과 지구적인 것의 관계를 새롭게 구성하며 현대미술의 지리학을 새롭게 마름질한다. 비엔날레는 특정한 미술운동이나 유파가 결집되고 발언하는 심미적-정치적 행위의 공간이 아니라 강박적으로 지역적인 것을 추켜세우고 동시에 지구적인 것을 강변하는 공간이 된다. 마치 초국적기구나 금융자본이 경제의 지역성을 강조하며 지역을 넘나들 듯이, 비엔날레는 지구적인 미술의 세계에서 벌어지는 수많은 지역의 미술적 실천을 호혜적인 공존의 세계 속에서 살아가는 대상인 것처럼 제시한다. 그런 점에서 미술의 금융화를 보여주는 가장 두드러진 사례가 비엔날레라고 말한다고 해도 틀리지 않을 것이다. 그러나 미술의 금융화를 설명할 수 있는 계기는 여기에 그치지 않을 것이다. 현대미술이 생산하는 미술적 현실이란 것

금융자본주의 혹은 미술의 금융화]

을 설명하고자 한다면 미술의 금융화로부터 만들어지는 다양한 계기를 간과할 수 없을 것이기 때문이다. 따라서 미술의 금융화를 설명하기 위해 우리는 그것이 만들어내는 심미적 지각체계와 예술적 생산의 원리를 더욱 깊이 따져보아야 한다. 그것은 현실과 미술의 관계, 나아가 미술과 정치의 관계를 사유할 수 있는 가능성을 만들어줄 것이다. 언제부터인가 우리는 자본의 삶이 우리의 시각적 삶을 어떻게 규정하는지 분석하는 일을 망각했거나 혹은 적어도 게을리하고 있다. '스펙터클의 사회'가 비록 오늘날에는 이론적인 허풍에 불과하다는 조롱을 받고 있을지라도 그것이 기약했던 비평적인 시도를 잊어서는 안 될 것이다. 그것은 우리가 살아가는 세계에서의 시각적 삶을 자본주의라는 물질적 삶의 세계와 상관시킬 수 있는 인지적 지도를 그리려 했던 것이기 때문이다. 물론 그것은 우리가 예술로부터 어떤 정치적 행위가 가능할 수 있는지 알려주는 프로그램이 되었다. 이제 우리가 해야 할 일 역시 그런 이론적 작업에 무모하게 덤벼드는 것이다. 비록 그것이 또 다른 실패를 결과한다 할지라도 우리는 실패의 잔여로부터 무엇인가를 발견할 수 있을 것이다. 1968년으로부터 반세기가 지난 오늘, 우리가 다시 방문해야 할 비평의 언어들이 그즈음 어딘가에서 작성된 선언문과 비평의 메모 속에 잠자고 있지 않을까.

[포스트-스펙터클 시대의 미술의 문화적 논리:

금융자본주의 혹은 미술의 금융화]

문헌]

국내 문헌(논문 및 단행본)

가라타니 고진,『일본근대문학의 기원』,
　　박유하 옮김, 민음사, 1997.

――――,『근대문학의 종언』, 조영일
　　옮김, 도서출판b, 2006.

――――,「2부 근대일본에서의
　　역사와 반복」『역사와 반복』, 조영일
　　옮김, 도서출판b, 2008.

게오르그 짐멜,「대도시와 정신적
　　삶」,『짐멜의 모더니티 읽기』,
　　김덕영·윤미애 옮김, 새물결, 2005.

김미정,「'나-우리'라는 주어와 만들어갈
　　공통성들: 2017년,
　　다시 문학의 공공성을 생각하며」,
　　〈문학3〉 2017년 1호(통권 제1호),
　　창비, 2017.

나오미 클라인,『NO LOGO: 브랜드
　　파워의 진실』, 정현경·김효명 옮김,
　　중앙M&B, 2002.

대니얼 J. 부어스틴,『창조자들 3: 상상의
　　힘으로 세계를 창조한 위대한
　　영웅들의 역사』, 이민아·장석봉 옮김,
　　민음사, 2002.

로라 멀비,『1초에 24번의 죽음: 로라
　　멀비의 영화사 100년에 대한 성찰』,
　　이기형·이찬욱 옮김, 현실문화, 2007.

롤랑 바르트,『밝은 방: 사진에 관한 노트』,
　　김웅권 옮김, 동문선, 2006.

루이 알튀세르,『마르크스를 위하여』,
　　고길환·이화숙 옮김, 백의, 1990.

――――,「이데올로기와
　　이데올로기적 국가 기구」,『레닌과
　　철학』, 이진수 옮김, 백의, 1991.

마르틴 하이데거,「건축함 거주함
　　사유함」,「사물」,『강연과 논문』,
　　신상희·이기상·박찬국 옮김, 이학사,
　　2008.

――――,『철학에의 기여』, 이선일
　　옮김, 새물결, 2015.

마이클 프리드,『예술이 사랑한 사진』,
　　구보경·조성지 옮김, 월간사진, 2012.

마크 에임스,『나는 오늘 사표 대신 총을
　　들었다』, 박광호 옮김, 후마니타스,
　　2016.

무라카미 하루키,『1973년의 핀볼』,
　　김난주 옮김, 열림원, 1997.

미셸 푸코,『안전, 영토, 인구:
　　콜레주드프랑스 강의 1977~78년』,
　　오트르망(심세광·전혜리·조성은)
　　옮김, 난장, 2011.

박진영,『ひだまり: 찬란히 떨어지는 빛』,
　　메이드, 2008.

박찬경,「미술운동의 4세대를 위한 노트」,
　　『민중미술 15년』, 최열·최태만 엮음,
　　삶과꿈, 1994.

――――,「'포럼 A'와 이후」,『2015 SeMA-
　　하나 평론상/한국 현대미술비평
　　집담회』, 서울시립미술관, 2015.

발터 벤야민,「기술복제시대의
　　예술작품(제2판)」,「기술복제시대의
　　예술작품(제3판)」,「사진의 작은
　　역사」,『기술복제시대의
　　예술작품 / 사진의 작은 역사 외』,
　　최성만 옮김, 길, 2007.
＿＿＿＿＿,「역사의 개념에 대하여」,
　　『역사의 개념에 대하여 / 폭력비판을
　　위하여 / 초현실주의 외』, 최성만
　　옮김, 길, 2008.
＿＿＿＿＿,「보들레르의 몇 가지
　　모티프에 관하여」,『보들레르의
　　작품에 나타난 제2제정기의 파리 /
　　보들레르의 몇 가지 모티프에 관하여
　　외』, 김영옥·황현산 옮김, 길, 2015.
빌 니콜스,『다큐멘터리 입문』, 이선화
　　옮김, 한울아카데미, 2012.
빌렘 플루서,『사진의 철학을 위하여』,
　　윤종석 옮김, 커뮤니케이션북스,
　　1999.
브라이언 오도허티,『하얀 입방체 안에서:
　　갤러리 공간의 이데올로기』, 김형숙
　　옮김, 시공사, 2006.
사이먼 레이놀즈,『레트로 마니아: 과거에
　　중독된 대중문화』, 최성민 옮김,
　　작업실유령, 2014.
세르쥬 다네,『영화가 보낸 그림엽서』,
　　정락길 옮김, 이모션북스, 2013.

슬라보예 지젝·블라디미르 일리치 레닌,
　　『지젝이 만난 레닌: 레닌에게서
　　무엇을 배울 것인가?』, 정영목 옮김,
　　교양인, 2008.
아서 단토,『예술의 종말 이후』,
　　이성훈·김광우 옮김, 미술문화, 2004.
＿＿＿＿＿,『미를 욕보이다』, 김한영 옮김,
　　바다출판사, 2017.
안병직,「한국사회에서의 '기억'과 '역사'」,
　　《역사학보》 193호, 역사학회, 2007.
안소현,「새 포럼 A의 이상심리」,
　　『2017 SeMA-하나 평론상/
　　한국 현대미술비평 집담회』,
　　서울시립미술관, 2017.
알라이다 아스만,『기억의 공간: 문화적
　　기억의 형식과 변천』, 변학수·채연숙
　　옮김, 그린비, 2011.
알랭 바디우,『비미학』, 장태순 옮김,
　　이학사, 2010.
＿＿＿＿＿,『투사를 위한 철학』, 서용순
　　옮김, 오월의봄, 2013.
양투안 콩파뇽,『모더니티의 다섯 개 역설』,
　　이재룡 옮김, 현대문학, 2008.
에드워드 렐프,『장소와 장소상실』,
　　김덕현·김현주·심승희 옮김,
　　논형, 2005.
에티엔 발리바르,『역사유물론의 전화』,
　　서관모 옮김, 민맥, 1993.
＿＿＿＿＿＿,『마르크스의 철학,
　　마르크스의 정치』, 윤소영 옮김,
　　문화과학사, 1995.

문헌]

여경환, 「X에서 X로: 1990년대 한국 미술과의 접속」, 여경환 외, 『X: 1990년대 한국미술』, 현실문화, 2017.

오에 겐자부로, 『만엔 원년의 풋볼』, 박유하 옮김, 웅진지식하우스, 2007.

오타베 다네히사, 「'미적 국가' 혹은 사회의 미적 통합」, 『예술의 조건: 근대 미학의 경계』, 신나경 옮김, 돌베개, 2012.

올라프 스태플든, 『스타메이커』, 유윤한 옮김, 오멜라스, 2009.

윤난지, 「1990년 이후, 한국의 미술」, 윤난지 외, 현대미술포럼 기획, 『한국 동시대 미술: 1990년 이후』, 사회평론, 2017.

이효덕, 『표상 공간의 근대』, 박성관 옮김, 소명출판, 2002.

자크 랑시에르, 『감성의 분할: 미학과 정치』, 오윤성 옮김, 도서출판b, 2008a.

_____, 『미학 안의 불편함』, 주형일 옮김, 인간사랑, 2008b.

_____, 『이미지의 운명』, 김상운 옮김, 현실문화, 2014.

_____, 『불화: 정치와 철학』, 진태원 옮김, 길, 2015.

_____, 『해방된 관객』, 양창렬 옮김, 현실문화, 2016.

장 폴 사르트르, 『변증법적 이성비판 2』, 박정자·변광배·윤정임·장근상 옮김, 나남출판, 2009.

전진성, 『역사가 기억을 말하다: 이론과 실천을 위한 기억의 문화사』, 휴머니스드, 2005.

조너선 크레리, 『24/7 잠의 종말』, 김성호 옮김, 문학동네, 2014

조르주 디디 위베르만, 『반딧불의 잔존: 이미지의 정치학』, 김홍기 옮김, 길, 2012.

_____, 「감각할 수 있게 만들기」, 알랭 바디우 외, 『인민이란 무엇인가』, 서용순·임옥희·주형일 옮김, 현실문화, 2014.

_____, 『어둠에서 벗어나기』, 이나라 옮김, 만일, 2016.

_____, 『모든 것을 무릅쓴 이미지들: 아우슈비츠에서 온 네 장의 사진』, 오윤성 옮김, 레베카, 2017.

질 리포베츠키, 『패션의 제국』, 이득재 옮김, 문예출판사, 1999.

카를 마르크스, 『프랑스혁명연구 I: 프랑스에서의 계급투쟁』, 편집부 옮김, 태백, 1988.

칼 하인츠 보러, 『절대적 현존』, 최문규 옮김, 문학동네, 1998.

[참고

테오도르 W. 아도르노, 『미학이론』,
 홍승용 옮김, 문학과지성사, 1997.
_____, 『부정변증법』,
 홍승용 옮김, 한길사, 1999.
_____, 『신음악의 철학』,
 문병호·김방현 옮김, 세창출판사,
 2012.
_____, 「문화비평과
 사회」, 『프리즘』, 홍승용 옮김,
 문학동네, 2004.
토드 기틀린, 『무한 미디어: 미디어
 독재와 일상의 종말』, 남재일 옮김,
 휴먼앤북스, 2006.
토머스 데이븐포트·존 벡, 『관심의
 경제학: 정보 비만과 관심 결핍의
 시대를 사는 새로운 관점』,
 김병조·권기환·이동현 옮김,
 21세기북스, 2006.
프레드릭 제임슨, 「단독성의 미학」,
 《문학과 사회》 제30권 제1호(통권
 제117호), 박진철 옮김, 문학과지성사,
 2017.
_____, 『정치적 무의식:
 사회적으로 상징적인 행위로서의
 서사』, 이경덕·서강목 옮김, 민음사,
 2015.
프리드리히 폰 실러, 『미학 편지: 인간의
 미적 교육에 관한 실러의 미학 이론』,
 안인희 옮김, 휴먼아트, 2012.

필립 뒤바, 『사진적 행위』, 이경률 옮김,
 마실가, 2004.
할 포스터, 「민족지학자로서의 미술가」,
 『실재의 귀환』, 최연희·이영욱·조주연
 옮김, 경성대출판부, 2003.
황보영조, 『기억의 정치와 역사』, 역락,
 2017.
후루이치 노리토시, 『그러니까, 이것이
 사회학이군요』, 이소담 옮김,
 코난북스, 2017.
V. I. 레닌, 『레닌의 문학예술론』, 이길주
 옮김, 논장, 1988.

외국 문헌(논문 및 단행본)

Adorno, Theodor W., E. B. Ashton trans. *Introduction to the Sociology of Music*(New York: Seabury, 1976).

_____, "On Lyric Poetry and Society," Rolf Tiedemann ed., Shierry Weber Nicholson trans., *Notes to Literature: Volume One*(New York: Columbia University Press, 1991).

_____, "Subject and Object," "Lyric Poetry and Society," Brian O'Connor ed., *The Adorno Reader*(Oxford and Malden: Blackwell, 2000).

Balibar, Étienne, Christine Jones et al. trans., *Politics and the Other Scene*(London: Verso, 2002).

Beech, Dave and John Roberts, *The Philistine Controversy*(London: Verso, 2002).

Bellour, Reymond, "The Cinema Spectator: A Special Memory," Ian Christie ed., *Audiences: Defining and Researching Screen Entertainment Reception*(Amsterdam: Amsterdam University Press, 2012).

Bohrer, Karl Heinz, Ruth Crowley trans. *Suddenness: On the Moment of Aesthetic Appearance*(New York: Columbia University Press, 1994).

_____, "Instants of Diminishing Representation: The Problem of Temporal Modalities," Heidrun Friese ed., *The Moment: Time and Rupture in Modern Thought*(Liverpool: Liverpool University Press, 2001).

Böhme, Gernot, "Atmosphere as the Fundamental Concept of a New Aesthetics," *Thesis Eleven*, Vol. 36, Issue. 1, 1993.

_____, "Contribution to the Critique of the Aesthetic Economy," *Thesis Eleven*, Vol. 73, Issue. 1, 2003.

Brown, Wendy, "Resisting Left Melancholy," *Boundary 2*, Vol. 26, No. 3, 1999.

Burgin, Victor, *In/Different Spaces: Place and Memory in Visual Culture*(Berkeley and Los Angeles: University of California Press, 1996).

Caruth, Cathy ed., *Trauma: Explorations in Memory*(Baltimore: Johns Hopkins University Press, 1995).

Cloud, Dana L. and Kathleen E. Feyh, "Reason in Revolt: Emotional Fidelity and Working Class Standpoint in the "Internationale"," *Rhetoric Society Quarterly*, Vol. 45, No. 4, 2015.

[참고

Crary, Jonathan, "Spectacle, Attention, Counter-Memory," *October*, Vol. 50, 1989.

_____, *Suspensions of Perception: Attention, Spectacle, and Modern Culture*(Cambridge: MIT Press, 1999).

Deleuze, Gilles, "What is the Creative Act?," David Lapoujade ed., Ames Hodges and Mike Taormina trans., *Two Regimes of Madness: Texts and Interviews 1975-1995*(New York and Los Angeles: Semiotext(e), 2007).

Desvallées, André and François Mairesse eds., *Key Concepts of Museology*(Paris: Armand Colin, 2010).

Didi-Huberman, Georges, "The Surviving Image: Aby Warburg and Tylorian Anthropology," *Oxford Art Journal*, Vol. 25, No. 1, 2002.

Edwards, Dan, "Petitions, addictions and dire situations: The ethics of personal interaction in Zhao Liang's *Paper Airplane and Petition*," *Journal of Chinese Cinemas*, Vol. 7, No. 1, 2013.

_____, *Independent Chinese Documentary: Alternative Visions, Alternative Publics*(Edinburgh: Edinburgh University Press, 2015).

Foster, Hal, "What's the problem with critical art?," *London Review of Books*, Vol. 35, No. 19, 2013.

_____, *Bad New Days: Art, Criticism, Emergency*(London and New York: Verso, 2015).

Guffey, Elizabeth E., *Retro: The Culture of Revival*(London: Reaktion Books, 2006).

Gumbrecht, Hans Ulrich, *Production of Presence: What Meaning Cannot Convey*(Stanford: Stanford University Press, 2004).

_____, *Atmosphere, Mood, Stimmung: On a Hidden Potential of Literature*(Calif: Stanford University Press, 2012).

_____, *Our Broad Present: Time and Contemporary Culture*(New York: Columbia University Press, 2014).

Harvey, David, "From Managerialism to Entrepreneurialism: The Transformation in Urban Governance in Late Capitalism," *Geografiska Annaler. Series B, Human Geography*, Vol. 71, No. 1, 1989.

Halbwachs, Maurice, edited, translated, and with an introduction by Lewis A. Coser, *On Collective Memory*(Chicago: University of Chicago Press, 1992).

문헌]

Hickey, Dave, *Air Guitar: Essays on Art & Democracy*(Los Angeles: Art Issues Press, 1997).

Huber, Jörg, Zhao Chuan eds., *A New Thoughtfulness in Contemporary China: Critical Voices in Art and Aesthetics*(Bielefeld: Transcript-Verlag, 2011).

Jameson, Fredric, "Cognitive Mapping," Cary Nelson and Lawrence Grossberg eds., *Marxism and the Interpretation of Culture*(Champaign: University of Illinois Press, 1988).

Jameson, Fredric, *Postmodernism, or, The Cultural Logic of Late Capitalism*(Durham: Duke University Press, 1991).

_____, "Culture and Finance Capital," *Critical Inquiry*, Vol. 24, No. 1, 1997.

_____, "Transformations of the Image in Postmodernity," *The Cultural Turn: Selected Writings on the Postmodernism, 1983-1998*(London: Verso, 1998).

_____, "The End of Temporality," *Critical Inquiry*, Vol. 29, No. 4, 2003.

_____, *Archaeologies of the Future: The Desire Called Utopia and Other Science Fictions*(New York: Verso, 2005).

Klein, Kerwin Lee, "On the Emergence of Memory in Historical Discourse," *From History to Theory*(Berkeley: University of California Press, 2011).

Lenin, Vladimir I., "Eugène Pottier, The 25th anniversary of his death," *Pravda*, No. 2(January 3, 1913)[Marxists Internet Archive, http://www.marxists.org에서 재인용].

Leys, Ruth, *Trauma: A Genealogy*(Chicago: University of Chicago Press, 2000).

Olick, Jeffrey K., Vered Vinitzky-Seroussi, and Daniel Levy eds., *The Collective Memory Reader*(New York: Oxford University Press, 2011).

Osborne, Peter, "The postconceptual condition: Or, the cultural logic of high capitalism today," *Radical Philosophy*, Vol. 184, 2014.

Pedulla, Gabriele, *In Broad Daylight: Movies and Spectators After the Cinema*(London and New York: Verso, 2012).

Radstone, Susannah, "Memory Studies: For and Against," *Memory Studies*, Vol. 1, No. 1, 2008.

Radstone, Susannah and Bill Schwarz eds., *Memory: Histories, Theories, Debates*(New York: Fordham University Press, 2010).

[참고

Rancière, Jacques. "Contemporary Art and the Politics of Aesthetics," Beth Hinderliter et. al. eds., *Communities of Sense: Rethinking Aesthetics and Politics*(Durham; Duke University Press, 2009a).

_____. "Notes on the photographic image," *Radical Philosophy*, No. 156, 2009b.

_____. "The pensive image," Gregory Elliot trans., *The Emancipated Spectator*(London; Verso, 2009c).

Robinson, Luke, *Independent Chinese Documentary: From the Studio to the Street*(London and New York; Palgrave Macmillan, 2013).

Ross, Kristin, *Communal Luxury: The Political Imaginary of the Paris Commune*(London & New York; Verso, 2016).

Sekula, Alan, *Photography Against the Grain: Essays and Photo Works 1973-1983*(Halifax; Press of the Nova Scotia College of Art and Design, 1984).

Stallabrass, Julian, *Art Incorporated: The Story of Contemporary Art*(Oxford; Oxford University Press, 2004).

Toscano, Alberto, "Anti-Sociology and Its Limits", Paul Bowman & Richard Stamp ed., *Reading Rancière: Critical Dissensus*(London; Continuum, 2011).

Wang, Qi, "Performing Documentation: Wu Wenguang and the Performative Turn of New Chinese Documentary," Yingjin Zhang ed., *A Companion to Chinese Cinema*(Malden; Wiley-Blackwell, 2012).

Watson, Sheila E. R. ed., *Museums and their Communities*(London & New York; Routledge, 2007).

Zhang, Yingjin, "Thinking outside the box: mediation of imaging and information in contemporary Chinese independent documentary," *Screen*, Vol. 48, No. 2, 2007.

Žižek, Slavoj, *Event: A Philosophical Journey through a Concept*(Brooklyn; Melville House, 2014).

문헌]

음반 및 영상 자료

Bragg, Billy, *The Internationale*,
 Utility Records, 1990.
Miller, Peter, *The Internationale*,
 Icarus Films, 2000.

기타 자료(잡지, 온라인 기사)

"돌아온 3040, 젊음의 행진", 《한겨레21》
 제901호(2012년 3월 12일).
"Altermodern explained:
 manifesto," Tate Britain, http://
 www.tate.org.uk
""Every Official Knows What the
 Problems Are": Interview with
 Chinese Documentarian Zhao
 Liang," Senses of Cinema,
 http://sensesofcinema.com

[참고

문헌]

| 동시대 이후 | 1판 1쇄 | 2018년 3월 31일 |
| 시간—경험—이미지 | 1판 2쇄 | 2021년 4월 12일 |

지은이	서동진
펴낸이	김수기
디자인	신덕호
제작	이명혜

펴낸곳	현실문화연구
등록	1999년 4월 23일
	제2015−000091호
주소	서울시 은평구 불광로 128,
	302호
전화	02−393−1125
팩스	02−393−1128
전자우편	hyunsilbook@daum.net
	ⓗ blog.naver.com/hyunsilbook
	ⓕ hyunsilbook
	ⓣ hyunsilbook

ISBN 978−89−6564−213−8 (03600)

이 도서의 국립중앙도서관 출판예정도서목록(CIP)은 서지정보
유통지원시스템 홈페이지(http://seoji.nl.go.kr)와 국가자료공동목록
시스템(http://www.nl.go.kr/kolisnet)에서 이용하실 수 있습니다.
(CIP제어번호: CIP2018006342)